高等院校人文素质教育课程规划教材

音乐欣赏
(第3版)

卢广瑞　主编

清华大学出版社
北　京

内 容 简 介

本书以经典的西方音乐、中国古典音乐以及 20 世纪中国新音乐作品为主要内容，为欣赏通俗、流行音乐做导引，同时介绍了有关音乐美学、音乐分析、管弦乐队等方面的知识，并且对具体音乐作品做出评析。

本书以中西方音乐史和音乐体裁为线索，列举的音乐作品从易到难，以贴近音乐欣赏的规律和方法，为音乐欣赏者提供一条便捷的途径，同时将音乐史、音乐作品与音乐分析融合在音乐欣赏的过程中。

本书可作为音乐院校及高校其他专业的学生选修音乐欣赏的教材，亦可供音乐爱好者自学使用。

本书封面贴有清华大学出版社防伪标签，无标签者不得销售。
版权所有，侵权必究。举报：010-62782989，beiqinquan@tup.tsinghua.edu.cn 。

图书在版编目(CIP)数据

音乐欣赏/卢广瑞主编. —3 版. —北京：清华大学出版社，2018（2024.8重印）
(高等院校人文素质教育课程规划教材)
ISBN 978-7-302-51061-1

Ⅰ.①音… Ⅱ.①卢… Ⅲ.①音乐欣赏—高等学校—教材 Ⅳ.①J605

中国版本图书馆 CIP 数据核字(2018)第 191961 号

责任编辑：梁媛媛
封面设计：杨玉兰
责任校对：张彦彬
责任印制：刘 菲

出版发行：清华大学出版社
网　　址：https://www.tup.com.cn，https://www.wqxuetang.com
地　　址：北京清华大学学研大厦 A 座　　邮　编：100084
社 总 机：010-83470000　　邮　购：010-62786544
投稿与读者服务：010-62776969，c-service@tup.tsinghua.edu.cn
质量反馈：010-62772015，zhiliang@tup.tsinghua.edu.cn
课件下载：https://www.tup.com.cn，010-62791865

印 装 者：三河市铭诚印务有限公司
经　　销：全国新华书店
开　　本：185mm×260mm　　印　张：20.5　　字　数：498 千字
版　　次：2007 年 10 月第 1 版　2018 年 10 月第 3 版　　印　次：2024 年 8 月第 9 次印刷
定　　价：49.00 元

产品编号：078683-01

前　言

　　音乐欣赏涉及方方面面。音乐欣赏并不等于简简单单地、随随便便地听音乐，而是需要聆听者通过听觉去感受音乐，并从中获得艺术美的享受，得到精神的愉悦和认识的满足，其本质是聆听者主体的艺术审美。音乐欣赏的教学就是艺术审美的导引和训练。

　　18世纪德国思想家席勒认为：人生来有两种对立的冲动力量：一种是感性的冲动力量，另一种是理性的冲动力量。要使这两种冲动力量协调一致，必须借助于第三种冲动力量，即"游戏"的冲动力量。"游戏"是一种完全处于自由、精神解放的状态，能协调人的感性冲动力量和理性冲动力量，使其和谐统一。席勒把这种"游戏"状态看作审美自由的中间状态。只有通过审美自由的中间状态，才能完成从感觉的受动状态到思维和意志的能动状态的转变；要使感性的人上升为理性的人，除了使他成为审美的人，再没有其他的途径。

　　艺术审美与科学灵感、创新思维关系紧密。诺贝尔奖获得者李政道教授曾说："科学和艺术是不可分割的。它们的关系是与智慧和情感的二元性密切关联的。伟大艺术的美学鉴赏和伟大科学的观念理解都需要智慧。但是，随后的感受升华和情感是分不开的。没有情感的因素，我们的智慧能够开创新的道路吗？没有智慧，情感能够获得完美的成果吗？艺术与科学事实上是一个硬币的两面。它们源于人类活动最高尚的部分，都追求着事物的深刻性、普遍性、永恒性并富有意义。"[①]由此看来，审美教育的确是培养完美人性和实现精神自由的重要手段。因此，音乐欣赏的意义重大。

　　本书以中西方音乐史和音乐体裁为纲要，以音乐作品的形式结构为主线，举例的音乐作品从简到繁，从易到难，试图以贴近音乐欣赏的规律和方法，抓住主要的环节和矛盾，举一反三、触类旁通，为音乐欣赏者提供一条便捷的途径，引导音乐爱好者顺利地进入音乐审美的境地，架起作曲家与聆听者心灵沟通的桥梁，这是笔者写作此书的基本立场和出发点。

　　从认知心理学的角度出发，音乐作品欣赏的审美本质是聆听者在自身的听觉感知、感情体验、文化修养、生活经历等基础上而进行的一种精神创造活动。

　　第一，音乐语言中最具体的"抽象的具象""意象"或"性格"体现在主旋律之中。可以说，主旋律就是文学中的"典型性格"或"典型形象"。所以，在欣赏音乐作品的过程中，始终强调聆听者关注主旋律的动态特征及与其相关的速度、力度、和声、织体等音乐要素的发展和变化。

　　第二，仔细聆听、理解音响结构的动态，即感知音响动态——作品中旋律、音色、和声、织体、速度、力度等音乐要素的表现。因为，这些音乐要素的变化，会使音乐的情感、形象发生变化，这对正确理解音乐作品的内涵尤为重要。

　　第三，音乐作品是时间性"动"的艺术，是"流动的建筑"。（"乐音的运动"——汉斯立克语）一方面是音乐艺术品，另一方面是接受者要实现听觉到视觉的转换。审美深度对

① 李政道. 艺术与科学，一个硬币的两面[J]. 社区，2007(22).

接的条件首先是人(敏锐)的听觉,然后才是精神创造活动的结果。正是音乐这种"动"的特点,使得人们对之倍加喜爱而又望而生畏。从某种意义上讲,音乐的形式就是音乐的内容,而音乐的内容体现在形式之中。聆听者对作品的体验、理解程度与对作品结构形式的把握息息相关。所以,对作品结构的认识、理解尤为重要。针对这一问题,作者根据多年的教学经验,认为音乐作品既然是一种"建筑",就应该有其"图纸",用"图纸"将其"动"变为"静",从而达到以视觉辅助听觉和记忆的效果。音乐作品欣赏的审美不是专业性的曲式作品分析课,前者以聆听作品的音响为主,后者以作品的谱例分析为主。因此,音乐欣赏应在注重与"曲式作品分析"课联系的同时,又要注重与"曲式作品分析"课的区别。作者重视在聆听"流动的建筑"艺术时对其结构的提示和把握,试图以图形示意举例的作品,以及提供相关作品的数据资料。在此基础上,既要认识作品"完形"①的局部特征,又要把握作品"完形"的整体特征。这对欣赏艺术音乐尤为重要。

第四,了解作曲家基本的思想、气质、个性、品格和他们所处的时代生活、社会思潮以及作品的创作时间、背景、风格等,对认识、理解作品是非常必要的。这是对音乐进行欣赏并作出审美讲述、客观评价的重要基础。

本书第一篇讲述了西方音乐欣赏,挑选了一些比较常见的音乐作品,通过其结构图形、形式和内容综合数据,以及相关必要的"背景",以期在无总谱或不识五线谱的情况下,使聆听者能够顺利地接受作品,进入音乐作品鉴赏和审美的最佳状态和境界。第一章介绍了有关音乐美学、音乐心理学、音乐史、音乐分析、管弦乐队等方面的知识,以期有助于读者对音乐作品的欣赏和审美。

本书第二篇讲述了部分中国古典音乐和 20 世纪中国新音乐的欣赏。

本书第三篇讲述了通俗音乐、流行音乐的欣赏。

本书第四篇提供了部分作品的解析,仅供读者参考。

本书主要特色之一是将音乐欣赏、音乐史、音乐作品的形式结构和音乐分析有机结合起来,这一做法在多年的音乐欣赏教学实践中达到了良好的效果。作者编写本书的目的是为高校音乐专业的学生、高校其他专业学生选修音乐欣赏课程,以及为广大音乐爱好者提供较好的自学教材。无论音乐爱好者是否认识五线谱、简谱或学习过乐理、和声等音乐基本理论,可以通过本书的教学和导引,不仅能够使他们加深理解音乐的本体与客体、中外作曲家及其音乐作品,而且可以学习音乐欣赏方面的知识,并具有高雅的审美情趣和能力,促使他们更加热爱高雅、严肃的音乐艺术,最终能够提高他们对通俗、流行音乐的鉴赏能力。

教与学、知与识的研究是无止境的。本书的提示和导引的写作似乎完成了,其实又远未完成。书中可能参考、借鉴、吸收了其他同行的一些研究成果,在此表示衷心的感谢。尽管编者在第 3 版印刷之时,对此书中的内容再次做了修正,但疏漏、不当之处在所难免,期待读者提出宝贵的意见和批评,以期不断完善。衷心感谢清华大学出版社领导和编辑对此书第 3 版所做出的一切努力和付出!

<div style="text-align:right">编 者</div>

① "完形"是现代"格式塔"音乐美学的术语,意为整体性。

目　录

第一篇　西方音乐欣赏

第一章　音乐欣赏概论 .. 1

第一节　音乐实践活动与音乐欣赏的基本原理 .. 1
一、音乐实践活动的主体和性质 .. 1
二、音乐欣赏的条件与基础 .. 2
三、音乐欣赏的类别、层次与基本目的 .. 3
四、音乐欣赏评价的客观标准 .. 3

第二节　音乐作品结构与音响结构的动态感知 .. 4
一、音乐作品的完形结构 .. 4
二、西方音乐作品的曲式结构 .. 5
三、乐音及音响结构动态的感知 .. 5

第三节　西方管弦乐队与主要作品欣赏 .. 7
一、西方管弦(交响)乐队简介 ... 7
二、布里顿：《青少年管弦乐队指南——浦塞尔主题变奏与赋格》(Britten：The young person's guide to the Orchestra, Variations on a theme of frank bridge) ... 8
三、圣-桑：《动物狂欢节》(Saint-Saens：Carnival of Animals) 11
四、普罗科菲耶夫：交响童话故事《彼得与狼》(Prokofiev：Peter and the Wolf) 14

第二章　浪漫主义音乐欣赏 .. 17

第一节　浪漫主义声乐——艺术歌曲的欣赏 .. 18
一、舒伯特艺术歌曲作品欣赏 .. 18
二、门德尔松的《乘着歌声的翅膀》 .. 20

第二节　管弦乐舞曲欣赏 .. 22
一、肖邦：《华丽大圆舞曲》(Chopin：Waltz in E flat major, Op.18) 22
二、约翰·施特劳斯：《蓝色的多瑙河》(J.Strauss：The Blue Danube, Op.314) 24
三、其他著名的舞曲性体裁作品 .. 25

第三节　特性乐曲 .. 26
一、肖邦：《幻想即兴曲》(Chopin：Fantasie Impromptu, in c sharp minor, Op.66) 27
二、柴可夫斯基：《四季·六月》(船歌)(Tchaikovsky: Baracarolle from "The Seasons") 29
三、其他特性乐曲欣赏曲目参考 .. 31

第四节　管弦乐组曲 .. 33
一、格里格：《培尔·金特》第一组曲(Grieg：Peer Gynt, Suite No.1) 33
二、比才：《卡门组曲》(Bizet：Carmen – Suite) .. 37
三、比才：《阿莱城姑娘组曲》(Bizet：'L'arlesienne"Suite) 40

 四、里姆斯基-科萨科夫：交响组曲《舍赫拉查达》 (Rimsky-Korsakov：Scheherazade-Symphonic Suite，Op.35) ..44

 第五节 交响诗 ..48
 一、包罗丁：交响音画《中亚细亚的大草原》(Borodin：In the steppes of central Asia)48
 二、李斯特：《前奏曲》(交响诗第三) (F.Liszt：Les Preludes，Poeme Symphonique No.3)......50
 三、西贝柳斯：音诗《芬兰颂》(Jean Sibelius：Finlandia，Op.26)50
 四、贝·斯美塔那：《沃尔塔瓦河》(B.Smetana：VLTAVA)52
 五、理查·施特劳斯：交响诗《英雄生涯》(R.Strauss：A hero's life，Op.40)54

第三章 古典主义和浪漫主义音乐体裁欣赏 ..56

 第一节 序曲与奏鸣曲式 ..57
 一、序曲 ..57
 二、奏鸣曲式 ..57
 三、奏鸣曲式的历史意义 ..58
 四、音乐结构图形 ..58

 第二节 序曲音乐欣赏 ..59
 一、莫扎特：歌剧《费加罗的婚礼》序曲(Mozart："Le Nozze di Figaro"Overture)59
 二、格林卡：歌剧《鲁斯兰与柳德米拉》序曲(Glinka：Russlan and Ludmilla Overture)............61
 三、贝多芬：《爱格蒙特》序曲(Beethoven：Goethe's Egmont Overture，Op.84)63
 四、柏辽兹：《罗马狂欢节》序曲(H. Berlioz：The Roman Carnival Overture，Op.9)..............65
 五、瓦格纳：《汤豪舍》序曲(WAGNER Tannhauser overture to the opera)67
 六、门德尔松：《仲夏夜之梦》序曲(Mendelssohn：A Midsummer Night's Dream，Op.21)......68
 七、柴可夫斯基：《一八一二年序曲》(Tchaikovsky：1812 Overture，Op.47)69
 八、柴可夫斯基：幻想序曲《罗密欧与朱丽叶》(Tchaikovsky：Romeo and Juliet-Fantasy Overture) ..71

 第三节 室内乐欣赏 ..71
 一、海顿：《D大调弦乐四重奏"云雀"》(Haydn：String Quartet in D major，Op.64 No.5).......71
 二、莫扎特：《G大调弦乐小夜曲》(Mozart：Eine Kleine Nachtmusic，K.525)74
 三、舒伯特：《鳟鱼五重奏》(Schubert：Piano Quintet in A major，Op.114"The Trout")...........79
 四、柴可夫斯基：《D大调第一弦乐四重奏·"如歌的行板"》83

 第四节 奏鸣曲与套曲体裁 ..85
 一、莫扎特：A大调第十一号钢琴奏鸣曲《土耳其进行曲》(Mozart：Piano Sonata in A major，K.331) ..86
 二、贝多芬：《第八(悲怆)钢琴奏鸣曲》(Beethven：Piano Sonata in c minor，Op.13 "Pathetic") ..88
 三、贝多芬：《月光奏鸣曲》(Beethven：Piano Sonata No.14 in C sharp minor，Op.27，No.2"Moonlight") ..92
 四、贝多芬：《F大调小提琴奏鸣曲：春》(Beethoven：Violin Sonata No.5 in F，Op.24 "Spring") ..95

目录

 第五节 协奏曲欣赏 ... 99

 一、海顿：《D 大调钢琴协奏曲》(Joseph Haydn：Concerto for Piano and Orchestra
 in D major，Hob.XVIII：11) ... 100

 二、莫扎特：《C 大调钢琴协奏曲》(Mozart：Concertos for Piano and Orchestra，
 No.21 K.467) ... 101

 三、贝多芬：《降 E 大调第五钢琴协奏曲》(Beethoven：Piano Concerto No.5
 in E flat，Op.73"Emperor") ... 105

 四、柴可夫斯基：《降 b 小调第一钢琴协奏曲》(Tchaikovsky：Piano Concerto No.1
 in B flat minor，Op.23) .. 108

 五、门德尔松：《e 小调小提琴协奏曲》(Mendelssohn：Violin Concerto in e minor) 113

 六、德沃夏克：《b 小调大提琴协奏曲》(Dvorak：Concerto in b minor for Cello，Op.104) 118

 七、拉赫玛尼诺夫：《第三钢琴协奏曲》(Rachmaninov：Piano Concerto No.30) 122

 第六节 交响曲欣赏 ... 125

 一、海顿：《第九十四交响曲"惊愕"》(Haydn：Symphony No.94，in G，"Surprise") 126

 二、海顿：《"告别"交响曲》 .. 129

 三、莫扎特：《第四十交响曲》(Mozart：Symphony No.40 in G minor) 130

 四、莫扎特：《第四十一(朱庇特)交响曲》(Mozart：Symphony No.41 in C major，"Jupiter") 134

 五、贝多芬：《第五(命运)交响曲》及其他作品(Beethoven：Symphony No.5 in c minor，
 Op.62，"Fate") ... 139

 六、舒伯特：《第八(未完成)交响曲》(Schubert：Symphony No.8，"Unfinishied") 145

 七、门德尔松：《A 大调第四交响曲(意大利)》(Syonphory A major No.4，
 Op.90，"Italian") .. 148

 八、门德尔松：《a 小调第三交响曲(苏格兰)》(Syonphory a major No.3，
 Op.56，"The Scotch") .. 149

 九、柏辽兹：《幻想交响曲》 .. 150

 十、勃拉姆斯：《第一交响曲》(Symphony No.1) ... 153

 十一、德沃夏克：《第九(自新大陆)交响曲》(Dvorak：Symphony No.9 in e minor，
 Op.95，"From the New World") .. 155

 十二、柴可夫斯基：《第四交响曲》(Tchaikovsky：Symphony No.4) 161

 十三、马勒：《第四交响曲》——为乐队与女高音独唱而作 (Gustav Mahler：
 Symphony No.4) ... 163

第四章 20 世纪西方现代主义音乐 ... 166

 第一节 印象主义音乐 ... 167

 一、德彪西：前奏曲《牧神午后》(Claude Debussy：Prelude a l'Apres—midi d'un Faune) 168

 二、交响音画《大海》 .. 170

 三、拉威尔与他的音乐创作 .. 171

 四、雷斯庇基与他的交响诗 .. 172

 第二节 20 世纪上半叶部分现代音乐作品欣赏 .. 172

一、霍斯特：《行星组曲》(Gustav Theodore Holst: The Planets Suite, Op.32)	173
二、巴托克：《乐队协奏曲》(Bartok: Concert for Orchstra, Sz.116)	175
三、肖斯塔科维奇：《节日序曲》(D. Shostakovich: Festival Overture)	181
四、肖斯塔科维奇：《第十交响曲》(Shostakovich: Symphony No.10, Op.93)	183
第三节　20世纪美国音乐欣赏	184
一、艾夫斯：《美国变奏曲》	184
二、格什温：《蓝色狂想曲》(G.Gershwin: Rhapsody in Blue)	185
三、科普兰与他的组曲：《阿巴拉契亚的春天》	186
四、格罗菲：《大峡谷组曲》	187
第四节　新古典主义音乐	188
一、俄国作曲家斯特拉文斯基	189
二、德国作曲家兴德米特与交响曲《画家马蒂斯》	190
三、法国六人团之一，奥涅格的管弦乐曲《太平洋231号》	190
第五节　表现主义音乐与十二音音乐	191
一、勋伯格的说白歌唱《月迷皮埃罗》(Arnold Schonberg: Pierrot Lunaire)	192
二、贝尔格：《小提琴协奏曲》(Alban Berg: Violin Concerto)	192

第五章　巴洛克音乐欣赏 193

第一节　巴洛克风格音乐概述	193
一、巴洛克风格的音乐	193
二、巴洛克音乐风格的体裁及特点	193
三、乐器与乐队编制	193
第二节　维瓦尔第与小提琴协奏曲《四季》	194
第三节　巴赫的组曲与协奏曲	196
一、《D大调第三组曲》	196
二、《勃兰登堡协奏曲》(BWV1047)	197
第四节　亨德尔的管弦乐组曲《水上音乐》	198

第二篇　中国音乐欣赏

第六章　中国传统音乐(器乐)欣赏 200

第一节　中国传统古琴曲欣赏	201
一、古琴曲的旷世极品——《流水》(又名《高山流水》)	201
二、古琴曲《广陵散》	202
三、古曲《梅花三弄》	203
四、《潇湘水云》	204
第二节　传统琵琶曲欣赏	205
一、琵琶武曲《十面埋伏》	205
二、琵琶文曲《夕阳箫鼓》	206

　　　三、标题琵琶曲《海青拿鹤》(又名《海青拿天鹅》)...........................207
　　　四、琵琶曲《月儿高》...........................208
　　　五、琵琶曲《阳春古曲》...........................209
　　　六、古曲《汉宫秋月》...........................209
　　　七、小结...........................210
　第三节　中国古代音乐美学和思想与中西音乐风格特征...........................211
　　　一、中国古代音乐美学和思想...........................211
　　　二、中西传统音乐风格特征比较...........................212

第七章　20世纪80年代之前部分管弦乐作品欣赏...........................213

　第一节　部分室内乐作品...........................213
　　　一、贺绿汀：《牧童短笛》及管弦乐曲(He Lüding：Piano piece《Cowboy blow the bamboo Piccolo》and《The Orchestral suit for Sen ji de ma in the Inner Mongolia》)...........................213
　　　二、华彦钧：弦乐合奏《二泉映月》(Hua Yanjun：String tutti《The Luna be reflected in the Second Fountain》recomposed by Zu-qiang Wu)...........................214
　　　三、桑桐：钢琴曲《在那遥远的地方》(Sang tong：Piano piece"On the remote district")...........................215
　第二节　管弦乐作品...........................216
　　　一、管弦乐《瑶族舞曲》(Orchestral Music for the Chinese Yao Minority)...........................216
　　　二、管弦乐《北京喜讯到边寨》(Beijing's good news to the border village)...........................216
　　　三、李焕之：《春节序曲》(Li Huanzhi：The Spring Festival Overture)...........................217
　　　四、吕其明：序曲《红旗颂》(Lü Qiming：Overture of The praises for Red Flag)...........................219
　　　五、朱践耳：《节日序曲》(Zhu Jianer：Overture Festival，Op.10)...........................220
　　　六、马思聪：交响组曲《山林之歌》(Homesick song)...........................222
　　　七、辛沪光：交响诗《嘎达梅林》...........................223
　　　八、刘庄，等：钢琴协奏曲《黄河》...........................224
　　　九、何占豪、陈钢：小提琴协奏曲《梁山伯与祝英台》...........................226
　　　十、王西麟：交响组曲《云南音诗》...........................228
　　　十一、吴祖强：交响组曲《红色娘子军》...........................230
　　　十二、罗忠镕：《第一交响曲》(Luo Zhongrong：Symphony No.1)...........................231

第八章　20世纪80年代以后部分室内乐、管弦乐作品欣赏...........................232

　第一节　室内乐作品...........................232
　　　一、周龙：《弦乐四重奏琴曲》...........................232
　　　二、谭盾：《第一弦乐四重奏"风、雅、颂"》...........................232
　　　三、陈其钢：男中音与室内乐队《水调歌头——为苏东坡同名诗而作》...........................234
　　　四、朱践耳：琵琶与弦乐四重奏《玉》(Op.40 b)...........................235
　第二节　管弦乐作品...........................236
　　　一、朱践耳：交响组曲《黔岭素描》(Op. 23)...........................236
　　　二、朱践耳：音诗《纳西一奇》(Op.25)...........................237

三、刘湲：交响狂想诗《为阿佤山的记忆》 ... 238
四、刘敦南：钢琴协奏曲《山林》 ... 239
五、杜鸣心：《小提琴协奏曲》 ... 240
六、王西麟：《第三交响曲》(Op.26) ... 241
七、朱践耳：《第一交响曲》(Op.27) ... 244
八、朱践耳：《第十交响曲》(Op.42) ... 246
九、谭盾：《交响曲(1997 天·地·人)》和《地图》 ... 248
十、交响诗篇《土楼回响》 ... 249

第三篇　流行(通俗)音乐欣赏

第九章　中国通俗、流行歌曲欣赏导引 ... 251
一、《一无所有》 ... 251
二、《龙的传人》 ... 253
三、《橄榄树》 ... 254
四、《万石山》 ... 255

第十章　轻音乐欣赏导引 ... 261
第一节　轻音乐的体裁及特点 ... 261
第二节　世界轻音乐团及欣赏导引 ... 262
一、世界著名轻音乐团体 ... 262
二、中国当代轻音乐简介 ... 263
三、新纪元音乐 ... 263
四、轻音乐曲目欣赏导引 ... 263

第十一章　西方流行音乐(爵士乐、摇滚乐)欣赏导引 ... 265
第一节　爵士乐的分支 ... 265
一、新奥尔良爵士 ... 265
二、摇摆乐 ... 266
三、比博普和硬博普 ... 266
四、冷爵士 ... 266
五、自由爵士 ... 266
六、拉丁爵士 ... 267
七、融合爵士 ... 267
第二节　爵士乐的特征、特性与常用乐器 ... 267
一、爵士乐的特征、特性 ... 267
二、爵士乐的常用乐器 ... 268
第三节　摇滚乐的来源、特征与特点 ... 268
一、摇滚乐的来源 ... 268
二、摇滚乐的特征 ... 268

　　三、摇滚乐的特点 ... 269

第四节　西方流行音乐中常用的术语 .. 271

第四篇　作品解析

第十二章　部分音乐作品解析 .. 272

第一节　痴情的欢乐与绝望的悲怆——贝多芬《第九(合唱)交响曲》与柴可夫斯基
　　　　《第六(悲怆)交响曲》之比较研究 .. 272
　　一、作品的现象比较 ... 272
　　二、作品背景的比较 ... 278
　　三、美学本质的比较 ... 282
　　四、小结 ... 284

第二节　基础音核与乐观有为——李斯特"交响诗第三"《前奏曲》 285
　　一、创作的基本背景 ... 285
　　二、音乐的形式结构与内容 ... 286
　　三、小结 ... 289

第三节　仇恨与爱情——柴可夫斯基的幻想序曲《罗密欧与朱丽叶》 290
　　一、音乐作品如何表现文学内容 ... 290
　　二、音乐的形式结构与内容 ... 291
　　三、音乐形式和内容综合数据 ... 295

第四节　朱践耳《第九交响曲》的尾声《摇篮曲》之分析 296

附录一　本教材教学学时安排参考 ... 306

附录二　交响乐体裁与作曲家 ... 308

附录三　20世纪世界十大交响乐团与中国交响乐团简介 311

部分参考文献(专著) ... 314

后记 ... 315

第一篇　西方音乐欣赏

第一章　音乐欣赏概论

音乐欣赏是指欣赏者聆听艺术音乐作品的一种审美活动，这种审美涉及音乐艺术多方面的知识。本章介绍一些与审美活动相关的音乐欣赏基本原理等知识，以期读者在不熟悉五线谱或没有乐谱的情况下了解和学习这些内容，并能够较顺利地进入音乐审美的境界。

第一节　音乐实践活动与音乐欣赏的基本原理

一、音乐实践活动的主体和性质

音乐艺术实践活动一般是指：音乐创作、音乐表演、音乐欣赏。[①]音乐欣赏的前提是音乐创作和音乐表演，音乐欣赏是在音乐创作、音乐表演活动之后的一个环节。从理论上讲，音乐创作、音乐表演的同时，就存在自我欣赏的问题，作曲家的音乐创作("编码")既是一种创造过程，也是一种自我欣赏的实践过程。同样，表演家、演奏家的表演、演奏过程(将视觉性的乐谱创造转换成为听觉性的音响结构)，也是一种自我欣赏和创造的实践过程。音乐学家王次炤说："作曲家或表演家的自我欣赏，也是一种欣赏活动，只不过创作者与欣赏者是同一个人而已。"[②]作曲家创作、表演家表演音乐作品，是为了表现和反映某些东西，但是不管是有意识的或是无意识的，都是为了让他人了解、欣赏自己的作品，达到与他人在情感和思想上的沟通。即使现代派作曲家喜欢"超前意识"，他们的内心深处还是希望他人能理解自己的创作，期待与大众沟通。

音乐创作的主体是作曲家；音乐表演的主体是指挥家、歌唱家或演奏家；音乐欣赏的主体可以是大众群体，也可以是高层次的音乐学家。只要是人，都有音乐欣赏、审美及消费的权利。因此，音乐学家可以是音乐作品的欣赏者、审美者以及消费的主体。一般民众也可以是音乐作品(产品)的欣赏者、审美者、消费者。

音乐欣赏活动的原理是通过形象思维，将听觉性的感知还原为视觉感知，实现听觉到视觉的转换。音乐欣赏是精神审美行为，也是对作品的"解码"、消费行为。如果认为音乐创作和音乐表演是在"生产"作品，音乐欣赏是在审美、"消费"作品，那么研究音乐欣赏究竟是如何"消费"作品的，无疑在音乐文化教育中具有不可忽视的地位与作用。

① 张前. 音乐欣赏心理分析[M]. 北京：人民音乐出版社，1983.
② 王次炤. 音乐美学新论[M]. 北京：中央音乐学院出版社，2003：260.

二、音乐欣赏的条件与基础

首先，音乐是人类文化艺术的一个重要组成部分。音乐是一种文化现象。音乐、音乐作品的存在，首先是作曲家、表演家的存在，他们是具体时代、国家、民族文化中的一员，这就涉及了国家的历史、民族的文化、作曲家和表演家的生活与个性等一系列问题。因此，音乐欣赏的本质是人类文化艺术的一个组成部分。

其次，音乐欣赏的本质是一种"解码"的工作。所谓"解码"，就是欣赏者主体对客体——音乐作品(涉及音乐基础理论、技法)和作曲家创作的理解(涉及作曲家的思想、生活、民族、时代风格、创作实践等)以及表演家、演奏家对乐谱的认识、理解和诠释，还有音响制作的水平。欣赏者需要了解作曲家和表演家的生活时代、民族文化、习俗民情等背景特征。

再次，音乐欣赏的本质是主体的审美，音乐欣赏教学的本质是审美训练。审美训练是对主体的审美观、审美能力的训练，既是一种价值取向(审美态度、审美趣味等)，也是一种情感心理(审美想象、审美理解等)活动。这与每个人的人格修养、文化修养有着一定的联系。

1. 审美客体

审美客体即音乐作品。它不同于一般的认识对象，是形式美与内容美的辩证统一体。在其动人的音响动态和结构之中，蕴藏着鲜明的形象和意境，以及丰富的思想、精神内涵。高雅审美客体的信息一般都具有一定的科学性，具有高雅的导向和鼓舞作用。

2. 审美主体

要想取得最佳的音乐审美效果，审美主体需具备以下条件。

(1) 健全的审美器官(良好的听力、记忆力等)。

(2) 乐音体系、"音响结构"的动态感知力，即审美的理解力。

(3) 与审美客体(音乐作品)对象所提供的信息全面联系和沟通起来，在"解码"的同时，进行有效的加工、创造，抽取"运动状态"中的"信息真髓"，实现情感交融和由听觉到视觉的转换，从而进入音乐欣赏、审美的最佳境地，这就是审美理性判断、分析的能力。

3. 建立和形成高度而有序的审美场

审美场是指审美主体心理结构与审美客体动态结构相互作用的双向活动。审美客体(音乐作品)中乐音物理结构与审美主体的生理、心理结构协调运动，形成高度而有序的审美场(见图1-1)。

由此，从认知心理学的角度出发，每个人对音乐作品欣赏(情感体验)、审美的程度，与其社会实践的经历和接受教育的深度、层次是密切相关的。这就是音乐欣赏的基础问题之一。

美国作曲家科普兰在《怎样欣赏音乐》一书中指出："从某种意义上说，理想的聆听者是既能进入音乐又能超脱音乐的，他一方面品评音乐，一方面欣赏音乐……因为作曲家为了谱写自己的乐曲，也必须进出于自己的乐曲，时而为它所陶醉，时而又能对它进行冷

静的批评。"[1]

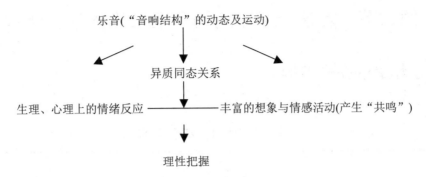

图1-1 审美场的建立和形成

三、音乐欣赏的类别、层次与基本目的

音乐欣赏之中的"音乐"二字涵盖面非常广，它应该泛指所有的音乐类别、体裁和形式，如古典音乐、现代音乐、传统民族音乐、流行音乐，其中也包括声乐和器乐。它们在品位上，又可以分为严肃(艺术)音乐和通俗音乐。

严肃(艺术)音乐涵盖的类别、体裁、形式多而复杂，涉及音乐史、音乐基本理论、旋律、和声、复调等技法。但是，只要抓住音乐欣赏中的主要矛盾，欣赏者仍然能够顺利地了解、理解音乐。

客观上，音乐欣赏活动存在阶段性。苏联社会音乐学家索哈尔认为，音乐知觉可分为三个阶段：第一，生理过程的聆听(重复)；第二，理解和感受；第三，解释和评价。[2]音乐欣赏的基本目的和目标是"理解和感受"。

四、音乐欣赏评价的客观标准

有人认为，审美逻辑相当于有100个读者就有100个哈姆雷特。学生聆听器乐音乐后，他们所描述音乐的感受结果，也会出现千差万别的"主观评定"。这似乎说明审美感受是纯主观的，欣赏音乐是"仁者见仁，智者见智"。

编者认为，这种"千差万别的主观评定"并非是由于聆听者在听觉上的差别，也不是音乐欣赏根本不存在客观的评价标准，更不是音乐审美是纯主观的、个性的、唯主观体验为是。问题在于审美主体对审美客体的认识不足，对音响结构动态的理解不够。事实上，音乐作品的形式、内容特征也会对欣赏者的情感反应施加某些限制。

音乐欣赏必须是在充分认识音乐的主体、本体和客体基础之上的审美，是在正确地感知乐音体系以及音响结构的动态基础之上的创造。所以说，音乐欣赏评价是有客观标准的。音乐欣赏的客观标准：一是对音乐主体、本体和客体的正确认识和理解，二是对音乐作品的音响结构、召唤结构动态的正确感知。这是音乐欣赏、审美评价的两个主要客观标准。从某种程度上说，这也是音乐欣赏教学目标的客观标准。

[1] 科普兰. 怎样欣赏音乐[M]. 北京：人民音乐出版社，1984：10~11.
[2] 王次炤. 音乐美学新论[M]. 北京：中央音乐学院出版社，2003：26.

第二节　音乐作品结构与音响结构的动态感知

一、音乐作品的完形结构

音乐作品的完形结构如表 1-1 所示。

表 1-1　音乐作品的完形结构

音乐运动逻辑	静 (速度、节奏、和声、织体等)	动	静
	动	静	动
旋律运动逻辑	呼		应
	起	开	合
	起	承　　转	合
主题材料	基础音调、主旋律	贯穿、展开	统一、再现
陈述类型	引导型	呈示型　　展开型	收束型
调式、调性	守调	离调、转调	调性回归 初始、原调
音乐语言 基础成分	动机、"集核"、乐句、"核集"	动机、"集核"、乐句、"核集"	动机、"集核"、乐句、"核集"
乐思材料组织、发展手法	原始陈述　→　迭奏 变奏 模进 宽放 紧收　→　扩充 缩减 裁截 叠入 补充　演化　→　合头 合尾 换头 换尾 头尾合 重复		出新
陈述结构表现形式	独立性 基础结构 ↓ 乐汇　　"衍生" 乐节　　散体、连句　→　"中间型结构"　→　乐汇 乐句　　模进、诗句 乐段　　自由 (大、中、小各种规模；各种性质)	联合组 群性结构 ↓	独立、联合性 基础结构 ↓ 乐汇 乐节 乐句 乐段 (中型、小型、方正性)

续表

音乐作品组织结构	乐段 复乐段 二段体 三段体 呈示部	乐段 复乐段 二段体、三段体 自由、模进、散体 展开部 插部	乐段 复乐段 二段体 三段体 再现部

二、西方音乐作品的曲式结构

西方音乐作品的曲式结构如表 1-2 所示。

表 1-2 西方音乐作品的曲式结构

曲式类型	性　质		
	呈　示	对　比	再　现
陈述语句	呼	应	
再现二段体 (再现单二部)	a	b(即半句对比、半句再现)	
陈述语句	起	开	合
	起	承、转	合
三段体 (再现单三部)	a	b	a
三部曲式 (复三部)	A (a + b + a)	B (c + d + c)	A
奏鸣曲式	呈示部	展开部	再现部
	引、呈、连、副、结		呈、连、副、结
回旋曲式	A　　　B	A　　　C	A
变奏曲式	主题原形	若干次变奏	主题再现
再现四部曲式	起 A A	承　　　转 B　　　C B　　　C	合 A B

三、乐音及音响结构动态的感知

从审美的角度上来讲，音乐欣赏是一种"解码"的工作，"解码"的第一步就是对乐

音及"音响结构"动态的感知,实现从听觉到视觉和触觉等知觉的转换。一般的音乐欣赏者进行这种"解码"工作,不必专门学习音乐创作(作曲)、音乐表演过程以及相关的技术。事实上,对一般欣赏者而言,这种学习和研究也不太可能。但是,欣赏者起码应该对乐音、"音响结构"、音乐诸要素的表现及其变化的基本原理有所认识。音乐欣赏需要从"音响结构"(音乐作品)中的各种音乐要素动态的感知开始。音乐要素包括音乐及其结构的音响成分,以及音的高低、调性等诸要素。一般情况下,音乐各种要素的变化与性格、意象、情绪和情感表现为基本对应关系。乐音的性质与要素如表 1-3 所示。

表 1-3 乐音的性质及要素

			高	低
乐音的质性质	空间性要素	(绝对)音高	c^5 ←──────── (音或旋律的位置越高,音区的色彩越明亮,情绪越高涨)	────────→ B^2 (音或旋律的位置越低,音区的色彩越浑、暗,情绪越低落、沉重)
		调性	升调号的作品 (调性较坚硬、刚强)	降调号的作品 (调性较柔软)
		调式	大调式(指西方大、小调调式) (表现的色彩、性格较明亮、开朗、阳刚)	小调式 (表现的色彩、性格较暗淡、隐晦、阴柔)
		音色	复合、混合 (表现的情感较粗糙、复杂)	单纯、单一 (表现的情感较细腻、精致)
		和声	谐和的 (一般表现的是美好的、非矛盾的、非冲突的形象,事物正常的状态)	不谐和的、不解决的 (丑陋的、矛盾的、冲突的形象,事物反常的状态)
		织体	声部线条多杂、繁复 (多性格、形象的复合)	声部线条简约 (性格、形象的简洁)
乐音的量性质		力度(音强)	越强 fff ～ ff ～ f ←──────── (情绪:积极、激动、高涨)	越弱 ────────→ p ～ pp ～ ppp (情绪:松弛、消极、低落)
		结构	对称、平衡、方正 (非矛盾的、理智的)	不对称、不平衡、不方正 (矛盾的、失去理性的、失去理智的)
	时间性要素	速度	越快 presto(急板,表现的情绪越激动、紧张、急躁)	越慢 largo(广板,表现的情绪越平稳、松弛)
		节奏	越短而紧和急 (表现的情绪越激动、紧张、急促)	越长而松和宽舒 (表现的情绪越平静、松弛、平稳)

表 1-3 第一行表示音所在位置的高和低。一般对音高、低的感受是:音或旋律的位置越高,音区的色彩感越明亮,表现的情绪越高涨;反之,音或旋律的位置越低,音区的色彩感越浑、暗,表现的情绪越低落、沉重。所以,表现心情激动、斗志激昂的音乐,音高、

旋律等音乐要素一般都是在高音区的音域中。

表 1-3 最后两行是指音乐的速度和节奏。一般音乐的速度、节奏越快、越短，表现出来的情绪、情感等越激动、越紧张、越急躁；相反，如果音乐的速度越慢，节奏越宽、越长，表现出来的情绪、情感则越平稳、越松弛、越平静。其实质是音响动态与人、植物神经系统的对应关系之反应。

第三节 西方管弦乐队与主要作品欣赏

一、西方管弦(交响)乐队简介

西方管弦(交响)乐队约在 17 世纪初伴随西方歌剧艺术的出现而形成，后来器乐艺术逐渐从歌剧艺术中分离出来。在 18 世纪中叶左右，西方管弦(交响)乐队进入了定型、成熟阶段，19 世纪之后得到了极大的发展和变化。

西方管弦(交响)乐队的基本构成与乐器基本性能如表 1-4 所示。

表 1-4 西方管弦(交响)乐队的基本构成与乐器的基本性能

乐器组	乐器名称	常用英文缩写	双管编制	四管编制	音色主要表现性能
木管组基本乐器	短笛 长笛	Picc Fl.	12	13	尖锐、嘹亮、灵敏，灵巧、华丽、明亮，"外向"，也富于歌唱性(但是，高、中、低音区"性格"不同)
	双簧管 英国管	Ob. C.i	2	31	歌唱性强、柔美、明丽、多情，"内向""抒情女高音"(但是，高、中、低音区"性格"不同)
	单簧管	Cl.	2	3	机动、灵活，"外向"(但是，高、中、低音区"性格"不同)
	大管 (巴松管)	Fag.	2	3	发音低、较迟钝，"内向"(但是，高、中、低音区"性格"不同)
铜管组基本乐器	圆号	Cor.	4	6	柔和、含蓄，"内向"，其号角声富于田园般的诗意
	小号	Tr-b	2	4	光明、力量、战斗、胜利、激动、辉煌、凯旋的性质
	长号	Tr-bn	3	3	丰满、力量、斗争、号召性
打击组基本乐器	定音鼓	Timp.	1	1	(主要起烘托、营造气氛的作用)
	大鼓	G.c	1	1	(主要起烘托、营造气氛的作用)
	钹	P-tti.			(主要起烘托、营造气氛的作用)
	木琴	Sil			生硬、尖锐
	竖琴	Ap	1	2	晶莹、柔润，如流水般的清纯
	钢琴	P-no.	1	2	晶莹、透明，能充实、丰富乐队的表现力

续表

乐器组	乐器名称	常用英文缩写	双管编制	四管编制	音色主要表现性能
弦乐组基本乐器	小提琴	Vi.	12～18 10～18		丰富多样的演奏技巧，使其最富表现力与歌唱性。一弦光辉明亮；二弦柔和甜润；三、四弦深沉、浓厚(女高音)
	中提琴	Vla.	8～16		深沉、浓厚，"内向"
	大提琴	V.C	6～12		同小提琴一样，最富表现力与歌唱性。一弦明朗；二弦甜润、温暖；三弦柔软；四弦浓厚、低沉(男高音)
	低音提琴	C-b	4～8		粗壮，起乐队基石(基础低音)的作用

二、布里顿：《青少年管弦乐队指南——浦塞尔主题变奏与赋格》(Britten：The young person's guide to the Orchestra, Variations on a theme of frank bridge)

1. 作品名称的解释

副标题"浦塞尔主题"指的是 17 世纪英国民族歌剧奠基人、作曲家浦塞尔(Henry Purcell，1659—1695，他的作品涉及的领域比较广泛，如宗教合唱音乐、器乐作品等。《迪多与伊尼》是浦塞尔的一部歌剧作品。)所创作的一个作品的主旋律，作曲家布里顿将其作为该作品的基本素材，并且运用高超的变奏作曲技术，成为该作品的第一大部分(A 部)。"赋格"是一种最高级的专业作曲技术的名称。这里的实际含义是指布里顿所创作的主题，使用赋格作曲技术写作而成为该作品的第二大部分(B 部)。

2. 主题旋律

1) 浦塞尔主题(A)

浦塞尔主题旋律的乐谱如下。

该主题旋律的主要特点是：节奏舒展、宽广，一种悠久、遥远的历史感油然而生，持重、坚定，旋律线由 d 小调主和弦分解向上方运动，在典型的节奏型(第三小节)中，呈现出多层性的旋律线条，立体感强烈。

2) 赋格主题(B)

赋格主题旋律的乐谱如下。

该主题旋律的主要特点是：突出前十六分音符的节奏性，轻盈、灵巧，上下级近于跳进的旋律线走势，连、顿相结合的演奏法，以及 D 大调的明亮感。

这部分音乐由木管乐器短笛开始并依次展现，每件乐器和乐器组分别演奏主题、答题、对题，形成多声部、织体逐渐加厚，木管组、弦乐组、铜管组分别呈示的大赋格段。轻快、灵巧的节拍、节奏和速度，明亮而多种的调式、调性，表达了一派欢欣、喜悦之情感。特别是 16 分音符快速音阶式上、下行的对题音响效果，简直就是兴高采烈、哈哈大笑的形象描绘，令人痛快。布里顿赋予传统赋格技术以崭新的艺术生命。结合作品创作、诞生的时间(1946 年年初)背景及布里顿的正义思想和世界观，我们不能不说这就是全世界人民战胜了法西斯侵略、赢得胜利的乐观情绪、和平幸福之日即将到来时的喜悦心情以及作曲家热爱和平、自由的正义思想情感的表现！

3) 尾声胜利狂欢的场面

尾声音乐中，布里顿巧妙地将"赋格"与"浦塞尔""现实与历史"这两个在速度、节拍、节奏、调性、调式和情感、形象等诸多方面都不同的主题叠置、统一在 3/4 节拍里，铜管乐器演奏浦塞尔主题，其他乐器继续演奏布里顿的赋格主题，产生新的对比复调音乐效果，掀起并将音乐推向最高潮，这实在就是在展现全世界反法西斯战争的胜利、世界和平之日的到来，人们纵情狂欢的场面！

布里顿含蓄而寓意深刻的作曲构思、设计和智慧而使作品产生博大的历史文化意义，实在令人惊叹！

3. 作品的结构内容

全作共分为两大部分，作品的结构内容形式如表 1-5 所示。

4. 作品形式结构和配器的特点

全作共分为两大部分。第一部分的 A 部，头尾部是全奏，即全乐队的合奏，然后是每一组乐器合奏浦塞尔主旋律，呈示出各个乐器组(包括木管组、铜管组、弦乐组、打击组)的音响效果和性格特征。A^1 部是浦塞尔主题的变奏部，各组的每件乐器分别变奏浦塞尔主旋律，各件乐器呈现出完全新颖的音乐情绪和形象感。第二部分是作曲家布里顿创作的赋格段，也是各组中每件乐器分别演奏该主题，形成四声部大赋格段。最后的尾声音乐，作曲家将两个主题旋律叠置在一起，出现全作的高潮，结束全曲。

表 1-5 《青少年管弦乐队指南》的结构内容形式

A 主题呈示部					
Ⅰ	Ⅱ	Ⅲ	Ⅳ	Ⅴ	Ⅵ
全奏	木管组	铜管组	弦乐组	打击组	全奏

A¹ 主题变奏部													
木管组				弦乐组					铜管组			打击组	
Ⅰ	Ⅱ	Ⅲ	Ⅳ	Ⅴ	Ⅵ	Ⅶ	Ⅷ	Ⅸ	Ⅹ	Ⅺ	Ⅻ	ⅩⅢ	
长笛	双簧管	单簧管	巴松管	小提琴	中提琴	大提琴	倍大提琴	竖琴	圆号	小号	长号	分: 定音鼓等 合:	

B 赋格主题部	尾声
木管组/弦乐组/铜管组/打击组	全奏
…… S(主题) 　　A(答题) 　　　　S 　　　　　　A ……	$\dfrac{B}{A}$ (全曲高潮)

5. 背景材料

布里顿(1913—1976)是英国近现代著名作曲家、指挥家和钢琴演奏家。他 5 岁起开始尝试作曲,1930 年进入皇家音乐学院,同时进行钢琴和作曲的学习,以对位法及扎实的作曲理论技法而著称。布里顿一生曾创作许多歌剧(如《彼得·格里姆斯》,1945 年)和交响曲(如《战争安魂曲》,1961 年)。他生前获得过许多荣誉和奖赏。1967 年,他成为终身议员,这在音乐家中还是前所未有的。

《青少年管弦乐队指南》是布里顿于 1945 年为英国政府所拍的教育电影《管弦乐的乐器》所作的音乐。此后在 1947 年出版的总谱上,增加了由埃里克·克罗泽所写的介绍有关各种乐器的解说词。此作品创作于第二次世界大战之后,作曲家布里顿运用极其丰富的艺

术想象和创造力以及精湛的作曲技术，巧妙地将管弦乐队的魅力与厚重的英国音乐历史文化联系在一起，表现了"二战"结束、世界反法西斯战争胜利的喜悦心情。这才是此作品孕育着的、真正的丰富而又深刻的思想精神内涵。由于这部音乐作品明确写着"青少年管弦乐队指南"标题，而且大家一直都以了解西方管弦乐队的目的来介绍和欣赏此作品，使得该作品真正的主旨思想情感，以及作曲家真实的感情冲动被遮掩了起来，这是我们在欣赏时必须应该知晓的一个问题。

三、圣-桑：《动物狂欢节》(Saint-Saens：Carnival of Animals)

1886 年，法国著名作曲家圣-桑在 51 岁时，应邀为狂欢节非正式音乐会创作了这部作品。作曲家以天真的童心和自由奔放的情调，加之生花妙笔，巧妙地运用了两架钢琴和九件乐器音色及表情特征，引用了一些通俗名曲的旋律片段，描绘出动物滑稽而又可爱的神情与生态。全作共十四段音乐组合，是一部室内乐组曲。

1. 乐曲中主要角色的主旋律

1) 序奏与狮王进行曲
此旋律描绘狮王的耀武扬威，不可一世。其乐谱如下。

2) 公鸡和母鸡的主旋律
此旋律要注意音色的辨别：母鸡——单簧管；公鸡——钢琴的最高音。其乐谱如下。

3) 野驴的主旋律
此旋律以两架钢琴形成八度音阶和琶音的快速流动来描绘野驴奔跑。

4) 乌龟的主旋律
此旋律原是法国作曲家奥芬巴赫的《天堂与地狱序曲》(原名《地狱中的奥菲欧序曲》)中活泼快速的舞曲。其乐谱如下。

1=♭B 4/4

1 - 2432 | 5 5 5634 | 2 2 2432 | 1̇ 7̇ 6 5432 | 1 -

5) 大象的主旋律(圆舞曲)

此旋律引用了法国柏辽兹的《浮士德的责罚》中《风精之舞》的一个乐句作主题，由低音提琴奏出轻盈如仙的风精来刻画庞然大物的大象。其乐谱如下。

1=♭E 3/8

5 1 1 | 2 2 1 7 1 | 5 2 2 | 2 4 | 3 4 5 3 | 1 2 3 1 | 6 7 1 2 | 2 1 7 6 5

6) 袋鼠的主旋律(跳进)

此旋律用两架钢琴演奏半音倚音跳动的音型来表现袋鼠的活泼和跳跃。其乐谱如下。

7) 水族馆的主旋律

在钢琴上下流动的琶音背景上，长笛与钢琴奏出高音区的旋律，好像透过玻璃看到水中鱼儿轻巧地游动，一派清水的波动、悠游的鱼群、闪烁发光的银鳞之景色。其乐谱如下。

1=C 4/4

3 #2 3 2 | 3 6 - 6 0 ‖ 3 #2 3 4 | 2 #1 2 3 | 1 7̣ 1 2 | 7̣ - - -

8) 长耳人的主旋律

长耳人是指莎士比亚的喜剧《仲夏夜之梦》中的一种驴头人身的怪物。在这里以第一与第二小提琴交替演奏，模仿了受人役使的毛驴(长耳人)的哀鸣。

9) 林中杜鹃的主旋律

此旋律以钢琴优美的和弦把人带入幽静的深山，单簧管模仿出密林深处传来的杜鹃啼声。其乐谱如下。

1=E 3/4

7 1 2 | 7 - - | 7 1 2 | 7 - - | 7 1 2 | 2 3 1 |

10) 大笼鸟的主旋律

弦乐颤音：鸟的振翅；长笛的主奏：小鸟快乐地飞翔；钢琴：笼中小鸟的啾啾声。

11) 钢琴家的主旋律

此旋律中五小节一组的钢琴手指练习按半音依次向上移位，刻画了一位枯燥、机械地练习手指的弹琴孩童。

12) 化石的主旋律

此旋律将法国民歌和两首小歌（《啊，妈妈你会对我说吗？》《明月之歌》）以及罗西尼的歌剧《塞维尔的理发师》中的罗西娜咏叹调糅合在一起，突出了木琴干枯、冰冷的音色，意味着这些名噪一时的作品随时光的流逝如化石一般。其乐谱如下。

1=♭B 2/2

0 0 6 1 6 7 | 1 0 4 6 4 5 | 6 0 1 4 1 3 | 4 4 4 4 4 | 3

13) 天鹅的主旋律

钢琴平静的琶音好似碧波荡漾，大提琴舒展的旋律描绘了天鹅高贵、优雅的神情以及安详浮游的情景。其乐谱如下。

1=G 6/4

1 7 3 6 5 1 | 2 2 3 4 - - | 6 - 7 1 2 3 4 5 6 7 | 3 - - -

14) 终曲

动物狂欢、热闹的终场出现在前面的音乐片段，我们仿佛又一次看到了奔跑的野驴、跳跃的袋鼠、鸡叫鸟啼，最后达到欢乐的高潮——"狂欢节"大团圆喧哗、欢乐的场面。其乐谱如下。

1=C 4/4

3 0 3 0 3 0 3 0 | tr#2 3 6 5 4 3 | 2 0 2 0 2 0 2 0 | tr2 #1 2 5 4 3 2

2. 作者简介

圣-桑(Charles Camille Saint-Saens，1835—1921)是法国浪漫乐派后期重要的一位音乐家。他博学多闻，精力充沛，言行幽默。他从小随祖母学习钢琴，深受贝多芬、德彪西作品的影响，6 岁左右开始作曲，作品的数量很大。他的作品不重写实或情感的夸张，而是偏重于纯正风格与完整形式，主要的代表作有：管弦乐《C 小调第三号交响曲》(Symphony No.3 in C minor Op.78)，双钢琴协奏曲《贝多芬主题变奏曲》(Variation on a Theme of Beethoven)，交响诗《骷髅舞曲》(Dance Macabre)等。

四、普罗科非耶夫：交响童话故事《彼得与狼》(Prokofiev：Peter and the Wolf)

该作品可分三个部分：①彼得与鸭子、小鸟、猫在树林边空旷的绿草地和池塘边玩耍，以及和老爷爷的对话；②狼来了，彼得和小鸟机智勇敢地与狼斗争，并用绳子把狼拴在了大树上；③猎人的枪声响起至曲终。

1. 乐曲中主要角色的主旋律

1) 彼得的主旋律

此旋律以弦乐四重奏表现彼得的朝气、聪明、机智、勇敢。其乐谱如下。

2) 小鸟的主旋律

此旋律以长笛表现小鸟的无忧无虑和天真、活泼。其乐谱如下。

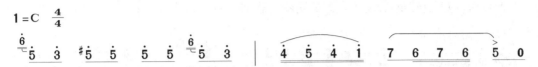

3) 鸭子的主旋律

此旋律以双簧管表现鸭子扁嘴里的嘎嘎叫声以及步履蹒跚、自命不凡的神态。其乐谱如下。

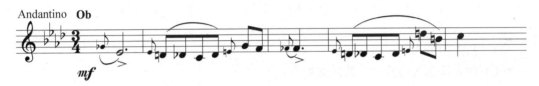

4) 猫的主旋律

此旋律以单簧管表现猫的滑头滑脑、曲意逢迎。其乐谱如下。

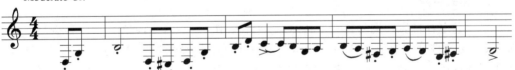

5) 老爷爷的主旋律

此旋律以大管表现老爷爷沙哑的嗓音，唠叨不休。其乐谱如下。

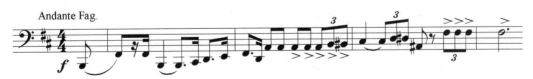

$1=D$ $\frac{4}{4}$

06 | 303 6 6.7 1.2 | 3.1 55 55 56#6 | 7 7i #i #50 333 | 3 - -

6) 大灰狼的主旋律

此旋律以圆号(三重)表现大灰狼的阴险、恐怖、凶狠。其乐谱如下。

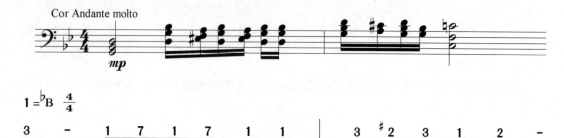

$1={^\flat}B$ $\frac{4}{4}$

3 - | 17 17 11 | 3 #2 3 1 2 -

7) 猎人的枪声

此旋律表现猎人的枪声。其乐谱如下。

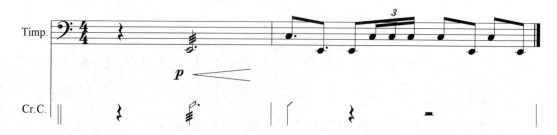

2. 相关背景

苏联著名作曲家、钢琴家普罗科非耶夫(Prokofiev，1891—1953)，生于乌克兰，卒于莫斯科，5 岁起学钢琴并开始作曲。1914 年毕业于圣彼得堡音乐学院作曲、钢琴和指挥专业，中期侨居国外，1933 年 42 岁之时回苏联定居。他在创作上热心于新技法、新风格的探索，一生创作了歌剧、舞剧、交响曲等大量作品。

1936 年，45 岁的普罗科非耶夫应莫斯科儿童剧院之邀为孩子们创作了交响童话故事《彼得与狼》，他自己编写了故事情节和解说词。作品中以乐器代表特定的人物和角色，将乐器的音色角色性格化。他的音乐创作手法强调了专业性和通俗性相结合，使这部音乐作品极富于故事性和戏剧性。

第二章　浪漫主义音乐欣赏

人类社会已经进入了21世纪，但是，在现实生活中，我们接触最多的音乐作品大都是浪漫主义风格和古典主义风格，即调性音乐作品。所以，我们就从浪漫主义音乐风格、形式结构简单一些的作品欣赏开始。

广义而言，几乎整个19世纪西方欧洲音乐的现象可通称为浪漫主义音乐。早在18世纪70年代的狂飙突进运动的思潮，就可看作浪漫主义音乐的思想萌芽。19世纪下半叶，伴随欧洲民主运动和民族解放运动的高涨，浪漫主义音乐的发展呈现出高潮。随着社会思潮的变化，浪漫主义音乐到19世纪末逐渐沉寂。

相对于古典主义(Classical)音乐，有人将浪漫主义(Romantic)音乐定义为"美加上怪"，很有特色。所谓"美"，是因为浪漫主义音乐属于调性音乐，这一点与古典主义音乐在本质上存在联系，因为古典主义音乐在形式上、内容(音响)上是追求纯粹美的。所谓"怪"，是指浪漫主义音乐与古典主义音乐在形式上和内容上(和声、配器等方面)有着很大的不同。

1. 浪漫主义与浪漫主义音乐的含义

浪漫主义与浪漫主义音乐的含义有异想天开、奇妙、虚构、神话、遥远、珍重、自由、运动、激情、永不休止的追求，这一切是建立在重视个性、重视主观性、强调个人主义、提倡民族性、情感至上的基础之上的，实质上仍然是民主精神、自由思想的发展。

2. 艺术方法

浪漫主义音乐的艺术方法有：自由奔放、无拘无束的形式，抒情描写力求呈现诗歌的特点，朦胧、暧昧、暗示、隐喻、象征，与其他艺术如文学、诗歌、绘画相互交融，带有普遍的革命性色彩。但古典音乐的调式与和声体系是其音乐基础，与古典音乐风格比较，二者承续大于区别，是古典音乐风格的延续和发展。

3. 音乐风格特点

(1) 旋律更充满人情味、抒情性；同一主题旋律贯穿在不同的乐章之中，在变化中发展、求新。

(2) 和声色彩浓重，半音化。

(3) 由于音乐内容上的文学(标题)性、民族性、主观性，曲式结构较为自由、多变、复杂化。

4. 浪漫主义乐派

浪漫主义乐派开始于19世纪20年代，可分早期、中期、晚期三个发展阶段。

(1) 早期(1820—1850年)的浪漫派作曲家以德国的韦伯、门德尔松、舒曼，奥地利的舒伯特、约翰·施特劳斯，法国的柏辽兹等为代表。

(2) 中期(1850—1890年)的浪漫派作曲家以匈牙利的李斯特，法国的弗兰克，奥地利的布鲁克纳，德国的瓦格纳、勃拉姆斯，俄国的柴可夫斯基(也译作柴科夫斯基)等为代表。还有一些民族乐派的作曲家，以俄罗斯的格林卡、穆索尔斯基、里姆斯基·科萨科夫，捷克

的斯美塔那，挪威的格里格，匈牙利的巴托克，芬兰的西贝柳斯，波兰的肖邦等为代表。

(3) 晚期(1890—1910年)的浪漫派作曲家以英国的埃尔加，意大利的威尔第、普契尼，奥地利的马勒，德国的理查·施特劳斯，俄国的拉赫马尼诺夫等为代表。其曲风是音乐的表现意欲更强，音响规模不断扩大。

第一节　浪漫主义声乐——艺术歌曲的欣赏

18世纪末到19世纪初，以歌德和海涅的诗篇为代表的欧洲浪漫主义抒情诗开始兴起。抒情诗与音乐相结合，产生了新的艺术形式——艺术歌曲(Lied)。舒伯特、舒曼、门德尔松、勃拉姆斯等作曲家的创作，使得声乐艺术歌曲成为重要音乐体裁。这种音乐体裁至今在中国仍有很大的影响。

艺术歌曲是唱出来的诗。一首完美的诗篇(歌词)配以抒情的旋律，多以独唱的形式出现，加之考究的钢琴伴奏，给人带来极高境界的精神享受。艺术歌曲篇幅短小但结构精致，艺术手法精练，一般要求演唱者具备较高的声乐技巧。

艺术歌曲的形式结构大都为单二部曲式、再现单三部曲式或复三部曲式等。

一、舒伯特艺术歌曲作品欣赏

弗朗茨·舒伯特(Franz Peter Schubert, 1797—1828)是奥地利作曲家。他一生的重要声乐作品是两部歌曲集：《美丽的磨坊女》和《冬之旅》。

1. 舒伯特的《小夜曲》

该曲采用德国诗人莱尔斯塔勃的诗篇谱写而成，其最大的特色是抒情性。其部分乐谱如下。

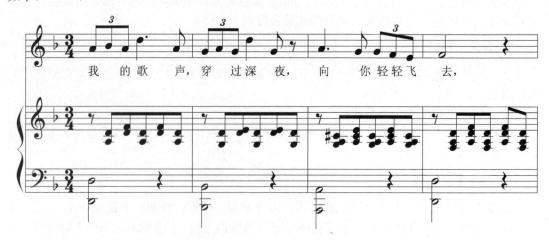

1826年7月的一天下午，舒伯特偕同几个朋友到维也纳郊外散步，在路边一个酒馆休息时，舒伯特听到朋友在朗诵抒情诗，于是他边听边拿起笔来，在菜单的背面画好五线谱，不一会儿，这首《小夜曲》便问世了。

《小夜曲》旋律优美、情感纯真、格调高尚，充满了对生活的希望，堪称所有小夜曲

中最优秀的一部,被称为"天鹅之歌"。后来,此曲被改编为钢琴、小提琴等独奏曲,虽无歌词,但同样能体会到这首《小夜曲》中表现出的真挚而热烈的感情。

钢琴轻柔地奏出分解和弦,似六弦琴音响的引子,在此烘托下,歌声响起,如一个青年在向他心爱的姑娘深情倾诉:"我的歌声,穿过黑夜,向你轻轻飞去……"

主旋律在第二拍就出现上行大跳的一个长音,体现了内心深切的倾诉。乐句之间出现的钢琴间奏,仿佛是对歌声的呼应,意味着青年所期望听到的回响。这种期望在最后结尾处得到实现,钢琴伴奏模仿歌声,两者交织在一起。

第一段在恳求、期待的情绪中结束。八小节抒情而安谧的间奏,重复第一段后,转入同名大调(D 大调),"亲爱的请听我诉说,快快投入我的怀抱",情绪比较激动,形成全曲的高潮。最后是由第二段引申而来的后奏,爱情的歌声在夜色中渐渐地远去,远去,直至完全在微风中消散。

2.《魔王》及其主旋律

在这首歌曲中,作曲家以独创的贯穿性发展手法,将钢琴织体背景音乐与声乐有机地结合,使得音乐的叙事、抒情相互交融,戏剧性极强。其主旋律的乐谱如下。

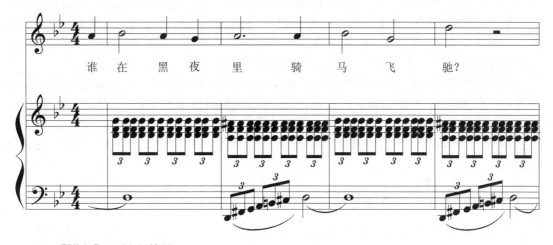

3.《鳟鱼》及其主旋律

《鳟鱼》的结构是变奏性分节歌体,表现了对幸福生活和美好理想的向往之情。其主旋律的乐谱如下。

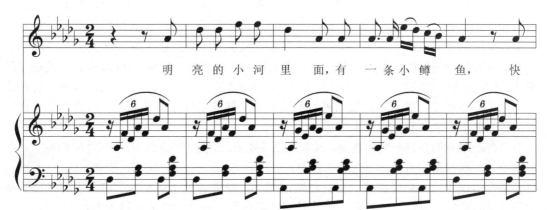

4. 《野玫瑰》及其主旋律

《野玫瑰》主旋律的乐谱如下。

《野玫瑰》表现出了舒伯特艺术歌曲的艺术特色：第一，曲式结构丰富多样；第二，旋律带有朴素的民歌风味，句法宽广、悠长，曲调质朴、明快、精练；第三，在和声的运用上，将色彩的功用放在首位，往往以和声的色彩性替代其功能性；第四，舒伯特把钢琴与声乐作为共同的表情手段，融为一体，表情达意，难解难分，尤其是在前奏、间奏、尾声中的钢琴伴奏起了重大作用。纯音乐的钢琴伴奏、文学和音乐的紧密结合，使得每一首歌曲都像珍珠一样晶莹、光亮，成为极具诗意的艺术品。

舒伯特的艺术歌曲与他的其他作品表现的内容一样，既倾吐了一位自由艺术家在黑暗、冷酷的社会现实中的哀愁、悲伤，又表达了对未来美好的憧憬和期望，艺术魅力感人至深。对美好生活和理想的渴望，以及哀愁、痛苦的悲剧性是舒伯特音乐的两大主题，反映了一代知识分子在黑暗社会现实中的痛苦和矛盾，这正是舒伯特的音乐作品在今天所具有的现实意义。

二、门德尔松的《乘着歌声的翅膀》

费利克斯·门德尔松(Felix Mendelssohn Bartholdy，1809—1847)，出生于德国汉堡一个有文化的富裕家庭，自幼受到良好的家庭影响，9岁就开钢琴演奏会，到11岁时已经创作了50多首音乐作品，17岁时创作了《仲夏夜之梦》序曲。青年时代，门德尔松到柏林大学听黑格尔的哲学，广交社会文化名人，与歌德成为挚友。1829年，他指挥上演了巴赫的《马太受难乐》，这使得人们重新认识、发现巴赫的伟大。1835年起，门德尔松开始担任莱比锡音乐厅的总指挥。1843年，他与同人创建了莱比锡音乐学院。他领导、指挥、举办了许多音乐家的作品音乐会，为德国的音乐事业作出了杰出的贡献。38岁逝世于莱比锡。

《乘着歌声的翅膀》是门德尔松最有代表性的声乐作品，创作于1834年。这是他作品第36号6首歌曲中的第二首，是独唱歌曲中流传最广的一首，歌词是诗人海涅的一首抒情诗。由于旋律优美，这首歌曲后来被改编成为小提琴等多种乐器独奏曲。门德尔松其他广为流传的艺术歌曲还有《春之歌》等。

《乘着歌声的翅膀》旋律优美、柔情，在6/8拍、分解和弦固定音型织体的伴奏下，歌声描绘了一幅温馨而富有浪漫色彩的图景：在开满红花、玉莲、玫瑰、紫罗兰的宁静月夜，乘着歌声的翅膀，跟亲爱的人一起前往恒河岸旁，听着远处圣河发出的潺潺水声，在椰林中饱享爱的欢悦、憧憬幸福的梦……情景美丽而动人。该曲的部分乐谱如下。

第二章 浪漫主义音乐欣赏

第二节　管弦乐舞曲欣赏

管弦乐舞曲(Dance Music)是指根据舞蹈的节奏写成的器乐曲，源于舞蹈的伴奏，在长期的历史发展过程中，有的舞曲逐渐脱离了舞蹈，成为音乐会上独立演奏的艺术乐曲。不同的国家有不同的舞曲类型。举例如下。

西班牙：波莱罗、哈巴涅拉、萨拉班德舞曲等。

法国：小步舞曲和加沃特等。小步舞曲(Menuet)原是法国民间舞步较小的三拍子舞蹈，17 世纪流行于宫廷和贵族社会后，逐渐变成速度徐缓、风格典雅的舞蹈。18 世纪法国资产阶级大革命后，这种舞蹈已不流行，其舞曲被作为独立的器乐曲。加沃特(Gavotte)起源于法国民间的中速、四拍子舞曲。

意大利：帕凡、塔兰泰拉、西西里、库朗特舞曲等。塔兰泰拉(Tarantella)舞曲，速度迅疾、情绪热烈。

德奥：圆舞曲(华尔兹，Waltz)是一种起源于奥地利民间、慢速三拍子的舞蹈，19 世纪开始广泛用于社交舞会，风行于欧洲各国。

波兰：马祖卡和波罗乃兹等。马祖卡(Mazurka)起源于波兰民间的情绪活泼、热烈的三拍子双人舞曲。波罗乃兹(Polonaise)起源于波兰民间的庄重、缓慢的三拍子舞曲。

捷克：波尔卡和玛祖卡等。波尔卡(Polka)舞曲起源于 19 世纪捷克民间的二拍子的快速跳跃的圆圈舞；玛祖卡舞曲起源于波兰民间的三拍子的活泼、热情的圆圈舞。

阿根廷：探戈(Tango)起源于非洲，后传入阿根廷，是一种中速、二拍子或四拍子的舞曲。

此外，还有英国的对舞、苏格兰舞曲，匈牙利的恰尔达什，俄罗斯的戈帕克等。

鲜明的节奏特性是各类管弦乐舞曲所共有的基本特征，而管弦乐舞曲中典型的节奏型是区别各种舞曲的最重要的标志。一般每个管弦乐舞曲有一个主要的旋律，节奏主要是三拍子和二拍子，速度有慢、中、快三类。体裁的规模有大有小，其形式结构大都为三部性结构(包括各种形式的再现单三部或者再现复三部曲式)。如果表现大的舞蹈场面，其结构规模的扩大往往就成为组合性的"圆舞组曲"套曲形式了，如 19 世纪肖邦、施特劳斯等作曲家的大型圆舞曲。

一、肖邦：《华丽大圆舞曲》(Chopin：Waltz in E flat major, Op.18)

肖邦(Frederic Chopin, 1810—1849)是 19 世纪浪漫主义民族乐派的先驱，卓越的波兰钢琴演奏家、作曲家，被后人誉为"钢琴诗人"。7 岁公开演奏，15 岁发表作品。一生可分为两大时期：在波兰的前 20 年；流亡巴黎后的近 20 年。后期，他的精神支柱是浓烈的爱国情感，其创作主要是各式各样的钢琴作品。

肖邦的圆舞曲目前知道的有 15 首，大都是曲调华丽、沙龙趣味的小品，并不适用于实际的舞蹈。降 E 大调《华丽大圆舞曲》是肖邦 1831 年第二次访问维也纳时的作品，是他圆舞曲中最具舞蹈要素的一首。

1. 主旋律

《华丽大圆舞曲》主旋律的乐谱如下。

第二章 浪漫主义音乐欣赏

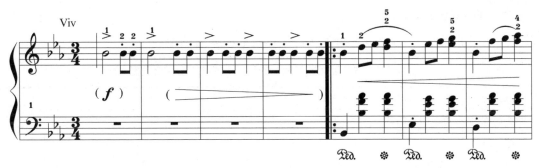

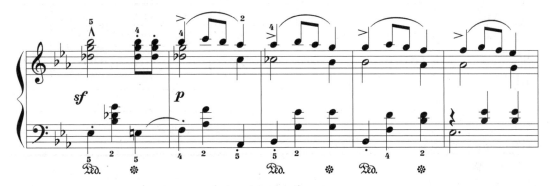

$1 = {}^bE \quad \frac{3}{4}$（仅译出高音谱表中的上方主旋律）

主旋律的主要特点是：a 旋律前半乐句(四小节)级进上行走势，谐和和声，但半终止在不谐和的主小七和弦上；中声部的半音下行旋律线条。

2. 音乐结构图形

《华丽大圆舞曲》的音乐结构图形如图 2-1 所示。

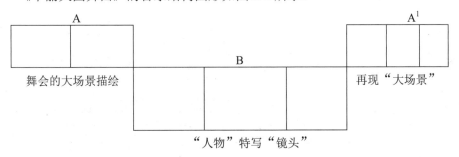

图 2-1 《华丽大圆舞曲》的音乐结构图形

全曲由多主题旋律、多乐段组成，有"圆舞组曲"的特征，表现了以下特点。

(1) 刻画人物性格的多样性。
(2) 抒发情感、情绪的多样化。

3. 音乐形式和内容综合数据

《华丽大圆舞曲》的音乐形式和内容综合数据如表 2-1 所示。

表 2-1 《华丽大圆舞曲》的音乐形式和内容综合数据

作品名称	肖邦：《华丽大圆舞曲》Op.18												
曲式名称	再现四部曲式												
陈述段落	A		B			C				A¹			尾声
材料	a+b	a+b	c	d	c	e	f	e	g	a+b+a			
调式、调性	$^\flat$E、$^\flat$A	$^\flat$E、$^\flat$A	$^\flat$D	$^\flat$A	$^\flat$D	$^\flat$B			$^\flat$G	$^\flat$E、$^\flat$A、$^\flat$E			$^\flat$E
小节编号及数目	16、16 (64)		16、16、16 (48)			16、16、16、16 (64)				16、16、18 (50)			(69)
主音色													
节拍	3/4 拍												
速度													
意象	Vivo(富有生机、充满活力的)												

二、约翰·施特劳斯：《蓝色的多瑙河》(J.Strauss：The Blue Danube, Op.314)

约翰·施特劳斯(1825—1899)，奥地利作曲家，人称"圆舞曲之王"，一生共创作了 479 首圆舞曲及相当多的波尔卡等舞曲，还有近 20 部歌剧。这些作品情趣高雅、健康，情感细腻、奔放，旋律富有生活气息，轻松、宜人。

《蓝色的多瑙河》圆舞曲(Op.314)创作于 1867 年。作曲家受一首情诗《美丽的蓝色多瑙河》的启发而引发灵感，挥笔创作了这首著名的合唱圆舞曲，后又编曲为管弦乐。乐曲渗透了维也纳人热爱故乡的深情厚谊，被誉为奥地利的"第二国歌"。

1. 主旋律

《蓝色的多瑙河》主旋律的乐谱如下。

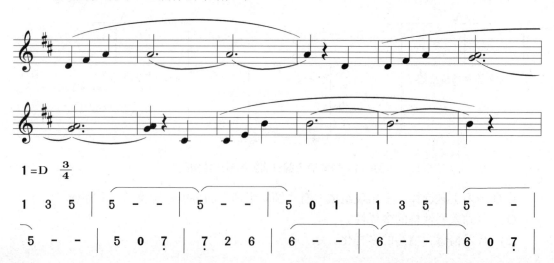

2. 音乐结构图形

作品由引子和 5 首小圆舞曲(除第二首是单三部曲式外,其余 4 首都为单二部曲式)及尾声组成,形成一首典型的"圆舞组曲"形式结构。其音乐结构图形如图 2-2 所示。

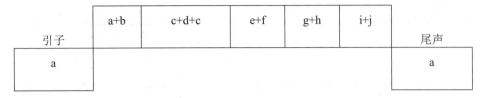

图 2-2 《蓝色的多瑙河》的音乐结构图形

约翰·施特劳斯继圆舞曲《蓝色的多瑙河》之后创作了《维也纳森林的故事》圆舞曲。这部作品是他献给故乡的一首赞歌。该曲完成于 1868 年,同年 6 月 19 日由其亲自指挥初演于维也纳。为了使乐曲具有浓厚的乡土气息,他在管弦乐队里破例地加上了奥地利的民间乐器——齐特尔琴(原文为 Zither,是一种拨奏弦乐器)。

这首乐曲由序奏、5 个圆舞曲和尾声构成,其结构属于典型的维也纳圆舞曲套曲。乐曲开始是一段很长的引子,两支圆号描绘了优美动人的风景,双簧管和单簧管吹出的抒情曲调,像是牧人的牧歌和角笛。在长笛玲珑的装饰音下,大提琴缓缓奏出第一圆舞曲的主题动机,构成了一幅极美妙的且色彩斑斓的音画,十分优雅动人。齐特尔琴的加入更增添了浓厚的奥地利民族色彩,轻柔而华美的音色,仿佛晨曦透过浓雾照进维也纳森林,鸟儿们在婉转地鸣叫。

三、其他著名的舞曲性体裁作品

(1) 勃拉姆斯的匈牙利舞曲。如第四号舞曲(No.4);第五号舞曲(No.5)等。其部分乐谱如下。

(2) 德沃夏克的斯拉夫舞曲。

这两位作曲家的管弦乐舞曲作品几乎家喻户晓,都非常流行。其作品的曲式结构大都是较为典型的再现复三部曲式。

欣赏曲目提示如下。

- 听辨乐曲结构轮廓及特点。
- 背记主旋律并指出主旋律特色与音色的联系。
- 作曲家创作及作品的背景,以此想象、联想作品的情感及意象特征。

第三节 特性乐曲

特性乐曲(Character Piece)是19世纪浪漫主义音乐的一种体裁,由作曲家自由发挥想象、个性化的、富于诗情画意和生活情趣的器乐小曲,包括钢琴小曲作品,表现形式不拘一格。一般带有幻想性和文学性的题目。总之,这些音乐作品都是作曲家为特定的情感、意象、目的而作。其形式结构也大都是再现单三部曲式、再现复三部曲式。以下是一些特性乐曲类型的简介。

(1) 即兴曲(Impromptu),原是钢琴独奏曲,后来也适于其他乐器。创作动因往往是偶发性的,大都由激动的段落和深刻抒情的段落组成。

(2) 进行曲(March),是指用步伐节奏写成的乐曲,有军队、节庆、婚礼、葬礼等进行曲之别,以曲调规整、节奏鲜明、对称并多带附点音符为特点。

(3) 夜曲(Nocturne),是一种具有安谧、恬静的气质和沉思、默想的性格的抒情性作品。

(4) 小夜曲(Serenade),晨歌的对称,起源于中世纪欧洲吟唱诗人在恋人窗前所唱的情歌。

(5) 谐谑曲(Scherzo),又称"诙谐曲",是一种轻松、活泼、乐观、幽默、节奏突出、速度较快、强弱力度对比鲜明的器乐曲,既可作为独立的作品,也可作为套曲中的一个乐章。

(6) 摇篮曲(Berceuse),富于摇篮摆动的节奏,近似船歌,曲调平静、徐缓、优美,织体节奏往往模仿摇篮摆动的律动,具有温存、亲切、安宁的特点。

(7) 随想曲(Capriccio),是一种即兴式器乐曲,后来泛指各种自由形式的乐曲。

(8) 幻想曲(Fantasia),形式自由,给人以即兴创作或自由幻想之感的器乐曲。

(9) 前奏曲(Prelude),有"序""引子"之意,是一种自由结构的短曲,最初也是即兴式的。后来,波兰作曲家肖邦开始使前奏曲脱离组曲和赋格,成为独立的钢琴特性曲。

(10) 幽默曲(Humoreske),富于幽默风趣或表现恬淡朴素、明朗愉快情致的器乐曲。

(11) 船歌(Barcarolle),威尼斯船工所唱的歌曲以及模仿这种歌曲的声乐曲和器乐曲。

(12) 练习曲(Study),有两种:一种是为乐器演奏的技术训练而写的乐曲,常有特定的技术上的目的;另一种是音乐会练习曲,由前者派生而来,并逐渐演变为一种炫技性的艺术作品而在音乐会上演奏。

(13) 叙事曲(Ballade),是富于叙事性、戏剧性的钢琴独奏曲。肖邦和勃拉姆斯把叙事曲的体裁应用于钢琴作品。

另外,狂想曲(Rhapsody),还有舒伯特创作的瞬想曲、门德尔松的无词歌,舒曼的许多标题性钢琴小曲,如《蝴蝶》《童年情景》《维也纳狂欢节》《少年钢琴曲集》《森林情景》等,也属于特性乐曲的范畴。

钢琴音乐是经过钢琴改良,音域加宽、共鸣扩大、音色更加辉煌,在任何力度层次上弹奏都可以有丰富、细腻的变化,特别适合表现对比范围大的浪漫风格音乐。以肖邦(诗意、抒情性)和李斯特(激情、炫技性)为两大主要派别的钢琴艺术,为19世纪浪漫主义音乐增添了光彩。

一、肖邦：《幻想即兴曲》(Chopin：Fantasie Impromptu, in c sharp minor, Op.66)

肖邦共有 4 首"即兴曲"。这首升 c《幻想即兴曲》是 1834 年肖邦 24 岁时的作品，在肖邦生前不曾出版。肖邦去世后，它在乐谱夹中被人们发现，由他的学生加上"幻想"二字，于 1855 年作为遗作出版问世。

1. 乐曲中的主旋律

 1) 主旋律 a

 主旋律 a 的乐谱如下。

 2) 主旋律 c

 主旋律 c 的乐谱如下。

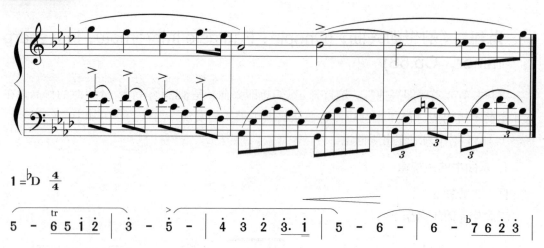

2. 主旋律的主要特点

(1) a 旋律线条急速环绕向上冲击。

(2) 旋律与织体(左右手)冲突性(三对四音)的节奏。

(3) c 主题旋律的线条气息悠长，优美如歌而动听。c 主题旋律与 a 形成对比，低音织体却与 A 部构成统一。

3. 音乐结构图形

《幻想即兴曲》的音乐结构图形如图 2-3 所示。

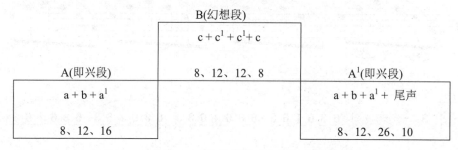

图 2-3　《幻想即兴曲》的音乐结构图形

4. 全曲的主要特点

(1) 即兴段的 a 主旋律(右手)线条急速环绕向上冲击与织体(左手)冲突性(三对四音)的节奏相结合，表现出焦虑、急切、烦躁之情。这是"即兴"段的实质内容。

(2) 幻想段中的 b 主旋律音乐的调性、调式、节奏、速度等都与 A 部形成对比，旋律亲切、如歌的线条表现出在"静"中抒发了思念之感，向往美好之情。这是"幻想"段的实质内容。和声织体(左手)仍为"三连音"，使 A、B 两部分富于变化而又连贯、统一。

(3) 全曲的形式是典型的再现复三部曲式结构，带有一个尾声音乐，满怀着对美好生活的憧憬。

5. 音乐形式和内容综合数据

《幻想即兴曲》的音乐形式和内容综合数据如表 2-2 所示。

表 2-2 《幻想即兴曲》的音乐形式和内容综合数据

作品名称	肖邦：《幻想即兴曲》Op.66				
曲式名称	再现复三部曲式				
陈述段落	A		B	A^1	尾声
	$a+b+a^1$		$c+c^1+c^1+c$		
材料	a		b		
调式、调性	$^\#c$		$^\flat D$	$^\#c$	
小节编号及数目	8、12、16、2		8、12、12、8	8、12、26	
	(38)		(40)	(46)	(10)
节拍	3/4 拍				
速度	Vivo (富有生机、充满活力的)				
意象	烦躁与怀念祖国、向往、憧憬美好的生活				

二、柴可夫斯基：《四季·六月》(船歌)(Tchaikovsky：Baracarolle from "The Seasons")

俄罗斯作曲家柴可夫斯基(Tchaikovsky，1840—1893)，幼年受到良好的家庭教育，23 岁放弃法律工作从事专业音乐学习，38 岁放弃教授工作专门从事音乐创作。一生创作了大量的音乐作品，如歌剧、舞剧、交响曲、协奏曲、弦乐四重奏等。

作品《四季·六月》(船歌)是柴可夫斯基在 1875 年、35 岁时应圣彼得堡《小说家》杂志之邀，每月写一首钢琴曲而作，结构大都为再现三部曲式。

1. 乐曲中的主旋律

1) 主旋律 a

主旋律 a 的乐谱如下。

1=♭B 4/4（仅译出高音谱表的主旋律）

0 0 0 0 | 0 0 0 3 4 #5 | 6 7 1 2 3 #6 5 6 | 3 - 0 3 6 2 | 1 0 |

2) 主旋律 b

主旋律 b 的乐谱如下。

1=G 4/4

0 5 3 5 | 6 2 3 4 6 | 5 1 7 6 | 5 2 3 4 #4 | 5 |

2. 主旋律的主要特点

(1) a 主题旋律从 d^1 音始，音阶上行至 d^2 音止，配上轻盈的和声"摇桨"式织体，划船者悠然自得，小船似"离弦之箭"驶入湖中之景跃然眼前。气息悠长的旋律线条，表现了典型的柴氏抒情风格。

(2) b 主题旋律线的切分节奏，小跳、大跳音程进行，以及节拍(4/4，3/4 拍)的切换，突出了音律、节奏的动感，好似一幅划船的人们嬉笑、玩耍、戏水的图景。

3. 音乐结构图形

《四季·六月》的音乐结构图形如图 2-4 所示。

图 2-4 《四季·六月》的音乐结构图形

4. 全曲的主要特点与意境

首尾两部分的旋律、和声、织体、节奏集中描绘了"静"的湖水、春色以及悠然自得的划船者，由此而奠定了全曲基调。中部，旋律在调性、调式、节奏、织体等方面与首尾两部分形成对比，强调"动"感，似刻画"人"在戏耍玩水。尾声，音乐渐弱，小船似乎

远去，消失在朦胧的夜幕之中。

作曲家用极其朴素、简洁的音乐语言，绘情绘景，写物写人，有静有动，充满了诗情画意，充分反映了作曲家对大自然和生活的热爱。

5. 音乐形式和内容综合数据

《四季·六月》的音乐形式和内容综合数据如表 2-3 所示。

表 2-3　《四季·六月》的音乐形式和内容综合数据

作品名称	柴可夫斯基：《四季·六月》(船歌)			
曲式名称	再现复三部曲式			
陈述段落	A	B	A^1	尾声
	$a+a^1+a$		$a+a^1+a$	
材料	a	b		
调式、调性	g+变化 +g	G	g+变化 +g	
小节编号及数目	2、10、10、9 (31)	(23)	10、10、10 (30)	(16)
节拍	4/4，3/4 拍			
速度				
意象	春暖花开，湖光水影，惬意的人们，划船戏水			

三、其他特性乐曲欣赏曲目参考

1. 柴可夫斯基的《四季·十一月》(雪橇)

1) 主旋律 a

主旋律 a 的乐谱如下。

2) 主旋律 b

主旋律 b 的乐谱如下。

2. 舒伯特的《军队进行曲》

该曲节奏突出、形式整洁，表现的情感坚定而勇敢、积极而向上。其主旋律的乐谱如下。

3. 老约翰·施特劳斯的《拉德茨基进行曲》

《拉德茨基进行曲》作于 1848 年，是"圆舞曲之王"约翰·施特劳斯的父亲——老约翰·施特劳斯的一首传世之作，也一直是哈布斯堡王朝的音乐代表作。该曲以其脍炙人口的旋律、铿锵有力的节奏和健康而乐观的情感，成为流传最为广泛的进行曲。著名的维也纳新年音乐会几乎每年都是以这首曲子作为结束曲，并已成为一种传统。该曲主旋律的乐谱如下。

其他特性乐曲还有小提琴独奏作品，如萨拉萨蒂的《卡门主题幻想曲》；管弦乐作品，如苏萨的《星条旗永远飘扬》，拉威尔的《西班牙狂想曲》等。

第四节　管弦乐组曲

从 19 世纪后半叶开始，作曲家常从歌剧、舞剧等音乐中精选出几段音乐，选编而成集锦式的一套(多乐章，一般为四个乐章的)乐曲，称为组曲。每曲的主题旋律性格鲜明、突出，每曲(乐章)的形式、结构也较为简单，多为单三部曲式。

另外，还有一些具有较强的幻想性和叙事性的标题性组曲，如里姆斯基·科萨科夫的《天方夜谭》组曲等。这类组曲与文学作品相关，往往像交响曲那样表现一个特定的、连贯发展的乐思，各乐章之间有一定的相互联系，形成一个整体，形式结构复杂。由于表现的内容需要，单乐章的曲式结构也比集锦式的组曲(每一曲的曲式)复杂，有的乐章使用了奏鸣曲曲式。

一、格里格：《培尔·金特》第一组曲(Grieg: Peer Gynt, Suite No.1)

爱德华·格里格(Edward Grieg, 1843—1907)是挪威著名的作曲家，19 世纪民族乐派的一面旗帜。他生于一个苏格兰移民家庭，母亲是当地一位著名的钢琴家和作家。他在 12 岁时开始创作活动，把挪威的民间歌曲和舞曲融汇于抒情的钢琴曲等作品中，作品的旋律质朴、和声别致、手法巧妙而富于色彩和诗意。德国钢琴家、指挥家冯·彪罗(1830—1894)曾称格里格是"北方的肖邦"。

格里格 31 岁时与闻名世界的文豪易卜生成为莫逆之交。不久，易卜生委托格里格为其诗剧配乐，格里格以狂热的心情废寝忘食，费时一年半完成了全剧的 32 首配乐。诗剧多次演出后，作曲家从中选出了 8 段音乐改编成两套管弦乐组曲，其次序并未按照诗剧而安排，而是根据速度等因素重新加以组合。

易卜生五幕幻想诗剧《培尔·金特》的梗概如下。

第一幕：玩世不恭的青年培尔·金特父亲亡故后，尽情挥霍金钱，使母亲的生活陷入困境。他有美丽纯洁的爱人苏尔维格，却卑劣地抢走了村里婚礼上的新娘并逃往山中。

第二幕：在山中不久，他就对新娘厌弃了。后被山魔之女诱到山魔宫中，但他拒绝与

山魔之女结婚，险些被杀害。

第三幕：培尔·金特返乡迎娶爱人苏尔维格后，母亲突然病故，他悲痛之余，又留下新婚不久的妻子离家远行。

第四幕：培尔·金特漫游世界，因得良机赚了大钱，但在归途乘船时所有钱财被歹徒诈骗一空。他此后靠骗取他人金钱而致富，但被一个妖艳的女人蛊惑，所有的钱又被她席卷而去。

第五幕：培尔·金特来到新大陆，在加利福尼亚掘金矿，成为百万巨富。当他乘船归国到挪威时，惨遭海上风暴，船沉入海底，他侥幸依赖木筏免于一死。回到家时他已身无分文，衣着褴褛、老态龙钟，幸被忠贞的爱妻苏尔维格挽救。

诗剧的主题思想是通过对一个玩世不恭青年的爱情和挥霍的描写，鞭挞这类人物，同时赞美了他的爱妻忠贞和朴实的高贵品德。

第一组曲由 4 个乐章组成，每一乐章都是单主题再现单三部曲式结构，音乐形象统一而又鲜明。

1. 第一乐章：《朝景》

采用牧歌体裁，描写非洲的自然风光。

1) 主旋律

第一乐章主旋律的乐谱如下。

2) 主旋律的主要特点

节奏均匀；旋律线以下、上行小幅级进为主要特征；明朗的 E 大调色彩。这些因素加之配器、和声、织体等效果营造了平静、美丽的大海晨景。

3) 音乐形式和内容综合数据

《培尔·金特》第一组曲第一乐章的音乐形式和内容综合数据如表 2-4 所示。

表 2-4 《培尔·金特》第一组曲第一乐章的音乐形式和内容综合数据

作品名称	格里格：《培尔·金特》第一组曲				
曲式名称	第一乐章：单主题再现单三部曲式				
陈述段落	A			B (过渡性)	A^1
	$a+a^1+a$				
材料	a				a
调式、调性	E	$^\#$G	E	$^\#$G、F、D、$^\flat$D	E

第二章 浪漫主义音乐欣赏

续表

小节编号及数目	8	8、4	9		
		(29)		(26)	
主音色	突出木管音色的色彩				
节拍	6/8 拍				
速度	Allegretto pastorale.　♩=60(稍快的牧歌，快板田园曲)				
意象	美丽的自然风景				

2. 第二乐章：《奥塞之死》

1) 主旋律(弦乐合奏，悲壮肃穆)

第二乐章主旋律的乐谱如下。

2) 主旋律的主要动态特点

由 b 小调的属音到主音的跳进后级进，与先紧后松的节奏和慢速度结合，刻画出葬礼行进的悲痛感，后面的下行级进和下行半音级进，进一步加强了悲痛气氛。

3) 音乐形式和内容综合数据

《培尔·金特》第一组曲第二乐章的音乐形式和内容综合数据如表 2-5 所示。

表 2-5　《培尔·金特》第一组曲第二乐章的音乐形式和内容综合数据

作品名称	格里格：《培尔·金特》第一组曲			
曲式名称	第二乐章：单主题再现单三部曲式			
陈述段落	A	A¹	A	尾声
材料	a	a	a	
调式、调性	b	#f	b	

35

续表

小节编号及数目	8	8	8	8、8、5
	(24)			(21)
主音色	突出弦乐音色的色彩			
节拍	4/4 拍			
速度	Andante doloroso. ♩=50(缓慢的行板，悲痛的、感伤的)			
意象	葬礼进行曲			

注：以小节数的比例，全曲有二部性质。

3. 第三乐章：《阿尼特拉舞曲》

1) 主旋律(弦乐合奏，东方风味)

第三乐章主旋律的乐谱如下。

2) 主旋律的主要特点

第二小节的紧节奏、级进上行和断奏效果；第三小节的音程大跳、节奏突然的宽松效果。这两者的结合，刻画出一个富有魅力和情调的个性鲜明的人物形象。

3) 音乐形式和内容综合数据

《培尔·金特》第一组曲第三乐章的音乐形式和内容综合数据如表2-6所示。

表2-6 《培尔·金特》第一组曲第三乐章的音乐形式和内容综合数据

作品名称	格里格：《培尔·金特》第一组曲					
曲式名称	第三乐章：单主题再现单三部曲式					
陈述段落	引子	A		B	A¹	尾声
材料		a	b	c+a¹	a+b	
调式、调性		a		E	a	
小节编号及数目	6、8、8					
	(22)			(46)	(20)	(4)
主音色	突出弦乐音色的色彩					
节拍	3/4 拍					
速度	Tempo di Mazurka. ♩=160					
意象	活泼、轻快的马祖卡舞曲					

注：中部与再现音乐反复。

4. 第四乐章：《在山魔的宫中》

1) 主旋律

第四乐章主旋律的乐谱如下。

Alla marcia e molto marcato [♩ = 132]
pixx

（乐谱）

1 = D 4/4

6̣ 7̣ 1 2 3 1 3 | #2 7 2 ♭7 2 | 6̣ 7̣ 1 2 3 1 3 6 | 5 3 1 3 5 0

2) 主旋律的主要特点

节奏单一、旋律线单调，描绘了妖魔呆傻、愚笨的模样。

3) 音乐形式和内容综合数据

《培尔·金特》第一组曲第四乐章的音乐形式和内容综合数据如表2-7所示。

表2-7　《培尔·金特》第一组曲第四乐章的音乐形式和内容综合数据

作品名称	格里格：《培尔·金特》第一组曲			
曲式名称	第四乐章：单主题三部曲式			
陈述段落	A	A¹	A²	尾声
材料	a+a¹+a	a+a¹+a	a+a¹+a	
调式、调性	b、#F、b	b、#F、b	b、#F、b	
小节编号及数目	8、8、8 (24)	8、8、8 (24)	8、8、8 (24)	(15)
主音色	大管	小提琴、双簧管	全奏	
节拍	4/4 拍			
速度	Alla marcia e molto marcato. ♩ = 132			
意象	群魔乱舞			

二、比才：《卡门组曲》(Bizet：Carmen – Suite)

歌剧《卡门》由哈莱维和梅拉克根据法国大文豪梅里美(1803—1870)的同名小说于1873年改编而成，是法兰西歌剧史上具有划时代意义的四幕歌剧，是法国作曲家比才(Bizet，1838—1875)最后完成(1875年)，也是唯一普遍上演的一部歌剧。

剧情梗概：1820年前后，在西班牙的塞维利亚，主要由四个人的矛盾冲突展开剧情。主要人物是：卡门，性情泼辣，是一位美貌而有魅力、放荡不羁的吉卜赛女郎；唐·霍塞(军士)，与卡门坠入情网；米凯拉，唐·霍塞的未婚妻(农村姑娘)；埃斯卡米洛(斗牛士)。

第一幕：已有未婚妻的军士唐·霍塞被娇艳、野性的卡门迷住了。

第二幕：豪放勇壮的斗牛士埃斯卡米洛给卡门留下了良好的印象；刚因涉嫌放纵卡门而被捕出狱的唐·霍塞，在卡门的诱惑下又加入了走私集团。

第三幕：唐·霍塞要与情敌斗牛士埃斯卡米洛拔刀厮杀，被走私客阻止；米凯拉来见唐·霍塞，说他母亲病重垂危，切望儿回乡；唐·霍塞见卡门另投斗牛士埃斯卡米洛怀抱，心中充满妒火。

第四幕：在斗牛之日，卡门果真跟新情人斗牛士埃斯卡米洛鬼混，为卡门抛弃了一切(军人的荣誉、家庭、未婚妻)反而被卡门嘲笑、拒绝的唐·霍塞心中痛苦异常，盛怒之下，他拔剑刺死了卡门。

1. 前奏曲

1) 主旋律 a(表现斗牛士的形象)

主旋律 a 的乐谱如下。

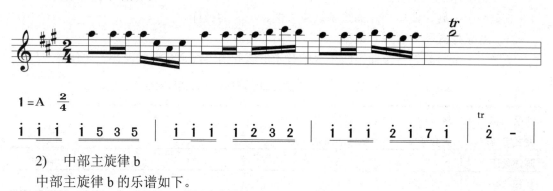

2) 中部主旋律 b

中部主旋律 b 的乐谱如下。

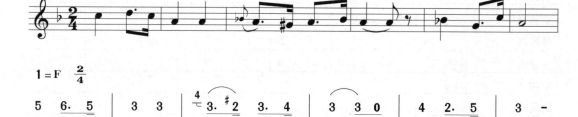

3) 第一曲的形式、结构图形

《卡门组曲》第一曲的形式结构图形如图 2-5 所示，属于再现复三部曲式。

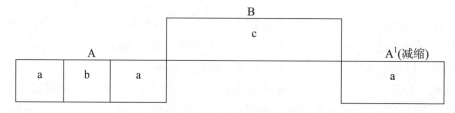

图 2-5　第一曲的形式、结构图形

2. 第二幕间奏曲：霍塞唱的"阿鲁卡拉龙骑兵之歌"

1) 主旋律

第二幕间奏曲主旋律的乐谱如下。

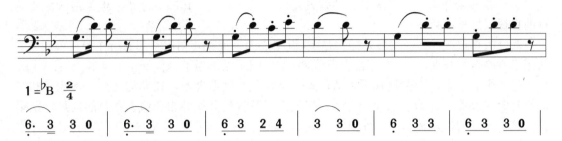

2) 第二曲的形式、结构简图(再现单三部曲式)

$$a + b + a^1$$

3. 第三幕间奏曲

1) 主旋律

第三幕间奏曲主旋律的乐谱如下。

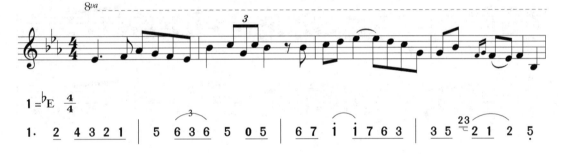

2) 第三曲的形式、结构简图(分节歌"变奏"曲式)

$$a + a^1 + a^2 + a^3$$

4. 第四幕间奏曲：著名的"阿拉格乃斯舞曲"

第四幕间奏曲主旋律的乐谱如下。

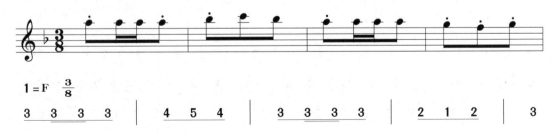

三、比才：《阿莱城姑娘组曲》(Bizet："L'arlesienne" Suite)

法国作曲家比才 10 岁进巴黎音乐学院，19 岁获罗马大奖，创作多为歌剧。1863 年他发表了歌剧《采珠者》，其最后一部歌剧是《卡门》。其创作颇具才华，但生前未受到应有的重视，抑郁而死。

戏剧故事概况：《阿莱城姑娘》是 19 世纪法国小说家兼剧作家都德所作的三幕戏剧。法国南方的普罗旺斯，一名青年富农费烈德里，在阿莱城邂逅了一位妖艳的姑娘(幕后人物)，陷入迷恋中。后来，谣传姑娘不贞洁，家人坚决反对他迎娶她。在悲痛之余，答应了和青梅竹马的女友薇薇订婚。在订婚之际，费烈德里听说阿莱城姑娘和情人私奔的消息，结果无法遏制内心的嫉妒和悲愤，跳楼自杀。

比才为此剧创作了 27 首乐曲。之后，比才从中选出 4 曲，改编成组曲，即第一组曲，于 1872 年 11 月首演。比才去世后，由亲友吉罗又从其中选出 3 首，编写成第二组曲。

1. 第一组曲

1) 前奏曲

前奏曲(Prelude，原是剧中法国农民们欢唱的普罗旺斯民谣"三王进行曲"，愉快、活泼而有力)，乐谱如下。

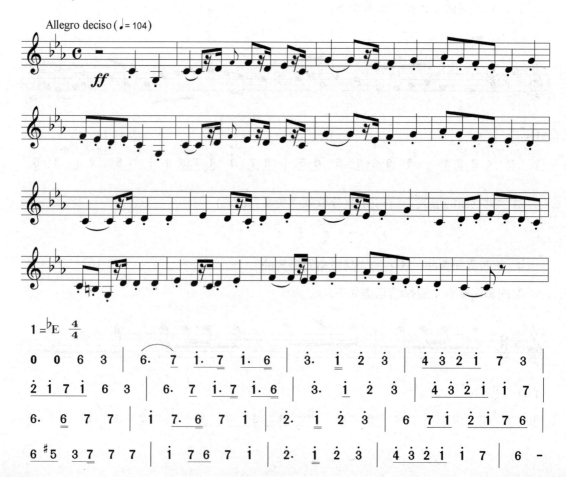

前奏曲的形式、结构图形(复二部曲式)如图 2-6 所示。

图 2-6　前奏曲的形式、结构图形

2)　小步舞曲

这是第三幕前的间奏曲，描述了朴实的农家宅第，温馨、舒畅。主旋律的乐谱如下。

$1=$ ♭E　$\frac{3}{4}$

3 | 3 3 3 | 3 3234 | 3 3234 | 5 6717 | 654321 | 7654 3 | 45 6 7 | 5̣

小步舞曲的形式、结构图形(再现三部曲式)如图 2-7 所示。

图 2-7　小步舞曲的形式、结构图形

3)　稍慢板

这段音乐由弦乐奏出，宁静优美、内在含蓄，宛若情人在互诉衷情。这是第三幕里男主人公费烈德里和同村姑娘薇薇举行订婚礼时的音乐。

4)　钟曲

钟曲(Carillon)主旋律的乐谱如下。

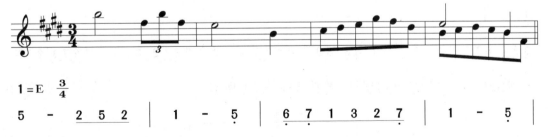

$1=E$　$\frac{3}{4}$

5 - 252 | 1 - 5̣ | 6̣7̣1 327̣ | 1 - 5̣

钟曲的形式、结构图形(再现单三部曲式)如图 2-8 所示。

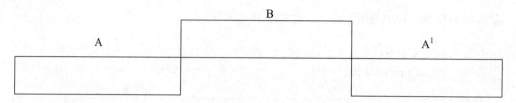

图 2-8　钟曲的形式、结构图形

2. 第二组曲

1) 牧歌(Pastorale)

长气息宽广而又明朗的曲调，洋溢着舒畅的田园情趣，这是第二幕前的幕间曲。

(1) 主旋律 a 的乐谱如下。

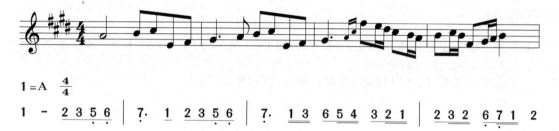

(2) 中部 c 主旋律(Intermezzo)。轻快的民谣风旋律，是第二幕刚开幕时从远处传来的无词混声合唱曲调。其乐谱如下。

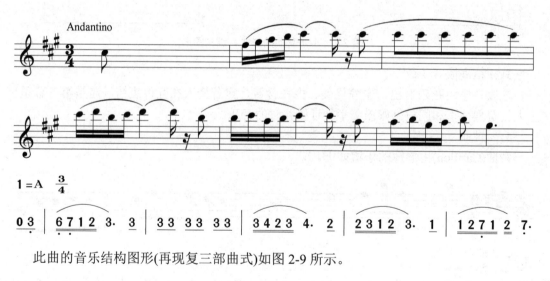

此曲的音乐结构图形(再现复三部曲式)如图 2-9 所示。

图 2-9　牧歌的音乐结构图形

第二章 浪漫主义音乐欣赏

2) 间奏曲

这是戏剧第二幕中第一、第二场之间的间奏曲,以表现哀怨、幽丽的歌谣风旋律。其乐谱如下。

3) 小步舞曲(Menuet)

这首乐曲是吉罗从比才不太出名的歌剧《采珠者》第三幕的音乐中取来的。此曲的结构是再现三部曲式。

4) 法兰德尔(Farandol)

这是第三幕第一场的音乐,在都德的戏剧中,因精神受刺激而苦恼的费烈德里,就在这豪壮、狂热的音乐气氛后,从窗口跳楼摔死在地上。"三王进行曲"旋律的乐谱如下。

法兰德尔舞曲旋律活泼而热情,其乐谱如下。

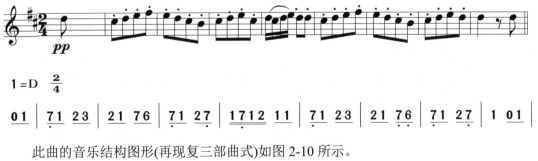

此曲的音乐结构图形(再现复三部曲式)如图 2-10 所示。

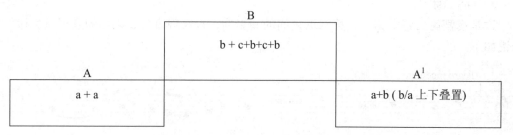

图 2-10　法兰德尔的音乐结构图形

四、里姆斯基-科萨科夫：交响组曲《舍赫拉查达》(Rimsky-Korsakov：Scheherazade-Symphonic Suite，Op.35)

作曲家里姆斯基-科萨科夫(1844—1908)是 19 世纪俄罗斯民族乐派重要的代表人物、"强力集团"成员之一。他出身贵族家庭，幼年学习大提琴和钢琴，11 岁开始尝试作曲。1856 年 12 岁时入圣彼得堡海军士官学校，1862 年毕业随舰船航海 3 年，其间完成了《第一交响曲》的创作。1871 年应聘任圣彼得堡音乐学院作曲与配器法教授至终。他一生创作有 15 部歌剧，许多交响乐、室内乐，以及声乐作品，著有《管弦乐法原理》等教材。

交响组曲《舍赫拉查达》写于 1888 年，取材于阿拉伯民间故事集《一千零一夜》中个别、互不相关的片段和画面。作曲家用高超的管弦乐队配器法生动、形象地描绘了五彩斑斓、惊心动魄的神话故事。

1. 第一乐章：海洋与辛巴德的船

e 小调；庄严的广板——E 大调；不过分的快板。

1) "苏丹王"

主旋律 a：低音区，颤音和强奏效果，表现了暴君的凶残。其乐谱如下。

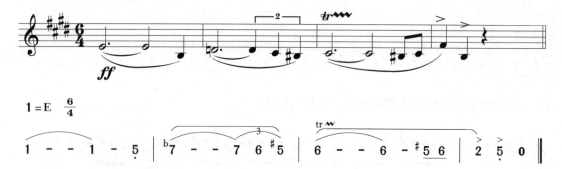

2) "舍赫拉查达公主"

主旋律 b(略)：小提琴华彩独奏，旋律柔美、飘逸，似聪明、美丽的公主形象。

3) "异国"

"异国"主旋律的乐谱如下。

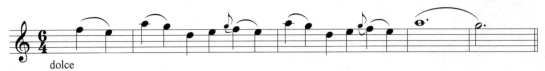

此乐章音乐结构是省略展开部的奏鸣曲式框架,如图2-11所示。

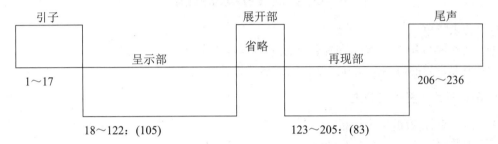

图2-11 第一乐章的音乐结构图形

4) 第一乐章的特色

(1) a主旋律音色低沉、严峻,令人畏惧,可与暴君"苏丹王"相联系,其音乐的呈示、再现可与故事情节相联系。

(2) b主旋律用小提琴明亮、柔美的音色奏出,可与美丽、聪慧的"舍赫拉查达公主"相联想。

(3) 大跳的和弦分解织体音型,是汹涌"大海"的景色描绘。

2. 第二乐章:卡伦德王子的叙述

b小调;慢板——小行板。

1) 主旋律

第二乐章主旋律的乐谱如下。

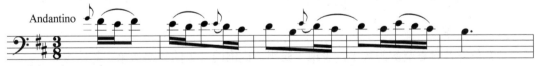

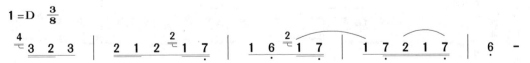

2) 音乐结构图形(呈三部、变奏性)

此曲的音乐结构图形如图2-12所示。

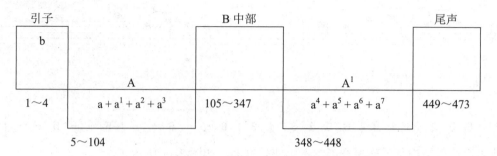

图 2-12　第二乐章的音乐结构图形

3) 音乐特色

(1) 主旋律与其(7个)变奏在配器音色上的丰富变化。

(2) 中部音乐的自由、展开，从诙谐发展到进行曲的性质。

3. 第三乐章：王子与公主

G 大调；小行板(近乎小快板)。

1) 主旋律 a

大提琴的演奏，表现了王子的深情、忠厚。其乐谱如下。

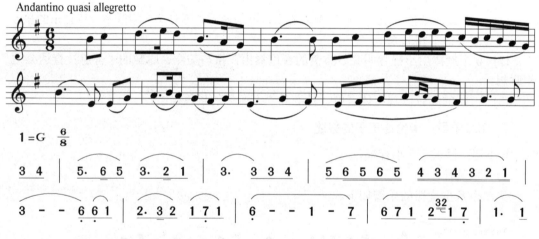

2) 主旋律 b

顿音与连音附点节奏的效果，表现了聪明、伶俐的公主的舞蹈形象。其乐谱如下。

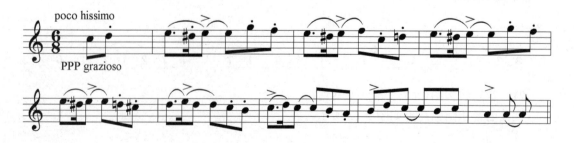

第二章 浪漫主义音乐欣赏

3) 音乐结构图形

该曲的音乐结构图形如图2-13所示。

	A		B		
			a+b	"舍公主"	b
	a	b	135～173：(39)	174～209：(36)	
	1～68：(68)	69～134：(46)			

图2-13 第三乐章的音乐结构图形

4) 音乐特色

(1) 两条主旋律不同的"个性",即抒情性与活泼的舞蹈性质;二者调性的色彩、对比和统一性。

(2) 间插"舍公主"的旋律,突出了故事的"主讲人"。

4. 第四乐章:巴格达的节日、海、船的沉没

e小调;很快的快板。

1) 主旋律

第四乐章主旋律的乐谱如下。

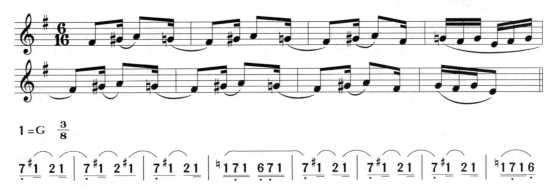

2) 音乐结构图形(奏鸣曲式)

该曲的音乐结构图形如图2-14所示。

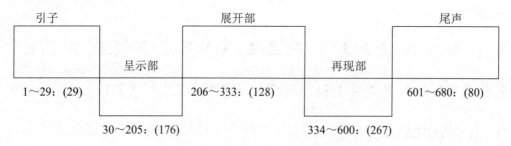

图2-14 第四乐章的音乐结构图形

3) 音乐特色
(1) 注意引子和尾声音乐中"苏丹王"与"舍公主"的情态变化。
(2) 呈示部中对前三个乐章主旋律的回顾。
(3) 再现部容量的扩充；这都是其内容与形式、结构(奏鸣曲式)的特殊性。

第五节 交 响 诗

交响诗(Symphonic poem)是19世纪浪漫主义音乐的一种单乐章的标题性交响音乐。约1850年，匈牙利作曲家李斯特开创了这一体裁，交响诗的内容大多与文学的诗歌以及戏剧和绘画有关，具有描写性、叙事性、抒情性和戏剧性特点。作曲家们往往围绕所表现的内容在形式上大胆突破、不拘一格，并且在奏鸣曲式的基础上，创作了中介性、边缘性的形式、结构。另有音诗、音画、交响童话、交响传奇等体裁，均与交响诗的性质类似。交响诗的代表性作品有李斯特的《前奏曲》、斯美塔那的《沃尔塔瓦河》、西贝柳斯的《芬兰颂》、穆索尔斯基的《荒山之夜》等。

一、包罗丁：交响音画《中亚细亚的大草原》(Borodin：In the steppes of central Asia)

作曲家包罗丁(1833—1887)是19世纪俄罗斯民族乐派"五人团"成员之一。早年他是一位军医，后任化学教授，但对音乐有着出众的天才和敏锐的美感。他利用业余时间进行创作，作品数量不多，但其音乐充满了直率粗犷的气魄和东方优美抒情的趣味。

乐曲《中亚细亚的大草原》原是一幕戏剧中的配乐，戏剧演出计划未能实现，只有此曲流传至今。

作者在总谱上曾作如下的情景描写："在中亚广阔无垠的沙漠和草原上，到处都可以听到俄罗斯的升平之歌。从远处传来驼铃与马蹄声，伴随着东方风优美的旋律。当地人的商队，由俄军保护着，安全地向无际的沙漠前进，不久慢慢走远。俄国人的歌曲与亚洲人的旋律，有着奇妙的和谐，余韵回荡在草原上，然后逐渐消失在远方。"

1. 俄罗斯旋律a

俄罗斯旋律a的乐谱如下。

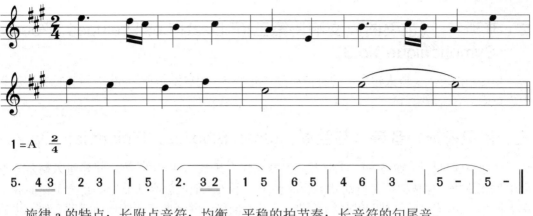

旋律 a 的特点：长附点音符；均衡、平稳的拍节奏；长音符的句尾音。

2. 阿拉伯商队旋律 b

阿拉伯商队旋律 b 的乐谱如下。

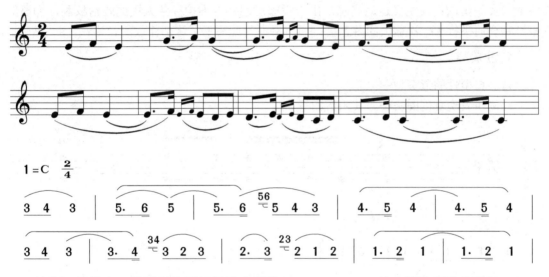

旋律 b 的特点：骨干音为下行级进式音阶(3-5-4-3-2-1)；结合辅助音形成乐句。

3. 音乐结构图形(双主题变奏曲)

《中亚细亚的大草原》的音乐结构图形如图 2-15 所示。

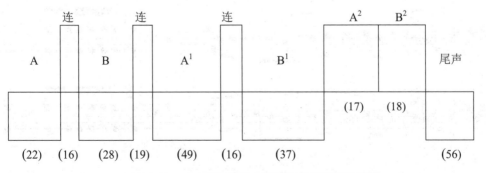

图 2-15　《中亚细亚的大草原》的音乐结构图形

二、李斯特:《前奏曲》(交响诗第三)(F.Liszt: Les Preludes, Poeme Symphonique No.3)

受法国浪漫主义诗人拉玛丁的抒情诗集《沉思集》的启发作于1850年。(详见第四篇第十二章中的有关解析。)

三、西贝柳斯:音诗《芬兰颂》(Jean Sibelius: Finlandia, Op.26)

作曲家西贝柳斯(1865—1957)是芬兰民族乐派音乐家,享年92岁。早年进入赫尔辛基大学攻读法律,但依旧研习自幼就喜爱的音乐,不久,他就放弃法律专心致力于作曲和演奏小提琴。24岁时赴柏林和维也纳留学,三年后回国,并开始正式的作曲活动。他一生的创作历程漫长,共写了7部交响曲和大量、各种形式的声、器乐作品。其音乐风格森严、雄浑,朴素而真挚,和声语汇具有丰富的表现力。

《芬兰颂》是西贝柳斯34岁时所作。沙皇俄国从瑞典手中抢走了芬兰,时至1890年,芬兰人民爱国的民族主义运动高涨。出于爱国思想,为维护芬兰人民的政治权利,为募集报纸基金而举行了一次盛大的游艺会,西贝柳斯为此写下了这部伟大的音诗。

1. 主旋律

1) 典型性的节奏型 c

此旋律表现复仇的决心。其乐谱如下。

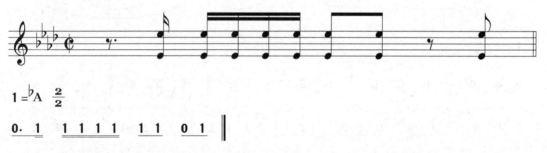

2) 主旋律 a

此旋律表现斗争的勇气和力量。上行跳进与环绕式的进行,似风起云涌的民族解放运动浪潮。其乐谱如下。

$1=\flat A$

| 0 5̣ 1. 2 3 0 2 3 | 4 3 2 3 1 2 3 | 2. 5 5 - - | 0. 1 1 1 1 1 1 0 1 |

| 0 5̣ 1. 2 3 0 2 3 | 4 3 2 3 1 2 3 | 2. 1 1 - - | 0. 1 1 1 1 1 1 0 1 |

3) 主旋律 b

此旋律表现了对人民胜利的歌颂。宽广的节拍，长气息的句式，表现了斗争胜利后的欣慰。其乐谱如下。

$1=\flat A$

| 0 3 2 3 | 4 - - 3 | 2 3 1 0 2 | 2 3 - - |

| 3 5 5 5 | 6 - - 3 | 3 5 5. 2 | 2 4 - - | 4 4 3 2 | 3 - - 1 | 1 2 - 0 3 | 3 - |

2. 音乐结构图形(2/2 节拍)

《芬兰颂》的音乐结构图形如图 2-16 所示。

图 2-16 《芬兰颂》的音乐结构图形

3. 音乐形式和内容综合数据

《芬兰颂》的音乐形式和内容综合数据如表 2-8 所示。

表 2-8　《芬兰颂》的音乐形式和内容综合数据

作品名称	西贝柳斯：音诗《芬兰颂》Op.26			
陈述段落	A	B		
材料	a	a+b+a		
调式、调性	ｂA			
小节编号及数目	1～98：(98)	99～131：(33)	132～179：(48)	180～214：(35)
主音色				
节拍	2/2			
速度	慢板	快板		
意象	人民的愿望与苦难	人民斗争与胜利的颂歌		

四、贝·斯美塔那：《沃尔塔瓦河》(B.Smetana：VLTAVA)

作曲家贝·斯美塔那(Bedrich Smetana，1824—1884)是 19 世纪捷克民族乐派的奠基者。他一生通过创作、演奏、教学、评论等活动，为发展民族音乐事业作出了卓越贡献。他的创作以民族歌剧为主，如《被出卖的新嫁娘》《里布舍》，但也写了许多室内乐、钢琴、声乐和管弦乐作品。他的作品富有捷克民间生活气息和爱国主义的思想感情以及乐观主义精神。

作品《沃尔塔瓦河》是他在 1874 年遭到耳聋的不幸后，仍继续创作完成的交响诗套曲《我的祖国》(共 6 个乐章，各自独立成章，展示了捷克民族的历史和风土人情的画卷)中的第二乐章。这一乐章是套曲中最通俗、演出最频繁的一章。

沃尔塔瓦河是捷克最大的河流，南北纵贯捷克国土。其源头是两条小溪，汇合以后流经回响着猎人号角的森林，穿过丰收的田野。随着河水的奔流，传来捷克民间的波尔卡舞曲，欢乐的婚礼场面、月光下水仙的舞蹈、激流冲击石坎和峭壁发出雷鸣般的吼声，最后滔滔的流水来到捷克的心脏布拉格，经过古老的维谢格拉德旁，流向无尽的远方。

1. 主旋律

1) 沃尔塔瓦河(祖国)旋律

此旋律的乐谱如下。

1=G 6/8

3 | 6 7 1 2 | 3 3 3. | 4 - - 4 - - | 3. - - 3 3 | 2 - - 2 2 | 1 2 1 1 | 7. 7 7 | 6 0 |

2) 森林中的狩猎号角旋律
此旋律的乐谱如下。

1=G 6/8

1. 1 1 1 1 1 | 1 5 3 5 | 3. 3 3 3 3 3 | 3 1 5 1 | 3 1 5 1 |

3) 乡村中的婚礼旋律
此旋律的乐谱如下。

1=G 2/4

4 4 4 4 | 4 3 3 5 5 4 4 3 | 3 4 4 6 6 6 | 6 5 5 4 3 | 4 4 4 4 |

4) 交响诗套曲《我的祖国》的第一首——《维谢格拉德》旋律
此旋律的乐谱如下。

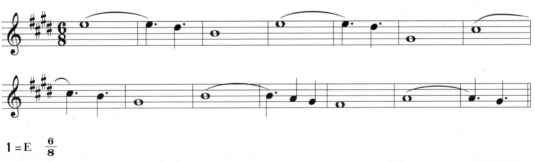

1=E 6/8

1 - - 1 - - | 1 - - 7 - - | 5 - - 5 - - | 1 - - 1 - - | 1 - - 7 - - | 3 - - 3 - - | 6 - - 6 - - |
6 - - 5 - - | 3 - - 3 - - | 5 - - 5 - - | 5 - 4 3 | 2 - - 2 - - | 4 - - 4 - - | 4 - - 3 - - |

2. 音乐结构图形

《沃尔塔瓦河》的音乐结构图形如图 2-17 所示。

引子		插1	插2		尾声
源头		婚礼	水仙舞		沃河 \| 宏伟
	呈示部			再现部	
	沃河，狩猎			沃河，湍滩	

图 2-17　《沃尔塔瓦河》的音乐结构图形

3. 音乐形式和内容综合数据

《沃尔塔瓦河》的音乐形式和内容综合数据如表 2-9 所示。

表 2-9　《沃尔塔瓦河》的音乐形式和内容综合数据

作品名称	贝·斯美塔那：《沃尔塔瓦河》					
曲式名称	奏鸣曲式					
陈述段落	引子	呈示部	插1	插2	再现部	尾声
材料						
调式、调性		e	e、E		E	E
小节编号及数目	1～39	40～80；81～113	114～176	177～234	235～266；267～328	329～354；355～423
	(39)	(74)	(63)	(58)	(94)	(95)
主音色						
节拍	6/8		2/4、4/4		6/8	
速度	Allegro comodo agitato(激动、从容的快板)					
意象	通过描绘河水、生活情景，歌颂了热爱祖国、民族心愿以及自豪感					

五、理查·施特劳斯：交响诗《英雄生涯》(R.Strauss：A hero's life，Op.40)

作曲家、指挥家理查·施特劳斯(1864—1949)生于德国慕尼黑中产阶级家庭，对音乐和金钱的两种激情贯穿其一生，4 岁演奏钢琴，6 岁开始进行创作，50 岁时百万富翁的雄伟目标得以实现。一生几乎专事描绘性音乐：交响诗和歌剧，以音乐的色彩反映情感和诗意，还试图描绘各种事件、思想或感情，代表性的哲理标题交响诗：《死亡与变形》《查拉图斯特拉如是说》(Also sprach zarthustra)；描绘性的交响诗：《梯尔·欧伦施皮格尔的恶作剧》(Till Enlenspiegels Iustige streiche)、《唐·吉诃德》(Don Quixote)等。

《英雄生涯》完成于 1898 年，乐队编制庞大。乐曲选出英雄一生中某些代表性的事件作为音乐的素材，目的是为了揭示出英雄在与各种势力的往来与斗争中所表现出来的个性特征，描述了作曲家自己的奋斗、爱情、成功等。

1. 英雄主题

该主题旋律的特征为：长音与分解和弦长三连音、十六分音符的节奏相结合，音程大

跳、旋律线大幅度上下行的走势,显示出潇洒、大度之气概。其乐谱如下。

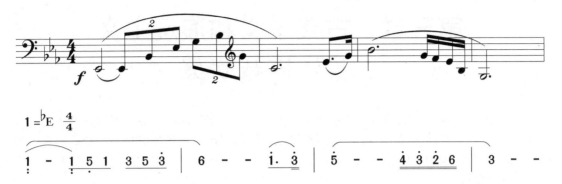

2. 爱情主题

爱情主题旋律的乐谱如下。

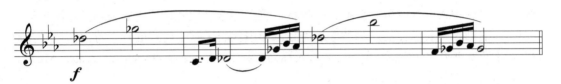

3. 音乐结构图形

使用主题变形手法,"英雄"和"爱情"主题始终贯穿全曲,并且不断变化、发展,使作品具有很强的凝聚力。其音乐结构图形如图 2-18 所示。

呈示部			展开部	(再现部)	(尾声)
I 英雄	II 英雄的敌人	III 英雄的爱情	IV 英雄的战场 催征 战斗 胜利 结尾	V 英雄的和平业绩 《唐璜》《唐·吉诃德》《梯尔·欧伦施皮格尔的恶作剧》	VI 英雄的隐逸

图 2-18 《英雄生涯》的音乐结构图形

第三章　古典主义和浪漫主义音乐体裁欣赏

一般生活中我们所说的古典音乐泛指严肃音乐或艺术音乐。这里所说的古典主义音乐是指特定的一个时期的音乐风格，即欧洲启蒙运动到浪漫主义转型时期的音乐。一般音乐史把 J.S.巴赫逝世(1750 年)到贝多芬逝世(1820 年)的这一历史阶段称为古典主义音乐(Classical Music)。

18 世纪中叶，维也纳不仅在政治上是奥地利帝国的首都，同时在文化艺术上也是欧洲的中心之一。在时代的"强音"——启蒙运动思潮的作用下，王公贵族们不仅热衷于音乐享受，而且也有人参与作曲、演唱、演奏等音乐实践活动。许多君主都雇用音乐家，也以当音乐家的"保护人"为时髦。海顿、莫扎特、贝多芬这三位音乐家先后来到维也纳生活，他们之间的创作有着内在的深刻的继承关系，集中代表了那个时代的音乐特点和风格，对后世音乐的发展产生了深远的影响，被后人称为"维也纳古典乐派"(Vienna Classical Music)。

1. 古典音乐风格的含义与特征

"古典"二字的实质意义特指其音乐风格，这种音乐风格最重要的含义是从属于最完美的秩序。其一，是指音乐作品内容——音乐情感是健康、乐观和积极向上的；其二，是指情感如何经由理性和逻辑发展而成为一个完美的音响形式结构；其三，特指新体裁、风格成熟定型的器乐作品：弦乐四重奏、钢琴奏鸣曲、协奏曲、交响曲[①]。古典主义音乐的精神是建立在自由、平等、博爱的思想基础之上，反映人类普遍的思想要求和追求(形式)美的观念；音乐情感积极进取、乐观向上。因此，古典主义音乐被看作高尚、健康、典雅、严肃的音乐。

总之，古典主义音乐风格特征鲜明，是建立在成熟的大、小调式体系之上，以主调和织体为主，和声是音乐结构的重要因素；旋律追求优美动人，结构注重整齐、匀称、严谨；富于动力性和戏剧性的奏鸣曲式成为重要的音乐形式。

2. 维也纳古典乐派的成就

维也纳古典乐派确立和规范了奏鸣曲、弦乐四重奏、协奏曲和交响曲等多乐章体裁和奏鸣曲式。特别是奏鸣曲式和交响曲体裁的确立，是维也纳古典乐派对西方音乐艺术的重大贡献。奏鸣曲式和交响曲的品格既复杂又明确，为表达丰富、复杂的思想情感和富于哲理、具有重要社会意义的音乐内容提供了载体与技术可能，适应了时代精神及思想感情表达的需要。

① 李应华. 西方音乐史略[M]. 北京：人民音乐出版社，1988.

第一节　序曲与奏鸣曲式

一、序曲

序曲原是在戏剧(歌剧等)开场前演奏的管弦乐，最初是指歌剧、清唱剧、大合唱、舞剧或其他戏剧作品演出之前的一段前奏式的器乐曲，主要是一种闹场性质的音乐。18世纪下半叶后，作曲家们越来越重视歌剧序曲的创作，序曲音乐一般与歌剧内容有密切的关联，或渲染歌剧的基本情调与气氛(如悲剧或喜剧气氛)；或刻画戏剧中的人物性格；或预示歌剧中的重要主题旋律。音乐自身的完美使得许多序曲音乐可以脱离歌剧而独立表演。歌剧序曲的形式结构往往就是奏鸣曲式，或者说序曲就是奏鸣曲式的代词。因此，对奏鸣曲式的认识和理解至关重要。

二、奏鸣曲式

奏鸣曲式诞生于1780年前后的欧洲，这是古典主义音乐的成熟时期，同时正值法国大革命时期。因此，不能不说这是历史的必然。奏鸣曲式的内容如下。

1. 奏鸣曲式的呈示部

(1) 主部主题(Primary Theme or First Theme)意义重大，它自身的曲调和节奏、调性等要素都很重要，应具备性格、形象鲜明的特点。古典主义音乐时期的作品，奏鸣曲式呈示部(Exposition，简写"Exp")的主部主题一般比较简洁，结构规模较小；而浪漫主义时期的音乐作品，奏鸣曲式呈示部的主部主题的结构规模一般都比较大，复杂而完整。

(2) 连接部(材料)(Bridge = Transition)的基本作用是将"主部"音乐引导、衔接到副部主题。早期的作品中，连接部的材料仅是一些补充或经过性的走句，较为简单，往后它的作用、规模就越来越大，表现为曲折的调性过渡，兼有展开性的功能，甚至自身出现独立性的主题现象。

(3) 副部主题(Subsidiary or Second Theme，简写"St")是与主部主题对比而存在的。因此，第一，就是调式、调性的对比，一般都在关系调性上；第二，就是曲调及其节奏等要素的对比，使音乐新的"性格""形象"产生，并与之对立。其结构、规模的大小，依据作曲家、作品的不同而不同。

(4) 结束部(材料)(Closing Theme，简写"Cl.t")的基本作用是肯定副部音乐，在呈示部中，副部音乐往往占据优势局面，这样使得呈示部整体一般是一个大的"开放性"结构。

2. 奏鸣曲式的展开部

展开部(Development)的结构功能是揭示矛盾冲突以及音乐戏剧性展示的中心，因而各方面不稳定性(调性、和声、节奏、节拍等)是其特征之一。

展开部的结构规模一般都要与它之前的呈示部和之后的再现部结构比例适当，相对独立。大的作品的结构一般都可分为几个阶段和部分，即：

(1) 引入部分(有的作品没有这一部分)；

(2) 展开部的中心部分，根据具体情况，可再分为若干段落；

(3) 再现前的准备部分，包括"属准备""属持续"和"假再现"等。

展开部的音乐材料一般都取自呈示部中("主、连、副、结")的材料，可任意选取、任意排序。其中四种材料都可能出现，也可能出现一两种材料。依据被选取的材料及其展开的形态、性质，从中可窥视出作曲家的心意以及作品的特色。

在展开部中，如果加入新的音乐主题材料，被称为"插部性材料"，一般采用呈示性的音乐陈述手法，这样展开部音乐的动态就比较稳定，称其为"插部性展开部"。

根据作曲家和作品的具体情况，也有无展开部的奏鸣曲式，如莫扎特的《费加罗的婚礼》序曲等。

在协奏曲中，有时在展开部与再现部之间属准备的位置上出现独奏乐器的"华彩乐段"(Cadenza，也有出现在再现部中至结束部的位置)，专门让独奏者炫技。

3. 奏鸣曲式的再现部

奏鸣曲式的再现部(Recapitulation)与再现复三部曲式的再现有着本质区别。奏鸣曲式的再现部必须变化再现，完成解决矛盾、实现统一的任务。第一，副部主题回归主调(或者回到与主调相关的关系调性上)；第二，为了避免再现部中因调性单一而使音乐的陈述显示出单调、平庸，作曲家往往重新设计调性的布局，如向下属方向、下三度调性方向离调。

所谓奏鸣曲式表现了一种自然、客观的对立统一规律，就是指在呈示部中的主、副部(第一与第二)主题的调性是对比、对立的，非在一个调性之中，而经过展开，在再现部中，这两个主题的调性又统一在同一个调性上。

4. 奏鸣曲式的引子和尾声

引子(前奏，Introduction，简写"Int")音乐在整部作品中起着"一锤定音"的引导作用。一个作品有无引子音乐，其结构规模的大小完全根据时期以及作曲家的写作目的等情况而定。因为呈示部是快板，所以引子一般都是慢速、慢板。

尾声(Coda)音乐的功用在于综合、概括、总结、归纳，从而完成音乐最终的结束。其规模有大有小。

三、奏鸣曲式的历史意义

从音乐史的角度谈论奏鸣曲式的诞生，其意义重大。因为奏鸣曲式自身的形式逻辑，体现了自然、客观以及哲学上的对立统一规律，这使得音乐并非仅仅供人们娱乐和消遣，如施特劳斯的圆舞曲创作。正是奏鸣曲式的产生，促使音乐在形式和内容上实现了自身的完善和"自圆其说"，也使得音乐登上了艺术的最高殿堂，如贝多芬的交响曲。

四、音乐结构图形

奏鸣曲式的音乐结构图形如图 3-1 所示。

第三章 古典主义和浪漫主义音乐体裁欣赏

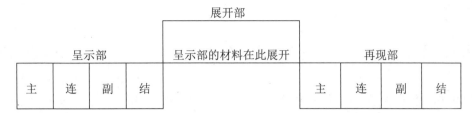

说明：呈示部中的"主、连、副、结"，分别特指主部主题、连接部材料、副部主题和结束部材料。

图 3-1 奏鸣曲式的音乐结构

第二节 序曲音乐欣赏

一、莫扎特：歌剧《费加罗的婚礼》序曲(Mozart："Le Nozze di Figaro" Overture)

作曲家莫扎特(Mozart，1756—1791)，奥地利人，才华惊人，6岁演奏钢琴，7岁开始作曲，被誉为"神童"。一生作有大量各种体裁的音乐作品：各种器乐曲、歌剧、交响曲等，尤其以协奏曲称最。其作品音乐形式结构严谨，内在逻辑性强，音乐语言清晰，风格流畅、清新、欢快、优美。其协奏曲、交响曲、歌剧作品皆为上乘之作，誉为"三作映辉"，是"维也纳古典乐派"的杰出代表。

歌剧《费加罗的婚礼》序曲作于1786年，是喜剧性歌剧序曲的典范之作，也是一篇独立成章的管弦乐作品。该作品取材于法国18世纪下半叶启蒙思想家、剧作家博马舍(1732—1799)的同名喜剧。戏剧描写了一般平民与贵族之间的矛盾斗争，通过喜剧性的爱情事件，歌颂了"第三等级"人物的聪明、智慧和勇敢，揭露和鞭挞了贵族阶层人物的堕落、虚伪和愚蠢，大胆地提出了反对封建思想和制度的社会要求。

1. 主旋律

1) 主部主题("喜剧"主题)

主部主题旋律的乐谱如下。

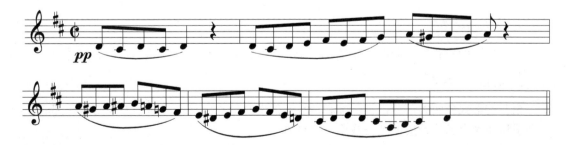

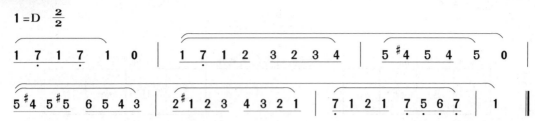

主题旋律的主要动态特点：匀称、递增的动感节奏型；环绕式的音程旋律线条。两者的结合，营造出一种青春朝气和喜剧气氛。

2) 副部主题("机警"主题)

副部主题旋律的乐谱如下。

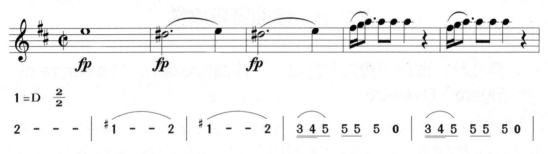

副部主题旋律的主要动态特点：一长一短的附点节奏与忽强忽弱的力度变化；上行级进音程的旋律线走势。两者的结合，有一种机警和聪慧之感。

3) 结束部主题("嬉笑"主题)

结束部主题旋律的乐谱如下。

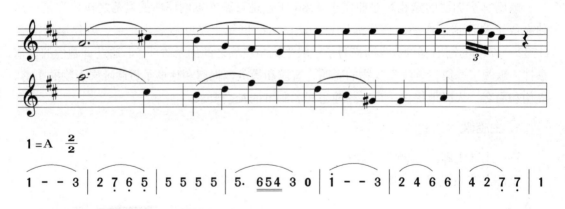

2. 音乐结构图形

《费加罗的婚礼》序曲的音乐结构图形如图 3-2 所示。

3. 全曲动态特点

全曲的形式分两大部分，呈示部和再现部的奏鸣曲式结构，省略了中间的展开部成分，表现了作曲家有意让矛盾冲突在戏剧中去展开。

尾声的欢庆和胜利是自由、民主战胜堕落、虚伪和专制的胜利，是先进的资产阶级战胜落后的封建贵族的胜利，是启蒙运动、人文主义者的欢庆和胜利。

第三章 古典主义和浪漫主义音乐体裁欣赏

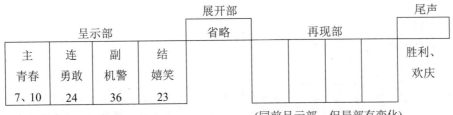

图 3-2 《费加罗的婚礼》序曲的音乐结构

4. 音乐形式和内容综合数据

《费加罗的婚礼》序曲的音乐形式和内容综合数据如表 3-1 所示。

表 3-1 《费加罗的婚礼》序曲的音乐形式和内容综合数据

作品名称	莫扎特：歌剧《费加罗的婚礼》序曲		
曲式名称	省略展开部的奏鸣曲式		
陈述段落	呈示部 主、连、副、结	再现部 主、连、副、结	尾声
材料	a＋b＋c	a＋b＋c	
调式、调性	D、A	D、D	D
小节编号 及数目	1～58；59～107；108～138 (138)	139～171；172～221；222～235 (97)	236～294 (59)
主音色	弦乐器		
节拍	2/2 拍		
速度	Presto(急板)		
意象	乐观、轻松，胜利、欢乐的喜剧气氛		

二、格林卡：歌剧《鲁斯兰与柳德米拉》序曲(Glinka：Russlan and Ludmilla Overture)

作曲家格林卡(Glinka，1804—1857)，俄国人，奠定了俄罗斯民族歌剧和交响曲的基础，被称为 19 世纪"俄罗斯音乐之父"。格林卡出身贵族家庭，从小学习钢琴，广泛接触俄罗斯民间音乐。20 岁在交通部任职，业余从事音乐创作。1830—1833 年间赴意大利、德国研究歌剧，创作了《伊万·苏萨宁》《鲁斯兰与柳德米拉》。

五幕歌剧《鲁斯兰与柳德米拉》最初演于圣彼得堡，剧情取自普希金的同名叙事诗。古代俄罗斯，基辅大公在他的宫殿里为其女柳德米拉与骑士鲁斯兰举行婚礼，突然电闪雷鸣，天昏地暗，其女被妖魔劫去。大公忧急万分，许诺找回其女者即招为婿。勇敢、机智的鲁斯兰历尽千难万险，以神剑击败妖魔，战胜魔法，救回柳德米拉。戏剧歌颂了英雄的勇敢、坚强以及对爱情的忠诚。

1. 主旋律

1)　引子材料

出现典型性的节奏型。其乐谱如下。

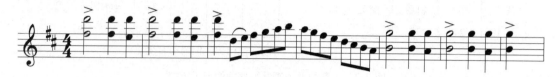

2)　主部主题

主部主题旋律的乐谱如下。

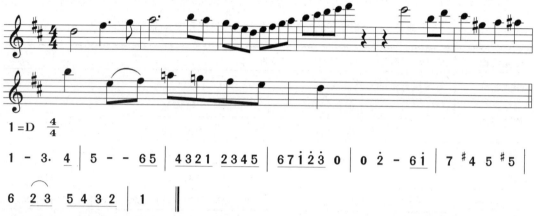

主部主题旋律的主要动态特点：第一、二小节主三和弦上行分解与附点节奏相结合，稳健而有力量；第三、四小节急速的音阶上行，机灵而又勇敢。两者相结合，描绘出了英雄鲁斯兰的英姿。

3)　副部主题

副部主题旋律的乐谱如下。

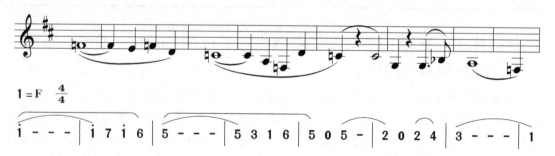

副部主题旋律的主要动态特点：一长三短的节奏与环绕式下行音程走向，结合而成一个长旋律线条，由大提琴奏出，深情而又优美，好像美貌的柳德米拉公主。

2. 音乐结构图形

《鲁斯兰与柳德米拉》序曲的音乐结构图形如图 3-3 所示，是典型的奏鸣曲式。

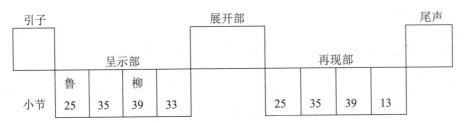

图 3-3 《鲁斯兰与柳德米拉》序曲的音乐结构

3. 全曲音响动态特点

全曲有完整的呈示部、展开部和再现部成分,附加有引子、尾声,是典型的奏鸣曲式。尾声音乐的胜利感是人战胜神、英雄战胜魔鬼的胜利,是正义战胜邪恶的胜利。

4. 音乐形式和内容综合数据

《鲁斯兰与柳德米拉》序曲的音乐形式和内容综合数据如表 3-2 所示。

表 3-2 《鲁斯兰与柳德米拉》序曲的音乐形式和内容综合数据

作品名称	格林卡:歌剧《鲁斯兰与柳德米拉》序曲				
曲式名称	奏鸣曲式				
陈述段落	引子	呈示部 主、连、副、结	展开部	再现部 主、连、副、结	尾声
材料	c	a+b	b+c	a+b	a
调式、调性	D	D、B	d、g	D、D	D
小节编号及数目	1~20 (20)	21~80;81~152 (132)	153~236 (84)	237~296;297~348 (112)	349~402 (54)
主音色	弦乐器为主		木管乐器	弦乐器为主	全奏
节拍	4/4 拍				
速度	Presto(急板)				
意象	英雄性,胜利、欢庆的戏剧气氛				

三、贝多芬:《爱格蒙特》序曲(Beethoven:Goethe's Egmont Overture,Op.84)

作曲家贝多芬(Beethoven,1770—1827)生于德国波恩,是"维也纳古典乐派"的巨擘。他幼年随父学音乐,1784 年任选宫廷第二管风琴师,1792 年定居维也纳,1795 年以钢琴家身份登台演出。1798 年耳朵开始失聪,演奏事业绝望,但仍专心创作,相继创作出 32 首奏鸣曲,9 部交响曲等大量卓越而又伟大的音乐作品。他的作品集古典乐派之大成,开浪漫乐派之先河,对近代西方音乐的发展具有深远的影响。

《爱格蒙特》序曲创作于 1809 年,是为歌德(Goethe,1749—1832)著名剧作《爱格蒙

特》所写的十段配乐中的一段。1809 年维也纳伯格歌剧院邀请贝多芬为歌德的悲剧《爱格蒙特》重新上演配乐，贝多芬对歌德的仰慕几乎达到了崇拜的程度。贝多芬认为反暴政是一条至高无上的准则。爱格蒙特的崇高形象和悲惨命运，使贝多芬深受感动，于是便写下了这首序曲等十段配乐。在乐谱的最后一段，贝多芬加上了"预告祖国即将到来的胜利"的注释。其中序曲是最激动人心的一首，高度集中了戏剧的中心思想和主要内容，表现了被压迫人民为争取自由的艰苦奋斗和以牺牲换取幸福、胜利的坚强信念。

剧作《爱格蒙特》是歌德以 16 世纪荷兰人民反抗西班牙的军事统治、争取民族独立解放的斗争为题材的悲剧。爱格蒙特是弗兰德的人民英雄和领袖，他领导人民反抗异族压迫，中奸计后被捕入狱慷慨就义。该戏剧刻画了荷兰人民的痛苦和日益增长的复仇信念，以及对幸福、胜利的梦想与最后革命的号召和行动。序曲描绘了弗兰德人民的苦难、民族英雄的反抗，以及庄严的自由和胜利。

1. 主旋律

1) 主部主题：痛苦中的愤恨

主部主题旋律的乐谱如下。

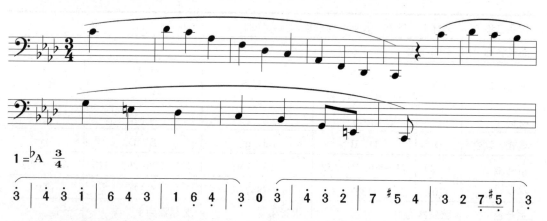

主部主题旋律的主要动态特点：两个分解七、九和弦，在低音区内，由高向低形成两个八度内的下行旋律线条，该动态恰到好处地把仇恨中的悲愤和怒火表现出来。

2) 副部主题：渴求光明和幸福

副部主题旋律的乐谱如下。

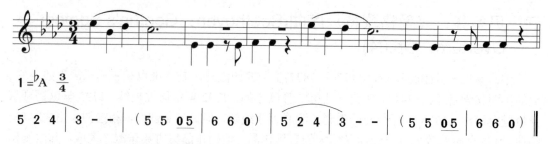

副部主题旋律的主要动态特点：环绕行进、仅两小节的一个乐汇性旋律，与特殊的(萨拉班德)节奏型(复仇的决心)相结合，简洁明了，表现了渴求中要斗争、只有斗争才有希望的主题。

2. 音乐结构图形

《爱格蒙特》序曲的音乐结构图形如图3-4所示，是典型的奏鸣曲式。

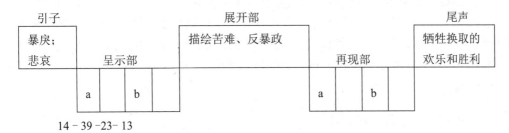

图 3-4　《爱格蒙特》序曲的音乐结构图形

3. 全曲完形动态特点

结束部表现了复仇心态的逐渐增长；尾声描绘了反抗情绪的高涨。全曲有完整的呈示部、展开部和再现部成分，是典型的奏鸣曲式，但附加成分的引子、尾声的结构大大扩充。也具有了充实的内容。

4. 音乐形式和内容综合数据

《爱格蒙特》序曲的音乐形式和内容综合数据如表3-3所示。

表 3-3　《爱格蒙特》序曲的音乐形式和内容综合数据

作品名称	贝多芬：《爱格蒙特》序曲				
曲式名称	奏鸣曲式				
陈述段落	引子	呈示部	展开部	再现部	尾声
		主、连、副、结		主、连、副、结	
材料		a + b	a		
调式、调性	f	F、♭A		f、♭D	F
小节编号及数目	1～28 (28)	29～81；82～116 (88)	117～162 (46)	163～224；225～294 (132)	295～347 (63)
主音色					
节拍	3/2	3/4			4/4
速度	稍慢	Allegro			
意象	一曲苦难、反抗、斗争、胜利的颂歌				

四、柏辽兹：《罗马狂欢节》序曲(H. Berlioz：The Roman Carnival Overture，Op.9)

法国作曲家柏辽兹(Berlioz，1803—1869)早年学医，后从事音乐创作，30岁获罗马大奖。他是19世纪新型(文学性)标题交响乐的倡导者和实践者，代表作有《幻想交响曲》《罗哈

尔德在意大利》、戏剧交响曲《罗密欧与朱丽叶》等。

《罗马狂欢节》序曲是歌剧《本维奴托·切里尼》写成之后为它的第二幕加的一个序曲，作于1843年，后因十分出色，作为独立音乐会序曲。

在歌剧《本维奴托·切里尼》中，本维奴托·切里尼是16世纪"文艺复兴"意大利著名的能工巧匠、传奇人物，个性傲慢、热情，但从不虚伪。在切里尼自传中的经历和奇特的爱情上，柏辽兹找到了他自己那种狂热的强烈感情。

1. 主旋律

 1) 慢板旋律a(抒情咏叹调)

 此旋律的乐谱如下。

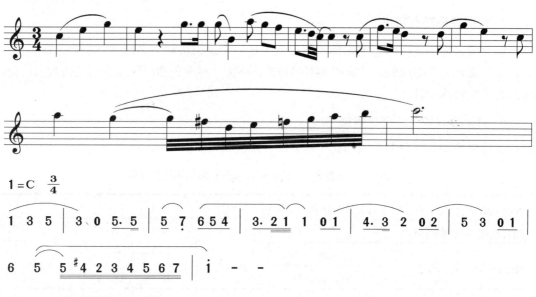

 2) 快板旋律b(节日)

 此旋律的乐谱如下。

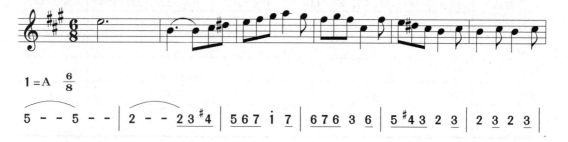

2. 音乐结构图形

《罗马狂欢节》序曲的音乐结构图形如图3-5所示，是三部性结构。

第三章 古典主义和浪漫主义音乐体裁欣赏

图 3-5 《罗马狂欢节》序曲的音乐结构图形

五、瓦格纳：《汤豪舍》序曲(WAGNER Tannhauser overture to the opera)

德国作曲家、剧作家理查德·瓦格纳(Richard Wagner，1813—1883)出生于莱比锡。他的歌剧改革及其音乐创作(半音和声、无终旋律等)对后世产生了很大的影响。《汤豪舍》是瓦格纳根据海涅的讽刺诗《汤豪舍》、格林兄弟的《德国传说集》和梯克的汤豪舍的民间传说，还有 1808 年德国浪漫诗人阿尼姆、布伦塔诺整理的民间诗集《魔术号角》中的有关诗篇改编而成。1843 年 7 月开始作曲，1845 年 4 月完成总谱。

1. 关于瓦格纳的三幕歌剧：《汤豪舍》

歌剧故事发生在中世纪，骑士汤豪舍虽然与瓦尔特堡堡主的侄女伊丽莎白之间有纯洁的爱情，但是他追求情欲，做了肉欲化身维纳斯的俘虏，邪恶的欢乐使他感到厌倦。经过人们的耻笑和自暴自弃，以及他的朋友沃尔夫拉姆的劝告，他又回到纯洁的爱情世界。而当伊丽莎白知道汤豪舍未能得救，牺牲了自己的生命，汤豪舍也在她的身旁死去，他的罪恶被赦免。这部歌剧，瓦格纳开始使用主导动机，其典型的乐剧风格逐渐形成。

该歌剧序曲由三部分组成。前后两部分表现了朝圣者虔诚的音乐，中间部分表现了肉欲的维纳斯世界，是整个歌剧故事的缩影。

德国学者尤利乌斯·卡普(Julius Kapp)对这首序曲做了以下说明："朝圣者的合唱预示着由于赎罪而得救。合唱一结束，维纳斯堡的情景就展开了。汤豪舍唱出了爱情之歌，紧接着就是人们围绕着他跳起令人陶醉的舞蹈。舞蹈场面逐渐扩大，维纳斯出现了，使他成了俘虏。狂欢的酒宴开始了，汤豪舍沉浸在美丽女神的怀抱里。暴风雨来了，冲走了妖气，在远处仍可听到叹息般的歌声，还传来朝圣者的合唱，使令人感到战栗的空气逐渐有了喜悦的气氛。朝圣者的合唱有力地达到了高潮。"

2. 其他序曲简介

这个时期其他著名的歌剧序曲还有瓦格纳的歌剧《黎恩济》序曲、歌剧《罗恩格林》序曲，以及德国浪漫主义歌剧之父威柏的歌剧《自由射手》序曲，罗西尼的歌剧《塞尔维亚的理发师》序曲、歌剧《威廉·退尔》序曲，威尔第的歌剧《那布科》序曲，约翰·施特劳斯的《蝙蝠》序曲(这是他最为有名的一部轻歌剧序曲)等。

3. 关于音乐会序曲

19 世纪中后期以来，作曲家借用"序曲"之名，创作某部单乐章的作品，这种独立的作品称为音乐会序曲。创始者是德国作曲家门德尔松，他的代表作《仲夏夜之梦》是第一

首专为音乐会演奏而写的序曲。音乐会序曲往往带有提示性标题，同古典文学以及人们所熟悉的生活画面或事件的形象、情节相关联，而与任何戏剧作品没有什么关系。

标题性音乐会序曲的数量很多，如门德尔松的《芬格尔山洞》序曲、格林卡的《西班牙序曲》等。这类序曲如同标题性交响诗体裁。该类作品的形式、结构因表现的内容而各异，复杂而且多变化，但是往往与奏鸣曲式相关联。

六、门德尔松：《仲夏夜之梦》序曲(Mendelssohn：A Midsummer Night's Dream，Op.21)

费里克斯·门德尔松·巴托尔迪(Felix Mendelssohn Bartheoldy，1809—1847)是德国汉堡一个犹太银行家的儿子，自幼就在优越的环境中施展他非凡的音乐才华，9 岁已能公开演奏钢琴协奏曲，1824 年 15 岁时指挥自己创作的 c 小调第一交响曲，1829 年以惊人的毅力重演了被世人遗忘了 80 多年的巴赫的《马太受难曲》。1836 年门德尔松荣获莱比锡大学哲学博士学位，1841 年获普鲁士宫廷的音乐总指挥头衔。1843 年他取得萨克森王的援助，创办了德国第一所音乐学院——莱比锡音乐院，对德国音乐艺术教育作出了重大的贡献。门德尔松的主要音乐创作于他一生中的最后 10 年，其中《e 小调小提琴协奏曲》最为杰出。1847 年 11 月 4 日，门德尔松逝世，终年 39 岁。

1842 年，门德尔松受德皇威廉四世(Friedrich Wilhelm Ⅳ)之托，完成了《仲夏夜之梦》的戏剧配乐。

1. 关于莎士比亚的《仲夏夜之梦》(1595 年)

这是一部情节曲折、色彩瑰丽的爱情喜剧。剧中贵族少女赫密雅与青年莱珊德相爱，但遭到了封建家长的蛮横反对。另一青年第米特律嫌弃原来所爱的海伦娜，在赫密雅父亲伊吉斯和雅典大公希修斯的支持下，执意要娶赫密雅为妻。

作品以此为主线，把古希腊神话人物和英国当时的现实生活编织在一起，两对贵族青年离奇、曲折的爱情故事，为人们描绘了一幅幅五光十色的喜剧性的场面。其中，有大公希修斯的盛大结婚典礼；有雅典工匠们排演的假面滑稽舞会；有美丽的仙子和俏皮的精灵在夜幕中时隐时现；也有仙王奥伯朗与仙后蒂坦尼霞的一系列爱情纠葛等。莎士比亚通过神奇的相思花汁和仙草琼浆的魔力，以皆大欢喜的方式解决了种种矛盾，使有情人终成眷属。戏剧透过这些轻松诙谐的故事情节，表现了深刻的思想哲理和反封建的严肃主题。

2. 序曲音乐

这部序曲的结构为奏鸣曲式。作品一开始由木管乐器依次吹出 4 个亮晶晶的"神秘和弦"，弥漫着一片虚幻缥缈的氛围，使人感到仿佛身处寂静的森林，夜幕笼罩大地，月亮闪着清辉。连续十六分音符的快速进行，迫不及待地从弓弦之间蜂拥而出，旋转飞舞。有时，它们被突如其来的引子和弦所打断，但立刻又意想不到地从另一个角落钻出，四处奔驰。"精灵"主题使人想起戏剧第二幕中精灵在阵阵和风里飞旋，在露水浇洒的花环上跳舞的情景。

首先，在梦一般的背景上，小提琴用跳弓轻轻地奏出呈示部的主部主题旋律，乐谱如下。

副部主题旋律代表着一对恋人,其乐谱如下。

铜管的鼓号曲代表节庆正在酝酿,此起彼落的木管穿插其中,门德尔松利用低音大号吹出一种怪异的超自然神韵。他以小提琴和单簧管演奏出嘈杂、极强的九度音程,从升 D 突降至升 C 音,来模拟巴顿(Bottom)戴着驴头发出嘶鸣的声音。其乐谱如下。

整首曲子像是在森林中一般,营造出栩栩如生的神秘世界。

七、柴可夫斯基:《一八一二年序曲》(Tchaikovsky:1812 Overture, Op.47)

1812 年 6 月,拿破仑率 60 万法国大军,大举伐俄,结果以俄国人民卫国战争的胜利而告终。此曲为纪念这次战争胜利七十周年而作。创作前的设计:在广场上演奏,乐队编制增加一个铜管乐队。乐曲描绘了战争的画卷,表现了俄国军队、人民乐观的英雄主义精神和胜利。

1. 主要旋律

1) 主旋律 a:俄骑兵旋律
此旋律的乐谱如下。

2) 主旋律 b:法国《马赛曲》旋律
此旋律的乐谱如下。

$1=\flat B$

| 0 0 0 <u>5</u> <u>5</u> | <u>5 5</u> <u>· ·</u> | 1 1 2 2 | 5·<u>3</u> 1 |

3) 主旋律 c：俄罗斯的抒情民歌旋律

此旋律的乐谱如下。

$1=\sharp F$

| 1 | 5·<u>5</u> <u>5 4 3 2</u> | 5 — 0 2 | 5·<u>5</u> <u>5 4 3 2</u> | 5 — |

4) 俄民间舞曲旋律

此旋律的乐谱如下。

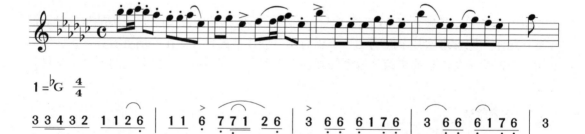

$1=\flat G \quad \frac{4}{4}$

| <u>3 3 4 3 2</u> <u>1 1 2 6</u> | <u>1 1 6</u> <u>7 7 1 2 6</u> | 3 <u>6 6 6 1 7 6</u> | 3 <u>6 6 6 1 7 6</u> | 3 |

2. 音乐结构图形(扩展的奏鸣曲式)

《一八一二年序曲》的音乐结构图形如图 3-6 所示。

引子	①、②旋律； 紧张的战争气氛		①、② 旋律 战斗场面 :‖	尾声
"众赞歌"， 俄国人民的 祈求；严峻 的气氛	‖: ③、④旋律； 俄国士兵、人民 乐观的英雄主义 精神			俄国歌声、炮声、 钟声；辉煌的胜 利；雄壮、威武

图 3-6 《一八一二年序曲》的音乐结构图形

八、柴可夫斯基：幻想序曲《罗密欧与朱丽叶》(Tchaikovsky：Romeo and Juliet-Fantasy Overture)

这部作品是根据莎士比亚的同名悲剧创作的，作于 1869 年。(参考第十二章中的有关解析。)

这一时期其他重要的音乐会序曲还有门德尔松的《芬格尔山洞》序曲和勃拉姆斯的《学院序曲》等。

第三节　室内乐欣赏

17 世纪初，室内乐发轫于意大利，原指在皇宫内室和贵族家庭演奏、演唱的世俗音乐，以别于教堂音乐及剧场音乐。室内乐按声部或人数可分为二重奏、三重奏、四重奏、五重奏直至九重奏等多种演奏形式。因所用乐器种类不同，室内乐又有单纯弦乐器演奏的重奏和弦乐器与钢琴、管乐器等混合演奏的重奏之别。18 世纪末，随着市民阶级的兴起，演奏场地从宫廷走向音乐厅，听众人数渐趋增多。室内乐的概念已由专指重奏曲而扩大到包括独奏曲、独唱曲(限于少数乐器伴奏)和重唱曲以及小型管弦乐合奏等在内的更广阔的范围。古典室内乐多为主调和声风格，同时又具有丰富的复调因素，声部织体缜密精细，富于个性，能生动、细致地表现风俗性、抒情性、戏剧性等多方面的音乐形象、意境。

室内乐最重要的形式是弦乐四重奏(Quartet)(第一小提琴、第二小提琴、中提琴、大提琴)；还有三重奏，如钢琴三重奏(钢琴、小提琴、大提琴)和钢琴五重奏(弦乐四重奏加钢琴)。此外，也有弦乐器、管乐器与钢琴混合使用的重奏，以及几件管乐器的重奏或加入打击乐器的重奏等。

弦乐四重奏的形式、结构是四个乐章套曲的规模，每一个乐章的性质与交响曲套曲的结构一致，实为"麻雀虽小，五脏俱全"。第一乐章也是奏鸣曲式。

一、海顿：《D 大调弦乐四重奏"云雀"》(Haydn：String Quartet in D major，Op.64 No.5)

作曲家海顿(1732—1809)，奥地利人，18 世纪"古典维也纳乐派"的代表之一。出身贫苦，从小受到民间音乐和教堂音乐的熏陶，自学成才。一生创作了大量的作品，至 18 世纪 90 年代初，成为著名音乐家。他不仅确立了弦乐四重奏的规范性写作，在音乐史上占有重要地位，而且还有"交响乐之父"的美誉。朴实、明朗、幽默、乐观是他的音乐创作之基调。

《D 大调弦乐四重奏"云雀"》(以下简称《"云雀"》)作于 1790 年，是海顿弦乐四重奏中最受人喜爱的作品。第一乐章中悠然飞翔的第一主旋律和第四乐章的律动音型，给人以云雀啾鸣及展翅飞翔的联想，"云雀"之名由此而来。

1. 第一乐章：小快板

1) 主部主题

第一乐章主部主题旋律的乐谱如下。

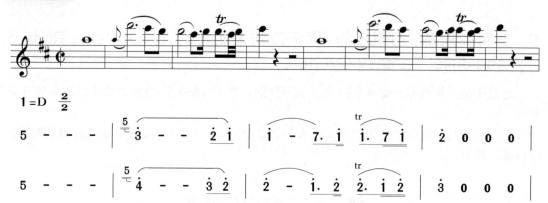

2) 副部主题

第一乐章副部主题旋律的乐谱如下。

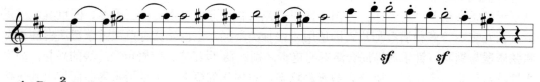

3) 音乐结构图形

《D大调弦乐四重奏"云雀"》第一乐章的音乐结构图形如图3-7所示。

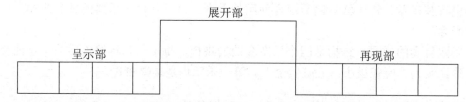

图3-7 《D大调弦乐四重奏"云雀"》第一乐章的音乐结构图形

4) 音乐形式和内容综合数据

《D大调弦乐四重奏"云雀"》第一乐章的音乐形式和内容综合数据如表3-4所示。

表3-4 《D大调弦乐四重奏"云雀"》第一乐章的音乐形式和内容综合数据

作品名称	海顿：《D大调弦乐四重奏"云雀"》		
曲式名称	第一乐章：奏鸣曲式		
陈述段落	呈示部 主、副、连、结	展开部	再现部 主、副、连、结
材料	a+b	a	a+b
调式、调性	D、A	G、C	D、D

续表

小节编号及数目	1～60 (60)	61～105 (44)	106～180 (75)
节拍	2/2		
速度	Allegro Moderato(中速的小快板)		
意象	空山幽谷中，云雀在悠然飞翔，清脆地歌唱		

2. 第二乐章：如歌的慢板，3/4 拍，A大调

主旋律优美如歌，中段的复调性，再现段主旋律做装饰(加花)性变化，但音乐的长度前后完全一致。

1) 主旋律

第二乐章主旋律的乐谱如下。

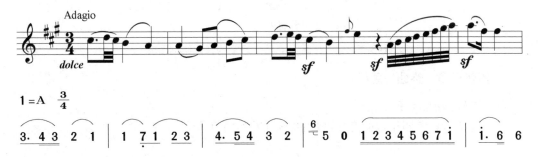

2) 音乐结构图形(再现复三部曲式)

《"云雀"》第二乐章的音乐结构图形如图 3-8 所示。

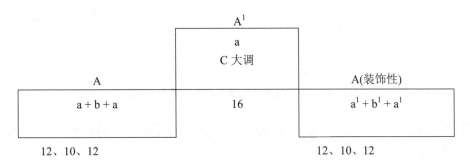

图 3-8 《"云雀"》第二乐章的音乐结构图形

3. 第三乐章：小步舞曲，3/4 拍，小快板，复三部曲式

1) 主旋律

第三乐章主旋律的乐谱如下。

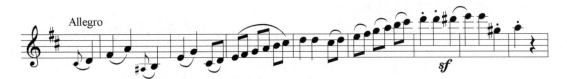

音乐欣赏(第3版)

$1=D$ $\dfrac{3}{4}$

（乐谱）

2) 音乐结构图形(再现复三部曲式)

《"云雀"》第三乐章的音乐结构图形如图3-9所示。

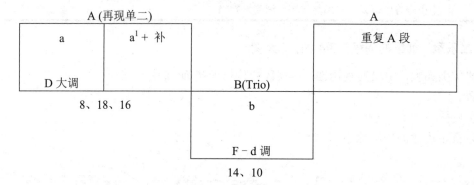

图3-9 《"云雀"》第三乐章的音乐结构图形

4. 第四乐章：终曲，急板

音乐结构图形(复三部曲式)。

《"云雀"》第四乐章的音乐结构图形如图3-10所示。

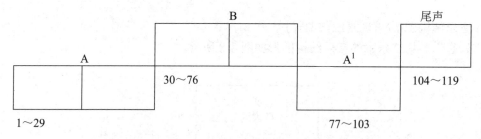

图3-10 《"云雀"》第四乐章的音乐结构图形

二、莫扎特：《G大调弦乐小夜曲》(Mozart：Eine Kleine Nachtmusic, K.525)

《G大调弦乐小夜曲》约作于1787年，此时莫扎特已32岁，他的创作正达巅峰时期。4年之后，他与世长辞。

1. 第一乐章：小快板

1) 主题

(1) 主部主题旋律的乐谱如下。

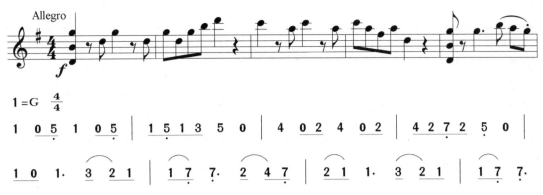

```
1 = G  4/4
1 0 5̣ 1 0 5̣ | 1̇ 5 1 3 5 0 | 4 0 2 4 0 2 | 4 2 7̣ 2 5̣ 0 |
1 0 1. 3 2 1 | 1̇ 7̣ 7̣. 2 4 7̣ | 2 1 1. 3 2 1 | 1̇ 7̣ 7̣. |
```

(2) 副部主题旋律的乐谱如下。

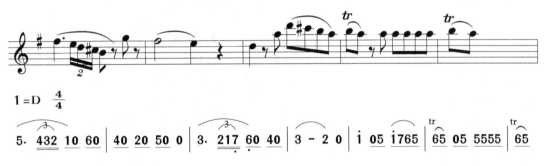

```
1 = D  4/4
5. 4̲3̲2̲ 1̲0̲ 6̲0̲ | 4̲0̲ 2̲0̲ 5̲0̲ 0 | 3. 2̲1̲7̲ 6̲0̲ 4̲0̲ | 3 - 2 0 | 1̇ 0̲5̲ 1̲7̲6̲5̲ | 6̲5̲ 0̲5̲ 5̲5̲5̲5̲ | 6̲5̲ |
```

2) 音乐结构图形

小快板，G 大调，4/4 拍，小奏鸣曲式。《G 大调弦乐小夜曲》第一乐章的音乐结构图形如图 3-11 所示。

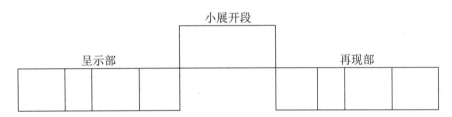

图 3-11　《G 大调弦乐小夜曲》第一乐章的音乐结构图形

3) 音乐形式和内容综合数据

《G 大调弦乐小夜曲》第一乐章的音乐形式和内容综合数据如表 3-5 所示。

表 3-5　《G 大调弦乐小夜曲》第一乐章的音乐形式和内容综合数据

作品名称	莫扎特：《G 大调弦乐小夜曲》		
曲式名称	第一乐章：小奏鸣曲式		
陈述段落	呈示部	展开部	再现部
	主、副、连、结		主、副、连、结
材料	a + b	b	a + b
调式、调性	G、D		G、G

续表

小节编号及数目	1～34；35～55 (55)	56～75 (20)	76～104；105～132 (57)
节拍	4/4		
速度	Allegro(小快板)		
意象	乐观、积极向上		

2. 第二乐章：行板

1) 主旋律

抒情的中世纪式的"恋歌"风，其乐谱如下。

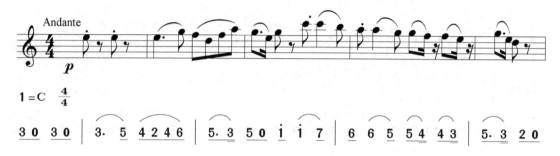

2) 音乐结构图形

行板的浪漫曲，4/4 拍，三部性结构。《G 大调弦乐小夜曲》第二乐章的音乐结构图形如图 3-12 所示。

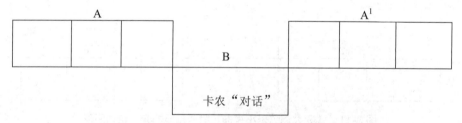

图 3-12　《G 大调弦乐小夜曲》第二乐章的音乐结构图形

3) 音乐形式和内容综合数据

《G 大调弦乐小夜曲》第二乐章的音乐形式和内容综合数据如表 3-6 所示。

表 3-6　《G 大调弦乐小夜曲》第二乐章的音乐形式和内容综合数据

作品名称	莫扎特：《G 大调弦乐小夜曲》					
曲式名称	第二乐章：再现复三部曲式					
陈述段落	A (再现单二部)			B	A^1(再现单二部)	尾声
	A	B	A^1			
材料	$a+a^1$	⎟: b	a :⎟		$a+b$	
调式、调性	C	G、a	C	c	C	C

小节编号及数目	1~15; 16~29; 30~37; (37)	38~49; (12)	50~65 (16)	66~73 (8)
节拍	4/4			
速度	Andante(行板)			
意象	抒情的浪漫曲，"恋歌"			

3. 第三乐章：小步舞曲

1) 主旋律

(1) 主旋律 a：典雅、庄重。其乐谱如下。

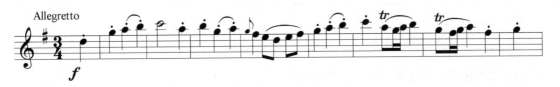

(2) 主旋律 b：细腻、柔美。其乐谱如下。

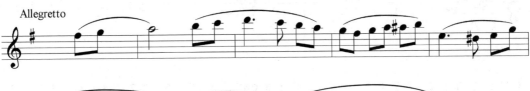

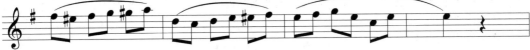

2) 音乐结构图形

《G 大调弦乐小夜曲》第三乐章的音乐结构图形如图 3-13 所示。

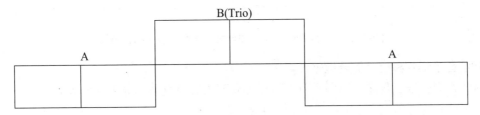

图 3-13　《G 大调弦乐小夜曲》第三乐章的音乐结构图形

3) 音乐形式和内容综合数据

《G 大调弦乐小夜曲》第三乐章的音乐形式和内容综合数据如表 3-7 所示。

表 3-7 《G 大调弦乐小夜曲》第三乐章的音乐形式和内容综合数据

作品名称	莫扎特：《G 大调弦乐小夜曲》		
曲式名称	第三乐章：再现复三部曲式		
陈述段落	A(再现单二部)	B(再现单二部)	原样重复 A 部
材料	a＋b	c＋d	
调式、调性	G	D	G
小节编号及数目	1～8；9～16 (16)	17～24；25～36 (20)	
节拍	3/4 拍		
速度	Allegretto(小快板)		

4. 第四乐章：小快板，回旋奏鸣曲式

1) 主部主题：生机、活力，青春的朝气

主部主题的乐谱如下。

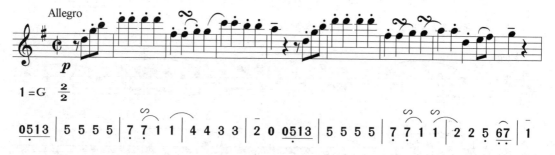

2) 音乐结构图形

《G 大调弦乐小夜曲》第四乐章的音乐结构图形如图 3-14 所示。

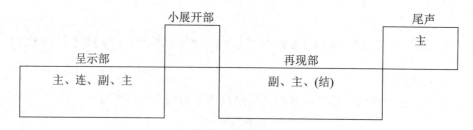

图 3-14 《G 大调弦乐小夜曲》第四乐章的音乐结构图形

3) 音乐形式和内容综合数据

《G 大调弦乐小夜曲》第四乐章的音乐形式和内容综合数据如表 3-8 所示。

第三章 古典主义和浪漫主义音乐体裁欣赏

表 3-8 《G 大调弦乐小夜曲》第四乐章的音乐形式和内容综合数据

作品名称	莫扎特：《G 大调弦乐小夜曲》			
曲式名称	第四乐章：回旋奏鸣曲式			
陈述段落	呈示部	展开部	再现部	尾声
	主、连、副、主	主部	副、主、结	(主)
材料	a＋b＋a	a	b＋a	①
调式、调性	G、D、D	♭E	G、G	G
小节编号及数目	1～15；16～31；32～55；(55)	56～83；(28)	84～99；100～129；(46)	130～164 (35)
节拍	2/2 拍			
速度	Allegro (小快板)			
意象	愉快、欢畅			

三、舒伯特：《鳟鱼五重奏》(Schubert：Piano Quintet in A major, Op.114 "The Trout")

舒伯特(Schubert，1797—1828)短短的一生共创作了 600 余首艺术歌曲(仅在 1815 年就谱写了 144 首)，9 部交响曲，以及大量的器乐曲等。其生命最后 4 年，与疾病、贫困斗争，31 岁死于伤寒。生前除少数友人外，不为人知，死后其音乐天赋才被世人承认。

《鳟鱼五重奏》作于 1819 年，是舒伯特 22 岁时的创作。这是作曲家许多优秀的室内乐曲中旋律最优美，感觉最明朗，情感最乐观，洋溢着生命活力的杰作。由于第四乐章是用舒伯特自己写的歌曲《鳟鱼》当主旋律写的变奏曲，于是就被称为《鳟鱼五重奏》了。该作共有 5 个乐章组成，也区别于一般钢琴五重奏(弦乐四重奏加钢琴)的编制，为钢琴、小提琴、中提琴、大提琴、低音提琴的编制组合而作，这都是该作的特殊之处。

作者描写了一条鳟鱼在清澈的小溪中欢乐地游戏，冷酷的渔夫把溪水搅浑，使小鳟鱼上钩。作品表现了对鳟鱼受骗深感不平，表达了作曲家对时代生活的不满。

1. 第一乐章：小快板

1) 主题

(1) 主部"愤慨"主题。其乐谱如下。

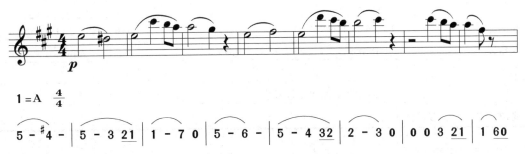

主部主题旋律的特征是：前 4 小节中，由两个动机组成一个乐节。前三个二分音符是动机Ⅰ，后面是动机Ⅱ。这两个动机在全曲中起到了重要的作用。该乐节表现郁闷、愤慨

的情感。

(2) 副部"快活"主题。前两小节中,由两个动机组成一个乐节。前三个四分音符是动机Ⅰ,后面是附点动机Ⅱ。此旋律表现乐观、快活的情感。其乐谱如下。

2) 音乐结构图形

《鳟鱼五重奏》第一乐章的音乐结构图形如图3-15所示。

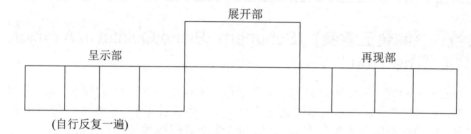

图3-15 《鳟鱼五重奏》第一乐章的音乐结构图形

3) 音乐形式和内容综合数据

《鳟鱼五重奏》第一乐章的音乐形式和内容综合数据如表3-9所示。

表3-9 《鳟鱼五重奏》第一乐章的音乐形式和内容综合数据

作品名称	舒伯特:《鳟鱼五重奏》		
曲式名称	第一乐章:奏鸣曲式		
陈述段落	呈示部 引、主、连、副、结	展开部	再现部 主、连、副、结
材料	a + b		a + b
调式、调性	A、E	C	D、A
小节编号 及数目	1～63;64～146 (146)	147～209 (63)	210～248;249～269 (60)
节拍	4/4		
速度	Allegro vivace(生气勃勃的小快板)		
意象	戏剧性极强		

2. 第二乐章

《鳟鱼五重奏》第二乐章的音乐形式和内容综合数据如表3-10所示。

第三章 古典主义和浪漫主义音乐体裁欣赏

表 3-10 《鳟鱼五重奏》第二乐章的音乐形式和内容综合数据

作品名称	舒伯特：《鳟鱼五重奏》	
曲式名称	第二乐章：奏鸣曲式(省略展开部)	
陈述段落	呈示部	再现部
	主、连、副、结	主、连、副、结
	Brige、Closing	Brige、Closing
材料	a + b	a + b
调式、调性	F、#f、D - G	♭A、a、F
小节编号及数目	1～18；19～23；24～35；36～60；(60)	61～78；79～83；84～95；96～121；(61)
节拍	4/4	
速度		
意象		

3. 第三乐章：3/4 拍，急板(Presto)，复三部曲式

1) 主旋律

第三乐章主旋律的乐谱如下。

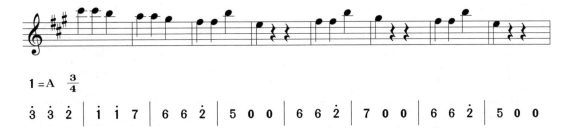

主旋律的特点：整齐、均匀的三拍子节奏，下行级进与跳进音程相结合，急速。

2) 音乐结构图形(再现复三部曲式)

《鳟鱼五重奏》第三乐章的音乐结构图形如图 3-16 所示。

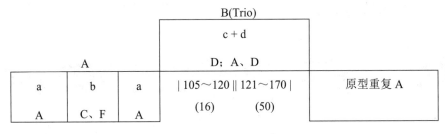

图 3-16 《鳟鱼五重奏》第三乐章的音乐结构图形

4. 第四乐章："鳟鱼"变奏曲

1) 主旋律

主旋律具有鲜明的长、短附点节奏，上行跳进与下行级进相结合的乐句，描绘美丽、可爱的小鱼，表现了孩童的天真、活泼、可爱，体现了作曲家对生活的热爱。主旋律的乐谱如下。

2) 音乐结构

变奏曲式，2/4 拍，D 大调，如表 3-11 所示。

表 3-11 《鳟鱼五重奏》第四乐章的音乐结构

A ‖: a :‖: a¹ (单二 Vi.) D	A¹ Piano 21～40	A² Vi. 41～60	A³ Low string 61～80
	A⁴ (调性: d-F-d) 81～100(高潮)	A⁵ (调性: ♭B-F-♭D-A) 101～127	尾声 D 大调，Ce-Vi-Ce-Vi 128～164

主旋律段以小提琴为主奏；变奏 1 以钢琴为主奏；变奏 2 以小提琴为主奏；变奏 3 以低音提琴为主奏；变奏 4 和变奏 5 是合奏段；变奏 6 分别以大提琴、小提琴为主奏。

5. 第五乐章：快乐的快板

1) 主题

(1) 主部"乐观"主题，连、顿音结合，呈欢快之感。其乐谱如下。

(2) 副部"舒畅"主题。与主部主旋律形成对比。宽阔的节奏、主三和弦下行分解句

式,让人有一种心情舒展、开朗之感。其乐谱如下。

2) 音乐结构图形

《鳟鱼五重奏》第五乐章的音乐结构图形如图 3-17 所示。

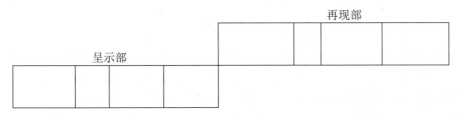

图 3-17　《鳟鱼五重奏》第五乐章的音乐结构图形

3) 音乐形式和内容综合数据

《鳟鱼五重奏》第五乐章的音乐形式和内容综合数据如表 3-12 所示。

表 3-12　《鳟鱼五重奏》第五乐章的音乐形式和内容综合数据

作品名称	舒伯特：《鳟鱼五重奏》	
曲式名称	第五乐章：奏鸣曲式(省略展开部)	
陈述段落	呈示部 主、连、副、结 Bridge、Closing	再现部 主、连、副、结 Bridge、Closing
材料	a + b	a + b
调式、调性	A、C、D－$^\#$F、D	E、G、A－$^\#$c、A
小节编号 及数目	1～26；27～83；84～170；171～236 (26)　　(57)　　　(87)　　　(66)	237～262；263～319；320～406；407～472 (26)　　(57)　　　(87)　　　(65)
节拍	2/4	
速度	Allegro giusto(适度的快板)	
意象	"天高任鸟飞,海阔凭鱼跃"	

四、柴可夫斯基：《D 大调第一弦乐四重奏·"如歌的行板"》

"如歌的行板"是《D 大调第一弦乐四重奏》中的第二乐章,创作于 1869 年。主题取

材于柴可夫斯基十分喜爱的一曲动人的俄罗斯民歌《孤寂的凡尼亚》，此曲悠长缓慢，情感真挚，使柴氏多情善感的灵光发而欲出。列夫·托尔斯泰听了此曲后，赞叹道："已接触到忍受苦难的人民的灵魂深处了。"

1. 主旋律

1) 主旋律 a 与动态特点

主旋律 a 的乐谱如下。

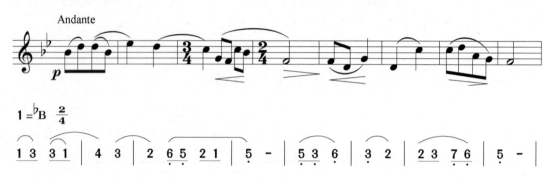

三度音程的晃动感；乐句总体上强调下行的趋势，其中两次下行的四度音程，表现出委婉、忧郁的情绪。

2) 主旋律 b 与动态特点

主旋律 b 的乐谱如下。

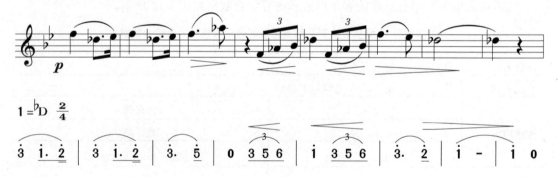

与主旋律 a 相对比，乐句总体上强调上行趋势，附点式音型的叙述语调中，加之明朗的大调式，饱含着一种渴求希望之感。

2. 音乐形式和内容综合数据

《"如歌的行板"》的音乐形式和内容综合数据如表 3-13 所示。

表 3-13 《"如歌的行板"》的音乐形式和内容综合数据

作品名称	柴可夫斯基：《D 大调第一弦乐四重奏·"如歌的行板"》			
曲式名称	第二乐章：再现复三部曲式			
陈述段落	A (单三段体)	B (复乐段)	A^1	尾声

续表

材料	$a+a^1+a$	$c+c$	$a+a+a^1$	$b+a^1$
调式、调性	bB	bD	bB	bB
小节编号及数目	1～16；17～32；33～49 (49)	50～71；72～96 (47)	97～136 (40)	137～186 (50)
主音色				
节拍	2/4；3/4			
速度	Andante cantabile (如歌的行板)			
意象	沉思、祈求；忧郁、伤感(加弱音器，使音色更富于朦胧美)			

第四节　奏鸣曲与套曲体裁

奏鸣曲是意大利语"Sonata"("响着的"，即"被演奏的")的译名，与"Cantata"("唱着的"，音译为"康塔塔")一词相对。最初(巴洛克时期)，奏鸣曲泛指各种形式的器乐曲。近代(古典派、浪漫派)的奏鸣曲特指由一两件乐器演奏的乐曲。奏鸣曲套曲的形式成熟在古典主义音乐时期，其特点如下。

(1) 乐器通常是钢琴或小提琴。
(2) 属于无标题音乐类，内容大都富于抽象性、哲理性、抒情性。
(3) 它通常由三个乐章组成，与协奏曲体裁一致，如表3-14所示。

表3-14　奏鸣曲套曲的组成及特征

乐章	第一乐章	第二乐章	第三乐章
速度	快板	慢板	快板
曲式	奏鸣曲式	往往是三部曲式	往往是回旋曲式或回旋奏鸣曲式
内容	具有积极表现和被发展的性质	具有抒情歌唱性	具有舞曲性质,常常表现欢庆胜利的风俗性生活场面

但是，乐章的数目等也有例外，如贝多芬的钢琴奏鸣曲《月光》的第一乐章为慢板(三部曲式)、李斯特的《b 小调钢琴奏鸣曲》则只有一个乐章。海顿、莫扎特的奏鸣曲的第一乐章开始采用双主题的快板乐章，而贝多芬的奏鸣曲则扩大了各乐章的结构，使主题与主题之间的对比更加戏剧化。

20 世纪以后，奏鸣曲体裁的创作发生了巨大的变化。如德彪西的《长笛、中提琴和竖琴奏鸣曲》，恢复到巴洛克时期的乐器组合方式。巴托克(匈牙利)的两首小提琴奏鸣曲、《钢琴奏鸣曲》《两架钢琴与打击乐器的奏鸣曲》、普罗科菲耶夫(俄)的《第七钢琴奏鸣曲》，既糅合了古典乐派和浪漫乐派的传统，又融汇了民族乐派与现代的作曲手法，赋予作品鲜明的个性。甚至还有具有偶然性、即兴性因素谱写成的器乐小曲，如法国作曲家布莱兹的《第二钢琴奏鸣曲》，美国现代作曲家凯奇的《为预置钢琴而作的奏鸣曲和间奏曲》(Sonatas

& Interludes for Prepared Piano)等。

总之，在当代，古典主义音乐时期的奏鸣曲套曲的形式似乎已荡然无存。奏鸣曲体裁形式的发展又回到了最初定义的位置，最终完成了一个"圆"的回归。

一、莫扎特：A 大调第十一号钢琴奏鸣曲《土耳其进行曲》(Mozart：Piano Sonata in A major，K.331)

A 大调第十一号钢琴奏鸣曲《土耳其进行曲》是作曲家莫扎特在 1777 年(22 岁)的最后一次巴黎旅行演出期间写的。莫扎特此次旅行的目的是求职，其间慈母病故。这首作品是莫扎特所写的 17 首钢琴奏鸣曲中最著名的杰作。独到之处是此曲的结构，三个乐章没有一个与奏鸣曲式有关。

1. 第一乐章：民谣风朴素、优美的主题与六段变奏

1) 主旋律

主旋律的乐谱如下。

2) 音乐结构

《土耳其进行曲》第一乐章的音乐结构如表 3-15 所示。

表 3-15　《土耳其进行曲》第一乐章的音乐结构

A (再现单二部曲式)	A^1	A^2	A^3
	A^4	A^5	A^6(4/4 拍)

3) 音乐形式和内容综合数据

《土耳其进行曲》第一乐章的音乐形式和内容综合数据如表 3-16 所示。

2. 第二乐章：复三部曲式

《土耳其进行曲》第二乐章的音乐结构图形音乐结构图形如图 3-18 所示。(聆听时，可尝试在空图中添加乐段的内容，如：a，b)

表 3-16 《土耳其进行曲》第一乐章的音乐形式和内容综合数据

作品名称	莫扎特：A 大调第十一号钢琴奏鸣曲《土耳其进行曲》						
曲式名称	第一乐章：变奏曲式						
陈述段落	主部	变奏 I	II	III	IV	V	VI、尾声
材料	a + ᵇa						
调式、调性	A		a	a	A		A
小节编号及数目	8、10	8、10	8、10	8、10	8、10	9、10	8、28
节拍	6/8	6/8	6/8			4/4	
速度	Andante			adagio		Allegro	
意象	美好与乐观						

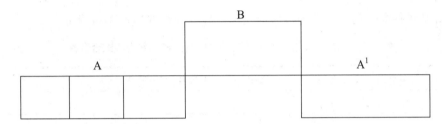

图 3-18 《土耳其进行曲》第二乐章的音乐结构图形

3. 第三乐章：回旋曲式

1) 主旋律

(1) 第一插部旋律 a 的乐谱如下。

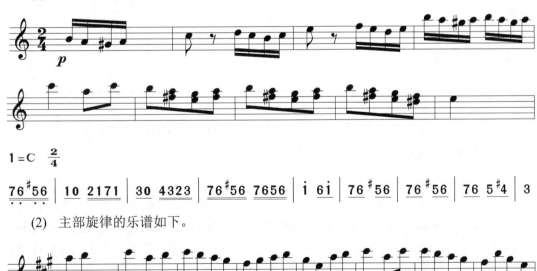

(2) 主部旋律的乐谱如下。

2) 音乐结构图形

《土耳其进行曲》第三乐章的音乐结构图形如图 3-19 所示。

图 3-19 《土耳其进行曲》第三乐章的音乐结构图形

3) 音乐形式和内容综合数据

《土耳其进行曲》第三乐章的音乐形式和内容综合数据如表 3-17 所示。

表 3-17 《土耳其进行曲》第三乐章的音乐形式和内容综合数据

作品名称	莫扎特：A 大调第十一号钢琴奏鸣曲《土耳其进行曲》					
曲式名称	第三乐章：回旋曲式					
陈述段落	插	主 (乐段)	插	主	插	主 (尾声)
材料	a	b	c	b	a	b^1
调式、调性	a	A	A	A	a	A
小节编号 及数目	8、16	8	8、16	8	8、16	8、31
节拍	2/4					
速度	Allegretto					
意象	活泼与欢乐					

二、贝多芬：《第八(悲怆)钢琴奏鸣曲》(Beethven：Piano Sonata in c minor，Op.13 "Pathetic")

《第八(悲怆)钢琴奏鸣曲》是 1792 年贝多芬 27 岁时献给卡尔·冯·李斯诺夫斯基亲王的作品。卡尔·冯·李斯诺夫斯基亲王是一个酷爱音乐的人，是贝多芬的第一个保护人和朋友。贝多芬在 1794 年至 1796 年间住在他的家中。1799 年出版时作者定名为《激情的大奏鸣曲》。《第八(悲怆)钢琴奏鸣曲》音调庄严、情绪激昂、感情崇高，音乐的戏剧性和抒情性相辅相成，贝多芬的个性以及独特的音乐风格已初显露。

第三章 古典主义和浪漫主义音乐体裁欣赏

1. 第一乐章："火一般热情的高涨"(引子，思索、探求)

1) 主题
(1) 主部主题与特点。主部主题旋律的乐谱如下。

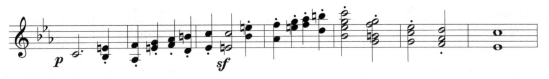

两个八度的由低向高的方向，音阶级进式进行；顿音和长短节奏的对比，表现出不可遏制的向上冲力。

(2) 副部主题与特点。副部主题旋律的乐谱如下。

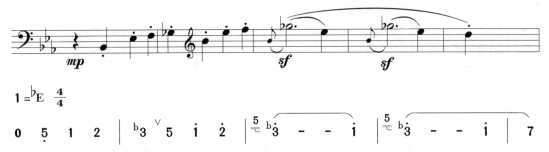

主和弦向上分解式的音型，在不同高度的跳奏效果，表现了欢愉、兴奋的情绪。

2) 音乐结构图形

《第八(悲怆)钢琴奏鸣曲》第一乐章的音乐结构图形如图 3-20 所示。

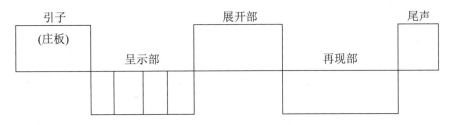

图 3-20 《第八(悲怆)钢琴奏鸣曲》第一乐章的音乐结构图形

3) 音乐形式和内容综合数据

《第八(悲怆)钢琴奏鸣曲》第一乐章的音乐形式和内容综合数据如表 3-18 所示。

表 3-18 《第八(悲怆)钢琴奏鸣曲》第一乐章的音乐形式和内容综合数据

作品名称	贝多芬：《第八(悲怆)钢琴奏鸣曲》				
曲式名称	第一乐章：奏鸣曲式				
陈述段落	引子	呈示部	展开部	再现部	尾声

续表

材料	主、副	引子和材料	主、副	
调式、调性	c、e		c、f-c	
小节编号及数目	1~9；10；11~134 (134)	135~196 (62)	197~296 (100)	297~321 (25)
节拍	2/2 拍			
速度	Grave—Allegro molto e con brio(庄板——很快并充满活力的快板)			
意象	"真正的悲剧在敲门"，"火一般的热情"和冲力			

2. 第二乐章：如歌的柔板

1) 主旋律

第二乐章主旋律的乐谱如下。

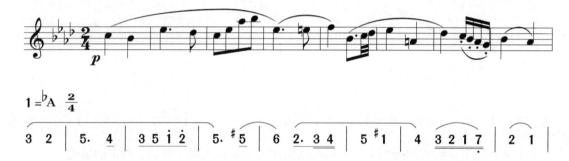

2) 音乐结构图形

《第八(悲怆)钢琴奏鸣曲》第二乐章的音乐结构图形如图3-21所示。

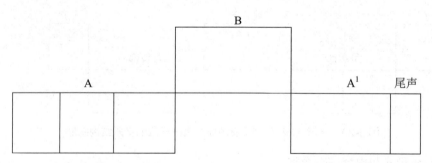

图 3-21 《第八(悲怆)钢琴奏鸣曲》第二乐章的音乐结构图形

3) 音乐形式和内容综合数据

《第八(悲怆)钢琴奏鸣曲》第二乐章的音乐形式和内容综合数据如表3-19所示。

第三章 古典主义和浪漫主义音乐体裁欣赏

表 3-19 《第八(悲怆)钢琴奏鸣曲》第二乐章的音乐形式和内容综合数据

作品名称	贝多芬：《第八(悲怆)钢琴奏鸣曲》					
曲式名称	第二乐章：复三部曲式					
陈述段落	A			B	A	尾
	再现单三部				乐段	
材料	a	b	a	c	a	
调式、调性	♭A		♭A		♭A	
小节编号及数目	1～16 (16)	17～28 (12)	29～36 (8)	37～50 (14)	51～66 (16)	67～70 (4)
节拍	2/4 拍					
速度	Adagio cantabile(如歌的柔板)					
意象	崇高的、安逸静思的心境					

3. 第三乐章：快板，回旋奏鸣曲式

1) 主部主题

主部主题旋律的乐谱如下。

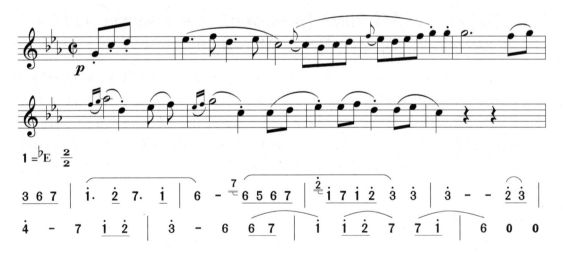

2) 音乐结构图形

《第八(悲怆)钢琴奏鸣曲》第三乐章的音乐结构图形如图 3-22 所示。

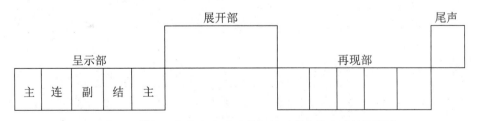

图 3-22 《第八(悲怆)钢琴奏鸣曲》第三乐章的音乐结构图形

3) 音乐形式和内容综合数据

《第八(悲怆)钢琴奏鸣曲》第三乐章的音乐形式和内容综合数据如表 3-20 所示。

表 3-20 《第八(悲怆)钢琴奏鸣曲》第三乐章的音乐形式和内容综合数据

作品名称	贝多芬：《第八(悲怆)钢琴奏鸣曲》					
曲式名称	第三乐章：回旋奏鸣曲式					
陈述段落	呈示部		主部	展开部	再现部	尾声
	主、连、副、结、主				主、连、副、结	
材料	a + b					
调式、调性	c、bE				c	c
小节编号及数目	1～61	62～78	79～120	121～170	171～182	183～210
	(61)	(17)	(42)	(50)	(12)	(28)
节拍	2/2					
速度	Allegro. ♩=60(快板)					
意象	美好、乐观、充满信心、希望的幻想					

三、贝多芬：《月光奏鸣曲》(Beethven：Piano Sonata No.14 in C sharp minor，Op.27，No.2 "Moonlight")

《月光奏鸣曲》作于 1801 年，贝多芬时年 31 岁。这部作品是奉献给年轻的朱莉·圭奇贾迪伯爵夫人，她 15 岁时来到维也纳做了贝多芬的学生。贝多芬在 1801 年 11 月 16 日的一封信中写道："我在这两年中，过着多么悲惨孤独的生活，但现在不同了……她爱着我，我也爱着她……"身份、社会地位的不同而导致失恋的结局，不能不说与这部作品的创作心境有关。复杂的痛苦体验和内心的矛盾冲突，以及大胆的勇于自我超越的精神，使得这部作品最富有独创性以及感人的力量。

1. 第一乐章：慢板(2/2 拍)

1) 主旋律

主旋律的乐谱如下。

2) 音乐结构图形(单主题单三部曲式)

《月光奏鸣曲》第一乐章的音乐结构图形如图 3-23 所示。

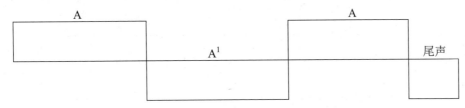

图 3-23 《月光奏鸣曲》第一乐章的音乐结构图形

3) 音乐形式和内容综合数据

《月光奏鸣曲》第一乐章的音乐形式和内容综合数据如表 3-21 所示。

表 3-21 《月光奏鸣曲》第一乐章的音乐形式和内容综合数据

作品名称	贝多芬：《月光奏鸣曲》				
曲式名称	第一乐章：三部曲式(自由歌谣曲)				
陈述段落	引子	A	A^1	A	尾声
材料		a		a	
调式、调性		$^\#c$	B	$^\#c$	
小节编号及数目	1～5	6～15	16～42	43～51	52～68
	(5)	(10)	(27)	(9)	(17)
节拍	2/2				
速度	Adagio sostenuto(持续的慢板)				
意象	幻想、神秘、沉思				

2. 第二乐章：小快板

1) 主旋律

其中出现两个动机，呈一问一答式乐句，其乐谱如下。

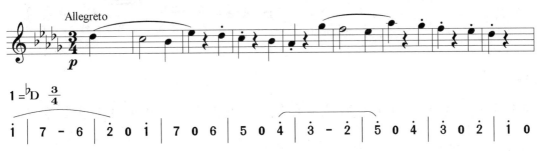

2) 音乐结构图形

《月光奏鸣曲》第二乐章的音乐结构图形如图 3-24 所示。

3) 音乐形式和内容综合数据

《月光奏鸣曲》第二乐章的音乐形式和内容综合数据如表 3-22 所示。

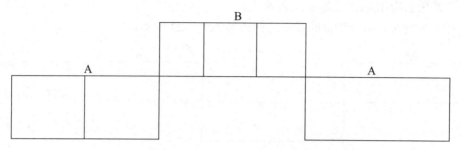

图 3-24　《月光奏鸣曲》第二乐章的音乐结构图形

表 3-22　《月光奏鸣曲》第二乐章的音乐形式和内容综合数据

作品名称	贝多芬：《月光奏鸣曲》		
曲式名称	第二乐章：复三部曲式		
陈述段落	A(再现单二)	B(三声中部) (过渡性)	A
材料	a		a
调式、调性	♭D		♭D
小节编号 及数目	1～36 (36)	37～60 (24)	61～96 (36)
节拍	3/4		
速度	Allegretto(小快板)		
意象	典雅、灵巧，"开在两个深渊间的花朵"		

3. 第三乐章：急板

1) 主题

(1) 主部主题：暴风雨般的激烈。其乐谱如下。

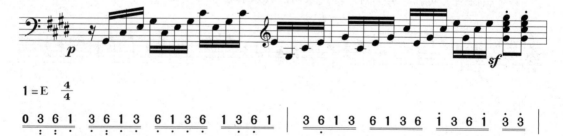

(2) 副部主题：深切的抒情。其乐谱如下。

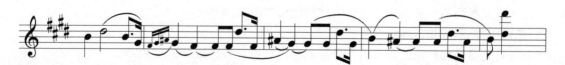

1 = B 4/4

[musical notation line]

2) 音乐结构图形

《月光奏鸣曲》第三乐章的音乐结构图形如图 3-25 所示。

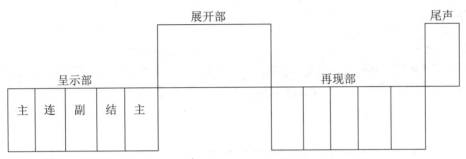

图 3-25　《月光奏鸣曲》第三乐章的音乐结构图形

3) 音乐形式和内容综合数据

《月光奏鸣曲》第三乐章的音乐形式和内容综合数据如表 3-23 所示。

表 3-23　《月光奏鸣曲》第三乐章的音乐形式和内容综合数据

作品名称	贝多芬：《月光奏鸣曲》			
曲式名称	第三乐章：回旋奏鸣曲式			
陈述段落	呈示部	展开部	再现部	尾声
	主、连、副、结、主		主、连、副、结、主	
材料	a + b	a	a + b	
调式、调性	$^\#$c、$^\#$g		$^\#$c	
小节编号及数目	1～65 (65)	66～102 (37)	103～149 (47)	150～191 (42)
节拍	4/4			
速度	Presto agitato（激动的急板）			
意象	暴风雨般的激烈感情；不屈不挠的坚强意志；困狮的狂啸；"这像一场大冰雹倾盆而下，震撼人的灵魂。——罗曼·罗兰"			

四、贝多芬：《F 大调小提琴奏鸣曲：春》(Beethoven：Violin Sonata No.5 in F，Op.24 "Spring")

钢琴随制作工艺的提高具有很强的表现力，而小提琴随主调音乐的发展，有了更广阔的表现空间。古典主义作曲家为它们创作了大量的各种体裁的杰出作品，如贝多芬的《F 大调小提琴奏鸣曲：春》。实际上，这部作品是典型的钢琴与小提琴结合的奏鸣曲。

《F大调小提琴奏鸣曲：春》是贝多芬10首小提琴奏鸣曲中最常被演奏和受人喜爱的作品，作于1800年，19世纪第一春。也由于这首作品充满了明快、幸福、希望之生命的动感，旋律优美、生动，犹如春风荡漾、莺啼燕语，因此后人就加上了"春"的称呼。

1. 第一乐章：快板，F大调

1) 主题

(1) 主部主题：旋律线静与动、环绕与跳跃之形，显出明朗、流畅、柔美、欢愉之情。其乐谱如下。

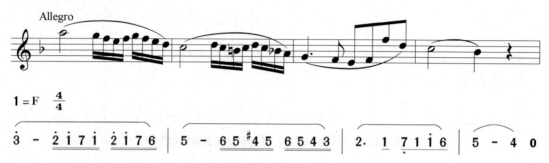

(2) 副部主题：装饰性重复长音与顿音相结合，表现出青春的朝气、潇洒与力量。其乐谱如下。

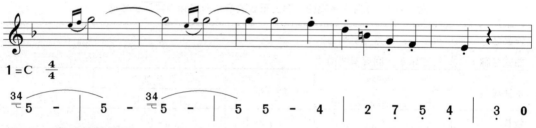

2) 音乐结构图形

《F大调小提琴奏鸣曲·春》的音乐结构图形如图3-26所示。

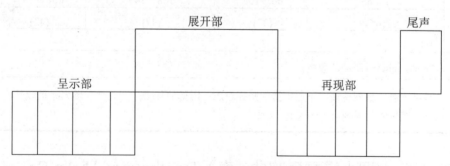

图3-26 《F大调小提琴奏鸣曲·春》的音乐结构图形

3) 音乐形式和内容综合数据

《F大调小提琴奏鸣曲·春》第一乐章的音乐形式和内容综合数据如表3-24所示。

第三章 古典主义和浪漫主义音乐体裁欣赏

表3-24 《F大调小提琴奏鸣曲·春》第一乐章的音乐形式和内容综合数据

作品名称	贝多芬：《F大调小提琴奏鸣曲·春》			
曲式名称	第一乐章：奏鸣曲式			
陈述段落	呈示部	展开部	再现部	尾声
	主、连、副、结	引导、展开	主、连、副、结	
材料	a + b	a + b		
调式、调性	F、C		F	
小节编号及数目	1~86 (86)	87~123 (37)	124~209 (86)	210~247 (38)
节拍	4/4			
速度	Allegro(快板)			
意象	欢欣、喜悦，生命的幸福、活力			

2. 第二乐章：富有感情的慢板，$^\flat$B大调，3/4拍

1) 主旋律

主旋律表现内省、思索、惆怅。其乐谱如下。

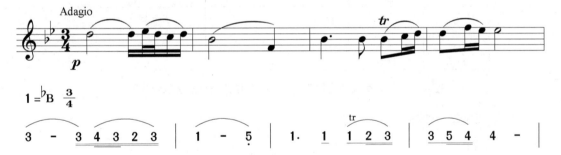

2) 音乐结构图形(单主题再现单三部曲式)

《F大调小提琴奏鸣曲·春》第二乐章的音乐结构图形如图3-27所示。

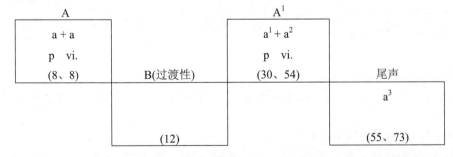

图3-27 《F大调小提琴奏鸣曲·春》第二乐章的音乐结构图形

3. 第三乐章：诙谐曲快板，F大调，3/4 拍

1) 主旋律

第三乐章主旋律的乐谱如下。

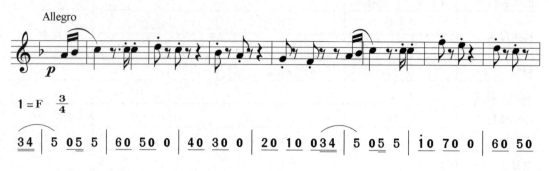

2) 音乐结构图形(复三部曲式)

《F大调小提琴奏鸣曲·春》第三乐章的音乐结构图形如图 3-28 所示。

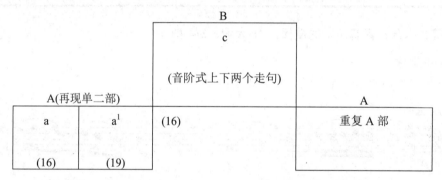

图 3-28　《F大调小提琴奏鸣曲·春》第三乐章的音乐结构图形

4. 第四乐章：快板

1) 主题

主部主题：欢愉、快乐。其乐谱如下。

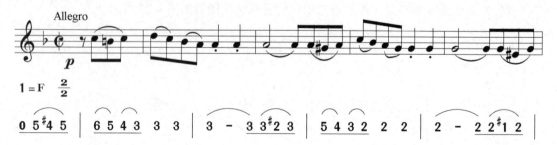

2) 音乐结构图形(回旋奏鸣曲式)

《F大调小提琴奏鸣曲·春》第四乐章的音乐结构图形如图 3-29 所示。

第三章 古典主义和浪漫主义音乐体裁欣赏

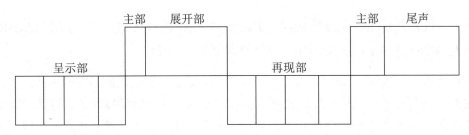

图 3-29 《F 大调小提琴奏鸣曲·春》第四乐章的音乐结构图形

3) 音乐形式和内容综合数据

《F 大调小提琴奏鸣曲·春》第四乐章的音乐形式和内容综合数据如表 3-25 所示。

表 3-25 《F 大调小提琴奏鸣曲·春》第四乐章的音乐形式和内容综合数据

作品名称	贝多芬：《F 大调小提琴奏鸣曲·春》					
曲式名称	第四乐章：回旋奏鸣曲式					
陈述段落	呈示部	主部	展开部	再现部	主部	尾声
	主、连、副、结			主、连、副、结		
材料	a＋b	a		a＋b	a	
调式、调性	F、c		d	D、F、f	F	F
小节编号及数目	1～55 (55)	56～73 (18)	74～111 (38)	112～196 (85)	197～205 (9)	206～243 (38)
节拍	2/2					
速度	Allegro ma non troppo(快板，但不太快)					
意象	自由、惬意、幸福之感					

第五节 协奏曲欣赏

近现代协奏曲(Concerto)一般是指一件充分展示其个性及技巧的乐器与管弦乐队相互竞奏的一种大型器乐套曲，大大丰富了独奏乐器的表现能力。这种形式与风格是在 18 世纪下半叶由莫扎特确立，沿至今日。协奏曲的称谓依主奏乐器的名称而定，其结构形式通常由三个乐章组成，表现丰富的情感内容。

第一乐章：快板，奏鸣曲式，特点是一般有"双呈示部"，即乐队与独奏乐器分别为主的呈示。在展开部的尾部，往往有炫技的"华彩段"。

第二乐章：抒情性的慢板，三部性曲式。

第三乐章：快板，风格轻快而华丽；一般是回旋曲式。

一、海顿：《D 大调钢琴协奏曲》(Joseph Haydn：Concerto for Piano and Orchestra in D major，Hob.XVIII：11)

这首协奏曲作于 1780 年的前埃斯特哈齐亲王王宫。这是一首活泼的娱乐性乐曲，以供人消遣为目的。这是海顿的最后一首，也是最受人欢迎的一首古钢琴协奏曲。这样一首活泼、欢愉的作品，一方面体现出 18 世纪贵族阶层在豪华富丽的宫殿、景色迷人的花园中享受着趣味高雅、美妙动听的音乐，从而炫耀其身份；另一方面也体现了作曲家海顿的心境，以及其拥有充分自主的创作权利。

1. 第一乐章："无法遏止的欢乐和活力"

1) 主题

(1) 主部(第一)主题特点：长附点节奏型；主、属音是乐句的支点音。其乐谱如下。

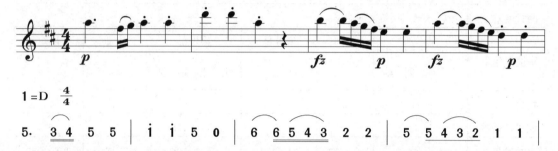

(2) 副部(第二)主题特点是：a 小调，4/4 拍，以切分节奏、下行级进为特色。(谱例略)

2) 音乐结构图形(奏鸣曲式)

《D 大调钢琴协奏曲》第一乐章的音乐结构图形如图 3-30 所示。

图 3-30 《D 大调钢琴协奏曲》第一乐章的音乐结构图形

双呈示部：第一，乐队呈示；第二，主奏钢琴呈示。全乐章表现了童心的欢乐。

2. 第二乐章：A 大调，4/3 拍，慢乐章

1) 主旋律及特点

慢速中的附点以及后双十六分音符的音调，流露出若有所思之感。其乐谱如下。

第三章 古典主义和浪漫主义音乐体裁欣赏

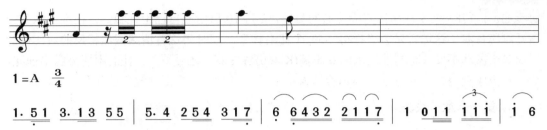

2) 音乐结构图形(三部性曲式)

《D 大调钢琴协奏曲》第二乐章 A 段再现时，奏出极其花哨的洛可可装饰音。其音乐结构图形如图 3-31 所示。

图 3-31 《D 大调钢琴协奏曲》第二乐章的音乐结构图形

3. 第三乐章："匈牙利风回旋曲"

1) 主旋律及特点

第三乐章主旋律的乐谱如下。其中突出的节奏型，呈现出鲜明的性格特点。

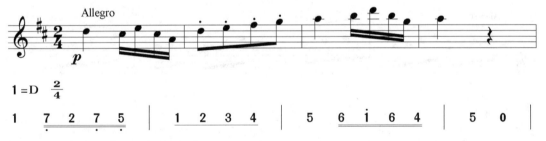

2) 音乐结构图形(回旋曲式)

《D 大调钢琴协奏曲》第三乐章的音乐结构图形如图 3-32 所示。

图 3-32 《D 大调钢琴协奏曲》第三乐章的音乐结构图形

二、莫扎特：《C 大调钢琴协奏曲》(Mozart：Concertos for Piano and Orchestra，No.21 K.467)

在莫扎特作为作曲家与演奏家声誉极盛的顶峰时期，他创作了这首壮丽的《C 大调钢琴

协奏曲》，1785 年 3 月 9 日完成总谱的写作，3 月 10 日由他自己担任独奏，在维也纳皇家宫廷剧院首演。这场音乐会"挣得 559 个弗洛林"。同时与这首情绪截然相反的对比性的乐曲是最激动不安、悲剧性最浓的 d 小调(K.466)协奏曲。之后不久，他的困境显露出征兆，后几年健康衰退、陷入贫困，但仍给后人留下了许多"含着眼泪欢笑"的作品。

1. 第一乐章：快板

 1) 主部主题及特点

 主部主题的乐谱如下。其中顿音和长附点音相结合，乐句中坚强、坚定的性格鲜明而突出。

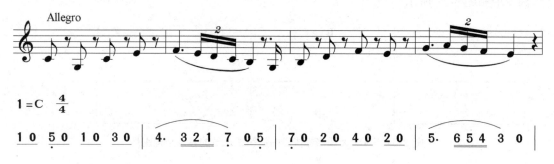

 2) 副部主题及特点

 副部主题的乐谱如下。其重复下行固定式动机音型，潇洒、乐观，与主部主题的对比鲜明。

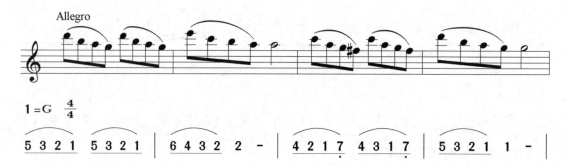

 3) 音乐结构图形(双呈示部)

 《C 大调钢琴协奏曲》第一乐章的音乐结构图形如图 3-33 所示。其中双呈示部即乐队与钢琴先后呈示主题音乐。

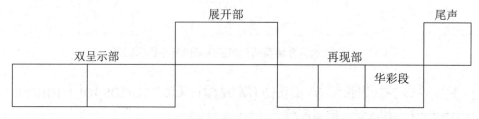

图 3-33　《C 大调钢琴协奏曲》第一乐章的音乐结构图形

4) 音乐形式和结构综合数据

《C 大调钢琴协奏曲》第一乐章的音乐形式和内容综合数据如表 3-26 所示。

表 3-26　《C 大调钢琴协奏曲》第一乐章的音乐形式和内容综合数据

作品名称	莫扎特：《C 大调钢琴协奏曲》			
曲式名称	第一乐章：奏鸣曲式			
陈述段落	双呈示部	展开部	再现部	尾声
	引、主、连、副、结		主、连、副、结	
材料	a＋b	a		
调式、调性	C、G		C、C	C
小节编号及数目	1～78；79～126；127～188；(188)	189～267；(79)	268～306；307～390 (123)	391～411 (21)
节拍	4/4			
速度	Allegro(快板)			
意象	坚强、乐观			

2. 第二乐章：歌剧咏叹调式的、浪漫气息的夜曲

1) 主旋律及特点

第二乐章主旋律的乐谱如下。其特点是：长双附点音型；乐句开始的主和属三和弦分解。

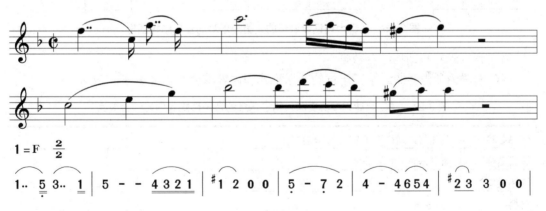

2) 音乐结构图形(复三部曲式)

《C 大调钢琴协奏曲》第二乐章的音乐结构图形如图 3-34 所示。

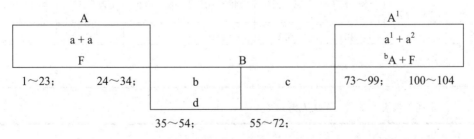

图 3-34　《C 大调钢琴协奏曲》第二乐章的音乐结构图形

3. 第三乐章：活泼的快板，欢腾、热烈、喧闹的舞蹈场面

1) 主旋律及其特点

第三乐章主旋律的乐谱如下。其特点是：顿音与小连线相结合；乐句级进式的走向。

2) 音乐结构图形(回旋曲式)

《C 大调钢琴协奏曲》第三乐章的音乐结构图形如图 3-35 所示。

图 3-35　《C 大调钢琴协奏曲》第三乐章的音乐结构图形

3) 音乐形式和结构综合数据

《C 大调钢琴协奏曲》第三乐章的音乐形式和内容综合数据如表 3-27 所示。

表 3-27　《C 大调钢琴协奏曲》第三乐章的音乐形式和内容综合数据

作品名称	莫扎特：《C 大调钢琴协奏曲》						
曲式名称	第三乐章：回旋曲式						
陈述段落	主部	插	主部	插	主部	插	主部
材料	a+ a+b	a+b	a^1	a			a
调式、调性	C		C	A	C		C
小节编号及数目	1～20；21～57 (57)	58～177 (120)	178～239 (62)	240～305 (66)	306～324 (19)	325～417 (93)	418～439 (22)
节拍	2/4						
速度							
意象	乐观，欢快，幸福，无忧无虑						

三、贝多芬：《降 E 大调第五钢琴协奏曲》(Beethoven：Piano Concerto No.5 in E flat，Op.73 "Emperor")

《降 E 大调第五钢琴协奏曲》自 1808 年开始写作。次年 4 月，奥法战争爆发，拿破仑大军进攻直捣维也纳，5 月维也纳陷入法军之手，此曲是在炮火弥漫的日子里完成。贝多芬当时 39 岁，他表现出极为愤怒的情绪，曾挥着拳头对着法国军官的背后说："如果我是位将军，并且懂得战略像懂得对位法一样多的话，我会给你们这些家伙点颜色看看。"可能因战争的缘故，这部协奏曲等了两年才于 1811 年首演于维也纳。此时贝多芬的耳疾已重，使他无法再继续演奏(他的前四部协奏曲都是由他自己担任独奏)。有人欢呼这部作品是"协奏曲里的皇帝"，此作的"皇帝"之称可能就来源于此。

1. 第一乐章：雄壮威严，军队进行曲般的风格

 1) 主部主题及其特点

 主部主题旋律的乐谱如下。其特点是：两小节的乐节中，第一小节强调主音的地位；第二小节主和弦下行分解句式，表现出其坚定、顽强、威武的性格。

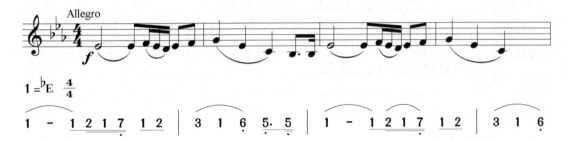

 2) 副部主题及其特点

 副部主题旋律的乐谱如下。其特点是：整齐的节奏、顿音效果、平稳的级进式旋律走向，与主部主旋律形成鲜明的对应，完善了其性格的塑造。

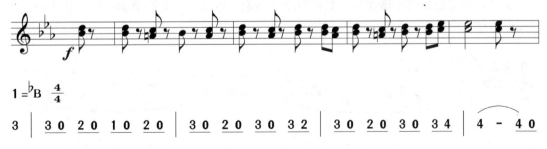

 3) 音乐结构图形(奏鸣曲式)

 《降 E 大调第五钢琴协奏曲》第一乐章的音乐结构图形如图 3-36 所示。

 特点：第一，典型的双呈示部；第二，再现时省略了呈示部Ⅰ。

 4) 音乐形式和内容综合数据

 《降 E 大调第五钢琴协奏曲》第一乐章的音乐形式和内容综合数据如表 3-28 所示。

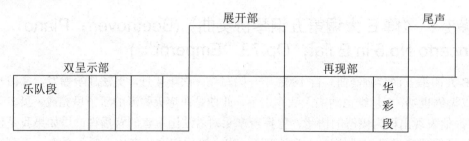

图 3-36　《降 E 大调第五钢琴协奏曲》第一乐章的音乐结构图形

表 3-28　《降 E 大调第五钢琴协奏曲》第一乐章的音乐形式和内容综合数据

作品名称	贝多芬：《降 E 大调第五钢琴协奏曲》				
曲式名称	第一乐章：奏鸣曲式				
陈述段落	呈示部Ⅰ 引、主、连、副、结	呈示部Ⅱ 主、连、副、结	展开部	再现部 引、主、连、副、结	尾声
材料	a+b	a+b	a	a+b	
调式、调性	bE	bE、bB	c、g	bE	bE
小节编号及数目	11～40；41～110 (100)	111～166；167～275 (165)	276～310；311～331；332～361 (86)	362～381；382～424；425～529 (168)	530～582 (53)
节拍	4/4				
速度					
意象	雄伟、豪壮				

2. **第二乐章：慢板，B 大调，4/4 拍子，夜曲风**

1) 主旋律及其特点

第二乐章主旋律的乐谱如下。其特点是：慢速、宽舒、平整的节奏；长气息乐句；乐句尾部下行七度音程的大跳。

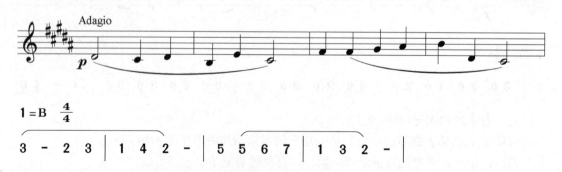

2) 音乐结构图形(较自由的单主题三部(变奏)曲式)

《降 E 大调第五钢琴协奏曲》第二乐章的音乐结构图形如图 3-37 所示。

第三章 古典主义和浪漫主义音乐体裁欣赏

a	a¹ 钢琴变化	a 单簧管再现
1～15；16～44(29 华彩)	45～59；(15)	60～82(23)

图 3-37 《降 E 大调第五钢琴协奏曲》第二乐章的音乐结构图形

浓郁的缠绵、幻想、飘逸、超脱，诗情画意，不间断地进入末乐章。

3. 第三乐章：降E大调快板，6/8 拍

1) 主部主题

主三和弦急速上行分解式乐汇，从属音始到主音止，表现了不可遏止的、勇往直前的斗志和冲力。其乐谱如下。

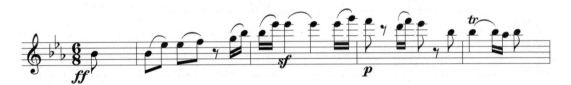

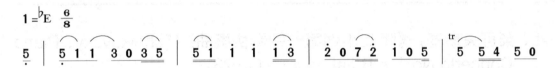

2) 音乐结构图形(回旋奏鸣曲)

《降 E 大调第五钢琴协奏曲》第三乐章的音乐结构图形如图 3-38 所示。

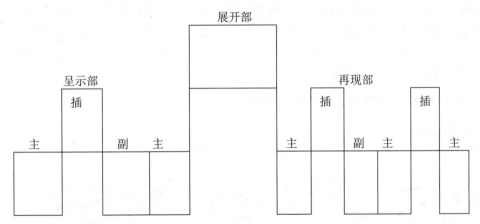

图 3-38 《降 E 大调第五钢琴协奏曲》第三乐章的音乐结构图形

3) 音乐形式和内容综合数据

《降 E 大调第五钢琴协奏曲》第三乐章的音乐形式和内容综合数据如表 3-29 所示。

表 3-29 《降 E 大调第五钢琴协奏曲》第三乐章的音乐形式和内容综合数据

作品名称	贝多芬：《降 E 大调第五钢琴协奏曲》		
曲式名称	第三乐章：回旋奏鸣曲式		
陈述段落	呈示部	展开部	再现部
	主、插、副、主		主、插、副、主、插、主
材料	a + (b+c) + d	a¹ + b + a² + b + a² + b	a + (b+c) + d + a + b + a
调式、调性	♭E、F、♭E	C、♭A、E	♭E、♭B、♭A、♭E
小节编号及数目	1～82；83～118；119～153；154～175；176～219	220～236；237～243；244～263；264～270；271～290；291～326	327～363；364～400；401～422；423～480；481～506；507～513
	(219)	(107)	(187)
主音色			
节拍	6/8		
速度			
意象	青春的劲舞、狂欢，大无畏的英雄气概		

四、柴可夫斯基：《降 b 小调第一钢琴协奏曲》(Tchaikovsky：Piano Concerto No.1 in B flat minor，Op.23)

《降 b 小调第一钢琴协奏曲》作于 1874 年 10 月。作曲家一生共写了三首钢琴协奏曲，以此作最为出色，也是最常被演奏、受世人所喜爱的名作之一。据说，这部作品起初是献给俄罗斯钢琴家尼古拉·鲁宾斯坦的，但遭其侮蔑，可柴氏倔强地不动一个音符，出版后献给当时颇负盛名的德国钢琴家汉斯·冯·彪罗。1875 年秋，彪罗在美国波士顿首演这部作品，大获成功。其后，尼古拉·鲁宾斯坦认清其价值，于是向柴可夫斯基道歉，并在各种音乐会上亲自演奏，使该曲誉满全球。

1. 第一乐章：适度的快板；威严地；降 b 小调；3/4 拍

1) 序奏主旋律

整体结构长大，气势磅礴、宽广、壮丽。其乐谱如下。

2) 主部主题

主题源于乌克兰民歌，孩童似的诙谐、活泼(其乐谱如下)。

其特点是：快速上下级进式小连线动机与休止符相结合，突出孩童的鲜明性格。

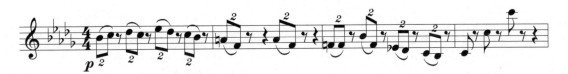

3) 副部主题Ⅰ

情感恳切、真挚。旋律线呈现变化半音和切分音效果与平整的节奏相结合的特点(参见以下乐谱)。

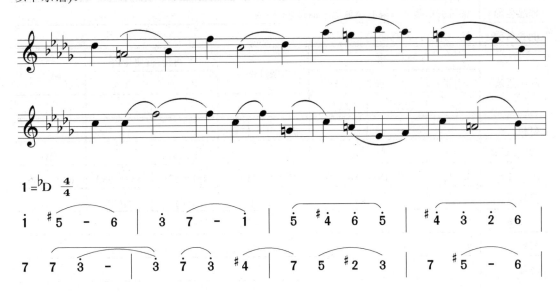

4) 副部主题Ⅱ

犹如悄悄细语，娓娓动听地抒情，呈现出柴氏特有的跨小节式的小连句及其营造的摇荡特点(参见以下乐谱)。

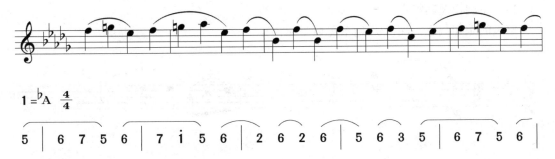

5) 音乐结构图形(奏鸣曲式)

《降 b 小调第一钢琴协奏曲》第一乐章的音乐结构图形如图 3-39 所示。

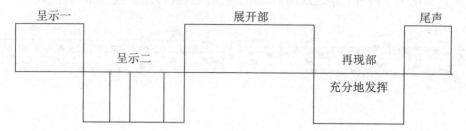

图 3-39　《降 b 小调第一钢琴协奏曲》第一乐章的音乐结构图形

6) 音乐形式和内容综合数据

《降 b 小调第一钢琴协奏曲》第一乐章的音乐形式和内容综合数据如表 3-30 所示。

表 3-30　《降 b 小调第一钢琴协奏曲》第一乐章的音乐形式和内容综合数据

作品名称	柴可夫斯基：《降 b 小调第一钢琴协奏曲》					
曲式名称	第一乐章：奏鸣曲式					
陈述段落	呈示部			展开部	再现部(变化)	尾声
	引子	主、连、副、结			主、副　　华彩	
		单三	单三			
材料		a；b+c		副部Ⅱ Ⅰ材料		
调式、调性		bb、bA			bb、bB	bB
小节编号及数目	1～113 (113)	114～183；184～291 (178)		292～450 (159)	451～536　537～639 (86)　　　(103)	640～665 (26)
主音色						
节拍	3/4					
速度						
意象	踌躇满志的青春年华，幸福欢愉的童年回忆					

2. 第二乐章：小行板；降D大调；6/8 拍子

1) 主旋律及其特点

悠长的乐句气息，深情优美(参见以下乐谱)。

2) 音乐结构图形(复三部曲式)

《降 b 小调第一钢琴协奏曲》第二乐章的音乐结构图形如图 3-40 所示。

图 3-40 《降 b 小调第一钢琴协奏曲》第二乐章的音乐结构图形

3) 音乐形式和内容综合数据

《降 b 小调第一钢琴协奏曲》第二乐章的音乐形式和内容综合数据如表 3-31 所示。

表 3-31 《降 b 小调第一钢琴协奏曲》第二乐章的音乐形式和内容综合数据

作品名称	柴可夫斯基：《降 b 小调第一钢琴协奏曲》			
曲式名称	第二乐章：复三部曲式			
陈述段落	A	B	A^1	尾声
材料	a	b+c+b	a(减缩)	
调式、调性	bD	d、bB、g	bD	
小节编号及数目	1～4；5～41；42～58 (58)	59～80；81～114；115～145 (87)	146～161 (16)	162～170 (9)
主音色	Ob. P. Vc.Ob.			
节拍	6/8			
速度				
意象	优美如画的大自然景象，借景抒情	孩童开心地追逐、嬉戏、玩耍	借景抒发美好的情怀	

3. 第三乐章：热情的快板；降b小调；3/4 拍

1) 主部主题及其特点

旋律音程向上大跳式切分音音型动机，性格鲜明，描绘了积极、向上的勇气、力量与激情(参见以下乐谱)。

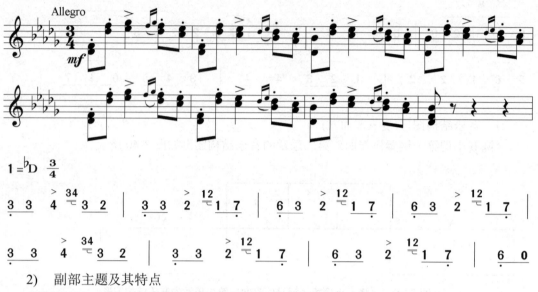

2) 副部主题及其特点

舒展的长气息歌唱式旋律，与主部主旋律形成鲜明的对照(参见以下乐谱)。该主题旋律与第二乐章有联系。

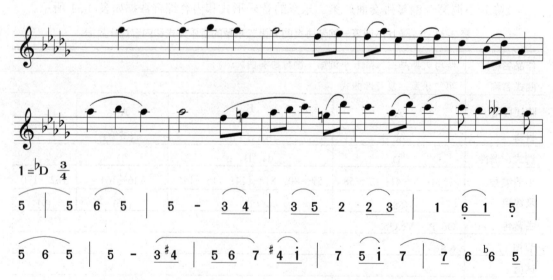

3) 音乐结构图形(奏鸣曲式)

《降b小调第一钢琴协奏曲》第三乐章的音乐结构图形如图 3-41 所示。

第三章 古典主义和浪漫主义音乐体裁欣赏

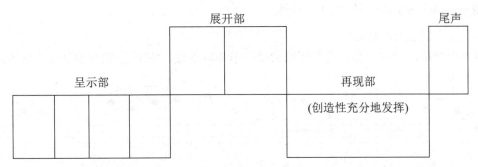

图 3-41 《降 b 小调第一钢琴协奏曲》第三乐章的音乐结构图形

音乐结构的特点：第一，副部出现可看作三个插部；第二，在再现部中第二次展开(68 小节)。

4) 音乐形式和内容综合数据

《降 b 小调第一钢琴协奏曲》第三乐章的音乐形式和内容综合数据如表 3-32 所示。

表 3-32 《降 b 小调第一钢琴协奏曲》第三乐章的音乐形式和内容综合数据

作品名称	柴可夫斯基：《降 b 小调第一钢琴协奏曲》			
曲式名称	第三乐章：回旋奏鸣曲式			
陈述段落	呈示部	展开部	再现部	尾声
	主、华、副、主	主、副	主(再展)、华、副	
材料	a+b+c+a	b+c^1	a^1+c^2+c^3	
调式、调性	bb、g、bD、bb	bA、bE	bb、bB	bB
小节编号及数目	1～100 (100)	101～133；134～158 (58)	159～182；183～213；214～251；252～270 (112)	271～301 (31)
节拍	3/4			
速度	Allegro(快板)			
意象	饱满的青春冲动、活力和朝气，热情而粗犷，气势雄浑而辉煌，与第一乐章的序奏形成呼应，使全作在形式与内容上高度统一			

五、门德尔松：《e 小调小提琴协奏曲》(Mendelssohn: Violin Concerto in e minor)

《e 小调小提琴协奏曲》是作曲家门德尔松从 1838 年开始写作，到 1845 年由大卫独奏首演于纺织大厦音乐厅，历时达 6 年。它汇集了门德尔松最典型的创作特征：流畅、幽婉的歌唱性，华丽、优雅的抒情性，丰富的幻想，严整的形式美。该曲历来有"女性协奏曲""音乐的夏娃"之美誉。

1. 第一乐章：e小调；2/2 拍子；快板

 1) 主部主题 a 及其特点

 歌唱性旋律中，突出上行六度音程的大跳；节奏较平缓，华丽而优雅(参见以下乐谱)。

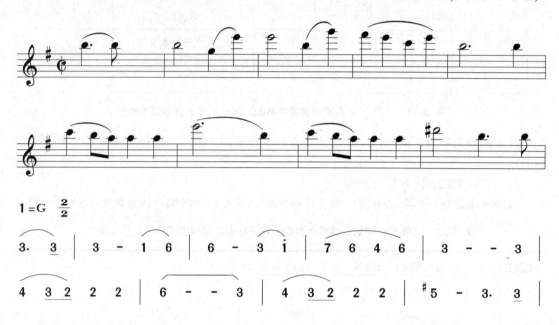

 2) 主部主题 b 及其特点

 音程上下行大跳与级进变化半音程、单一的节奏相结合，旋律妩媚、动人(参见以下乐谱)。

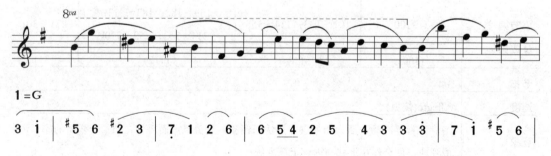

 3) 副部主题 c 及其特点

 重复同一保持音的效果与下行级进音程相结合，缓慢的速度含蓄而深情(参见以下乐谱)。

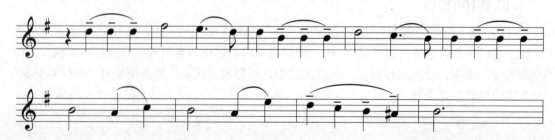

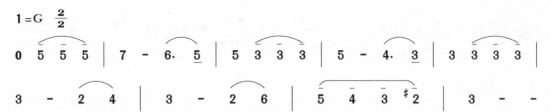

4) 音乐结构图形(奏鸣曲式)

《e 小调小提琴协奏曲》第一乐章的音乐结构图形如图 3-42 所示。

图 3-42　《e 小调小提琴协奏曲》第一乐章的音乐结构图形

5) 音乐形式和内容综合数据

《e 小调小提琴协奏曲》第一乐章的音乐形式和内容综合数据如表 3-33 所示。

表 3-33　《e 小调小提琴协奏曲》第一乐章的音乐形式和内容综合数据

作品名称	门德尔松：《e 小调小提琴协奏曲》			
曲式名称	第一乐章：奏鸣曲式			
陈述段落	呈示部 主、连、副、结	展开部 华彩	再现部 主、连、副、结	尾声
材料	a+b＋c＋a	b＋a	a+b＋c	b+a
调式、调性	e、G		e、E、e	e
小节编号及数目	1～71；72～130；131～167；168～176 (176)	177～239；240～298；299～333 (157)	334～374；375～415；416～490 (157)	491～526 (36)
主音色				
节拍	2/2			
速度	中，慢，快			
意象	聪慧、朝气、幸福而又深情的(女性)性格形象			

2. 第二乐章：C 大调；6/8 拍子；慢板

1) 主旋律 a 及其特点

主旋律 a 的乐谱如下。其特点是：旋律线波折、环绕，出现上行七度大跳音程效果，如委婉、深切地倾诉。

2) 中部主旋律 b 及其特点

中部主旋律 b 的乐谱如下。其特点是：复调性，级进、平稳的句式，句尾上行五度音程的大跳，气质稳健与大气。

3) 音乐结构图形(复三部曲式)

《e 小调小提琴协奏曲》第二乐章的音乐结构图形如图 3-43 所示。

图 3-43　《e 小调小提琴协奏曲》第二乐章的音乐结构图形

4) 音乐形式和内容综合数据

《e 小调小提琴协奏曲》第二乐章的音乐形式和内容综合数据如表 3-34 所示。

表 3-34　《e 小调小提琴协奏曲》第二乐章的音乐形式和内容综合数据

作品名称	门德尔松：《e 小调小提琴协奏曲》		
曲式名称	第二乐章：复三部曲式		
陈述段落	A	B	A^1
材料	$a+a^1+a$	b	a
调式、调性	C	A	C
小节编号及数目	10～26；27～34；35～50 (41)	51～78 (28)	79～108 (30)

第三章　古典主义和浪漫主义音乐体裁欣赏

续表

主音色	
节拍	6/8
速度	慢板
意象	内心的歌唱，富于幻想性，充满着无限、深切的向往

3. 第三乐章：快板

1) 主部主题 a 及其特点

主部主题 a 的乐谱如下。其特点是：主和弦十六分音符快速上行分解的音势；后十六分音符的节奏音型以及断奏效果，表达了一派轻松、机灵、活泼之形象。

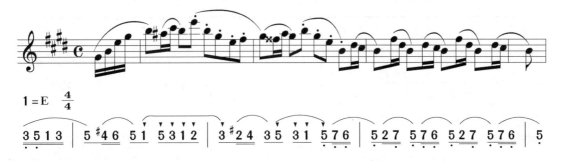

2) 主部主题 b 及其特点

前半乐句新的动机要素与后半乐句(主部主旋律 a)的动机紧密结合，表现出活泼中有坚定与力量(参见以下乐谱)。

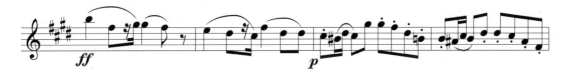

3) 副部主题 c

(与第一乐章主部主题有联系)重复音与音程大跳、下行的旋律线条，情感上与主部主题形成对比、互补(参见以下乐谱)。

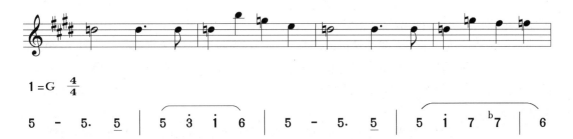

4) 音乐结构图形(奏鸣曲式)

《e 小调小提琴协奏曲》第三乐章的音乐结构图形如图 3-44 所示。

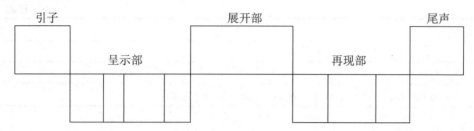

图 3-44　《e 小调小提琴协奏曲》第三乐章的音乐结构图形

5) 音乐形式和内容综合数据

《e 小调小提琴协奏曲》第三乐章的音乐形式和内容综合数据如表 3-35 所示。

表 3-35　《e 小调小提琴协奏曲》第三乐章的音乐形式和内容综合数据

作品名称	门德尔松：《e 小调小提琴协奏曲》			
曲式名称	第三乐章：奏鸣曲式			
陈述段落	呈示部 引、主、副	展开部	再现部	尾声
材料	a＋b＋c	a^1＋c	a＋b＋a^1	b
调式、调性	e、E、B	G	E、E、E	E
小节编号及数目	1～21；22～68；69～114 (114)	115～146 (32)	147～163；164～203；204～217 (71)	218～248 (31)
主音色				
节拍	4/4			
速度	快板			
意象	愉快、活泼，信心和力量			

六、德沃夏克：《b 小调大提琴协奏曲》(Dvorak：Concerto in b minor for Cello，Op.104)

　　德沃夏克(Dvorak，1841—1904)是 19 世纪下半叶捷克作曲家中最重要的代表。德沃夏克生于布拉格近郊的一个农庄，自幼勤奋好学，从 19 岁开始在剧院乐队工作了十年，受教于斯美塔那，19 世纪 60 年代开始尝试作曲，19 世纪 80～90 年代是他的创作繁荣期。1890 年剑桥大学授予他音乐博士荣誉学位，同时开始担任布拉格音乐学院教授。1892—1895 年他应邀就任美国纽约国立音乐学院院长，1895 年春毅然辞去高薪职位回国任教，1901 年担任布拉格音乐学院院长。其代表作品有《新世界交响曲》《b 小调大提琴协奏曲》和歌剧《水仙女》等。

　　《b 小调大提琴协奏曲》是德沃夏克客居美国期间创作的最后一部大型作品，1895 年回到波西米亚故乡后补写完成，首演于伦敦。

1. 第一乐章：快板；b小调；4/4 拍

 1) 主部主题

 主部主题旋律的乐谱如下。其特点是：长短附点节奏与长音的结合，显得自信与执着。

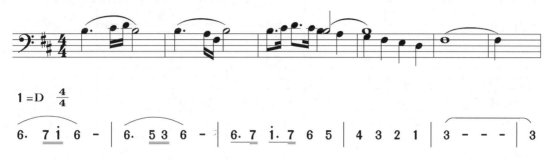

 2) 副部主题

 副部主题旋律的乐谱如下。其特点是：长气息、波浪起伏式乐句，充满了深切的思乡情怀。

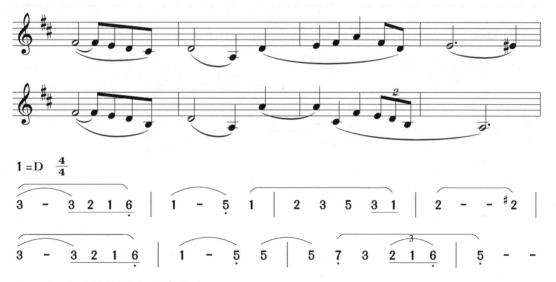

 3) 音乐结构图形(奏鸣曲式)

 《b 小调大提琴协奏曲》第一乐章的音乐结构图形如图 3-45 所示。

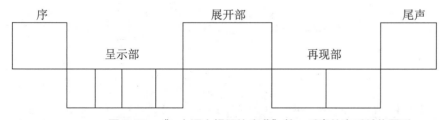

图 3-45　《b 小调大提琴协奏曲》第一乐章的音乐结构图形

 4) 音乐形式和内容综合数据

 《b 小调大提琴协奏曲》第一乐章的音乐形式和内容综合数据如表 3-36 所示。

表 3-36 《b小调大提琴协奏曲》第一乐章的音乐形式和内容综合数据

作品名称	德沃夏克：《b小调大提琴协奏曲》			
曲式名称	第一乐章：奏鸣曲式			
陈述段落	呈示部 序、主、连、副、结	展开部	再现部 副、主	尾声
材料	a+a+b	a	b+a	a
调式、调性	b、b、D		B、B	B
小节编号 及数目	1~85；86~139；140~193 (193)	194~272 (79)	273~324；325~343 (71)	344~356 (13)
主音色				
节拍	4/4			
速度	快板			
意象	自信和想念			

2. 第二乐章：不过分的慢板；G大调；3/4拍

 1) 主旋律 a 及其特点

 一直下行走势的音调，似表达追昔、想念之情(参见以下乐谱)。

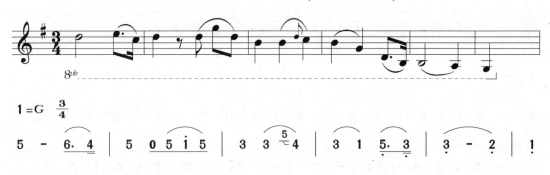

 2) 主旋律 b

 主旋律 b 的乐谱如下。

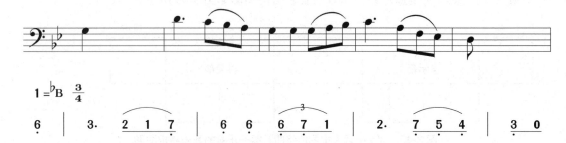

 3) 音乐结构图形(复三部曲式)

 《b小调大提琴协奏曲》第二乐章的音乐结构图形如图 3-46 所示。

第三章 古典主义和浪漫主义音乐体裁欣赏

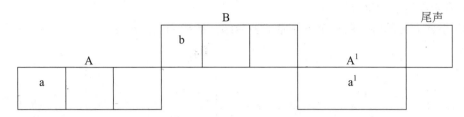

图 3-46 《b 小调大提琴协奏曲》第二乐章的音乐结构图形

4) 音乐形式和内容综合数据

《b 小调大提琴协奏曲》第二乐章的音乐形式和内容综合数据如表 3-37 所示。

表 3-37 《b 小调大提琴协奏曲》第二乐章的音乐形式和内容综合数据

作品名称	德沃夏克：《b 小调大提琴协奏曲》			
曲式名称	第二乐章：复三部曲式			
陈述段落	A	B	A^1	尾声
	引子，单三段	单三段	装饰性变奏	
材料	a	b＋c＋b	a	
调式、调性	G	g	G	
小节编号及数目	1～8；9～34；35～38 (38)	39～64；65～94 (56)	95～148 (54)	149～166 (18)
主音色				
节拍	3/4			
速度	不过分的慢板			
意象	牧歌般的怀念、思乡之情			

3. 第三乐章：中庸的快板；b小调；2/4 拍

1) 主部主题及其特点

句首两个从属音到主音的重音，表现了坚定的信念与决心(参见以下乐谱)。

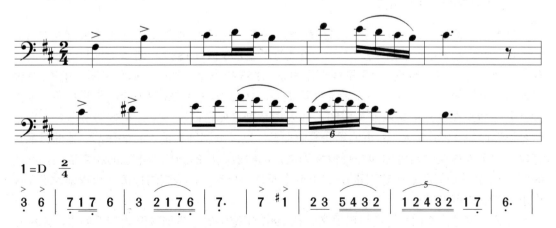

2) 音乐结构图形(回旋曲式)

《b 小调大提琴协奏曲》第三乐章的音乐结构图形如图 3-47 所示。

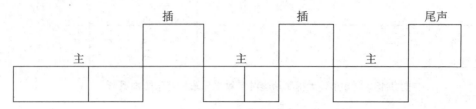

图 3-47　《b 小调大提琴协奏曲》第三乐章的音乐结构图形

3) 音乐形式和内容综合数据

《b 小调大提琴协奏曲》第三乐章的音乐形式和内容综合数据如表 3-38 所示。

表 3-38　《b 小调大提琴协奏曲》第三乐章的音乐形式和内容综合数据

作品名称	德沃夏克：《b 小调大提琴协奏曲》						
曲式名称	第三乐章：回旋曲式						
陈述段落	主	插	主	插	主	尾声	
材料	a + a	b	c	b^1+a	d	a^1	a
调式、调性	b				G	B	B
小节编号及数目	1~32；33~86 (86)	87~142 (55)	143~201 (59)	202~278 (75)	279~340 (62)	341~430 (90)	431~510 (80)
主音色							
节拍							
速度	♩=104	♩=92	♩=104	♩=84		♩=104	
意象	舞	歌唱风	舞	歌		执着的思念	
	兴奋的舞蹈与执着						

七、拉赫玛尼诺夫：《第三钢琴协奏曲》(Rachmaninov：Piano Concerto No.30)

俄罗斯作曲家、钢琴家、指挥家拉赫玛尼诺夫，1873 年 4 月 2 日生于诺夫戈罗德省一个贵族家庭。4 岁开始学钢琴，10 岁入圣彼得堡音乐学院，1889 年进入莫斯科音乐学院，1891 年毕业于该院钢琴系，后又毕业于作曲系。1905 年革命时期任莫斯科大剧院指挥。1906 年迁居德累斯顿。1917 年十月革命后移居美国，1943 年 3 月 28 日卒于美国洛杉矶。他的大部分作品是在十月革命以前写成的。代表作品有《死亡岛》《第二钢琴协奏曲》《第三钢琴协奏曲》《钟声》及《e 小调第二交响曲》，以及歌剧等其他大量的作品。他的作品内容以抒发个人内在的精神体验与抒情性为主，民歌般宽广的旋律和丰富的和声语汇，鲜明的意象(夹杂着幻想和哀伤等因素)，富于诗意而且十分动人，深刻的抒情性和戏剧性音乐风格十分接近柴可夫斯基。

《第三钢琴协奏曲》是拉赫玛尼诺夫在 1907 年德国的德累斯顿开始着手创作，1909 年

为去美国而作成。1910年11月28日由他亲自演奏钢琴于纽约交响乐团,由凡尔特·丹姆洛希指挥首演,全曲约35分钟。全作的抒情、豪迈与使人震撼的力量,充分发挥出了钢琴技巧的表现力,集中体现了拉赫玛尼诺夫的音乐风格和诱人魅力。

全曲共分三个乐章。第一乐章,中板,d小调,4/4拍子,奏鸣曲式。引子,主奏钢琴弹出8小节像钟声似的、灰暗而沉重的和弦;主部(第一)主题c小调表现了力量与顽强的意志;副部(第二)主题降E大调,充满了甜美的伤感。

第二乐章,肃穆而舒缓的三部曲式。主题由第一乐章抒情的副部主题派生而来,带有沉思的性质。

第三乐章,诙谐的快板,d大调,2/2拍子,奏鸣曲式。主部(第一)主题刚健有力,充分地展开;副部(第二)主题由双簧管和中提琴柔美地唱出;乐章结尾,钢琴与全乐队的强合奏结束全曲。

1. 第一乐章(中板;d小调;4/4拍子;自由的奏鸣曲式)

1) 主部主题

富于歌唱的小调式民歌风曲调,朴素而优美动听。弱起句和乐句中的切分节奏效果;几乎一味的级进式走句;较平和的节奏律动(参见以下乐谱)。

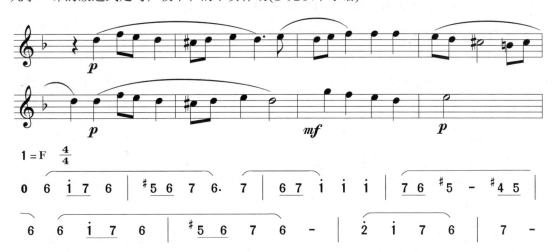

2) 副部主题

副部主题可以说是派生于主部主题,处于从属地位。展开部将主部主题材料在各种调性的动荡中充分展开,呈现出不安的因素:激昂、愤怒、搏斗,达到一个高潮。之后,音乐回到温馨中,钢琴奏出"华彩乐段"。再现部减缩,类似一段尾声。

3) 音乐结构图形(奏鸣曲式)

《第三钢琴协奏曲》第一乐章的音乐结构图形如图3-48所示。

2. 第二乐章:柔板(Adagio);A大调;3/4拍子

音乐结构图形:变奏曲式的三段体(见图3-49)。沉思、忧郁;典雅的圆舞曲风格;激动的尾声。

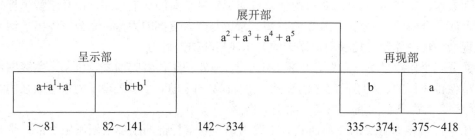

图 3-48 《第三钢琴协奏曲》第一乐章的音乐结构图形

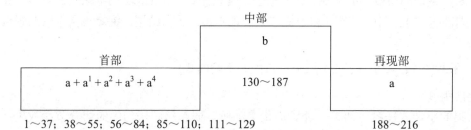

图 3-49 《第三钢琴协奏曲》第二乐章的音乐结构图形

3. 第三乐章：2/2 拍子；d 小调；奏鸣曲式

1) 主部主题

昂扬、欢快；呈现出主、属音组合的三连音节奏、乐句尾部音程大跳的特点(参见以下乐谱)。

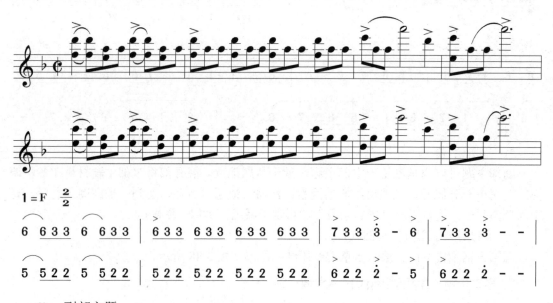

2) 副部主题

移到 D 大调，是热情而歌唱性的旋律。展开部使用了第一乐章的素材，具有幻想性的诙谐色彩。再现部更加流畅、热情，以积极、豪迈的气势和沸腾般的生命力达到最高潮，结束全曲。

3) 音乐结构图形(奏鸣曲式)

《第三钢琴协奏曲》第三乐章的音乐结构图形如图 3-50 所示。

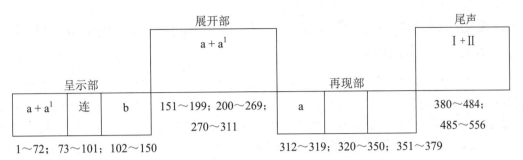

图 3-50　《第三钢琴协奏曲》第三乐章的音乐结构图形

第六节　交响曲欣赏

交响曲(Symphony)原意是"齐鸣、共响"。18 世纪中叶以后,交响乐专指用交响乐队演奏的大型器乐套曲。它的出现是作曲家们写作技巧高度发展的体现。作曲家充分发挥管弦乐队中各种乐器的表现作用,通过塑造音乐意象,刻画矛盾冲突及其发展、变化来深刻地揭示"人"复杂的思想情感和绚丽多彩的现实生活体验。典型的古典交响曲一般是四个乐章的套曲,都是无标题音乐,音乐以抒情性为主。浪漫主义交响曲则强调"音乐中的戏剧性"(矛盾、对比与冲突)。总之,悲剧性、英雄性、史诗性、叙事性、风俗性、抒情性等题材都适宜以交响曲体裁来加以表现。

交响曲四个乐章的安排服从于整体构思,各乐章的内容既有着严密的内在逻辑关系,又相对独立,是一种大型的套曲,也是交响音乐中最重要的一种体裁。

第一乐章:为快板乐章,采用奏鸣曲式,主要是提出问题和矛盾,呈示矛盾与冲突(不要求作出结论),充满活力与戏剧性。

第二乐章:缓慢而富于歌唱性的抒情乐章,较常采用单二部曲式(A－B)、单三部曲式(A－B－A)、主题与变奏结构或简化的奏鸣曲式,内容大多联系着个人内心的深刻体验、对大自然的静观和哲学式的思考或是对以往的美好回忆。

第三乐章:三部曲式的中板,时常采用温文尔雅的小步舞曲、诙谐曲、圆舞曲,主要表达生活中诸如休息、闲暇、舞蹈、娱乐和游戏等生活中的风俗场面,表达对世俗生活的感受。

第四乐章:是快板或最快的乐章,往往带有结论的性质。可能是奏鸣曲式、回旋曲式、变奏曲式或两者的结合。这一乐章中常出现前面几个乐章的素材,特别是第一乐章的素材,这样使得整部作品保持首尾呼应、浑然一体。

交响乐队(Philharmonic Orchestra)编制和形式的最终完善是在贝多芬的创作中实现的,在其交响乐的创作中,双管甚至三管编制的交响乐队得到了基本确立。后来在整个 19 世纪早期到晚期的浪漫主义音乐的全过程中,交响乐队的编制和形式组合又得到了进一步的完善,尤其是大型四管编制的出现和各种特色乐器的加入,更加丰富了交响乐队的音响效果和

艺术表现力。这些特征在马勒、理查·施特劳斯及后来 20 世纪现代派作曲家的作品中得到了充分的体现。

一、海顿：《第九十四交响曲"惊愕"》(Haydn：Symphony No.94, in G，"Surprise")

《第九十四交响曲"惊愕"》是作曲家海顿晚年最成熟的作品之一，创作于 1792 年，是海顿第一次访问伦敦时所作的 6 首交响曲之一。在这部交响曲第二乐章的一处弱拍位置，突然全部乐器以很强的力度爆发，海顿对朋友说："到这个地方，所有的女士都会尖叫起来，她们上我的当了。"其实海顿是想以此震惊听众，让他们从无聊作曲家的作品中清醒过来，这句话把他的幽默、谐趣的天性表露无遗。

1. 第一乐章：快板；A大调；6/8 拍

1) 主部(第一)主题及其特点

节奏型简练；上行大跳和下行级进音程的结合(参见以下乐谱)。

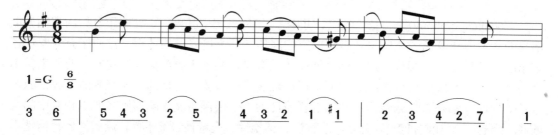

2) 音乐结构图形(奏鸣曲式)

《第九十四交响曲"惊愕"》第一乐章的音乐结构图形如图 3-51 所示。

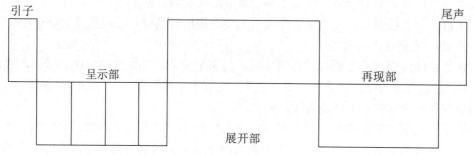

图 3-51　《第九十四交响曲"惊愕"》第一乐章的音乐结构图形

3) 音乐形式和内容综合数据

《第九十四交响曲"惊愕"》第一乐章的音乐形式和内容综合数据如表 3-39 所示。

2. 第二乐章：C大调；行板

民歌式童谣风，这就是"惊愕"所在之处。先弱奏，中间突然响出强有力的和弦和加定音鼓的全奏声，不久又若无其事，在宁静安详中结束。

表 3-39 《第九十四交响曲"惊愕"》第一乐章的音乐形式和内容综合数据

作品名称	海顿：《第九十四交响曲"惊愕"》				
曲式名称	第一乐章：奏鸣曲式				
陈述段落	引子	呈示部 主、连、副、结	展开部	再现部	尾声
材料		a + b	a	a + b	
调式、调性		G、D	c、♭B、g、D	G、G	
小节编号 及数目	1～17 (17)	18～69；70～105 (88)	107～155 (49)	156～186；187～228 (73)	229～257 (29)
主音色					
节拍	6/8 拍				
速度	"如歌的慢板(引子)——甚快板"				
意象	妩媚、优雅的舞曲风				

1) 主旋律及其特点

节奏型单一；主和弦上行分解与属和弦下行分解的乐节结合而成为乐句。其乐谱如下。

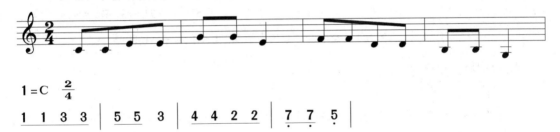

2) 音乐结构图形(变奏曲式)

《第九十四交响曲"惊愕"》第二乐章的音乐结构图形如图 3-52 所示。

A	A¹	A²
1～32	33～48	49～74
A³	A⁴	Coda
75～106	107～130	131～156

图 3-52 《第九十四交响曲"惊愕"》第二乐章的音乐结构图形

3. 第三乐章：G大调小步舞曲

该乐章是嬉戏性很强的快板，风行于 18 世纪欧洲上流社会。

1) 主旋律及其特点

和弦分解大跳式乐句型，参见乐谱如下。

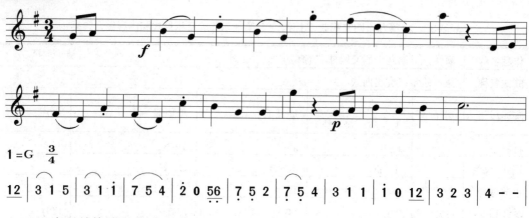

2) 音乐结构图形(复三部曲式)

《第九十四交响曲"惊愕"》第三乐章的音乐结构图形如图 3-53 所示。

图 3-53 《第九十四交响曲"惊愕"》第三乐章的音乐结构图形

4. 第四乐章：快板

1) 主题及其特点

小连线和顿音相结合，音程的级进和小跳相结合的乐句型，参见乐谱如下。

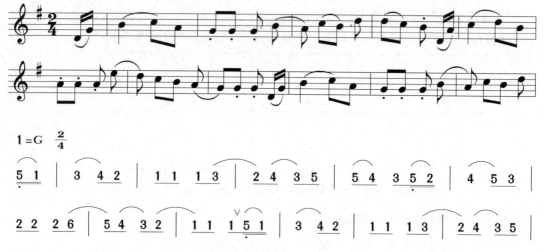

2) 音乐结构图形(回旋奏鸣曲式)

《第九十四交响曲"惊愕"》第四乐章的音乐结构图形如图 3-54 所示。

第三章 古典主义和浪漫主义音乐体裁欣赏

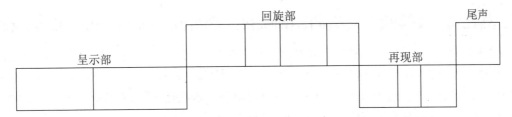

图 3-54 《第九十四交响曲"惊愕"》第四乐章的音乐结构图形

3) 音乐形式和内容综合数据

《第九十四交响曲"惊愕"》第四乐章的音乐形式和内容综合数据如表 3-40 所示。

表 3-40 《第九十四交响曲"惊愕"》第四乐章的音乐形式和内容综合数据

作品名称	海顿：《第九十四交响曲"惊愕"》			
曲式名称	第四乐章：回旋奏鸣曲式			
陈述段落	呈示部 主、副	回旋部 主、插、主、插	再现部 主、插、副	尾声
材料	a + b	a	a	
调式、调性	G、D		G、G	
小节编号及数目	1~74；75~101 (101)	102~111；112~144；145~ 153；154~180 (79)	181~209；210~225 (45)	226~248 (23)
主音色				
节拍	2/4			
速度	Allegro(快板)			
意象	歌谣风及舞曲，清新愉快			

二、海顿：《"告别"交响曲》

此曲创作于 1772 年，显示出海顿受文学中"狂飙运动"精神的影响。共有五个乐章，编制较为简单，只有弦乐组加两只双簧管、两把圆号。

第一乐章，极快板，三拍子。

第二乐章，柔板，建立在 A 大调上。

第三乐章，小步舞曲，小快板，建立在升 F 大调上。

第四乐章，疾板，返回升 f 小调。

第五乐章，柔板，三拍子，可以看作交响曲一个大的自由尾声，因为作曲家在第四乐章开始注明"终曲"。

这部交响曲初演时，奏到最后乐章的时候，乐手相继完成自己的声部演奏，吹灭蜡烛，与观众告别离开。这是西方交响乐史上绝无仅有的作品和表达方式，这部交响乐再次证实了海顿的诙谐气质。

三、莫扎特：《第四十交响曲》(Mozart: Symphony No.40 in G minor)

　　1788年夏季，时年32岁的莫扎特暂时居住于维也纳郊外一处有花园的小屋，此时的他生活窘迫，处于贫苦中。在这种环境下，他仍埋头创作新作。在6月上旬到8月下旬不满两个月的时间里，完成了他后期最伟大的三首交响曲，这就是《♭E大调第三十九交响曲》《g小调第四十交响曲》和《C大调第四十一交响曲》。这三首交响曲内容互异，各具独创性。《♭E大调第三十九交响曲》充满欢愉与幸福的情愫；《g小调第四十交响曲》优雅却寓有伤感的色彩；《C大调第四十一交响曲》则充满英雄气概、壮丽绚烂。

　　1. 第一乐章：g小调；很快的快板；奏鸣曲式

　　　1) 主部主题a：哀怨、激奋的叹息音调

　　特点：半音下行小二度形成典型的节奏动机，情趣优雅；乐节尾部的上行小七度和六度大跳，有激奋之意，其主题的发展中蕴含着丰富的情感内涵。其乐谱如下。

　　　2) 副部主题b：伤感之情调

　　特点：长短音符、节奏的结合，旋律线半音下行的走势，吐露出伤感之情。其乐谱如下。

　　　3) 音乐结构图形(奏鸣曲式)

　　《第四十交响曲》第一乐章的音乐结构图形如图3-55所示。

第三章 古典主义和浪漫主义音乐体裁欣赏

图 3-55 《第四十交响曲》第一乐章的音乐结构图形

4) 音乐形式和内容综合数据

《第四十交响曲》第一乐章的音乐形式和内容综合数据如表 3-41 所示。

表 3-41 《第四十交响曲》第一乐章的音乐形式和内容综合数据

作品名称	莫扎特：《第四十交响曲》			
曲式名称	第一乐章：奏鸣曲式			
陈述段落	呈示部 主、连、副、结 （自行反复）	展开部	再现部 主、连、副、结	尾声
材料	a + b	a	a + b	
调式、调性	g、♭B	#f、a、C、A、D	G、G	
小节编号及数目	1～27；28～43；44～65；66～100 (100)	101～163 (63)	164～226；227～257 (94)	258～299 (42)
主音色	弦乐			
节拍	4/4			
速度	快板			
意象	激奋、优雅与伤感、坚强			

2. 第二乐章：♭E大调；行板

1) 副部(第二)"呼唤"主题

副部(第二)"呼唤"主题旋律的乐谱如下。

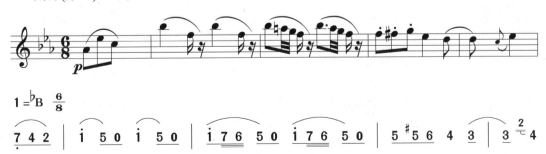

2) 音乐结构图形(奏鸣曲式)

《第四十交响曲》第二乐章的音乐结构图形如图 3-56 所示。

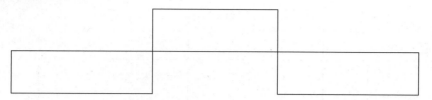

图 3-56　《第四十交响曲》第二乐章的音乐结构图形

3) 音乐形式和内容综合数据

《第四十交响曲》第二乐章的音乐形式和内容综合数据如表 3-42 所示。

表 3-42　《第四十交响曲》第二乐章的音乐形式和内容综合数据

作品名称	莫扎特：《第四十交响曲》		
曲式名称	第二乐章：奏鸣曲式		
陈述段落	呈示部	展开部	再现部
	主、连、副、结		主、连、副、结
材料	a + b	a + b	a + b
调式、调性	♭E、♭B		
小节编号及数目	1～25；26～35；36～43；44～52	53～73	74～96；97～106；107～114；115～123
	(52)	(21)	(50)
主音色			
节拍	6/8		
速度	行板		
意象	呼唤与期盼		

3. 第三乐章：g 小调；3/4 拍小步舞曲；快板

1) 主旋律及其特点

有切分节奏效果的主三和弦分解与八分音符环绕式的动机相结合，此乐句以强有力的弦乐合奏而出，表现出坚定与大气之势，一扫宫廷舞曲的雅致。其乐谱如下。

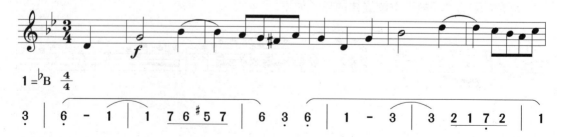

2) 音乐结构图形(复三部曲式)

《第四十交响曲》第三乐章的音乐结构图形如图 3-57 所示。

第三章　古典主义和浪漫主义音乐体裁欣赏

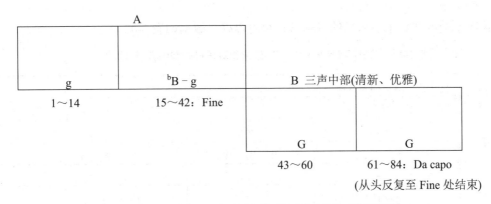

图 3-57　《第四十交响曲》第三乐章的音乐结构图形

4. 第四乐章：g小调；很快的快板

1) 主部主题及其特点

主和弦的上行分解表现了极强的冲击力；后半乐句中的较密集节奏、环绕型的旋律线、顿音与小连线的效果，表现了充沛的力量与坚强的意志。其乐谱如下。

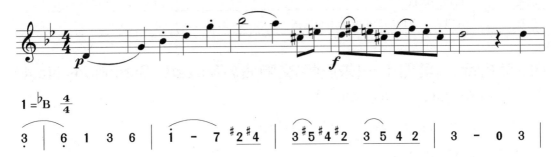

2) 副部主题

呈现稳健、超脱、乐观之情态。

3) 音乐结构图形(奏鸣曲式)

《第四十交响曲》第四乐章的音乐结构图形如图 3-58 所示，其展开部具有高度的戏剧性和紧张度。

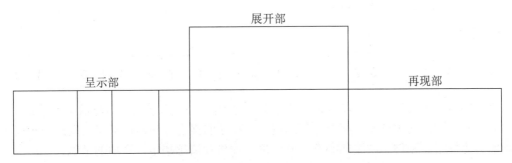

图 3-58　《第四十交响曲》第四乐章的音乐结构图形

4) 音乐形式和内容综合数据

《第四十交响曲》第四乐章的音乐形式和内容综合数据如表 3-43 所示。

表 3-43　《第四十交响曲》第四乐章的音乐形式和内容综合数据

作品名称	莫扎特：《第四十交响曲》		
曲式名称	第四乐章：奏鸣曲式		
陈述段落	呈示部	展开部	再现部
	主、连、副、结	Ⅰ、Ⅱ、Ⅲ、Ⅳ、Ⅴ	主、连、副、结
材料	a + b	a	a + b
调式、调性	g、♭B		g、g
小节编号及数目	1～16；17～54；55～85；86～108 (108)	109～190 (82)	191～204；205～230；231～261；262～292 (102)
主音色	弦乐		
节拍	4/4		
速度	很快的快板		
意象	坚强的、进取的，但显示出紧迫感		

四、莫扎特：《第四十一(朱庇特)交响曲》(Mozart: Symphony No.41 in C major, "Jupiter")

朱庇特交响曲开辟了英雄主义交响曲的新天地。

1. 第一乐章：快板

1) 主部主题 a

主部主题 a 的乐谱如下。

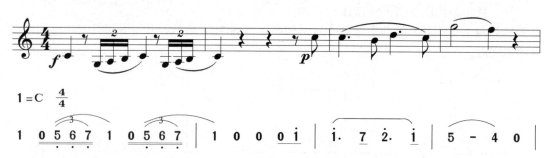

谱例的节奏型有进行曲的特性，仅四小节，出现两个动机(前两小节与后两小节)，一强一弱、一刚一柔的两种意象；配上反复的属—主和弦的强进行和声语汇，表现出一种坚定、刚毅的英雄性格与稳健、超脱的心态。此意象、性格和情感决定了全曲的基调。

2) 副部主题 b

节奏上的长短、松弛对比，以及附点式音型，表达一种轻松、惬意之感，丰富了英雄的性格，参见如下谱例。

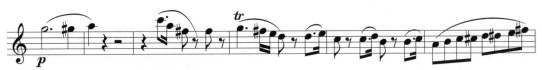

3) 结束部主题

上下行大跳音程效果；小连线与顿音相结合的快活、欢愉感，是较典型的一种古典音乐风格特色。其乐谱如下。

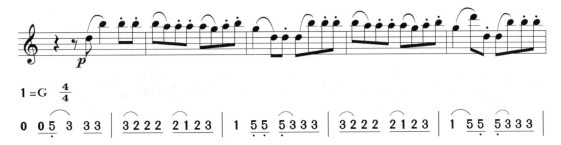

4) 音乐结构图形(奏鸣曲式)

《第四十一交响曲》第一乐章的音乐结构图形如图 3-59 所示。

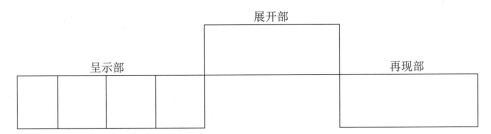

图 3-59 《第四十一交响曲》第一乐章的音乐结构图形

5) 音乐形式和内容综合数据

《第四十一交响曲》第一乐章的音乐形式和内容综合数据如表 3-44 所示。

表 3-44 《第四十一交响曲》第一乐章的音乐形式和内容综合数据

作品名称	莫扎特：《第四十一交响曲》			
曲式名称	第一乐章：奏鸣曲式			
陈述段落	呈示部 主、连、副、结	展开部	再现部 主、连、副、结	尾声
材料	a+b+c	c+a	a+b	
调式、调性	C、G		C、C	C

续表

小节编号及数目	1～23；24～55；56～80；81～120 (120)	121～160；161～188 (68)	189～211；212～243；244～268；269～308 (120)	309～313 (5)
主音色	弦乐			
节拍	4/4			
速度				
意象	英雄的刚毅、坚强；活泼、乐观；清新和朝气			

2. 第二乐章：F大调；如歌的行板

1) 主部主题及其特点

短和长的附点效果；反向音程大跳的对比效果，参见如下乐谱。

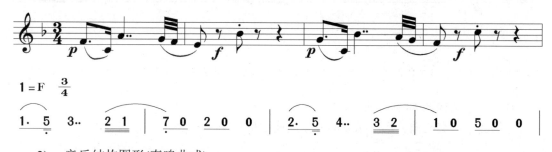

2) 音乐结构图形(奏鸣曲式)

《第四十一交响曲》第二乐章的音乐结构图形如图3-60所示。

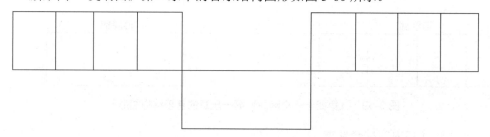

图3-60 《第四十一交响曲》第二乐章的音乐结构图形

3) 音乐形式和内容综合数据

《第四十一交响曲》第二乐章的音乐形式和内容综合数据如表3-45所示。

表3-45 《第四十一交响曲》第二乐章的音乐形式和内容综合数据

作品名称	莫扎特：《第四十一交响曲》			
曲式名称	第二乐章：奏鸣曲式			
陈述段落	呈示部	展开部	再现部	尾声
	主、连、副、结		主、连、副、结	
材料	a＋b	"连接部材料"	a＋b	

第三章 古典主义和浪漫主义音乐体裁欣赏

续表

调式、调性	F、C	d	F、F	F
小节编号及数目	1～18；19～22；23～39；40～44 (44)	45～59 (15)	60～72；73～75；76～86；87～91 (32)	92～101 (10)
主音色	弦乐			
节拍	3/4			
意象	暗淡、朦胧的音色，谜一般的氛围；"以纯洁、平静的心灵，用仁爱的艺术普济众生"			

3. 第三乐章：C大调；小步舞曲；小快板

1) 主旋律及其特点

长连线与顿音的对比式乐句；表现出坚强的意志。其乐谱如下。

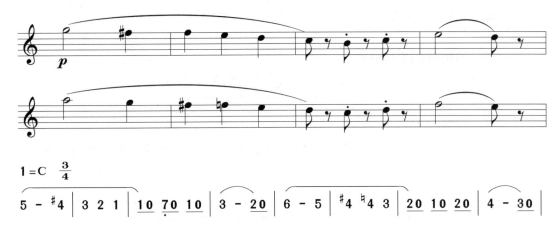

2) 音乐结构图形(复三部曲式)

《第四十一交响曲》第三乐章的音乐结构图形如图3-61所示。

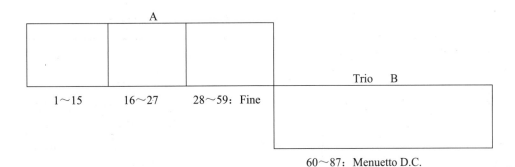

图3-61 《第四十一交响曲》第三乐章的音乐结构图形

3) 乐章特色

音乐的气质已区别于贵族家庭宴会上的伴舞性质，而是整首交响曲戏剧性展开的一个部分。

4. 第四乐章：C大调；很快的快板

1) 主部主题a：英雄朱庇特(古罗马神话中的战神)

特点：连音与顿音，松与紧的节奏对比，参见如下乐谱。

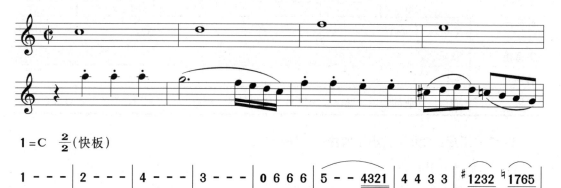

2) 副部主题b：潇洒、伶俐性

略。

3) 音乐结构图形(奏鸣曲式)

《第四十一交响曲》第四乐章的音乐结构图形如图3-62所示。

图 3-62 《第四十一交响曲》第四乐章的音乐结构图形

4) 音乐形式和内容综合数据

《第四十一交响曲》第四乐章的音乐形式和内容综合数据如表3-46所示。

表 3-46 《第四十一交响曲》第四乐章的音乐形式和内容综合数据

作品名称	莫扎特：《第四十一交响曲》			
曲式名称	第四乐章：奏鸣曲式			
陈述段落	呈示部	展开部	再现部	尾声
	主、连、副、结		主、连、副、结	
材料	a+b	a	a+b	
调式、调性	C、G	a	C、C	C
小节编号及数目	1～19；20～73；74～98；99～157 (157)	158～224 (67)	225～252；253～270；271～355 (131)	356～423 (68)
主音色	弦乐			

第三章 古典主义和浪漫主义音乐体裁欣赏

续表

节拍	2/2
速度	很快的快板
意象	壮丽、宏伟

五、贝多芬：《第五(命运)交响曲》及其他作品(Beethoven: Symphony No.5 in c minor, Op.62, "Fate")

贝多芬把交响曲提高到前所未有的水平，在他的作品中强烈地体现出他的英雄思想、革命愿望和对人类正义的胜利信心。

《第五(命运)交响曲》于 1808 年 12 月 22 日在维也纳剧院由贝多芬亲自指挥首演。早在 1804 年贝多芬就开始动笔写作，前后花了 4 年多的辛勤劳动，是一部集中表现坚强的意志、体现斗争和胜利的音乐。作曲家经受住了(耳疾)人生最痛苦、最严酷的命运考验。

当你在生活面前感到疲倦、失望或悲伤的时候，请听这首《第五(命运)交响曲》吧！

1. 第一乐章：有活力的快板

1) 主部主题 a

最具威严气势的"命运"动机节奏(三短一长)，象征着生活中充满种种矛盾、艰难和困苦。贝多芬指着这一动机节奏说："命运就这样来敲门了！"其乐谱如下。

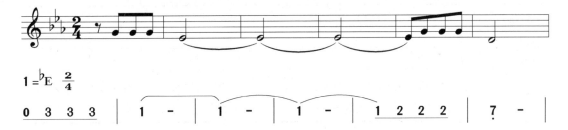

2) 副部主题 b

副部主题 b 表现英雄性格的另一侧面：稳健、信心、柔情，旋律线呈现出音程环绕式与平整、松弛的节奏相结合之特色。其乐谱如下。

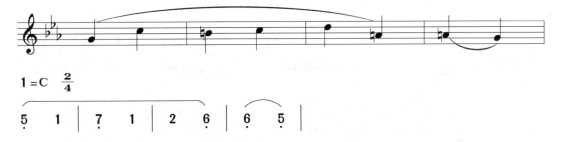

3) 音乐结构图形(奏鸣曲式)

《第五(命运)交响曲》第一乐章的音乐结构图形如图 3-63 所示。

图 3-63 《第五(命运)交响曲》第一乐章的音乐结构图形

4) 音乐形式和内容综合数据

《第五(命运)交响曲》第一乐章的音乐形式和内容综合数据如表 3-47 所示。

表 3-47 《第五(命运)交响曲》第一乐章的音乐形式和内容综合数据

作品名称	贝多芬：《第五(命运)交响曲》			
曲式名称	第一乐章：奏鸣曲式			
陈述段落	呈示部	展开部	再现部	尾声
	主、连、副、结	Ⅰ、Ⅱ、Ⅲ、	主、连、副、结	Ⅰ、Ⅱ、Ⅲ、Ⅳ、Ⅴ
材料	a+b	a+b+a	a+b	
调式、调性	c、ᵇE		c、C	C
小节编号及数目	1～53；54～58；59～124 (124)	125～178；179～239；240～248 (124)	249～302；303～345 (97)	346～502 (157)
主音色				
节拍	2/4			
速度	有活力的快板			
意象	英雄在布满荆棘和艰难曲折的人生道路上，在困境和痛苦中，以坚强的毅力同命运的暴力进行殊死的斗争，使其服从自己的意志，换取胜利、欢乐以及幸福			

2. 第二乐章：流畅的行板；ᵇA大调；3/8 节拍

1) 主旋律 a

主旋律 a 的特点是：环绕式音程的走势；强调附点节奏型；表达了深沉的内省、思索。其乐谱如下。

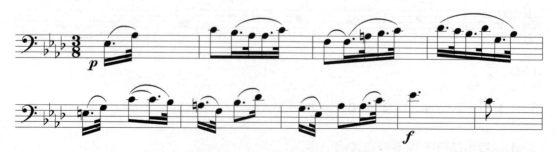

2) 主旋律 b

主旋律 b 的特点是：平稳的节奏律动，旋律的上行趋势，威严而又坚硬，犹如嘹亮的号角，具有坚定的号召性，催人振奋。它表现命运动机的变形。其乐谱如下。

3) 音乐结构图形(双主题变奏曲)

《第五(命运)交响曲》第二乐章的音乐结构图形如图 3-64 所示，其音乐显示出深沉的思索和光明的憧憬之意象。

A(49)	A¹(49)	A²(68)	A³(18)	A⁴(21)	尾声(42)
1～21 22～49	50～71 72～98	99～147 148～166	167～184	185～205	206～247

图 3-64 《第五(命运)交响曲》第二乐章的音乐结构图形

3. 第三乐章：c小调诙谐曲；3/4 拍

1) 主旋律 a 及其特点

主旋律 a 是主和属和弦(上行)分解式乐句。其乐谱如下。

2) 中部急速

主旋律的特点像一只粗鲁、幽默、爱嬉闹的大象，密集的节奏律动与旋律 a 形成鲜明的对比，参见如下乐谱。

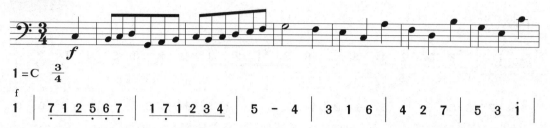

3) 音乐结构图形(复三部曲式)

《第五(命运)交响曲》第三乐章的音乐结构图形如图3-65所示。

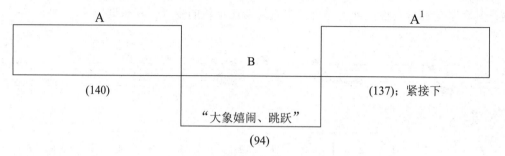

图3-65 《第五(命运)交响曲》第三乐章的音乐结构图形

4. 第四乐章：快板

1) 主部主题

主部主题的特点是：典型的主和弦分解号角乐句式，表现了胜利、辉煌的节日气氛。其乐谱如下。

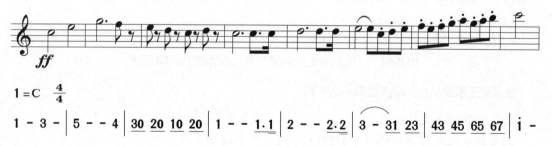

2) 连接部旋律

连接部旋律的特点是：强调连音以及音程大跳的歌唱效果，表现了充满信心的心理。其乐谱如下。

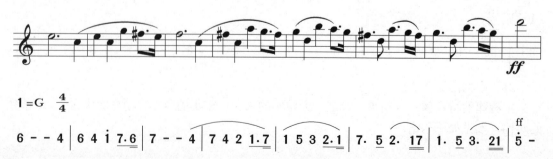

3) 副部主题

副部主题的特点是:"三短一长"动机的变形,上下行的旋律走势,"命运"动机节奏型发生变化,脚下华丽的舞步,吐露了胜利之情与内心的愉快。其乐谱如下。

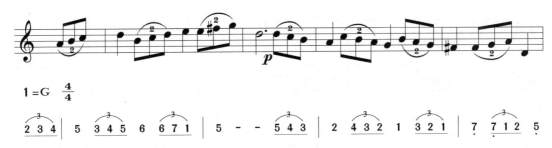

4) 结束部的旋律

乐句尾部的同音反复,表现了坚定的意志。其乐谱如下。

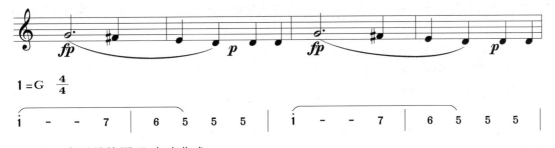

5) 音乐结构图形(奏鸣曲式)

《第五(命运)交响曲》第四乐章的音乐结构图形如图 3-66 所示。

图 3-66 《第五(命运)交响曲》第四乐章的音乐结构图形

6) 音乐形式和内容综合数据

《第五(命运)交响曲》第四乐章的音乐形式和内容综合数据如表 3-48 所示。

表 3-48 《第五(命运)交响曲》第四乐章的音乐形式和内容综合数据

作品名称	贝多芬:《第五(命运)交响曲》			
曲式名称	第四乐章:奏鸣曲式			
陈述段落	呈示部	展开部	再现部	尾声
		Ⅰ、Ⅱ、Ⅲ、		Ⅰ、Ⅱ、Ⅲ、Ⅳ、Ⅴ
材料	b+C	副部材料	b+C	
调式、调性	C、G		C	C

续表

小节编号及数目	1~43；44~86 (86)	87~206 (120)	207~252；253~272 (66)	273~444 (172)
主音色				
节拍	4/4			
速度	快板			
意象	经过艰苦卓绝的斗争，取得彻底胜利的激动、欢欣和喜悦			

5. 贝多芬的其他作品

《第三(英雄)交响曲》创作于 1803—1804 年。创作之初，贝多芬是为"现代的普罗米修斯"、年轻的英雄——拿破仑·波拿巴(Bonaparte)而作。拿破仑自称皇帝，贝多芬大怒，将作品题名《英雄交响曲》，"为歌颂对一位伟人的纪念而作"。这一作品气势磅礴，从内容到形式都是一次飞跃。贝多芬第一次表现出无比惊人的创作力，体现出他的英雄性音乐风格。

第一乐章：快板，奏鸣曲式。

第二乐章：慢板，葬礼进行曲。

第三乐章：谐谑曲。

第四乐章：快板，变奏曲。

贝多芬的《第六"田园"交响曲》是一部讴歌大自然的交响曲，每个乐章都有一个标题。

第一乐章标题为"到达乡村时所唤起的快感"，是一幅色彩鲜明的风俗画，参见如下乐谱。

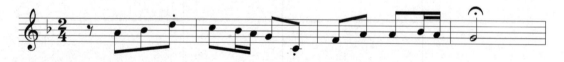

第二乐章标题为"溪边景色"，是一首清新秀丽的田园曲。

第三乐章标题为"乡民欢乐的集会"，是一首天真、朴素的乡村舞曲。

紧接着是题为"暴风雨"的第四乐章。

第五乐章标题为"雨后的愉快和激奋心情"。

众所周知，贝多芬热爱大自然，一到夏天，他就投身到维也纳的郊外，去享受大自然无拘无束的清新。虽然交响曲中模仿一些夜莺、鹌鹑和杜鹃的歌声，但罗曼·罗兰认为："贝多芬实在并没有模仿，既然他什么都已无法听见，只能在精神上重造一个于他已经死灭的世界。就是这一点使他在乐章中唤起群鸟歌唱的部分显得如此动人。要听到它们的唯一的方法，是让它们在他心中歌唱。"

总之，贝多芬集古典德国、奥地利优秀音乐传统之大成。他对奏鸣曲式和交响套曲形式结构作出了重大的发展、创新，将广阔的社会生活画卷融于交响套曲之中。贝多芬独具的英雄思想、崇高的信念、顽强的意志、创新精神的胆略，客观上代表了超越时代的、

进步的思想精神。他承前启后，为后世音乐家们树立了楷模，当之无愧为"世界上永恒的音乐艺术家"。

六、舒伯特：《第八(未完成)交响曲》(Schubert：Symphony No.8，"Unfinishied")

《第八(未完成)交响曲》作于1822年，舒伯特当时25岁。他写完了两个乐章，似乎是出于感激之情，将未完成的总谱送给了友人安塞姆，因为安塞姆为他弄到了一张格拉茨音乐协会的荣誉会员证书，结果总谱被搁置起来。30多年后才被该音乐协会的指挥赫贝克发现，于1865年12月在维也纳首演，就是说此作在37年后才得以见天日。

当时，该作第三乐章诙谐曲的草稿已近于完工，舒伯特甚至为前九小节做了配器，但却将其束之高阁。后人一直在推究他为何不写完自己的作品，有的学者认为，"未完成"是指作曲家没有按传统的交响套曲结构写完四个乐章而言，但是舒伯特已经在两个乐章里把他所要表达和抒发的情感做到了详尽完满的地步，没有必要再在两个乐章之外补充任何东西了。

1. 第一乐章：b小调；中速的快板；3/4拍子

1) 引子"悲剧"主题旋律(8小节)

低音区和小调式的暗色调；慢而松弛的节奏在旋律线波折下行的走势中，预示出忧郁、悲剧的性质，从而奠定了全作的基调。其乐谱如下。

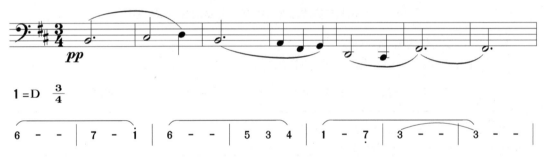

2) 主部"渴望"主题(b小调，木管乐器主奏)

双簧管和单簧管的单一音色分别倾诉，在如歌、动人的旋律中，隐伏着一个#F—F—E—D#C的半音下行式的线条，犹如一个痛苦心灵的哀怨、期盼、渴求。其乐谱如下。

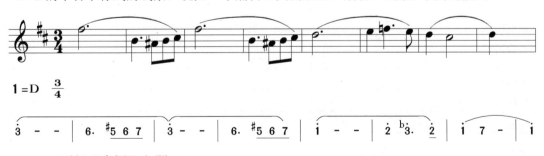

3) 副部"幸福"主题

G大调，弦乐器音色主奏。其乐谱如下。

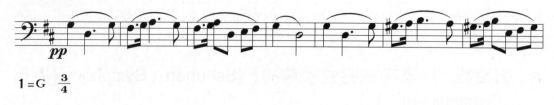

该主题与主部主题是同中音三度关系的调式、调性转换,显示出音乐的戏剧性。悠扬的大提琴和小提琴音色分别陈诉,旋律突出附点节奏,加之切分音式的伴奏织体,温暖、亲切、柔和,又有着圆舞曲般的生动活泼,似乎在抒发寻找到了期盼、渴求中的力量和幸福。

4) 音乐结构图形(奏鸣曲式)

《第八(未完成)交响曲》第一乐章的音乐结构图形如图3-67所示。

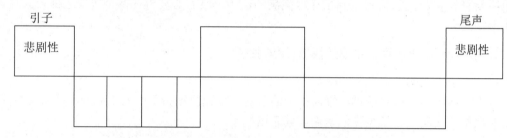

图3-67 《第八(未完成)交响曲》第一乐章的音乐结构图形

5) 音乐形式和内容综合数据

《第八(未完成)交响曲》第一乐章的音乐形式和内容综合数据如表3-49所示。

表3-49 《第八(未完成)交响曲》第一乐章的音乐形式和内容综合数据

作品名称	舒伯特:《第八(未完成)交响曲》			
曲式名称	第一乐章:奏鸣曲式			
陈述段落	呈示部	展开部	再现部	尾声
材料	引、主、副	引子材料	主、副	
调式、调性	b、G、b		B、D-b	b
小节编号及数目	1~12;13~41;42~93;94~109 (109)	110~217 (108)	218~255;256~311;312~328 (111)	329~368 (40)
主音色				
节拍	3/4			
速度				
意象	压抑的忧郁、哀怨、渴求			

2. 第二乐章：E大调；较快的行板；省略展开部的奏鸣曲式

1) "幻想"主部主题 I

弦乐器主奏，参见如下乐谱。

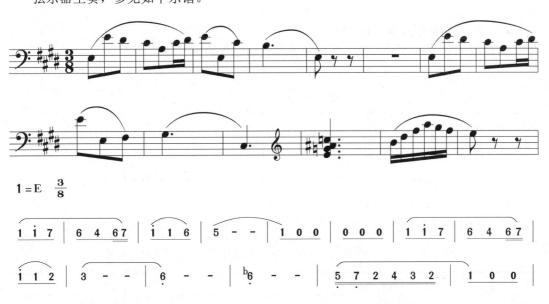

2) "斗争"主部主题 II

主部主题在明亮的 E 大调上，大提琴上、下八度环绕式的旋律线条，深情、委婉、如歌地在宁静、超脱之中倾诉，再次抒发了对幸福的渴求和对光明的呼唤。接下去是与之形成强烈对比的全奏段，弦乐组为主的齐奏，上下级进式的旋律线条，坚定、稳固的节奏，犹如对渴求的幸福、对呼唤的光明之坚定的信念和信心。其乐谱如下。

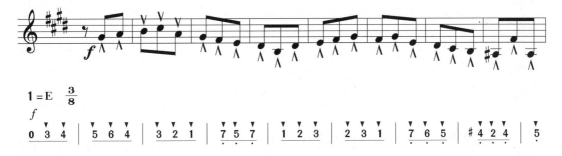

3) 副部主题(木管乐器主奏)

单簧管和双簧管在同音异名($^\#$c 和 $^\flat$D)的大小调上，歌唱出宽广、舒展的节奏，波折上行的旋律线条，显现出对美好事物的幻想和憧憬。极弱却动荡不安、切分节奏的织体伴奏，隐含着不平安的因素。其乐谱如下。

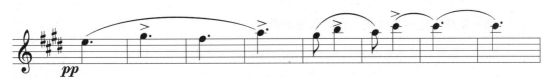

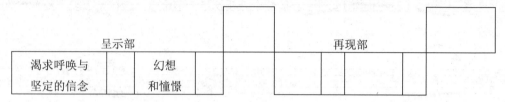

4) 音乐结构图形(奏鸣曲式)

《第八(未完成)交响曲》第二乐章的音乐结构图形如图3-68所示。

	呈示部			再现部	
	渴求呼唤与坚定的信念	幻想和憧憬			

图3-68 《第八(未完成)交响曲》第二乐章的音乐结构图形

5) 音乐形式和内容综合数据

《第八(未完成)交响曲》第二乐章的音乐形式和内容综合数据如表3-50所示。

表3-50 《第八(未完成)交响曲》第二乐章的音乐形式和内容综合数据

作品名称	舒伯特：《第八(未完成)交响曲》				
曲式名称	第二乐章：奏鸣曲式				
陈述段落	呈示部	小展开	再现部		尾声
材料	b＋C		b＋C		
调式、调性	E、$^\#$c－$^\flat$D		E－G－A、a－A－a		E
小节编号及数目	1～63；64～95；96～110 (110)	111～141 (31)	142～204 (63)	205～236；237～256 (152)	257～312 (56)
主音色					
节拍	3/8				
速度					
意象	抒情性的幻想、憧憬，其中有挣扎、呐喊、勇气和斗争				

七、门德尔松：《A大调第四交响曲(意大利)》(Syonphory A major No.4，Op.90，"Italian")

《A大调第四交响曲(意大利)》作于1831—1833年，1833年5月13日由伦敦爱乐协会首演，门德尔松亲自指挥。这部作品是在意大利期间创作的，其中采用了一些意大利民间素材，所以门德尔松称它为"意大利交响曲"。

1. 第一乐章：活泼的快板；传统的奏鸣曲式

主部主题在辉煌的木管和声背景下，由热情的弦乐奏出。其乐谱如下。

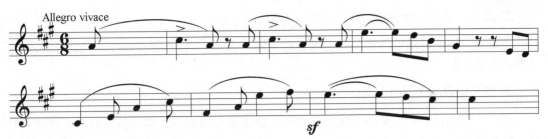

此主题如意大利明媚、灿烂的阳光和迷人如画的风景，充满了希望、兴奋的心情。

2. 第二乐章：稍快的行板

阴沉沉的木管吹奏，沉重的大提琴拨奏，音乐似主人公在佛罗伦萨大街上看到高大的教堂、神圣的宗教画时的心境。

3. 第三乐章：稍快的中板；三部曲式

如18世纪宫廷中的小步舞曲，细腻的木管三声中部，美妙动人。

4. 第四乐章：急板

古老的意大利舞曲，作曲家所体验的罗马狂欢节喧闹的场面。全曲结束在光辉灿烂的节日气氛之中。

门德尔松的交响曲，既有古典主义作品的严谨逻辑，又充满浪漫主义的幻想，并且将两者有机地交织在一起。其作品风格素以旋律精美幽雅、配器华丽而著称，因此门德尔松被誉为"浪漫主义音乐的抒情风景画大师"。

八、门德尔松：《a小调第三交响曲(苏格兰)》(Syonphory a major No.3，Op.56，"The Scotch")

《a小调第三交响曲(苏格兰)》作于1842年，在柏林首演。1829年，门德尔松访问苏格兰时开始构想此交响曲，后赴意大利，开始写作，搁置多年，终于在1842年完成。

全曲为传统的四个乐章，不间断地演奏。

1. 第一乐章(行板转不太快的快板)

行板是一个冥思的引子，表现了作者的怀古之情(片段)。第一乐章的主题具有苏格兰民间舞曲的风格，灵巧而又伸展，音调华丽而略显伤感。其乐谱如下。

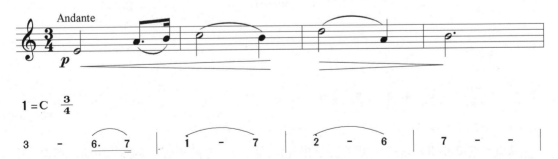

2. 第二乐章(不太快的急板)

谐谑曲,明朗轻快的苏格兰舞曲风格的主题,表现了高原湖泊地带的村镇农民们淳厚朴素的生活情趣。

3. 第三乐章(柔板,d小调)

第一主题由弦乐声部奏出,忧郁而优美,似乎是在遥望远处孤寂的山村、深深的森林和荒凉的古城。

4. 第四乐章(活泼的快板,a小调)

第一主题狂热而激烈,充满了苏格兰风味。

九、柏辽兹:《幻想交响曲》

法国作曲家赫克托·柏辽兹(Hector Berlioz,1803—1869)于18岁进入巴黎医科学校,但1年后,弃医开始学习音乐。

《幻想交响曲》是柏辽兹的代表作,描绘了主人公时而狂热激情、时而忧郁沮丧的敏感脆弱的性格。柏辽兹为《幻想交响曲》写的题记是:"一个不健康、敏感而具有丰富想象力的青年音乐家,在相思的绝望中吞服麻醉剂自杀,但麻醉剂服得太少,没有死亡,可是把他投入了有着奇异幻想的长眠中,在这种情况下,他的一切感觉和记忆都在他不健全的脑海中形成音乐的幻想,甚至他所爱的人也形成一个旋律,盘旋在他的脑际,好像一个永远驱之不去的'固定乐思',到处都能听到这个旋律。"

柏辽兹使用"固定乐思"(主导动机)代表一定的形象、情绪或情境,将其贯穿整部交响曲,随着交响曲"情节"的发展,"固定乐思"不断地改变着自己的形态与性质。全作色彩富丽的管弦乐配器效果是其一大特色。

1. 第一乐章(梦幻、热情)

乐章中充满了"烦躁和不安,忧郁的渴望与焦虑,强烈的嫉妒"等情绪。乐章开始有一个很长的引子,带有冥想的性质,似乎是见到恋人之前的思绪。小提琴加弱音器奏出。其乐谱如下。

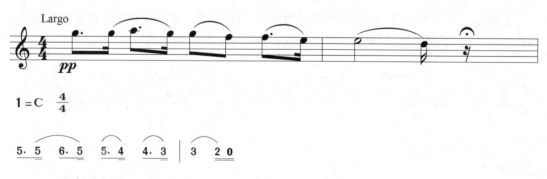

1) 主部主题

从引子的c小调转成C大调,显示出异常的活力,充满热情、企盼、冲动、不安。作为"固定乐思"首次出现,代表着恋人的形象,表达了一种爱情的激情。其乐谱如下。

第三章 古典主义和浪漫主义音乐体裁欣赏

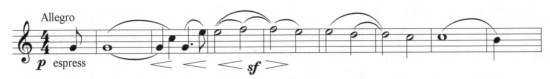

主部主题的结构较长而大。

2) 副部主题

副部主题是从主部主题衍生出来的,在属调上呈示,表现出骚动不安的情绪。

展开部的篇幅很大,音乐经历了几次波浪起伏的强烈发展,掀起了一次次的高潮,再现部"动力再现"在高潮顶点出现,似展开部与再现部连为一体,主部主题在原调上再现,副部却省略了。

3) 尾声

"固定乐思"充满了宗教式的情调,变得柔和而安静。这一乐章的结构各部分不成比例,也不规范。

2. 第二乐章(舞会)

结构为三部曲式。柏辽兹这样写道:"在一个喧闹的、灯火辉煌的盛宴舞会上,他又遇见了他的恋人。"恋人的"固定乐思"旋律出现在的中段,头尾是一支圆舞曲的旋律。其乐谱如下。

这首圆舞曲的旋律由小提琴主奏,两架竖琴陪衬,飘逸而飞扬,华丽轻盈,十分流畅。"固定乐思"加入了跳舞的行列,显得优美而典雅。

3. 第三乐章(在田野)

柏辽兹用他那音乐的"画笔",形象细腻地描画出夕阳西下,远处传来的雷声等大自然的美景和孤独、沉寂的情态。

英国管和双簧管在幕后吹的二重奏,令人心旷神怡。柏辽兹对这里的乐器配合,这样来说明:"双簧管在高八度上,重复英国管的乐句,宛如一段田园中的对话——一个青年的声音,在和姑娘的声音互相应答着。"

小提琴、长笛的旋律清澈、舒展，像是揭开另一幕，在明切、静谧的自然中，听着风声、树声的主人公心境愉悦平和。在弦乐声部非常密的震音下，低音大提琴、大提琴及大管奏出一句急促不安的旋律，"固定乐思"像个不祥的念头闪现出来，表现了主人公内心的疑惑和痛苦。乐章的最后，英国管又吹起了牧歌，但它显得孤独而抑郁，四个定音鼓手，在敲着"远处的雷声"。

4. 第四乐章："赴刑进行曲"

"他梦见他杀死了自己的恋人，被判死刑而押赴刑场。在时而阴森粗野、时而辉煌庄严的进行曲乐声中，队伍向前行进。随着嘈杂的骚动，响起沉重的有节奏的步伐声。末了，好像是最后一次想到爱情，'固定乐思'又出现，但转瞬又被致命的一击所打断。"

引子已提供了阴森不祥的行刑队伍行进的节奏音型，它由乐章第二个主题的动机材料构成。

1) 第一主题

g 小调，下行的音调在两个八度内，沉重地跌撞着直泻到底，阴郁、粗野。其乐谱如下。

2) 第二主题

降 B 大调，雄壮威武的进行曲。交响乐队全部铜管乐器加打击乐，强有力的切分与符点节奏。其乐谱如下。

这两个材料用不同的配器，反复出现，使整个音乐趋向高潮，突然、强烈的音响中断，单簧管奏出"固定乐思"，如临死前脑海中的思念，但瞬间鼓号齐鸣、一命归天。

5. 第五乐章："妖魔夜宴之梦"

"他梦见自己在一个女巫的舞会上，被可怕的幽灵、巫师和各种恐怖的妖怪围绕其中，他们都是来参加他的葬礼的。奇怪的声音、呻吟、尖锐的笑声、远处的呼喊声、哭叫声此起彼伏。那个可爱的旋律重现了，但已不再具有高贵、矜持的性格，而变为一种低俗、浅薄而怪诞的舞曲。粗俗讽刺、女巫的轮舞和'愤怒之日'(Dies irae)同时在响着。"

该乐章从内容到形式及手段，都大胆地突破了传统的模式。弦乐声部被分成九个声部，管乐、弦乐器超乎寻常的演奏音域和方法，添加了大鼓、钟等打击乐器，营造出妖魔世界怪异荒诞的效果。其主要有三个部分、三个材料。

1) 第一部分

引子与第一个材料是已完全变形的"固定乐思"，用降 E 调的单簧管演奏，后来出现

时，又加上短笛，使原已尖锐的音响更加刺耳，表现了恋人的到来和妖魔的欢呼。

2) 第二部分

第二个材料是西方中世纪的基督教圣咏——《最后的审判》曲调。开始时以大号、大管吹出，显得既庄严又带有讽刺意味。其乐谱如下。

3) 第三部分

随后，即刻就被弦乐、木管加以变形，又显得滑稽可笑。

女巫的轮舞(Rondo)，狂热粗俗，用复调(模仿)创作手法。其乐谱如下。

经过复杂的处理，最后与圣咏的主题结合一起，音乐在妖魔疯狂的狂欢中结束。

十、勃拉姆斯：《第一交响曲》(Symphony No.1)

约翰内斯·勃拉姆斯(Johannes Brahms，1833—1897)，德国作曲家，出生于汉堡一个职业乐师的家庭。幼年学习钢琴、作曲，他深深地喜爱研究德国传统古典音乐和德国、奥地利民间音乐，遵循德、奥古典音乐传统，运用交响曲这种大型体裁，表现了19世纪广阔的社会生活和鲜明的时代精神，从而使他成为德国19世纪浪漫乐派重要的作曲家之一。

《第一交响曲》的创作长达十余年之久。1848年，德国资产阶级革命失败，封建专制重压德国大地，知识分子和艺术家陷于苦闷之中。1862年，勃拉姆斯已完成了第一乐章的写作，但是留下了尚无答案的疑问和痛苦的期待。他找不到乐思的发展方向，搁笔竟达15年之久。1871年，俾斯麦通过王朝战争统一了分裂的德国。民族的统一，实现了作曲家多年的夙愿。尽管他和当时大多数人一样，看不清俾斯麦的反动实质，但勃拉姆斯仍以欣悦之情写出一批颂扬德国民族统一的作品。至1876年，历时15年，他最终完成了《第一交响曲》。

《第一交响曲》第一乐章的深重的疑虑，痛苦的抗争；第二、第三乐章的热切的期待、执着的向往；终曲乐章中胜利的凯旋，炽热的狂欢。严谨的古典音乐形式，表现了贝多芬"通过斗争，达到胜利"的英雄思想和风格。19世纪德国音乐评论家冯·彪罗夫热情赞誉这部交响曲是"贝多芬的《第十交响曲》"。一定程度上，该作品反映出19世纪中叶欧洲复杂的社会现实，最终高扬了坚定的奋斗和乐观主义精神。

1. 第一乐章：奏鸣曲式

引子，低音乐器奏出贝多芬的"命运"动机式的节奏型，把人们投到窒息的暗夜。弦乐又以紧张的力度沿着半音上下驰行，发出了黑暗重压下的痛苦呻吟。阴云密布、雾障迷蒙的悲剧气氛，揭开了这部交响曲的序幕。几个旋律性不强的线条复杂地结合在一起，它

们彼此之间对置，互相交织，形成"复调织体"，整个乐器组的音响，显得厚实、浓重、造成紧张滞重的感觉。由三层线条构成的引子段落，充分显示出勃拉姆斯复调对位的高超技巧。

沉寂中，蓦然，热情的主部主题出现，旋律的起伏，超出八度音程的大跳与环绕，像召人奋起的号角，倔强、挺拔、勇敢。其乐谱如下。

它鼓动千军万马向命运挑战，但黑暗不甘退落。引子中的痛苦与窒息感再度泛起，主部主题立即与它斗争……音乐现出宁静的瞬间(连接部)。

副部主题(由主部主题的材料派生而来)由牧笛般的双簧管奏出，短小而形象不鲜明，温柔、委婉，抒发了对美好生活的热爱与期待之情。

骤然，弦乐两声拨奏将人们从柔情中唤醒。音乐进入展开部，展开部将前面的各部分材料加以发展，同时添加了一些新的因素，切分或冲突的节奏，在各声部持续地结合，使节奏复杂多变，戏剧性的高潮时起时伏。序奏阴影多次打断音乐的前进，但弦乐聚集巨大动力，推出光辉的主部主题。

再现部稍加变化地再现了呈示部音乐，仿佛回顾了往昔的奋斗历程。尾声中，富于斗争性的主部主题被罗网般的阴影压抑，弦乐组演奏它向上冲击，却戛然而止。忧郁的木管乐器送出一缕长音，像黑暗中渺茫的一线希望，它延宕着、飘游着，平缓、静寂地收束。

2. 第二乐章：扩大了的复三部曲式

第一小提琴和大管柔和地奏出一支旋律(A)，它时断时续地叹息着，神思不定，略带感伤，像第一乐章激荡的巨潮所留下的涟漪。接着，双簧管吹出一支恬美的旋律，旋律美丽深情，极其浪漫、纯净，抚平了不安和动荡；沉思中，一个柔婉的旋律缓缓奏出，轻悠的长音、纤巧的音符像是林中潺潺溪水倾诉着爱情的絮语。

中段(B)是弦乐声部用切分、休止的伴奏音型，造成富于动感的背景，双簧管、黑管接续地吹出环绕型的遐想主题(这里预示了第三乐章的内涵)。

再现(A^1)部、尾部，双簧管、圆号以及新加入的独奏小提琴，齐奏出动听的抒情主题。最后，独奏小提琴的高音区飘出渺如云烟的延长音，轻柔地结束了这个乐章。此乐章安适的气氛如诗如梦，充满幻想和温馨，极为动人，似主人公在激烈搏斗之后的短暂休憩与思考。

3. 第三乐章：复三部曲式

维也纳典雅轻快的民间舞蹈风，表达了欢愉乐观的心境。

第一主题是一支童谣般的纯朴旋律。它的前段，澄澈秀美，由单簧管温婉地吟哦而出；后段，轻巧活泼，像晶莹透明的玉珠，从长笛的高音区跃然而至，就像人们先是轻快地漫步，然后嬉戏欢笑着向舞蹈的人群跑去。

中部是饶有兴味的舞蹈场面。

再现时，调性回到了降 A 大调，第一主题温存地再现，但舞蹈的余音仍不绝于耳。最后，在欢快的舞蹈中，乐观、愉悦地结束。

终曲乐章是没有展开部奏鸣曲式，作为交响曲的终结，带有结论性质，解决了第一乐章遗留的矛盾。

一个篇幅长而大的引子，在阴云弥漫中揭开了此乐章的序幕。人们重又回忆起第一乐章中的低沉气氛。弦乐的郁闷音调，像是从深渊中刮来黑色的旋风，木管和中提琴以半音缓行，诉说着幽怨、悲叹、压抑、慌乱不安的气氛愈演愈烈……突然，音乐情绪转折，就像人们经过艰苦跋涉，在峰顶看到了一望无际的美景，心胸豁然开朗。圆号浑厚地奏出这支悠长的旋律，银辉闪烁的长笛，回声般地加以呼应。这是阿尔卑斯山牧羊人的号角音调。1858 年 9 月 12 日，勃拉姆斯在寄给克拉拉·舒曼的一张明信片中，抄录下这个曲调，并写上了歌词："从高高的山崖上，从幽深的山谷里。一千次地祝福你。"德国有句谚语："自由在高山上。"作曲家用这个音调作为自由的呼声，冲破了阴霾与压抑，似春天的灿烂阳光，照耀在欢乐的原野上。这可以理解为勃拉姆斯对自由与统一的渴望。

随着号角的再次奏响，一个充满英雄气质的主题呈示出来。它庄严豪迈，纯朴挚诚，与贝多芬《第九交响曲》中的"欢乐颂"主题，在节奏上、音调上、和声上，特别是在气质上，颇为神似。这就是统驭整个乐章的著名的主部主题，参见如下乐谱。

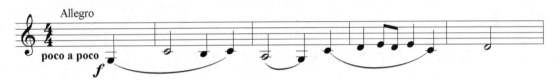

此主题来自一首德意志大学生的革命歌曲，豪迈、热烈而又朴素、庄严。这个主题先由弦乐深挚地奏出，随后又由木管乐清澈地再奏。当它壮伟地走向整个管弦乐队时，长笛轻轻奏出阿尔卑斯山自由号角的音调。此刻，音乐充满了乐观情绪，已完全释去了引子的悲剧气氛。很快，第一提琴明快地唱出副部主题，该主题婉转、柔和。

一个富有动力的音调，时而融合、时而分解，推动音乐情绪不断高涨。几个强烈的和弦又使音乐平静下来，为那支宽广的"欢乐"主题再现做了短暂的铺垫。骤然，弦乐响亮地奏出辉煌的"欢乐"主题。(展开部被略去)主题的再现像突兀而起的峰岳，异常鲜明地屹立在人们面前。

音乐平缓(平静是为了酝酿更大的热潮)之后，铜管洪亮地奏出广阔的众赞歌，汇成激动人心的狂欢，将全曲推到辉煌壮丽的峰巅，在雄浑有力、气势威严的音响海洋，在引吭高歌众望所归的胜利中，在光明、亮丽的 C 大调主和弦上，结束了这部标为 c 小调的《第一交响曲》。

勃拉姆斯用这部交响曲歌颂了德意志民族走过的为统一和自由而斗争的历史道路。

十一、德沃夏克：《第九(自新大陆)交响曲》(Dvorak：Symphony No.9 in e minor，Op.95，"From the New World"）

《第九(自新大陆)交响曲》完成于 1893 年 5 月，是德沃夏克在侨居美国不满 3 年的时间里，写出的最成功的代表作之一。1893 年 12 月 16 日首次演出获得了巨大的成功。

1. **第一乐章：e小调；柔板——很快的快板**

 1) 主部主题及其特点

 主和弦上行附点式分解乐句，内含着无比激动、巨大的力量，参见如下乐谱。

 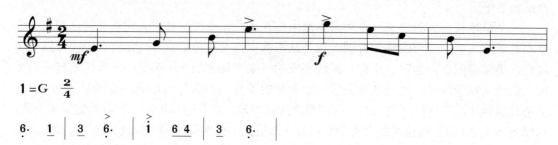

 2) 连接部材料及其特点

 音程的环绕式与小连线的结合，参见如下乐谱。

 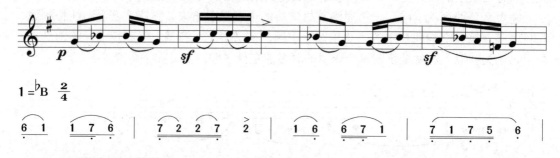

 3) 副部主题及其特点

 突出附点节奏的动力与歌唱句式的组合，表现了憧憬、希望。其乐谱如下。

 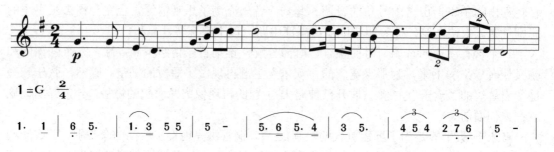

 4) 音乐结构图形(奏鸣曲式)

 《第九(自新大陆)交响曲》第一乐章的音乐结构图形如图 3-69 所示。

 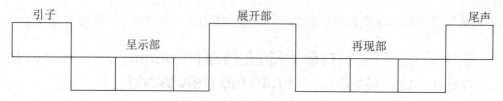

 图 3-69 《第九(自新大陆)交响曲》第一乐章的音乐结构图形

5) 音乐形式和内容综合数据

《第九(自新大陆)交响曲》第一乐章的音乐形式和内容综合数据如表 3-51 所示。

表 3-51　《第九(自新大陆)交响曲》第一乐章的音乐形式和内容综合数据

作品名称	德沃夏克：《第九(自新大陆)交响曲》			
曲式名称	第一乐章：奏鸣曲式			
陈述段落	呈示部 引、主、连、副	展开部 Ⅰ、Ⅱ、Ⅲ	再现部 主、连、副	尾声
材料	① + ②		① + ②	
调式、调性	e、g		e - E、$^\#$g、$^\flat$A	e
小节编号及数目	1～23；24～90；91～148；149～180 (180)	181～284 (104)	285～315；316～373；374～399 (115)	400～452 (53)
主音色				
节拍	2/4			
速度				
意象	无比激动中的喜悦和力量感、英雄性，表现了初到美国的真切心情和体验			

2. 第二乐章：$^\flat$D 大调；广板

1) 主旋律及其特点

强调乐句中典型的附点节奏动机，旋律的环绕式、歌唱性，参见如下乐谱。

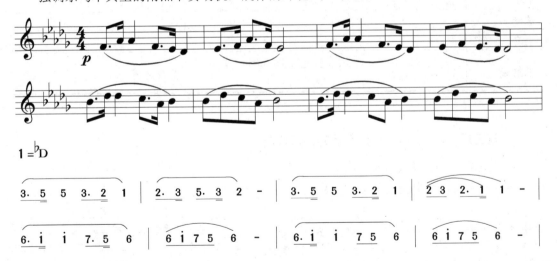

2) 音乐结构图形(三部曲式)

《第九(自新大陆)交响曲》第二乐章的音乐结构图形如图 3-70 所示。

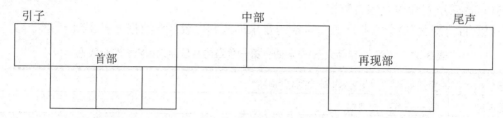

图 3-70 《第九(自新大陆)交响曲》第二乐章的音乐结构图形

3) 音乐形式和内容综合数据

《第九(自新大陆)交响曲》第二乐章的音乐形式和内容综合数据如表 3-52 所示。

表 3-52 《第九(自新大陆)交响曲》第二乐章的音乐形式和内容综合数据

作品名称	德沃夏克：《第九(自新大陆)交响曲》			
曲式名称	第二乐章：三部曲式			
陈述段落	首部(单三段)	中部(单二段)	再现部	尾声
	引、A、B、A	C、C	A^1	
材料	$a+b+a^1$；$c+a^2$；a	d+e；d+e	a+b+a	
调式、调性	bD	$^\#c$	bD	
小节编号及数目	1～6；7～20；21～35；36～45	46～53；54～63；64～77；78～100	101～119	120～127
	(45)	(55)	(19)	(8)
主音色				
节拍	4/4	4/4	4/4	
速度				
力度	p	pp～fff		p
意象	思念之情	浮想联翩；热望与渴盼的思乡情	思念之情	

注：首部有"三部五部曲式"的性质。

3. 第三乐章：e小调；十分活跃的；谐谑曲

1) 主部主题(a)及其特点

典型的顿音式节奏型，参见如下乐谱。

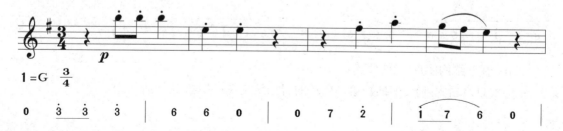

2) 副部主题(c)及其特点

连音的歌唱性民歌风与旋律 a 形成鲜明的对比,参见如下乐谱。

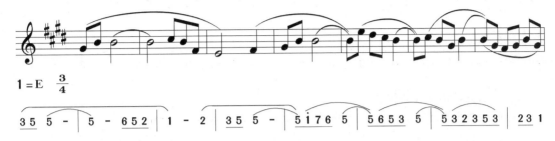

3) 音乐结构图形(回旋奏鸣曲式)

《第九(自新大陆)交响曲》第三乐章的音乐结构图形如图 3-71 所示。

图 3-71 《第九(自新大陆)交响曲》第三乐章的音乐结构图形

4) 音乐形式和内容综合数据

《第九(自新大陆)交响曲》第三乐章的音乐形式和内容综合数据如表 3-53 所示。

表 3-53 《第九(自新大陆)交响曲》第三乐章的音乐形式和内容综合数据

作品名称	德沃夏克:《第九(自新大陆)交响曲》						
曲式名称	第三乐章:回旋奏鸣曲式						
陈述段落	呈示部			插部		再现部	尾声
	主	副	主			主 副 主	
材料	$a+b+a^1$	c	$a+a^2+a^1$	$(a^3)+d+f+d$		$a+c+a$	$a+d^1$
调式、调性	e	E	e	e	C、e、C	e	e
小节编号及数目	1~59;60~67 (67)	68~98 (31)	99~141 (43)	142~175 (34)	176~239 (64)	240~248 (9)	249~300 (52)
主音色							
节拍	3/4						
速度							
意象	捷克民族舞蹈的大场面,其中表现了反复的情感						

4. 第四乐章:e 小调;热情的快板

1) 主部主题及其特点

宽舒的节奏,强调拍重音;铜管的音势,表现出威力与震撼。其乐谱如下。

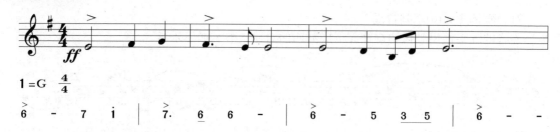

2) 连接部旋律及其特点

三连音急速的环绕与附点节奏型相结合,参见如下乐谱。

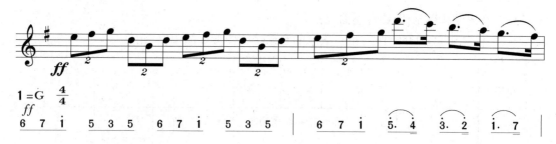

3) 副部主题及其特点

同音的反复,长而宽松,与切分节奏相结合,中部音程向上五度大跳,再向下行进,参见如下乐谱。

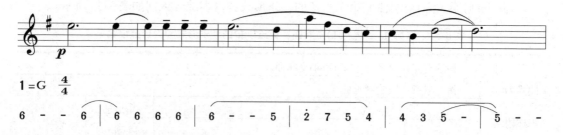

4) 音乐结构图形(奏鸣曲式)

《第九(自新大陆)交响曲》第四乐章的音乐结构图形如图 3-72 所示。

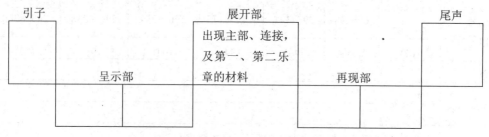

图 3-72 《第九(自新大陆)交响曲》第四乐章的音乐结构图形

5) 音乐形式和内容综合数据

《第九(自新大陆)交响曲》第四乐章的音乐形式和内容综合数据如表 3-54 所示。

第三章　古典主义和浪漫主义音乐体裁欣赏

表 3-54　《第九(自新大陆)交响曲》第四乐章的音乐形式和内容综合数据

作品名称	德沃夏克：《第九(自新大陆)交响曲》			
曲式名称	第四乐章：奏鸣曲式			
陈述段落	呈示部	展开部	再现部	尾声
	引、主、插、副		主、副、结	
材料	①+②	综合Ⅰ、Ⅱ乐章	①+②	Ⅱ、Ⅲ
调式、调性	e		e	E
小节编号及数目	1～9；10～43；44～65；66～105	106～207	208～226；227～250；251～274	275～384
	(105)	(102)	(67)	(110)
主音色				
节拍	4/4			
速度	快板			
意象	英雄性的豪情壮志			

十二、柴可夫斯基：《第四交响曲》(Tchaikovsky：Symphony No.4)

　　柴可夫斯基的《第四交响曲》创作是在写歌剧《叶甫根尼·奥涅金》之前不久。1877年5月，交响曲前三个乐章的草稿已经写了出来。在动手写《叶甫根尼·奥涅金》前，柴可夫斯基已写了第四乐章的草稿。之后间断了较长时间，因为6月作曲家埋头写歌剧，7月就和安东尼娜·伊万诺夫娜·米柳科娃举行婚礼。夏末他在卡缅卡短暂休息期间，对交响曲第一乐章进行了配器。不过全部完成交响曲的写作与配器几乎是在写《叶甫根尼·奥涅金》同一时间里，即1877年11月、12月间，作曲家经历了一生中一系列的重大事件：结婚—离婚—生病—辞去教学工作—出国。

　　这部交响曲显示出柴可夫斯基创作交响曲的新阶段，即处在他一生创作中的两个阶段的交界处。他在给塔涅耶夫(作曲家的学生)的信里写道："至于你谈到我的交响曲有标题的问题，我完全同意……但这个标题是无法用语言表述的……交响曲在所有的音乐形式中最有抒情性，它就应当是这样的。不是吗？它应当表现那无法用语言表达，但不禁要从内心迸发喷涌的一切，难道不是这样吗？"

1. 第一乐章：奏鸣曲式

　　引子"人与命运"的号角性主题，在有点沙哑的巴松管的伴奏下，圆号狂怒地吹奏出一遍又一遍、断断续续、威严的声音。它就像在圣彼得堡可怕生活的头几年留在柴可夫斯基记忆中的战斗信号。随之，长号响起来，铜管乐器中音域最低的大号发出沉重的低音，就像命运主题迈着巨人般缓慢的步伐勇敢地走入地狱一般。号角狂暴的响声再次冲向天际，发泄出狂暴与愤怒！突然，音乐平静了下来。引子"人与命运"的号角性主题是全作品的重要形象，参见如下乐谱。

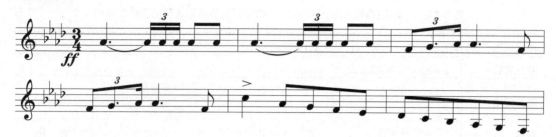

号角逐渐变得低沉，终于消失。单簧管与巴松管如呻吟和哭诉，就在这流动的、宛如歌唱的哭诉音调上产生了主部主题，参见如下乐谱。

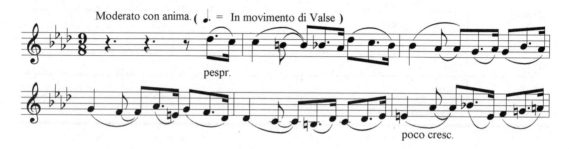

作曲家在这个地方的总谱上注明"用圆舞曲的律动"。这一旋律似如泣如诉的絮语，飘忽不定，富有生命活力，每一种感情色彩(忧伤、温柔、不安、痛苦)都能在其中得到神奇的反映。

后面，音乐的速度在加快，方才的无忧无虑已涂上了惊慌的色彩，音响在威严地增强，潮水般地越来越宽广，波涛汹涌，命运主题终于在巨浪的巅峰上出现了。这次把这个主题抛向辽阔苍穹的不是圆号，而是响亮的小号，似战斗的召唤、呐喊。小号声音刚平息，原来飘忽不定、富有表现力的旋律又响起来，充满了忧虑和惊恐，而后又变得明朗而坚强。

2. 第二乐章：小行板

小行板发展了近似于第一乐章中明朗、宁静的情绪，这在柴可夫斯基作品中是常用的手法。一时间，痛苦激烈的音调远去了，木管乐器低沉地奏出如歌的朴实旋律(参见如下乐谱)。

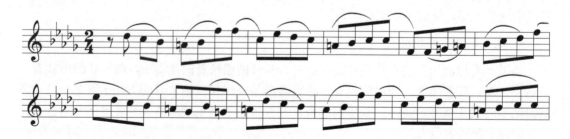

像是应答，弦乐器奏着另一个曲调，第一段显得粗糙一些，第二段则迷人而快活。这是柴可夫斯基全部交响曲创作中最为优雅的片段之一，它充满了天真无邪的生活魅力。

3. 第三乐章：诙谐曲

它像第一交响曲和第二交响曲的诙谐曲一样，拥有独特的幻想色彩。弦乐器不用弓演奏，用拨奏产生令人疾速奔驰和焦躁的感受(参见如下乐谱)。

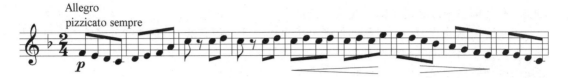

不久，木管乐器奏出活泼的民间舞曲音调，以及军队进行曲的主题，弦乐、木管乐、铜管乐器组在结尾部轮番演奏，三个主题因素巧妙地连接在一起。

4. 第四乐章：《一棵在田野中的白桦树》

这首民歌在俄罗斯很流行，作曲家童年时代在故乡的白桦林中常听到，在莫斯科也可听到。其乐谱如下。

像在第一、第二交响曲的第四乐章，第一钢琴协奏曲的结尾一样，此乐章也浓墨重彩地描写了人民欢快的节日气氛。其乐谱如下。

该乐章表达了主人公与人民大众的联系，以及在民众中才能体会到的力量。小号奏出轰鸣般的"人与命运"的主题，第一乐章里动人心魄的主人公形象又出现在末乐章里，命运与无法排解的悲伤和他形影相随，他竭力使自己融入人民群众的欢腾之中，从而冲淡自己的痛苦。在略带些悲哀、忧伤情感之后，亭亭玉立的小白桦、节日的人群又喧哗起来，音乐结束在一片狂热的欢呼声中。

十三、马勒：《第四交响曲》——为乐队与女高音独唱而作(Gustav Mahler：Symphony No.4)

奥地利作曲家、指挥家马勒(Mahler，1860—1911)生于波西米亚，卒于维也纳。6岁开

始学习钢琴，15 岁进入维也纳音乐学院，3 年后又进入维也纳大学。28 岁时担任了布达佩斯皇家歌剧院指挥，37 岁被授予奥地利帝国最重要的音乐职务——维也纳歌剧院指挥兼院长，一生的主要作品有 9 部交响曲(其中大都添加了独唱和合唱，极富于抒情风格)。

《第四交响曲》作于 1899—1900 年夏季，1901 年 11 月 25 日由马勒亲自在慕尼黑指挥首演。在其构思中，它是一部"交响诙谐曲"。

"无边无际的蓝天……只是偶尔幽灵出来作祟才变得暗淡；但是天空安然无恙——只是我们自己遭受着突如其来的恐惧的折磨，正如人们在天气十分美好的日子里，会在明亮的树林中感到惊惧一样。"——马勒

1. 第一乐章：G大调；从容不迫的；急板

1) 主部主题及其特点

倚音效果，小连线音与顿音的结合，模仿出欢乐的鸟鸣。其乐谱如下。

2) 副部主题

副部主题的乐谱如下。

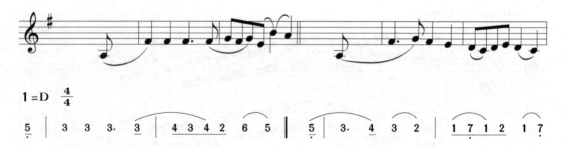

3) 音乐结构图形(奏鸣曲式)

《第四交响曲》第一乐章的音乐结构图形如图 3-73 所示。

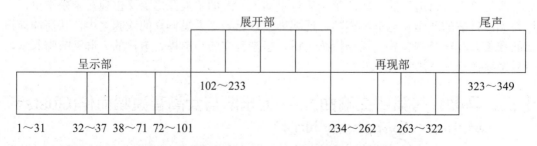

图 3-73 《第四交响曲》第一乐章的音乐结构图形

2. 第二乐章：c小调；从容安详的速度；3/8 拍乡村舞曲；诙谐曲风

《第四交响曲》第二乐章的音乐结构图形如图 3-74 所示，回旋曲式。

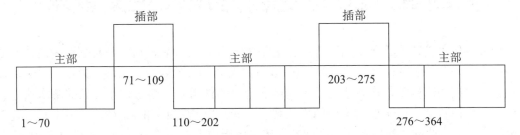

图 3-74　《第四交响曲》第二乐章的音乐结构图形

3. 第三乐章：G大调；非常平静的行板

《第四交响曲》第三乐章的音乐结构图形如图 3-75 所示，较自由的变奏曲式。

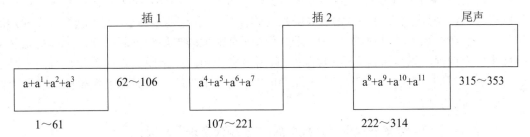

图 3-75　《第四交响曲》第三乐章的音乐结构图形

4. 第四乐章：G大调；非常自如、舒畅

《第四交响曲》第四乐章的音乐结构图形如图 3-76 所示，分段自由曲式。

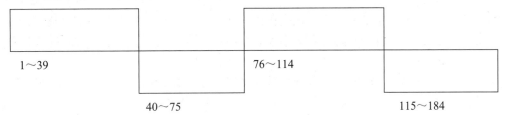

图 3-76　《第四交响曲》第四乐章的音乐结构图形

第四章 20世纪西方现代主义音乐

西方现代主义音乐泛指19世纪末20世纪初印象主义音乐以后，一直到今天西方的专业、严肃音乐。伴随时代生活的发展，在20世纪西方现代的政治、经济、哲学、科学以及其他艺术思潮的影响下，在音乐艺术本身内在规律的作用下，西方传统音乐的基本法则、美学观相继被打破。由于作曲家们的思想观念不同，以及所采纳的途径、手段不同，因而各流派之间、作曲家之间以及作品之间都呈现出比历史上以往任何时候都更为复杂的局面。音乐内部各个组成要素如音高、节奏、音色、力度、组织结构等各个方面的创新，音乐的表现范围也空前扩大，作曲家获得了更丰富的创作手段，实现了前所未有的突破。

所以说，20世纪对于西方现代主义音乐来说是一个开拓、融合、多元的，充满各种音乐实验的世纪。20世纪西方音乐的风格、流派十分繁杂，演变也非常剧烈。总体上，我们可以将20世纪现代主义音乐分为两大类趋势的音乐。第一类趋势是与传统联系较为密切的作品，当然在观念上、具体的创作和表现手法上有很大的扩展和创新；第二类趋势是从多调性走向无调性，以至否定乐音和音阶，只用自然音响，完全脱离古典美学传统的作品。如果将这两类按出现的先后和流派分类，可以分为三个阶段，各时期的主要流派和各流派的代表作曲家罗列如下。

1. 从19世纪末到第一次世界大战前后（"初现代音乐"阶段）

现代音乐的先导——印象主义，主张用音乐描绘从外界得来的瞬息印象，重视和声色彩。主要作曲家有：德彪西(法国)、拉威尔(法国)、杜卡(法国)、雷斯庇基(意大利)。

2. 从第一次世界大战至第二次世界大战（"现代音乐"阶段）

(1) 新民族主义，即原始主义，重视民间音乐，追求原始性的神秘色彩和野蛮风格，而和声则是现代的。主要作曲家有：巴尔托克(匈牙利)、斯特拉文斯基(苏俄)、斯克里亚宾(苏俄)等。

(2) 社会现实主义，在继承古典音乐传统的基础上加以创新，主张用音乐反映社会主义现实生活。主要作曲家有：普罗耳菲耶夫(苏俄)、肖斯塔科维奇(苏俄)。

(3) 新古典主义，强调"音乐即音乐"，可以用音乐表现客观事物，但反对用音乐表现主观思想的感情；反对着重表现感情的浪漫主义，主张回到古典主义，注重音乐自身的形式美，乐曲结构简朴、内容清晰，和声与复调新颖，音乐富于客观性。主要作曲家有：斯特拉文斯基(苏俄)、兴德米特(德国)以及六人团(法国青年革新派、反印象主义和反浪漫主义)——萨蒂、奥涅格、米约、弗朗克、奥里克、泰勒费。

(4) 表现主义，主张用音乐表现现实生活，以及人们内心的下意识冲动、欲望或幻觉等。它又叫"十二音序列体系"，十二个音同等重要，无所谓"调式""调性"和"主音"，十二个音按任意顺序排列，但不得重复；再次出现时，有严格的顺序原则。其和声用音也依此序列原则，无所谓"三和弦"。主要作曲家有奥地利"新维也纳乐派"的勋伯格、贝尔格、威伯恩。

第四章　20世纪西方现代主义音乐

3. 从第二次世界大战结束至今("后现代音乐"或"先锋派音乐"阶段)

(1) 序列音乐，即序列主义，除十二个音序列化外，乐曲的节奏力度等也序列化。主要作曲家有：梅西安(法国)、布列(法国)、诺诺(意大利)、施托克豪森(德国)、斯特拉文斯基(俄国)。

(2) 偶然音乐，即"不确定音乐""机会音乐"。主要作曲家有：约翰·凯奇(美国)、布朗(美国)、施托克豪森(德国)。

(3) 具体音乐，是指初期的电子音乐，主要作曲家有：谢飞尔(法国)、布列兹(美国)、贝里奥(意大利)。

(4) 电子音乐。主要作曲家有：艾默特(德国)、施托克豪森(德国)、瓦列斯(美国)、约翰·凯奇(美国)。

(5) 磁带音乐。作曲家有：贝里奥(意大利)。

(6) 电子计算机音乐。主要作曲家有：希勒(美国)、布列兹(美国)、施托克豪森(德国)。

(7) 新浪漫主义、新潮流音乐等。

在今天西方音乐创作中，传统与现代、东方与西方、严肃与流行、科技与艺术等各种成分的采用，使音乐呈现出空前互相融合的性质，出现了更多的不同成分的混合体，不同的混合体往往又进一步互相融合，又会产生出更多的不同的混合体，以至于当今许多音乐很难再用流派的概念进行分类。正如迈尔所说：这种文化现象"不是临时的，不是单线的，而是多元的、折中的和包罗万象的"。由于现代社会的发展对个性自由更进一步的肯定，音乐艺术创作中的多元化局面形成，音乐风格和语言选择的这种极大自由超过了以往任何时候。

第一节　印象主义音乐

印象主义音乐是指19世纪末20世纪初由法国作曲家德彪西首创的一种音乐风格。受绘画艺术的影响，印象主义音乐力求表现一瞬间看到的外界事物，通过和声和音色的色彩，借用标题唤起人们的联想，以期得到意境和感观的印象。不同于浪漫主义以坦率无掩的表达方式表现重大的社会题材，印象主义音乐转而对自然、光线、静物的描绘，更加重视轻描淡写和影射、隐喻，强调朦胧、暗示、静穆感，追求新颖的听觉效果，表现朦胧光色中的情调和气氛，主观性质更为突出。印象主义音乐常常使用的艺术表现手法，可归纳为以下几点。

(1) 在曲调发展上避免使用浪漫主义音乐中常见的重复、扩充、展开等表现手段，而以短小的曲调细胞组合成一种新颖的动机语汇。声乐曲调与言语音调密切结合，近似朗诵；器乐曲调也很少有气息宽广的线条。

(2) 在节奏上喜欢使用复节拍与复节奏，节拍不规则的细分减弱了推动力，呈现松散流动的状态。印象派音乐在节奏上打破了均衡性。

(3) 重视调式的表现力，根据形象要求采用相应的调式，如各种五声音阶、中古调式及全音音阶；扩大调性概念，常避免出现明确的收束式；全音音阶的运用使调式中的每一

个音处于同等地位，减弱了调中心感，出现多调性因素。

(4) 根据个人喜好对不同的色彩与音响作平面的、绘画式的并列，和声成为最重要的表现手段。通过增加和弦结构的可能性与减弱和声进行的功能性，得到极其丰富的和声色彩。

(5) 音色丰富、独特而新颖，强调音色的透明性。在声乐作品中，男高音与女高音常使用缺乏光彩和戏剧力量的低音区；广泛运用各种乐器演奏法上的色彩手段，如木管的低音区、铜管大量使用弱音器与阻塞音，铜管在乐队中的作用往往不在于加强力度，而是为了取得多变的色彩效果等。

(6) 配器与织体安排新颖。如弦乐组常常细分，小提琴的高音伸展到过去很少用的音区，大提琴担任小提琴的角色，中提琴演奏低音，造成模糊不清之感；突出竖琴、钢片琴、三角铁和钟琴清澈的音响，使管弦乐色彩缤纷，把力度与音色联系起来。

(7) 在曲式上反对对称性，结构往往松散模糊，但许多作品仍可看到三部曲式的轮廓。

总之，在印象派音乐中，不协和音程的运用非常自由，它几乎取得了与协和音程平等的地位。由于大量使用全音阶、教会调式、平行和弦、不解决的七和弦及九和弦、叠置和弦等技法，印象派的音乐在音高组织方面极大地突破了传统的音乐规律。以上一切远离了以往传统音乐的惯例和法则，为 20 世纪的音乐打开了大门。其后很多作曲家虽不属于印象派，但都受到了印象主义音乐的强烈影响，印象主义音乐风格及手法的实际影响已遍及整个音乐世界。法国的迪卡斯、意大利的雷斯皮吉、西班牙的法利亚等人的作品，既有鲜明的印象主义倾向又有民族特征。英国迪利厄斯的《夏日的花园》《河上之夏夜》等乐曲，充分反映了印象派的特点。沃恩·威廉斯的《伦敦交响曲》、霍尔斯特的《行星》中的《海王星》、布里顿的《萤火虫》和《春天来临》、巴克斯的《范德花园》等都有印象主义音乐的特征。匈牙利巴托克的早期作品《两幅图画》中的《鲜花盛开》和《在户外》中的《夜音乐》、科达伊的《九首小曲》和《夏日的黄昏》等也表现出印象主义的意境。

印象主义音乐作为一种新的艺术风格曾启迪了 20 世纪初的一大批作曲家，但它表现的题材、内容大都只是对自然景物的描绘，缺乏深刻的思想性和社会意义，因而仅盛行于 20 世纪初。

一、德彪西：前奏曲《牧神午后》(Claude Debussy：Prelude a l'Apres—midi d'un Faune)

德彪西(Achille-clauole Debussy，1862—1918)，法国巴黎人，出身低微贫寒。11 岁进入巴黎音乐学院，经过了 12 年严格的专业钢琴训练。青年流浪艺术家的生活使他结识了许多有革新思想的艺术界人士，吸取了许多新颖的艺术观念。一生创作有歌剧、管弦乐、钢琴音乐等大量的革新性作品，其印象主义音乐风格表现为旋律多以片段、动机式的断句作不规则发展，和声运用新鲜的色彩性不协和音及平行和弦。在配器上突出精致细腻，乐队编制灵活，趋于小型化。在音乐内容方面，他集中表现对自然画面的描绘，引起人们的遐思、回忆和梦境等。他的音乐避免文学式的叙事，更多地借助诗意的标题起到暗示音乐形象的作用。其音乐的造型重于表情，诗意重于情节，直感重于理性，开音乐印象主义风格之先河。

《牧神午后》取材于法国象征派诗人马拉美(S.Mallarme)的同名诗，意译如下。

"牧神——一个憨直、好色、多情的神——拂晓时在树林里醒来，尽力回想他在昨天午后的经历。他分辨不清：究竟他真是幸运地接受了那洁白和金黄色的仙女的访问呢，还是他那想保留的记忆只是一个幻影？幻影是不会比他从自己的笛子里吹出来的一连串干燥的音符更真实的。但是，能肯定的是，在那边闪光的湖里棕色的苇丛中，当时和现在，都有着洁白的动物。她们是天鹅吗？不是！是潜在水里的仙女吗？或许是！这种美好经历的印象变得越来越模糊了。为了保留它，他情愿辞退他在树林里的神位……美好的时刻逐渐淡漠了。他永远不会知道这究竟是亲身经历还是做梦：太阳是温暖的，草地是柔软的……他重新又把身子蜷成一团睡起觉来，以便他可以进入更有希望的睡梦之林，去追寻那可疑的心醉神迷的情境。"

德彪西的管弦乐前奏曲《牧神午后》完成于1894年，是标志着作曲家印象派音乐风格成熟的第一部作品。乐曲独特、精细的音乐语言表达了诗歌中介于现实与梦幻之间的一种朦胧、飘忽和神秘的境界。

1. 主旋律

1) 主旋律 a

此旋律表现幻境和牧神倦怠、恍惚的情态。其乐谱如下。

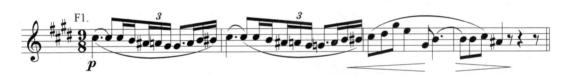

2) 主旋律 b

主旋律 b 的乐谱如下。

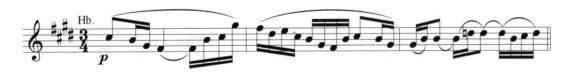

3) 主旋律 c

主旋律 c 的乐谱如下。

2. 音乐结构图形(复三部曲式，见图 4-1)

图 4-1 《牧神午后》的音乐结构图形

3. 音乐形式和内容综合数据(见表 4-1)

表 4-1 《牧神午后》的音乐形式和内容综合数据

作品名称	德彪西：前奏曲《牧神午后》		
曲式名称	复三部曲式		
陈述段落	一	二	三
材料	a+b	c	a+b
调式、调性			
小节编号及数目	1～36	37～93	94～110
	(36)	(57)	(17)
主音色			
节拍	3/4		
速度	Allegro giusto(适度的快板)		
意象	朦胧、飘忽、神秘的"印象"风格		

二、交响音画《大海》

交响音画《大海》，德彪西作于 1905 年 3 月，初演于 1905 年 10 月。该曲由三个不同

第四章 20世纪西方现代主义音乐

内容的乐章组成，但每个乐章之间又有内在的联系，集中起来构成一部完整的作品。作品通过整个乐队的不同音区，极为强烈地表现出"大海"中各种画面、色彩及其富有动态的性格。作品大量地运用了新颖的和声、短小的旋律、丰富的音色、结构自由的发展等印象派手法。

《大海》共有三个乐章。

第一乐章：海上的黎明（从黎明到中午的大海）。

第二乐章：浪花的嬉戏。

第三乐章：风与海的对话。

我们在欣赏交响音画《大海》时，仿佛真的看到了海面上日出的晨景、狂风的呼啸、惊涛拍岸、浪花飞溅等大海动人的景象，会留下深刻的印象。

三、拉威尔与他的音乐创作

拉威尔（Maurice Ravel，1875—1937）是法国南部一位工程师的儿子，14岁时，被送进巴黎音乐学院，学习了16年，1905年毕业。拉威尔创作了钢琴四手联弹《鹅妈妈组曲》，钢琴套曲《镜子》《夜之幽灵》，管弦乐《西班牙狂想曲》，芭蕾舞音乐《达夫尼与克罗伊》等。

第一次世界大战爆发，拉威尔自愿参军服役，1917年复员，其后创作了钢琴组曲《库泊兰之幕》、小提琴幻想曲《茨冈》、舞曲《波莱罗》、两部钢琴协奏曲和歌剧《孩子与魔法》，以及改编穆索尔斯基钢琴套曲《图画展览会》为管弦乐曲等。1928年，拉威尔应邀赴美国讲学并演出自己的作品，获得成功。晚年患严重的脑肿瘤，几乎无法创作，1937年手术治疗无效，于12月28日在巴黎辞世。

拉威尔的作品明亮而有光彩，常具有鲜明的节奏特色，强调复旋律的对位感以及和声的不谐和性。其作品虽带有印象主义的特征，但是也明显区别于德彪西的音乐创作。

1. 《西班牙狂想曲》（Rhapsodie espagnol，1907）四个乐章

(1) 夜的前奏曲：管弦乐队先后与单簧管、大管风趣的二重奏，在渐弱、温柔的单簧管独奏中结束。

(2) 马拉加舞曲：弦乐低沉的拨奏和木管乐器低声的音型背景，小号、英国管各自吹出相当有活力的段落。

(3) 哈巴涅拉：木管乐器和弦乐器奏出哈巴涅拉风的曲调，气氛宁静而舒缓。

(4) 集市：每一个小节的节奏与节拍都表现出生机勃勃的气息，中部插入慢乐段，英国管和单簧管吹出旋律，营造出阴郁的气氛；弦乐、强有力的铜管、打击乐富于充沛的精力和热情。

《西班牙狂想曲》于1908年3月15日在巴黎首演。其中的哈巴涅拉源自他1895年创作的一首钢琴作品，是用油画的手法描绘出浓郁的西班牙气氛和西班牙精神。西班牙作曲大师法雅对这部作品评价道："这首狂想曲让人吃惊的是通过运用我们西班牙'流行'音乐的调式和装饰音型，它所表现出来的纯粹的西班牙特性丝毫没有被作曲家的自身风格所改变。"

2.《波莱罗》舞曲

"波莱罗"是一种三拍子的西班牙舞曲,速度中等,这种舞蹈常常是气氛热烈、节奏鲜明。

拉威尔的《波莱罗》是一首很奇怪的变奏曲。因为它的两个主题从头到尾一点也不变,只是在配器上加以音色的色彩变化,所以拉威尔本人也宣称此曲:"整个是乐队织体而没有音乐的乐曲。"这部作品速度比一般的波莱罗民间舞曲要慢得多,力度渐渐增强,描述了酒馆中的舞蹈场景:在西班牙的小酒馆里,人们喝酒聊天,一位妖艳的女郎开始跳起轻盈的舞蹈。她越跳越有激情,吸引了不少客人也随之起舞。舞蹈的人们越来越接近疯狂,进入了歇斯底里的状态,音乐也越来越热烈……

《波莱罗》是拉威尔最后的作品之一,1929年在纽约首演,尽管当时对这种新奇的作曲方法不以为然,但今天被认为是一部相当优秀的、激动人心的作品,是拉威尔高超的配器法的典型例证。演绎这部名作的管弦乐团可以说是不计其数,遍布世界各国特别是拉丁美洲国家。

四、雷斯庇基与他的交响诗

雷斯庇基(Ottorino Respighi,1879—1936)于1900年在21岁时成为圣彼得斯堡剧院交响乐团首席中提琴演奏员,并开始跟随里姆斯基·科萨科夫学习作曲。后在意大利定居,逐渐开始潜心作曲,担任了圣·切西里亚音乐学院校长,并创作了不同类型的音乐。他最著名的作品是以罗马为主题的三首交响诗:《罗马的喷泉》(1918)、《罗马的松树》(1924)和《罗马的节日》(1929)。

雷斯庇基的配器是他的音乐让人印象最深的地方,在每一首交响诗中,他从现代交响乐团中生动地运用可利用的色彩,来更好地描绘他的图画。

交响诗《罗马的松树》刻画了四个场景:第一个场景是孩子们在鲍格才家族的别墅里玩耍,突然场景转换到一个地下墓穴的入口,在墓穴深处发现了罗马教皇的三圣颂,即第二个场景。第三个场景描写了月光照在珈尼库伦山上,在淡淡的音乐背景下,传来夜莺的鸣叫,这个效果是在音乐会现场播放录音实现的,这也是这部作品最特别的段落。最后,作曲家创造了一个非常漂亮的渐强音势,从著名的亚壁古道上传来了进行曲,好像在很远的地方听到了军队的声音,然后慢慢地进入视觉之中,好像是一大队军人从远处走来,向首都胜利进军一样,音乐十分辉煌、壮丽,在十分精彩的高潮中结束。

第二节　20世纪上半叶部分现代音乐作品欣赏

从19世纪末到20世纪50年代,人类经历了两次世界大战,西方社会发生了一系列新的变化,音乐创作思维求新、求变、求异,传统调性音乐思维发生了转向,相继产生了各种现代艺术流派。

一、霍斯特：《行星组曲》(Gustav Theodore Holst: The Planets Suite, Op.32)

英国作曲家霍斯特(Holst，1874—1934)生于英国的切尔腾纳姆，卒于伦敦。19 岁进入英国皇家音乐学院学习作曲，1898 年从音乐学院毕业后，曾演奏长号，当教师，组织士兵的音乐活动，受聘于皇家音乐学院。1932 年被邀请为美国哈佛大学的作曲客座教授。辉煌的配器技巧是其特长之一。

《行星组曲》作于 1914—1916 年，其完整作品首演于 1920 年 11 月 15 日的伦敦皇后大厅，由阿尔伯特·科茨(Albert Coates)指挥。这部作品采用了特大型管弦乐队，使用了一些特殊乐器，如低音长笛、低音双簧管等。霍斯特曾多年潜心研究占星学，《行星组曲》使他获得了巨大的声誉。

1. 第一乐章："火星——战争使者"

霍斯特是在 1914 年 8 月第一次世界大战爆发前夕完成这一乐章的。有人认为，作曲家的这段音乐是对当时迫在眉睫的战争的预言。确实，这一乐章中，打击乐器和弦乐器弓杆击弦奏出的蛮横、激昂的渐强节奏型，暗示出军队在行进，给人以一种咄咄逼人的紧迫感。打击乐器奏出粗暴的节奏，铜管乐器的"呐喊"，表现了战争的残酷。

2. 第二乐章："金星——和平使者"

与上一乐章凶残的战争音乐形成了鲜明的对比，这一乐章显得格外宁静、安谧。它使人想起了一个没有电闪雷鸣、远离战争喧嚣的世外桃源，到处呈现出一派和平安乐的景象。松软的圆号曲调把人带进一个和平世界，小提琴歌唱出一曲爱情之歌。

3. 第三乐章："水星——天使"

传说，水星不仅是带有翅膀的信使的象征，也是窃贼的保护神。这一乐章是一首急板谐谑曲。俏皮的旋律就是信使的写照，他正忙碌于走家串户，为人们带来福音与欢乐。乐曲旋律带有民歌风格，表现出人们为飞行使者的光临与他所带来的信息而欢庆歌舞的情景。双调性、复拍子的设计，轻快而又诙谐的曲调，描绘了天使的机智与敏捷。

4. 第四乐章："木星——欢乐使者"

这一乐章构思宏大，篇幅也较长。全乐章可分为三部分。

第一部分分为三个主题。第一主题为 C 大调，快板，2/4 拍，喜悦的情绪十分明显；第二主题充满生机，热情洋溢，富有气势；第三主题转为 3/4 拍，像一首民间舞曲，气氛热烈。这一部分气势异常浩荡，欢乐的情绪犹如一幕幕场景，此起彼落，绵亘不绝。

第二部分为一首雄壮的"欢乐颂歌"，类似于东方五音音阶的旋律，亲切感人，朴实生动，又不乏庄严与伟岸。

第三部分为第一部分的反复。

所有的旋律都描绘了欢乐、幸福的情绪，这一乐章表现了喜悦与欢乐的意象。该乐章经常被单独演奏，成为深受人们喜爱的通俗音乐作品。

1) 主旋律 a：D 大调，快板

此旋律的乐谱如下。

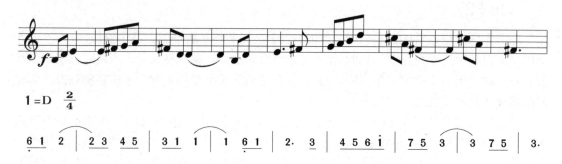

2) 主旋律 c

此旋律的乐谱如下。

3) 音乐结构图形(见图 4-2)

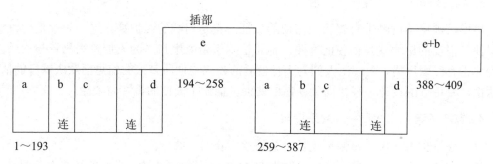

图 4-2 《行星组曲》第四乐章的音乐结构图形

5. 第五乐章："土星——老年使者"

"土星"乐章也是《行星》组曲中最精彩的篇章之一，是经常被单独演奏的段落。乐章以长笛、大管和两架竖琴奏出的由两个邻音交替构成的固定节奏为开始，奏出悲哀的音调，似乎悲叹人生之短暂，又似乎象征着老年人蹒跚、滞重而单调的步态，描绘了时光消逝与体力趋向衰退的情态。低音提琴和大提琴、圆号与木管的出现，又有些乐观情调。

6. 第六乐章:"天王星——魔法师"

作曲家在这里运用了变幻无常的调性和配器色彩,以及力度的突兀变化等现代作曲手法,从而达到扑朔迷离的魔幻般的效果。三支大管奏出神鬼附体般的跳跃性旋律,变化节奏的伴奏,形容了魔法无边的奇妙。

7. 第七乐章:"海王星——神秘主义者"

全曲给人以娴静、温柔之感的同时,又表现出神秘莫测与朦胧的太空景象,自始至终贯穿了弱(PP)力度,长笛和低音长笛奏出神秘的曲调;木管的和弦与竖琴和钢片琴的琶音相交织,回响着六声部的女声合唱,暗示了凡世之外的未知世界以及人与上帝的沟通。

二、巴托克:《乐队协奏曲》(Bartok:Concert for Orchstra,Sz.116)

匈牙利作曲家、钢琴家、民族音乐学家巴托克(B. Bartok,1881—1945),童年随母学弹钢琴,显示出音乐天赋。1903年毕业于布达佩斯音乐学院钢琴与作曲专业。1907年任布达佩斯音乐学院钢琴教授。从1905年起,他开始收集、整理和研究民歌工作,为音乐民俗学和比较音乐学作出了开创性的重要贡献。由于反对纳粹法西斯,巴托克在国内受到歧视,于1940年秋移居美国,在穷困中仍抱病坚持创作,最终患白血病卒于美国纽约。

巴托克一生创作有歌剧《蓝胡子公爵的城堡》(1911)、芭蕾舞剧《木刻王子》(1915)、钢琴曲集《小宇宙》(1926—1937)、《弦乐、打击乐与钢片琴的音乐》(1936)等许多重要的作品。"他的音乐是沟通传统和现代、东方和西方、严肃音乐和民间音乐的桥梁"[①],是20世纪新民族音乐的代表。

《乐队协奏曲》作于1943年8~10月。1944年12月1日由库谢维茨基指挥波士顿交响乐团在波士顿交响音乐厅首演。1940年秋巴托克移居美国后,生活越来越艰难而又身患不治之症——白血病。库谢维茨基基金会考虑到巴托克的处境和独立倔强的性格,决定约请他写一部交响乐作品,以便使他接受稿酬形式的资助。这一约请使巴托克大为振作,以火山爆发般的情感创作了《乐队协奏曲》。该作首演后不到一年,作曲家便与世长辞了。

这首交响曲所以叫乐队协奏曲,是因为乐队中个别的段落、乐章是按协奏曲独奏乐器组的方式来处理的,如第一乐章展开部的铜管赋格段,末乐章弦乐器演奏的基本主题的"无穷动"式的乐句,第二乐章中一对对乐器依次奏出的诙谐乐句。

1. 第一乐章:引子;不过分的行板;活泼的快板;f小调

1) 主部主题及其特点

主部主题以急速的上下行、变化音与连音和顿音的结合,表现出极不稳定和不平静的焦虑心态。主部主题的乐谱如下。

① 罗忠榕,杨通八. 现代音乐欣赏辞典[M]. 北京:高等教育出版社,1997:11.

1=♭A 3/8

6 7 1 2 #2 | 3 6. 5 | i - - | 2 i 7 6 #5 | ♮5 2. 5 | 2

2) 副部主题及其特点

副部主题仅用两个音符与平稳的附点节奏相结合，其情绪与主部主题形成鲜明的对比。副部主题的乐谱如下。

1=D 3/8

2 | 3 2. 3 | 2 3. 2 | 3 - - | 3 - - |

3) 音乐结构图形(有变化的奏鸣曲式，见图4-3)

图4-3　《乐队协奏曲》第一乐章的音乐结构图形

4) 音乐形式和内容综合数据(见表4-2)

表4-2　《乐队协奏曲》第一乐章的音乐形式和内容综合数据

作品名称	巴托克：《乐队协奏曲》			
曲式名称	第一乐章：有变化的奏鸣曲式			
陈述段落	呈示部	展开部	倒置再现部	尾声
	引、主、连、副、结	Ⅰ、Ⅱ、Ⅲ、	副、连、主	
材料				
调式、调性	f、b		a、f	
小节编号及数目	1～75；76～154；155～230 (230)	231～396 (166)	397～487；488～513 (117)	514～521 (8)
主音色				

第四章 20世纪西方现代主义音乐

续表

节拍	3/8		
速度			
意象	焦虑与渴望		

2. 第二乐章：成双的游戏；d小调；诙谐的小快板；三部曲式

1) 音乐结构图形(三部曲式，见图 4-4)

```
┌───┬───┬───┬───┐                       ┌───┬───┬───┬───┐
│   │   │   │   │                       │   │   │   │   │
└───┴───┴───┴───┘       三声中部        └───┴───┴───┴───┘
    (122)                                    (87)
              ┌───────────────────────┐
              │         (42)          │
              └───────────────────────┘
```

图 4-4 《乐队协奏曲》第二乐章的音乐结构图形

2) 音乐形式和内容综合数据(见表 4-3)

表 4-3 《乐队协奏曲》第二乐章的音乐形式和内容综合数据

作品名称	巴托克：《乐队协奏曲》			
曲式名称	第二乐章：三部曲式			
陈述段落	A	B	A	尾声
	引子、Ⅰ、Ⅱ、Ⅲ、Ⅳ、Ⅴ		引子、Ⅰ、Ⅱ、Ⅲ、Ⅳ、Ⅴ	
材料				
调式、调性				
小节编号及数目	1～8；9～122	123～164	165～251	252～262
	(122)	(42)	(87)	(11)
主音色	Fag、Ob、ce、Fl、Tr		Fag、Ob、ce、Fl、Tr	
节拍		2/4		
速度				
意象	风趣、幽默；中部富于圣歌、宗教感			

3. 第三乐章：哀歌；不过分的行板

1) "激情"动机及其特点

以十六分音符与二分音符的节奏律动的并置，表现了非常激动之情。其乐谱如下。

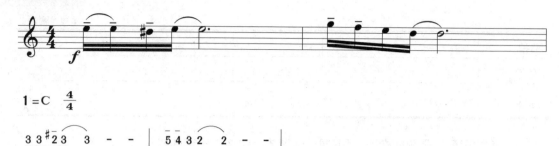

2) 音乐结构图形(五部镜像对称曲式，见图4-5)

```
            ┌──────┬──────┬──────┐
            │      │      │      │
            │  A   │      │      │  A
     ┌──────┤ (29) │ (22) │ (17) ├──────┐
     │      │      │      │      │      │
     │ (32) │      │      │      │ (28) │
     └──────┴──────┴──────┴──────┴──────┘
```

图 4-5　《乐队协奏曲》第三乐章的音乐结构图形

3) 音乐形式和内容综合数据(见表 4-4)

表 4-4　《乐队协奏曲》第三乐章的音乐形式和内容综合数据

作品名称	巴托克：《乐队协奏曲》				
曲式名称	第三乐章：五部对称曲式				
陈述段落	A	B	C	B^1	A
材料	第一乐章引子				
调式、调性					
小节编号及数目	1～32 (32)	33～61 (29)	62～83 (22)	84～100 (17)	101～128 (28)
主音色					
节拍	4/4				
速度					
意象	深沉	悲壮、激扬	绝望的悲哀	极度痛苦的呼叫	深沉
	悲剧性气氛，"悲哀的死亡之歌"				

4. 第四乐章：谐戏曲；b小调；小快板

1) 主旋律 a

此旋律的乐谱如下。

第四章 20世纪西方现代主义音乐

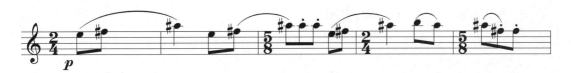

2) 主旋律 b

此旋律与萧斯塔克维奇第七交响曲第一乐章主旋律类似。其乐谱如下。

3) 音乐结构图形(较自由的三部曲式,见图 4-6)

图 4-6 《乐队协奏曲》第四乐章的音乐结构图形

4) 音乐形式和内容综合数据(见表 4-5)

表 4-5 《乐队协奏曲》第四乐章的音乐形式和内容综合数据

作品名称	巴托克:《乐队协奏曲》				
曲式名称	第四乐章:自由性三部曲式				
陈述段落	首部			中部	尾部
	A Ⅰ、Ⅱ、Ⅲ、	B	A¹		
材料	a	b	a		b+a
调式、调性					
小节编号 及数目	1~42	43~61	62~69	70~119	120~139;140~151
	(69)			(50)	(32)
主音色					
节拍	2/4				
速度					
意象	对生活的热爱、回忆和想念			"回忆"与"嬉笑"	

5. 第五乐章：终曲；F大调；急板

1) 引子旋律音调

此旋律的乐谱如下。

2) 主部主题

主部主题采用"无穷动"式旋律，急速的十六分音符环绕式的走势。其乐谱如下。

3) 副部主题及其特点

副部主题以长音符、宽松的节奏与同音反复顿奏相并置的乐句，表现了诙谐、幽默之感，与主部主题形成鲜明的对比。副部主题的乐谱如下。

4) 音乐结构图形(奏鸣曲式，见图4-7)

图4-7　《乐队协奏曲》第五乐章的音乐结构图形

5) 音乐形式和内容综合数据(见表4-6)

表4-6 《乐队协奏曲》第五乐章的音乐形式和内容综合数据

作品名称	巴托克：《乐队协奏曲》			
曲式名称	第五乐章：奏鸣曲式			
陈述段落	呈示部	展开部	再现部	尾声
	引、主、连、副、结	Ⅰ、Ⅱ、Ⅲ、 (副部材料，赋格段)	主、连、副	
材料				
调式、调性	f、b	B、bE	$^\#F$-F	F
小节编号 及数目	1～4；5～200；201～255 (255)	256～383 (128)	384～534；535～572 (189)	573～625 (53)
主音色				
节拍	2/4			
速度				
意象	节日的喜庆，民众的狂欢，胜利的凯旋，"生命战胜死亡"			

三、肖斯塔科维奇：《节日序曲》(D. Shostakovich: Festival Overture)

作曲家肖斯塔科维奇(D.Shostakovich，1906—1975)生于圣彼得堡，逝世于莫斯科，父亲为化学工程师。肖斯塔科维奇自幼显示音乐才能，9岁开始作曲，14岁入圣彼得堡音乐学院学习。19岁毕业于钢琴和作曲专业，并发表了第一交响曲。30岁左右时他的创作已经成熟。1948年联共(布)中央在音乐界发动了对"形式主义倾向"的批判运动，肖斯塔科维奇被扣上了"坚持形式主义的反人民倾向的作曲家"的帽子，成为被点名批判的重要对象。1958年肖斯塔科维奇等人被恢复了名誉。54岁时，肖斯塔科维奇成为苏联作曲家协会的头面人物。他一生勤奋，创作有15部交响曲以及歌剧、交响诗、奏鸣曲、室内乐、清唱剧等大量作品。他的创作以反映社会重大题材为特色，内容深刻，形式新颖，技法高超，形象鲜明，独树一帜。肖斯塔科维奇的创作在世界现代音乐中占有特殊的地位，是20世纪现实主义音乐的杰出代表。

《节日序曲》是肖斯塔科维奇在1954年为庆祝苏联十月革命37周年而作。实际上，这部作品反映了苏联"解冻"后人民思想重新获得自由的喜悦之情，1954年11月6日首演于莫斯科，并获世界和平理事会的"国际和平奖"。

1. 主部"欢乐"主题

此主题以长音符与快速音阶式的环绕进行相结合的乐汇，形象地描绘了欢乐的人群尽兴地奔跑的景象。其乐谱如下。

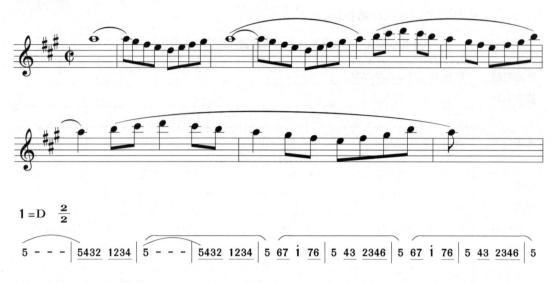

2. 副部"抒情"主题

乐句的开头，以全音符、上行主三和弦分解的音调，抒发了人物内心欢喜的情感。最后的尾声中，该主题被紧缩，变为快速度出现。其乐谱如下。

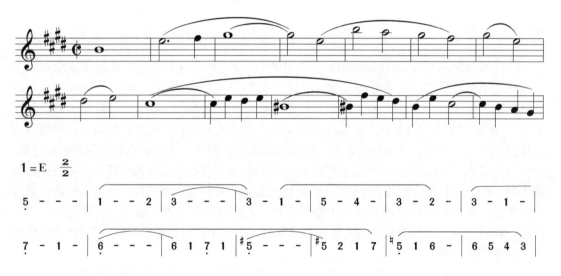

3. 音乐结构图形(奏鸣曲式，见图4-8)

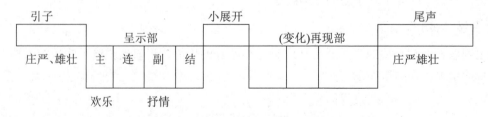

图4-8 《节日序曲》的音乐结构图形

四、肖斯塔科维奇：《第十交响曲》(Shostakovich：Symphony No.10, Op.93)

《第十交响曲》作于 1953 年，同年 12 月 17 日由姆拉文斯基指挥列宁格勒交响乐团，首演于列宁格勒(今为圣彼得堡)。在这之前，肖斯塔科维奇已有 8 年没有创作交响曲体裁。作品公演之后，对这部作品内容的理解众说纷纭，如"一个孤独者的悲剧"；"有痛苦，但也有威力强大的抗议"；"根除一切非正义的、与人为敌的恶势力"等。而作曲家本人说："在这部作品中我想表达人的感受和苦难激情。"

1. 第一乐章：中板；e小调；奏鸣曲式

1) 徐缓的引子

以混乱、嘈杂的背景，表现阴郁的沉思、压抑感。

2) 主部(第一)主题

单簧管主奏，对位小提琴声部伴随，俄罗斯抒情歌曲风，温柔、忧伤感。小高潮中出现"姓氏动机"：D—S—C—H($2+^b3+1+7$)，即作曲家姓氏的取舍。主部主题三部性结构。

3) 副部(第二)主题

长笛独奏，情绪刚直、冷漠。

展开部在描绘戏剧性的对立冲突中，表达了痛苦和抗议的激愤。音乐在最高潮点进入再现部，明朗和舒展取代了呈示部中的忧伤和冷漠。在静谧的尾声中出现了引子音调，与乐章的开端形成呼应，两支短笛二重奏奏出第一主旋律，音乐在幻觉中结束。

4) 音乐结构图形(奏鸣曲式，见图 4-9)

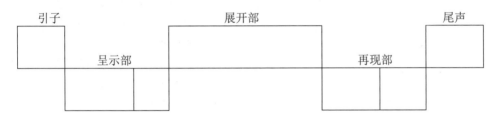

图 4-9 《第十交响曲》第一乐章的音乐结构图形

2. 第二乐章：小快板；降b小调

首尾尖锐、猛烈、急速的音响，小军鼓粗野的滚奏，犹如暴风骤雨般突然的袭击，有一种冷酷的威胁感。中段，弦乐器半音化的平行三度旋律，仿佛妖魔乱舞。

音乐结构图形：三部曲式(见图 4-10)。

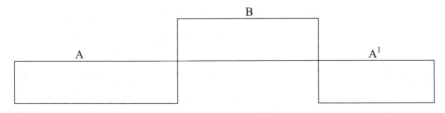

图 4-10 《第十交响曲》第二乐章的音乐结构图形

3. 第三乐章：小快板；c小调

音乐情绪再次陷入了冷静的思考，由作曲家姓氏的拉丁字母而形成的四音列音调"姓氏动机"，与舞蹈节奏相结合，沉思与"姓氏动机"的刚直、坚定呼应，似在诉说、叙事。

音乐结构图形：回旋曲式(见图4-11)。

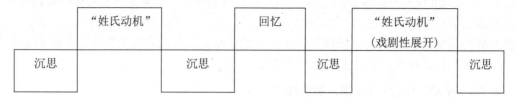

图4-11　《第十交响曲》第三乐章的音乐结构图形

4. 第四乐章：行板转快板；b小调转E大调

第一部分：缓慢而微弱，弦乐与双簧管对答，属思考的性质。

第二部分：E大调，快板，弦乐主奏，突然而强烈地与引子对比，豁然开朗，轻快、活泼的朝气，充满了生机、力量和信心。

第三部分：慢板，冷静的思索。

第四部分：快板，"姓氏动机"主宰了一切，强大的音势，威风凛凛，充分表现出自信和肯定。

音乐结构图形：四部曲式(见图4-12)。

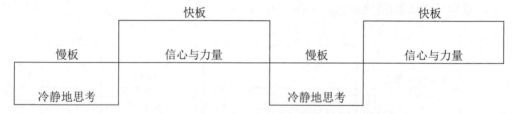

图4-12　《第十交响曲》第四乐章的音乐结构图形

第三节　20世纪美国音乐欣赏

一、艾夫斯：《美国变奏曲》

查尔斯·艾夫斯早年从父亲那儿学会了钢琴和管风琴。14岁时，他就成了一位领薪水的美国最年轻的管风琴家。他很早就开始作曲，写了许多用于教堂的赞美诗和圣歌。从耶鲁大学毕业后，艾夫斯开创了自己的保险事业，但还是花了大量的时间在音乐创作上。1907年他和一位朋友创立了艾夫斯保险公司。

在1891年和1892年，他为管风琴创作了《美国变奏曲》，后由美国作曲家威廉姆·舒曼(William Schuman)于1964年改编为乐队曲。此曲以美国国歌为主题变奏发展而成。

《美国变奏曲》开始是一个引子，接着是一个熟悉主题的呈示和五个变奏曲，每个变

第四章 20世纪西方现代主义音乐

奏曲都有其独特的特点，最后在上半部分的十六分音符以及著名的踏板部分中都有爵士乐节奏型，艾夫斯的父亲曾说："这就像玩棒球一样有趣。"

该作品在一些方面仍然不同寻常，例如，它的两个间奏都是双重调性的，即第一个把F大调和D降大调用在一起，第二个把A降大调和F大调用在了一起。

艾夫斯被认为是美国乃至世界上最重要的作曲家之一。

二、格什温：《蓝色狂想曲》(G.Gershwin：Rhapsody in Blue)

乔治·格什温(George Gershwin，1898—1937)，出生在纽约一个家境贫寒的俄国移民家庭。少年时，格什温断断续续地学习过钢琴，16岁当推销员，开始歌曲写作。1924年，他应邀创作了供钢琴和爵士乐队演奏的《蓝色狂想曲》，将流行音乐与严肃音乐创作完美结合，雅俗共赏。1937年，因患脑瘤病逝于好莱坞。代表作品有：《蓝色狂想曲》(1924)、管弦乐《一个美国人在巴黎》(1928)、歌剧《波吉与贝斯》(1935)等。

《蓝色狂想曲》应美国乐队领导人惠特曼之邀，作于1923年，1924年自弹钢琴在纽约首演。届时格什温还从未写过大型作品，却获成功而闻名全国。此曲曲式结构比较自由，钢琴华彩穿插于乐队之中，旋律轻快、诙谐而又气势辉煌，富于美国乡土气息，自称是"一个有关美国的万花筒""巨大的熔化炉""布鲁斯大都市的疯狂"，有"独一无二的民族锐气"。

1. 引子主旋律

此旋律以单簧管的自由、华彩式乐句，表现出清新、自信感。其乐谱如下。

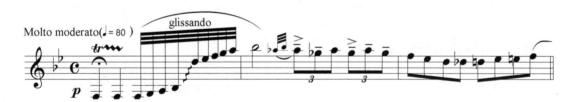

2. 主旋律a

此旋律以短促的节奏、连与顿音的演奏法，显露出朝气与生机。其乐谱如下。

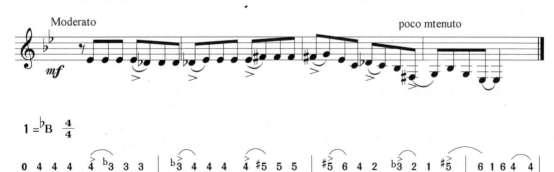

3. 主旋律b

此旋律以装饰性的长音符，流露出随心所欲之感。其乐谱如下。

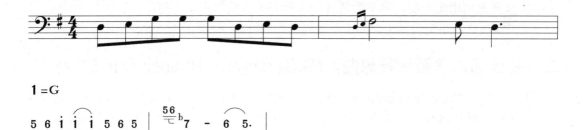

4. 主旋律c

此旋律以八度音程的下行的大跳，慢速的长句式，表现若有所思的神态。其乐谱如下。

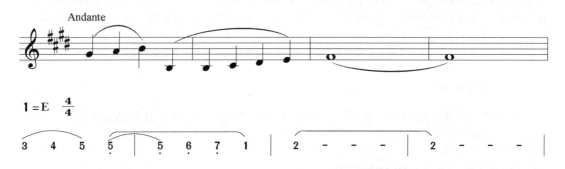

5. 音乐结构图形（较自由的曲式，见图4-13）

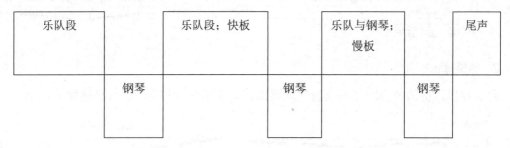

图4-13　《蓝色狂想曲》的音乐结构图形

三、科普兰与他的组曲：《阿巴拉契亚的春天》

阿伦·科普兰(Aaron Copland, 1900—1990)，出生于美国纽约州，13岁开始拜师学习钢琴、音乐。1921年，科普兰赴巴黎随法国著名作曲家、音乐家布朗热学习。1924年回国，后任教于多所音乐院校。1935—1944年受聘于哈佛大学。科普兰一生致力于美国音乐，他的讲学、创作活动、社会活动始终以此为宗旨和目的。1935年以后，进入创作旺盛阶段，写下了一系列能被听众广泛接受的民族音乐，如舞剧音乐《小伙子比利》(1938)、《牧区竞

技》(1942)、《阿巴拉契亚的春天》(1944)、管弦乐曲《墨西哥沙龙》(1936)、《林肯肖像》(朗诵与乐队，1942)、《第三交响曲》(1946)、歌剧《温柔的大地》(1954)等，奠定了科普兰美国学派代表人物的地位。晚期创作中还采用了十二音技法。科普兰在美国创建了作曲家联盟等组织，对美国普及音乐教育、发展现代音乐事业作出了重要贡献。

《阿巴拉契亚的春天》是 1944 年科普兰写给舞蹈家、编舞大师玛萨·格雷汉姆(Martha Graham)的，讲述了一个以美国边疆为背景的辛酸的爱情故事。1944 年 10 月首演。最初仅由 13 件乐器演奏，1945 年春，作曲家将它改编成管弦乐队组曲。纽约爱乐交响乐团和波士顿交响乐团先后演出，并获得成功。

《阿巴拉契亚的春天》用民歌来描绘宾夕法尼亚广博的大地和美好的爱情婚礼生活。全曲分成八段，连续演奏。

(1) 19 世纪初，春天来到了纵贯美国东部的阿巴拉契亚山，新建的农家正在为两个青年举行婚礼。音乐抒情清新，散发出春天的气息。

(2) 突然响起了弦乐齐奏，这是邻人们来参加婚礼，包含了大量四度跳进的旋律，显得异常新颖，发展过程中又结合进一个性格豪迈的音调，体现了居于边疆的开拓者们意气风发的精神面貌和热烈欢乐的婚礼气氛。

(3) 新郎和新娘的双人舞。竖琴模仿吉他拨奏，音乐充满激情，发展成一支爱情歌曲。

(4) 福音传教士和信徒们的舞蹈，具有英国民间四方舞与乡村小提琴手演奏的风味。音乐越来越热烈，力度加强，节奏复杂，仿佛是传教士向新婚夫妇指出人生道路的艰难坎坷。

(5) 新娘的独舞，描写她极度的欢乐和对前途感到忧虑的心情。

(6) 过渡性段落，返回到第一部分的音乐，恢复平静。

(7) 新婚夫妇日常生活的场面，是全曲最生动的段落。科普兰采用了一首赞美诗《简朴的礼物》为主题。其乐谱如下。

5 | 1 2 3 1 3 4 | 5 5 4 3 2 1 | 2 2 2 1 | 2 3 2 7 5 |

由长笛纯朴地奏出，竖琴轻轻地拨弦伴奏。接着是五次变奏：第一变奏集中在管乐组；第二变奏为乐队全奏，旋律在低音出现，时值扩大一倍，显得热烈洒脱；第三变奏以小号与长号的二重奏为主；第四变奏较短，是木管重奏；第五变奏又回到乐队合奏，音响洪亮，很有气势。

(8) 尾声，由加弱音器的弦乐组演奏，似在太阳落山前，舞者唱着圣歌"像在做祈祷"。最后以组曲的第一段音乐安静地结束。

科普兰在评价自己的音乐时说："一种我们渴望的音乐的自然性感动了自己和别人。"

四、格罗菲：《大峡谷组曲》

美国当代著名作曲家弗特·格罗菲(Ferde Grofe，1892—1972)生于纽约，家境贫寒。幼年时跟母亲学习钢琴和小提琴。少年时代，经常到咖啡馆里演奏钢琴。17 岁时，他在洛杉矶交响乐团演奏中提琴。1910 年，格罗菲被聘请到怀特曼爵士乐队担任钢琴演奏员、作曲兼配器和乐队副指挥。他凭借自己丰富的想象力、敏锐的音乐感觉和他在交响乐团与爵士乐队的实践经验，努力创作出古典音乐与爵士音乐相结合的作品，逐渐形成了自己独特的

创作风格。1924年,他为格什温的《蓝色狂想曲》配器,名声大振,奠定了作曲家的地位。他的主要作品有:《密西西比组曲》《大都会》《好莱坞组曲》《加利福尼亚组曲》、电影音乐《游吟歌手》等。

格罗菲的作品富于描写性,音响色彩清澈明朗,音乐语言洗练而又通俗易懂,既有美国民族气质又具有欧洲音乐的传统特色。

格罗菲曾多次赴大峡谷旅游,他怀着激动的心情,决心以音乐来描述大峡谷变幻无穷的美景。经过多年酝酿,在1921年,他写出了第一乐章"日出",十年后的1931年,完成了全部五个乐章的创作。

美国亚利桑那州西北部的科罗拉多大峡谷,长达350公里,宽6~29公里,大峡谷的断崖绝壁最深达1620米,由于各岩层质地不同,在不同时间的日照下,色彩也迥然相异,仿佛是一条五光十色、斑斓夺目的彩虹;在月夜中,大峡谷如蒙上了一层神秘的面纱,朦胧而富有诗意;如果适逢暴雨,水流瀑布般地沸腾,景色颇为壮丽,是世界上罕见的自然奇观。

《大峡谷组曲》共五个乐章。

1. 第一乐章"日出"

这是一幅日出的风景画。音乐描绘了太阳从地平线上冉冉升起时,彩光四射黎明的彩色斑点。

2. 第二乐章"五光十色的沙漠"

大峡谷附近的沙漠是寂静神秘的,也是美丽迷人的。音乐描绘了太阳五光十色的光芒倾泻在沙地上的景色。

3. 第三乐章"在山径上"

单簧管形象地模仿出驴叫声,游客骑着小毛驴行进在大峡谷的山径上,潺潺的流水声,科罗拉多河瀑布的美景,八音盒发出的叮咚声,一切又逐渐消失在远方。

4. 第四乐章"日落"

这一乐章描绘了夜幕将峡谷笼罩在黑暗之中,远处传来野兽凄厉的叫声。

5. 第五乐章"大暴雨"

这一乐章描绘了闪电划破漆黑的夜空,震耳欲聋的雷声不绝于耳;暴风骤雨铺天盖地席卷而来。不久,雨过天晴,大峡谷在月光中又展现出焕然一新的英姿。

总之,《大峡谷》组曲如一幅绚丽多姿的风景绘画。音乐中爵士乐的成分既带来了轻松、活泼的气氛,又增添了些许"美国气质"。

第四节　新古典主义音乐

20世纪上半叶,新古典主义音乐(Neoclassicism)是两次世界大战之间的一个重要流派。它力图复兴古典主义或古典主义以前时期的音乐风格。作曲家重新使用均衡的形式和清晰

可辨的主题表现这种早期风格，以此代替晚期浪漫主义中日趋夸张的姿态和松散形式。由于新古典主义者比较倾向于采用扩张的调性、中古调式甚或无调性之类的技法，而不是重新恢复真正(维也纳)古典主义的按功能进行组织的调性系统，因而前缀"新"常常带有模拟或歪曲真正的古典主义特点的意味。

作为某些具体风格原则的通称，"新古典主义"一词显然是不精确的，它从来没有被单纯理解为海顿、莫扎特和贝多芬的技巧和形式的复兴。就其口号而言，它是"回到巴赫"的运动，但是，它的重要性更多地在于对最近走向极端的放纵无度的风格进行十分有力的反击，而不在于对传统程式的复兴。它是反浪漫主义和反表现主义的结果，然而它的目的并不是消除一切表现力，而是提炼和控制表现力。

新古典主义反对印象主义音乐，主张在失态中冷静、客观地寻求"秩序"原则，回到简朴、清晰，珍视18世纪"古典"原则，重用对位法技术，如Passacalia、Toccata、Fuga，强调以音乐本身的材料构成音乐以及作品形式上的完整性。

一、俄国作曲家斯特拉文斯基

斯特拉文斯基(I.F.Stravinsky，1882—1971)生于俄国圣彼得堡附近的一个音乐家庭，9岁开始学习钢琴，1905年毕业于圣彼得堡大学法律专业，其间曾私人向李姆斯基·科萨科夫学习作曲。大学毕业后，斯特拉文斯基献身于专业作曲。他的一生创作大致经历了三次风格转变：第一阶段(1910—1920)："俄罗斯时期"，作品以舞剧为主；第二阶段(1921—1951)：新古典主义时期；第三阶段(1952—1967)：十二音音乐时期或序列主义时期。

混声合唱与乐队《诗篇交响曲》(Symphony of Psalms)是20世纪新古典主义风格宗教性音乐巨著，三个乐章——祈祷、感恩和赞美诗，不停顿地演奏，各乐章曲式与古典交响曲式毫无关系，音乐结构新奇。歌词取自拉丁语《圣经》中的诗篇，用拉丁语演唱。

1. 第一乐章

从女低音似哭泣的悲歌开始。"耶和华啊，求你听我的祷告，留心听我的呼求，我流泪，求你不要静默无声……"(拉丁文诗篇第38篇，第13、14节。"呼求"意为"呼唤与恳求"。)

2. 第二乐章

音乐是二重赋格曲，双簧管独奏出第一主题。声乐赋格的主题由女高音开始："我曾耐心等候耶和华，他垂听我的呼求。他从淤泥中把我拉上来……"(拉丁文诗篇第39篇，第2、3、4节。)

3. 第三乐章

音乐更加富有克制，气氛更加神秘。开始与结束都以一个庄重的、三音动机音型的短句式，重复"赞美、赞美……耶和华。"中段，以机械性的节奏重复"赞美主"的吐字。尾部力度强弱骤然变化，表现出强烈的赞美式情感。"哈利路亚，我们要赞美耶和华，在上帝的圣所赞美他……"

二、德国作曲家兴德米特与交响曲《画家马蒂斯》

兴德米特(Paul Hindemith,1895—1963)6 岁学习小提琴,14 岁入法兰克福的雷克音乐学院,毕业于小提琴和作曲专业,1927 年开始任柏林大学教授,1938 年以后,移居瑞士、美国(耶鲁大学)任教。他有"20 世纪的巴赫"、德国世界主义作曲家之美誉,一生集演奏家和指挥、教师、理论家、作曲家于一身。

交响曲《画家马蒂斯》(1938)是兴德米特最著名、最成功的一部杰作,首演即获得空前的成功。但不久,在纳粹严酷的文化统治下,这部作品竟引起了一次巨大的政治与美学的斗争,兴德米特受到强大的攻击,并加以一些莫须有的罪名——"文化上的布尔什维克""对德国音乐产生有害的影响",因而他不得不流亡于土耳其。

《画家马蒂斯》原为一部歌剧,兴德米特从德国伟大的美术大师马蒂斯的生平中获得灵感创作了这部作品。马蒂斯诞生于 15 世纪的维尔茨堡,他是红衣主教的宫廷画师。他终日冥思苦想,想解答人生之谜,最后甚至对传教活动表示绝望,相反投身到农民运动中去,站在农民一边,反抗贵族、教会,甚至自己的主人——红衣主教。但他想象中的正义斗争和公正的胜利理想与农民战争的丑恶现实之间有着明显的矛盾。这样,他与武装同伙之间就存在着一条巨大的鸿沟。特别是当农民们遭受了一次决定性的失败之后,他完全沉溺于绝望的深渊之中,任何办法都不能使他自己得到解脱。后来,他的意识转变,促使他把余生专注于艺术创作,从而取得了极大的成就。

在歌剧音乐以外,兴德米特写了三首管弦乐的插曲,而后将它们合成一部交响曲。现在,交响曲远比歌剧更广为流传。

交响曲分为三个乐章。

1. 第一乐章:"天使音乐会"

奏鸣曲式;寂静的,稍快,9/4 拍。这一乐章原是歌剧的序曲,据说这段音乐是根据马蒂斯为农民起义领袖施瓦尔布的女儿雷吉娜所画的肖像而创作的。

音乐一开始便散发出一种浓郁的宗教气氛,引子出现的主题,贯穿整个歌剧,来自德国 16 世纪民歌《三位天使的歌唱》。主部主题摇摆于大小调之间,具有兴德米特旋律发展的典型风格。副部主题强调节奏力度与冲动。

2. 第二乐章:"葬礼"

单三部曲式;缓慢,4/4 拍。这是在根据最后一幕中,马蒂斯守候在临终的雷吉娜前的一首间奏曲,乐曲是从《基督受难图》中获得灵感而写成的。

3. 第三乐章:"圣·安东尼的诱惑"

很慢,节奏自由,4/4 拍。这一乐章取材于歌剧第六幕的一首间奏曲。

三、法国六人团之一,奥涅格的管弦乐曲《太平洋 231 号》

奥涅格,原籍瑞士,曾在苏黎世音乐学院学习,受巴赫、贝多芬、瓦格纳的音乐影响极深。19 岁入巴黎音乐学院。他的志趣在于创作严肃的交响乐和室内乐。

管弦乐曲《太平洋231号》(1923)，模仿火车头奔驰而著名。奥涅格对火车头有特殊的爱好。他认为火车头这类现代机械是现代文明的象征，体现了人类的智慧与力量。"太平洋231"的标题是20年代初出现的一种高速重型火车头的品牌型号。作曲家曾自述：我始终热爱着火车头。对我来说那简直是有生命的，正如其他人爱马匹、爱他的所爱那样，我爱着火车头。这首作品中，我竭力想要表现的并非单单是模仿火车头的噪声，而是想要把可以见到的一种印象和身体所感受到的一种愉悦，用音乐性的构成手段翻译出来。这是从具有客观性的冥想着手的：火车头静止状态的、平静的呼吸；要启动的努力；接着是抒情的状态，即在三更半夜以时速120英里疾驰的300吨火车，为到达令人激动的境地而逐渐加快的速度。

第五节 表现主义音乐与十二音音乐

表现主义音乐(Expressionism)，是在第一次世界大战前出现在德国的一种艺术流派，战后在欧美国家风靡一时。表现主义认为艺术既不应该描写，也不应该象征，而应该直接表现人类的精神与体验，即艺术并非"描写客观眼前所见之物"，而是要"主观地表现物体在我们眼睛中所出现的姿态"，也就是说要把作者的心灵世界，即所谓内在精神表现出来，而这种心灵世界和内在精神却是和疯狂、绝望、恐惧与焦灼不安等病态感情以及人类的不可思议的命运等结合在一起。

音乐上的表现主义是以奥地利的勋伯格及其弟子贝格和韦贝恩为代表，并且逐渐形成"新维也纳乐派"。它的基本特征是以主观为出发点，表现自我的内心感受。破坏传统的调性组织，把八度中十二个半音赋予同等的价值，舍弃传统的主音、属音等观念，形成无调性音乐。旋律成为一连串音的序列。节奏难以捉摸，拍子也不规律。形式上显得非常自由。但基于新的理论建立起来的形式，却具有独特的、流动的、无限发展的奇妙特色。对位方面具有复合的自由旋律线的进行，即所谓线形的自由对位法。在乐队编制与配器法上，一反后期浪漫主义所追求的庞大结构与音响的夸张，采取精致的小编制，常有明显的室内乐性。音响色彩单纯、明快而强烈，和声极端不和谐。总之，表现主义音乐反叛现有秩序和常用的形式，用革命化的表达方式表现绝对强烈的感情：紧张、焦虑、恐惧、冲突等。

十二音音乐的形式是所有十二个半音按固定顺序组成音列(row、series 或 set)，音列中的每个音不能重复，一个序列(原形，Prime)进行完毕之后，下一个序列不是对上一个序列的简单重复，而是通过复杂而严格的顺序原则——逆行(reteograde)、倒影(inversion)、逆行倒影(retrograde-inversion)再次出现。每首作品的基础是一个音列、序列，半音阶的十二个音，各音可先后也可同时出现，可使用任何节奏、任何音域，以上四种形式组成一首乐曲。在十二个音全部出现之前，不得出现其中的重复音。这样的做法避免了个别音的特殊地位，从而瓦解了调性的感觉。音与音之间的同等地位造成了一种"真正的民主"。"序列可以获得某些主题的特征，其特征明显地表现在外形轮廓、节奏、乐句结构和力度等方面，这些特征可以把抽象的序列转换成为多少可感的、比较确实的主题形态。"①

① 序列作曲和无调性. 中央音乐学院学报社，1989年特辑，第5页。

一、勋伯格的说白歌唱《月迷皮埃罗》(Arnold Schonberg：Pierrot Lunaire)

阿诺德·勋伯格(Arnold Schonberg，1874—1951)，生于奥地利维也纳，8岁时学习过小提琴，16岁时因家境贫困而停学去银行做工，同时自学作曲，20岁时花了几个月与作曲家曾林斯基(A.Zemlinsky，1872—1942)学习对位法，这就是勋伯格一生所受到的专业音乐教育。他曾先后在维也纳、柏林和美国波士顿等地的大学任教、创作、从事理论研究，1941年加入美国籍，10年后卒于美国。

《月迷皮埃罗》(1912)根据颓废派诗人A.吉罗的诗写成，这是一套21首歌曲组成的套曲。女声独唱，5个人演奏8件乐器的室内乐重奏作品，介于说唱之间的念唱效果。作品描写了一个神经质的诗人皮埃罗望月狂想中的种种情景，忽而是绞刑架，忽而是老太婆疯狂的情欲，忽而是狂想者自己当了祭司，主持"血色的弥撒"，掏出血淋淋的心脏，祈求神的赐福。整个作品充满了恐怖、狂乱、怪诞的内容，表现了一幅令人毛骨悚然的景象，是一部典型的表现主义作品。

二、贝尔格：《小提琴协奏曲》(Alban Berg：Violin Concerto)

奥地利作曲家贝尔格(Berg：1885—1935)，出生于维也纳一个中产阶级家庭，15岁时就显露出作曲的才华。1904年投师于勋伯格学习作曲。代表作品有：三幕歌剧《沃采克》《璐璐》、室内协奏曲、抒情组曲等。他的音乐带有"更多的晚期浪漫派和马勒式的交响乐传统的气息"，同时，"也具有不少激进的、革命性的特征"(《现代音乐欣赏辞典》第30页)。

1935年，贝尔格闻讯马勒的遗孀阿尔玛(贝尔格的一位保护人)的小女儿曼侬(贝尔格十分宠爱她)患小儿麻痹症医治无效病逝，他悲痛欲绝，将一切置之度外，像疯子般地写作了这部为"纪念一个天使"的他唯一的一部、世界上第一部十二音技法创作的小提琴协奏曲。从写成缩谱到完成配器，前后只用了四个月的时间。不久，他后背患上脓肿，于12月24日与世长辞。1936年4月，《小提琴协奏曲》在国际当代音乐协会举办的巴塞罗那音乐节上，由美国小提琴家克拉斯纳独奏，谢尔钦指挥首演。

从类型上说，这是一部献给"一位天使"的安魂交响协奏曲，"充满了交响性的矛盾冲突及戏剧性"(《现代音乐欣赏辞典》第36页)。

(1) 乐曲分为前后两大部分：生与死。每一部分又包含两个乐章。第一部分描绘了少女雍容华贵的玉姿，刻画了少女天真活泼的性格；第二部分则写出了她的病痛、死亡以及羽化而登仙的情景。

(2) 音乐结构：速度拱形音乐结构(见表4-7)。

表4-7 《小提琴协奏曲》的音乐结构

第一部分		第二部分	
第一乐章～第二乐章		第三乐章～第四乐章	
行板	小快板	快板	缓板
前奏曲型	谐谑曲型	三段体	众赞歌与变奏
天使的身影	青春和欢乐	痛苦和挣扎	宗教性的挽歌

第五章　巴洛克音乐欣赏

第一节　巴洛克风格音乐概述

一、巴洛克风格的音乐

从 17 世纪初(1600)至 18 世纪中叶(1750)，这段时间在西方音乐中被称为巴洛克音乐时期。巴洛克(Baroque)一词源于葡萄牙文"baroco"，葡萄牙文、西班牙文意为怪异"不规则的珍珠"，意大利文指"冲动、夸张、任性、幻想"。

巴洛克时代欧洲的音乐中心由法国等地转移至意大利的佛罗伦萨、罗马、威尼斯。在这一时期几乎所有的文化艺术都在为宫廷服务。作曲家们开始"移情"，专为特定的器乐表演形式而创作音乐作品，表达炽热、强烈的"类"情感和精神状态。作品大多使用强烈的力度对比，强化音响效果，使用完全新异的、夸张的器乐音乐风格来取代文艺复兴时期的和谐、明净、优美的声乐艺术理想。

二、巴洛克音乐风格的体裁及特点

巴洛克时期是西方器乐音乐的兴起和发展时期。音乐的体裁有键盘音乐、重奏音乐，包括三重奏鸣曲、协奏曲以及组曲。

巴洛克时期的音乐特点包括：第一，由于此时期乐器制造以及技术表现上的局限，巴洛克音乐的音域都有一定的限度；第二，器乐的组合表现出"竞奏"特点；第三，音乐体裁、音乐的陈述、曲式结构等方面与后来相比不尽相同，其缘由在于音乐家们对器乐音乐的探索、创造和发展仍处在试验阶段；第四，巴洛克音乐的主要魅力在于其节奏和力度之表现与变化，正是这一大特点使得巴洛克音乐的生命力得到延续。

三、乐器与乐队编制

巴洛克早期乐器大多从文艺复兴时期继承而来，弦乐器有维奥尔(Viol)弓弦乐器家族、鲁特(Lute)拨弦乐器家族。巴洛克中后期出现了提琴乐器家族、现代木管乐器家族、无活塞装置的铜管乐器，以及古钢琴、羽键琴、管风琴、钢琴等键盘乐器。

现代管弦乐队真正形成于古典主义音乐时期的维也纳古典乐派(1810 年左右)，与之相比，巴洛克时期乐队的结构组成并不完善，只是编制不全的小型管弦乐队，大致有：弦乐组；小提琴、大提琴；管乐组，主要是长笛、大管、竖笛等；还有各式的古键盘乐器。

第二节　维瓦尔第与小提琴协奏曲《四季》

维瓦尔第(Vivaldi，1678—1741)，是巴洛克中期音乐创作顶峰的"红发神父"作曲家，他对小提琴风格和大协奏曲形式的发展有着突出的贡献，对巴洛克后期作曲家如巴赫等人的创作产生了重大的影响。

小提琴套曲《四季》是维瓦尔第于 1725 年创作并题献给波西米亚伯爵 W.冯·莫尔津的一套大型作品《和声与创意的尝试》中的前四首，这是维瓦尔第生平 500 多首协奏曲音乐体裁创作中最伟大、最著名的一部，历经几个世纪而不衰，成为人类文化宝库中的一份无比珍贵的音乐遗产。由于它旋律优美、曲意清新，体现了意大利人热情开朗的性格，洋溢着旺盛的生命活力，具有很强烈的形象感与很高难度的技巧性，因此备受小提琴演奏家们的青睐与听众们的喜爱。

维瓦尔第的小提琴套曲《四季》分别由题为"春""夏""秋""冬"的 4 首独立性协奏曲所组成，每首协奏曲中又各自包含三个乐章。为了使听众能更好地理解作品，维瓦尔第在这部小提琴套曲《四季》的总谱扉页上曾相应地题写过一首 14 行短诗，用以简单描述每一乐章的音乐内容，这些美妙的诗句，可使我们沉醉其中并随之进入美妙的梦幻与冥想。

这四首协奏曲分别如下。

1. 春(作品RV.269，三个乐章)

第一乐章，活泼的快板，包括：春光重返、鸟之歌、森林的喃喃细语、电光闪闪、雷声隆隆。作曲家维瓦尔第在乐谱首页曾写有这样的诗句："春天来了，鸟儿歌唱，无限欣喜，迎接春光。泉水淙淙，微风习习，好似喃喃细语。天空乌云笼罩，电闪雷鸣来把春报，转瞬间风停雨止，鸟儿重又歌唱。"其乐谱如下。

第二乐章，舒缓的广板，这个慢乐章包括：云散雨止；小鸟又唱起动人的歌；牧童和他忠实的狗在鲜花丛生的牧场上小睡。作曲家题诗写道："牧羊人躺在草地上，忠实的牧羊犬在他身旁。百花盛开，景色宜人，树木轻轻摇晃。"

第三乐章，快板，风笛声中的乡村舞曲。作曲家的题诗为："春光普照大地，乡村笛声悦耳，迷人的小树丛中，女神与牧童在翩翩起舞。"维瓦尔第为人们所描绘出的一幅美丽春天的图画，是一首充满了无限温馨与鸟语花香的美妙乐章。

2. 夏(作品RV.315，三个乐章)

第一乐章，不太快的快板。夏日炎炎，人畜萎靡不振；杜鹃、斑鸠、金翅雀的叫声；微风的柔声细语，被狂风暴雨打断，牧童因为害怕即将来临的风暴而哭泣。维瓦尔第所写的诗句描述了那令人燥热与不安的夏天："盛夏骄阳似火，人畜口干舌燥，杜鹃啭啼，斑鸠与金翅雀也都在不停地吱吱叫。"

第二乐章，柔板转急板。雷声扰乱了牧童的睡梦，他试图再睡，但苍蝇、蚊子叮咬着他。题诗为："苍蝇与一群发怒的土蜂因害怕惊雷而狂飞不停，令人不得安宁。"

第三乐章，急板，夏日暴风雨。作曲家在此处的题诗为："天空电闪雷鸣，冰雹打落了玉米和谷子，毁坏了庄稼。"在作曲家的笔下，夏天是这样一种令人疲倦、充溢着一种抑郁与不安的氛围。

3. 秋(作品RV.293，三个乐章)

第一乐章，快板，农民丰收的舞蹈；痛饮美酒，兴高采烈；结束庆典后，昏昏欲睡。维瓦尔第在题诗中写道："农夫们载歌载舞，喜庆丰收，痛饮美酒，纵情欢乐。"其乐谱如下。

第二乐章，柔板，沉睡的醉汉。题诗中这样写道："大地充满了欢乐，秋高气爽，诱人入眠。"

第三乐章，极为热烈的快板，狩猎；狩猎的号角；枪声与犬吠；猎物受伤而逃，奄奄一息而死。此乐章的诗意为："晨曦初露，猎人们披挂号角与猎枪，手牵猎狗出家门。猎枪鸣响，猎狗狂吠，惊恐的野兽纷纷逃遁。"协奏曲"秋"，维瓦尔第描述了在一幅广阔的田野乡村里沉浸在丰收喜悦中的人们的一种难以言表的美好心情。

4. 冬(作品RV.297，三个乐章)

第一乐章，不太快的快板，冬季来临，可怕的寒风。维瓦尔第为此乐章音乐给出的文字提示是这样的："冰天雪地，寒风刺骨，人们簌簌发抖，牙齿打战，浑身冻僵。"

第二乐章，徐缓的广板，屋外下着冻雨，屋内人守着炉火宁静的心境。题诗中写道："壁炉旁度日，舒适又满足。"与第一乐章相比，该乐章有着很温暖的气息与恬静的氛围，

它仿佛是辛劳了一年的人们在冬日里的美丽梦幻。

第三乐章，快板，描写冰上行走的步履艰难。题诗为："冰上滑行，缓慢又小心，最怕摔跤，可是一个急转身，已经滑倒在地。"这是一个充满了谐趣的乐章，维瓦尔第在总谱上特别写道："这就是冬天，虽然它给人们带来了寒冷，然而它也给人们带来了极大的快乐。"尽管作曲家维瓦尔第在"冬"中描摹的寒冷、萧瑟，但其中也蕴含了一种对春天的渴望与企盼：冬天来了，春天还会远吗？

维瓦尔第的小提琴套曲《四季》旋律活泼动人，富于形象，经过了几百年的时间考验之后，仍然深受人们的欢迎与喜爱。

第三节　巴赫的组曲与协奏曲

约翰·塞巴斯蒂安·巴赫(Johann Sabasitian Bach，1685—1750)，德国作曲家，有"近代音乐之父"之美誉。巴赫出生于爱森纳赫市的一个音乐世家，自幼便显示出非凡的音乐才能，父亲是他的启蒙老师，8 岁时双亲去逝，15 岁开始独立谋生，曾在魏玛宫廷、莱比西圣托马斯教堂等地做繁重的乐长等工作。他一生的创作包括宗教康塔塔、经文歌、弥撒曲、受难乐、清唱剧等大量的体裁和无数的作品，其作品博大精深。

巴赫的创作根植于德国民间音乐，他的宗教音乐中具有丰富的世俗感情和大胆的革新精神。巴赫继承了 16 世纪以来德国声乐和器乐的优秀传统，吸收了意大利和法国的先进技术，几乎把所有的音乐体裁都提高到了前所未有的高度，对后世的音乐发展具有深远的影响。

一、《D 大调第三组曲》

《D 大调第三组曲》约创作于 1722 年，是巴赫所作 4 首管弦乐组曲的第 3 首，全曲共有五个分曲构成。

第一分曲《序曲》，曲式规模较大，采用法国式的慢、快、慢三部分的序曲形式。

第一部分的主题缓慢、庄严、节奏均匀、有力，旋律上扬，行进充满气势，以法国路易十四时代的宫廷歌剧序曲的风格写成(参见如下乐谱)。

第二部分采用赋格形式，主题活泼明快、富有生气。乐曲中间有乐队和独奏乐器的竞奏，使乐曲带有协奏曲的特点。最后再次重复第一部分，全曲结束。德国文学家歌德十分欣赏这首序曲，他描述道："听这首威严而华丽的乐曲，眼前仿佛出现了一群衣着华丽的人，庄严地列队走下宽阔的台阶。"

第二分曲《咏叹调》，乐曲分为两大段落，富于表情和歌唱性。第一个段落的旋律优美而柔婉，具有巴洛克后期夜曲的风格。第二个段落篇幅较大，情绪起落较第一段更为显著；旋律舒畅、饱满。其乐谱如下。

第三分曲《加伏特》，加伏特原为法国一种古老的民间舞曲，18 世纪常用于组曲的第一个乐章。本曲采用三部曲式结构，2/2 拍，主题旋律采用大跳进行，活泼而有力。

第四分曲《布列》，布列原为法国的一种古老的民间舞曲，18 世纪用于古典组曲的一个乐章。本曲采用二部曲式结构，2/2 拍；乐曲简洁、流畅，明快而有个性。

第五分曲《基格》，基格是一种快速的舞曲，起源于 16 世纪的英国，后传入德国、法国和意大利。18 世纪时常用作古典组曲的末乐章。乐曲采用前后两部分各自反复的二部曲式，6/8 拍。主题由双簧管和小提琴主奏，节奏轻快，并在欢乐的气氛中结束。

二、《勃兰登堡协奏曲》(BWV1047)

《勃兰登堡协奏曲》共 6 首，原名《为几种乐器而写的协奏曲》，1721 年间，巴赫应布兰登堡一位侯爵之约而创作了这套协奏曲。巴赫去世后，第一个为巴赫作传记的德国音乐家斯比塔给这 6 首协奏曲冠以"勃兰登堡"的标题，并一直沿用至今。

《勃兰登堡协奏曲》的第二首是为四件独奏乐器而写的巴洛克式的大协奏曲，这四件乐器分别为小号、长笛、双簧管和小提琴。协奏组有小提琴两把，中提、大提和低音提琴各一把，拨弦古钢琴一架。小号是被称为尖声小号的高音乐器，大大超出现代普通小号的音域，兼有双簧和单簧的音色，但又比这两者更为明亮，音色独特，是现代小号所无法比拟的。

《勃兰登堡协奏曲》第二首 F 大调，由三个乐章组成。

第一乐章为快板，由两个主题交替发展而成。第一主题在高声部进行，情绪热烈、活泼，音响丰满、华丽，由长笛、双簧管、小提琴与协奏组的小提琴演奏。第二主题由独奏组的小提琴演奏，音乐纤巧、细腻。其中第一主题以热烈的合奏出现，第二主题做模仿进行，两者在音量音色上形成对比。其乐谱如下。

第二乐章为行板，是独奏乐器中的长笛、双簧管、小提琴与协奏组中的大提琴、拨弦古钢琴结合而成的合奏。三件独奏乐器在合奏组缓缓流动的低音背景上分别呈示主要主题，曲调清澈、纯净，是一首悦耳的抒情诗。这个主题首先由小提琴奏出，接着双簧管、长笛依次进入，三件乐器的对答构成卡农式温柔的"三重奏"，音乐流畅舒展，连绵不断，从 d 小调开始，几次转调，最后在明亮的 D 大调上结束。其乐谱如下。

第三乐章是"很快的快板"，采用三段式结构。其中第一部分为赋格段。这个赋格组

的主题由独奏组的小号、长笛、双簧管、小提琴巧妙地加以发展,首先以尖声小号高亢、嘹亮的声音浮在高音声部,带有舞曲风格;接着双簧管、小提琴、长笛分别按五度关系进行对答,后面小号再次进入。中间部分采用主题自由展开的手法,后面小号再次进入,新、旧主题的片段及材料在各个声部轮流出现,形成生动的卡农段落。第三部分完全再现赋格段的主题,与乐章的开始相互呼应,最后完满结束。其乐谱如下。

第四节　亨德尔的管弦乐组曲《水上音乐》

格·费雷德赫·亨德尔(Georg Friedrich Handle,1685—1759),英籍德国作曲家,出生于德国的哈雷。幼年时的亨德尔就已显现出音乐天赋,10 岁时就写出了一首三重奏鸣曲,并演奏管风琴。1702 年,入哈雷大学专修法律,曾在汉堡歌剧院任第二小提琴手。1706 年前往意大利佛罗伦萨钻研当代大师的作品,专门从事音乐创作。1710 年,亨德尔在德国汉诺威担任宫廷乐长。1711 年赴聘英国,1717 年后定居伦敦,致力于清唱剧的创作和演出,并享受英国汉诺威王朝的年金。1726 年,加入英国籍。亨德尔一生创作了大量的作品,代表作有:清唱剧《弥塞亚》,管弦乐曲《水上音乐》《焰火音乐》等。

亨德尔的器乐作品兼有将德国的复调与和声、意大利的主调风格、法国的节奏和装饰音以及英国的朴素气质融为一体的特点。清唱剧的创作普遍汲取和继承了德国复调音乐技巧、意大利的流畅旋律和英国圣咏音乐的优良传统,虽然题材大多取材于《圣经》,但气势宏伟,思想深刻,富于戏剧性。

《水上音乐》又称《水乐》《船乐》,创作于 1715—1717 年,是一首管弦乐组曲。传说是亨德尔为新即位的英皇乔治一世所作,因在伦敦的泰晤士河上演奏而得名。原曲共有 20 个小曲组成,1922 年,英国作曲家哈蒂从中精选了 6 首,改编为本曲。

第一曲《快板》,根据原第三曲改编而成,3/4 拍。乐曲一开始的回首反复和华丽的颤音,由圆号与弦乐组上下呼应奏出,气氛欢快而妩媚。

第二曲《咏叹调》,采用三部曲式,主部和再现部根据原第五曲改编,中间部则为原曲的第六曲《小步舞曲》改编而成。该曲舒展、轻盈、温文尔雅,再现部由于圆号的加入,使乐曲更加抒情。

第三曲《布列》,根据原第七曲《布列》改编。布列是一种舞曲,起源于法国,其特点是欢快、双拍、弱起。本曲为 4/4 拍,急板,采用三段体结构,乐曲情绪欢快。

第四曲《号角舞曲》,根据原第八曲《角笛舞曲》改编。号角舞是一种古老的英国舞蹈,18 世纪时是水手跳的独舞,舞者双臂交叉并配上富有特点的步伐和姿势。

第五曲《富于表情的行板》,根据第三曲"快板—行板—快板"中的行板部分改编。乐曲先由木管呈示,悠缓、深沉,宛如一首夜曲。

第五章　巴洛克音乐欣赏

　　第六曲《坚定的快板》，根据原第十一曲《角笛舞曲风格》改编，三部曲式，快板，3/2 拍。第一部分的主题采用诱人的切分节奏，带有鲜明的号角性特点，辉煌而灿烂，表现了宏伟壮观的典礼场面。庄严的圆号合奏和乐队合奏，更进一步加强了乐曲富丽豪华的色彩。中间部分的旋律朴素明快，与第一部分的主题形成色彩上相映成辉的对照。乐曲最后是第一部分的再现，在号角声营造的雄壮气氛中结束全曲。

第二篇　中国音乐欣赏

第六章　中国传统音乐(器乐)欣赏

中国地大物博、民族众多、历史悠久,有着古老、灿烂、丰富的音乐文化。中华民族传统音乐思维的基础五声音阶出现在新石器时代的晚期,七声音阶在殷商时就已经出现。上古夏、商、周三代产生了总结历代史诗性质的典章"六代乐舞"。西周时期,宫廷就建立了完备的礼乐制度,并创建十二律的理论和五声阶名(宫、商、角、徵、羽),根据材料乐器名已有金、石、土、革、丝、木、匏、竹,归类为"八音"。器乐音乐的历史沿革如下。

1. **秦汉至南北朝时期**

秦汉时开始兴起鼓吹乐。三国、两晋、南北朝时期,传统音乐文化的代表性独奏乐器古琴趋于成熟,步春秋时代的琴师伯牙之后尘,一大批文人琴家相继出现,如嵇康、阮籍等,《广陵散》《聂政刺韩相》《猗兰操》《酒狂》等一批著名曲目也在这一时期问世。

2. **隋唐时期**

唐代政治稳定、经济兴旺,各族音乐经过几百年的大交流、大融合,以歌舞音乐为主要标志的音乐艺术全面发展,出现集器乐、歌舞于一体的唐"大曲",它继承了汉代时期相和大曲的传统,融汇了九部乐中各族音乐的精华,形成了"散序—中序或拍序—曲破或舞遍"的结构形式。乐器种类众多,乐队组合形式也达七种之多。鼓吹乐、琵琶乐开始盛行。

3. **宋元时期**

南宋浙派著名琴家郭沔的代表作《潇湘水云》开古琴流派之先河,宋代古琴音乐形成不同演奏形式与风格特点的浙派和江派。此时期丝竹乐、鼓吹乐进一步发展。除此之外,由于元代特殊的社会生活背景,关汉卿的《窦娥冤》开创了中国古代戏曲艺术之先河。

4. **明清时期**

明清时期,"流传于中国56个民族中的民间乐器已有五百余种,并已构成一个完整的乐器分类体系。"(袁静芳著《民族器乐》,高等教育出版社,2004年)受到戏曲、说唱、民歌小曲的影响,独奏乐器形式多样,琴、筝、琵琶、笛、箫、唢呐、管子等五花八门。明代的《平沙落雁》、清代的《流水》等琴曲以及一批丰富的琴歌《阳关三叠》《胡笳十八拍》等广为流传。琵琶乐曲自元末明初有《海青拿天鹅》以及《十面埋伏》等名曲相继问世。

根据乐器特有的演奏技巧、习用的旋律展开手法、地方性乐队基本组合形式,民间出现了多种器乐合奏的形式,被划分为五个类别的民间乐种,即弦索乐、丝竹乐、鼓吹乐、吹打乐、锣鼓乐,形成民族器乐体系,如北京的智化寺管乐、河北吹歌、江南丝竹、十番

第六章 中国传统音乐(器乐)欣赏

锣鼓等。

以上各时期出现的音乐作品,可称为中国民族传统器乐音乐的国粹,其旋律运动的逻辑一般表现为三阶段"起、开、合"或四阶段"起、承、转、合"的句式,变奏是民间传统习用的旋律展开手法,音乐结构的形成大都与变奏曲式相关,依表现的情节而定,有多段曲式结构,如《十面埋伏》,以及联曲或套曲曲式等。这些曲式与速度变化相关,有一定的规律,如:慢—中—快;散—慢—中—快—散,形成独特的民族"板腔变速体"结构。与西方音乐相比较而言,中国传统音乐显示出鲜明的民族个性特征。此时中国的民间戏曲音乐已经开放出五彩缤纷的果实,国粹京剧艺术开始大放异彩。

5. 近现代时期

辛亥革命、"五四运动"以后的一百多年来,伴随"新文化"运动、"西学东渐",中国传统音乐文化开始了与欧洲音乐的大融合。一方面,民族器乐以民间出现各种器乐演奏的社团为特点,如"天韵社""大同乐会"等坚持自己的艺术实践。民间音乐活动造就出许多卓越的民间艺人,如华彦钧(瞎子阿炳)就是杰出的代表。另一方面,要求效法欧美、富国强兵的维新派知识分子倡导了学堂民歌运动,开始兴起了传播西洋音乐。民族音乐家刘天华从学习西洋音乐中探索改进国乐的道路,创办了"国乐改进社",创作了《光明行》《空山鸟语》《病中吟》等二胡独奏曲,并且把二胡纳入专业音乐教育课程。20世纪30年代以后,在器乐作品民族化方面出现了贺绿汀的钢琴曲《牧童短笛》,瞿维的钢琴曲《花鼓》,马思聪的小提琴曲《内蒙组曲》,马可的管弦乐曲《陕北组曲》,民族器乐曲如《春江花月夜》,以及华彦钧的《二泉映月》等。

近现代时期的中国音乐创作明显受到西方音乐的影响,在音乐体裁、形式、内容、结构等方面都体现出中西合璧的特点。

第一节 中国传统古琴曲欣赏

古琴曾称琴、七弦琴,唐宋以来统称古琴。常用的传统技法为三种基本类型:散音(右手弹空弦音)、泛音(右手弹左手虚按)、按音(右手弹左手按发实音),多达一百多种。古琴虚实游移、千变万化的演奏手法,形成"清丽而静,和润而远"的独特艺术风格和品位,为历代文人志士所青睐。由于古琴演奏艺术长期的发展和演变,17世纪已形成"琴学"音乐美学理论著作,重要的有:明代徐上瀛的《豁山琴况》、清代庄臻凤的《琴声十六法》。

一、古琴曲的旷世极品——《流水》(又名《高山流水》)

传说先秦的琴师伯牙一次在荒山野地弹琴,樵夫钟子期领悟为:这是描绘"巍巍乎志在高山"和"洋洋乎志在流水"。伯牙惊曰:"善哉,子之心与吾同。"子期死后,伯牙痛失知音,摔琴断弦,终身不操,故有高山流水之曲。

古琴曲《流水》充分运用古琴演奏的"泛音、滚、拂、绰、注、上、下"等指法,描绘了流水的各种动态,抒发了一种如流水永动不息之志、智者乐水之意。

全曲结构为:起(引子,第二、三段,主题一及其变奏)、承(第四、五段,主题二及其

衍展变化)、转(第六、七段，高潮及余音)、合(第八、九段，主题二的重复变化，属古琴曲结构中的"复起"(有"再现"之意)部分。

第一段：引子。旋律在宽广音域内不断跳跃和变换音区，虚微的移指换音与实音相间，旋律时隐时现，犹见高山之巅，云雾缭绕，飘忽无定。

第二、三段：主题一(曲调：mi la sol, do re mi la sol mi re do, la do do la sol)清澈的泛音，活泼的节奏，犹如"淙淙铮铮，幽间之寒流；清清冷冷，松根之细流"，一派愉悦之情油然而生。第三段是第二段的高八度重复，并省略了第二段的尾部。

第四、五段：出现优美如歌的旋律主题二(do re la do mi re do xi la do la sol mi)，"其韵扬扬悠悠，俨若行云流水。"

第六、七段：音乐旋律呈现跌宕起伏的态势，大幅度的上下滑音奏法，接着连续的"猛滚、慢拂"作流水之声，同时，在其上方奏出递升递降的音调，两者巧妙地结合，真似"极腾沸澎湃之观，具蛟龙怒吼之象"。高潮之后，在高音区连珠式的泛音群，先降后升，音势渐减，恰如"轻舟已过，势就倘佯，时而余波激石，时而旋洑微沤"。

第八、九段：变化再现了前面如歌的旋律主题二，变化加入了新的音乐材料，速度稍快，音乐充满着热情。段末流水之声复起，令人回味。富于激情、颂歌般的主题旋律由低向高音区运动，气势浩瀚，段末再次出现第四段中的主题二材料，最后结束在宫音上。清越的泛音，使人们沉浸于"洋洋乎，诚古调之希声者乎"之思绪中。

著名琴家管平湖(1897—1967)先生演奏的《流水》一曲被录入美国"航天者"号太空船上携带的一张镀金唱片上，于1977年8月22日发射到太空，旨在向宇宙中的高级生物传送中华民族的智慧和文明的信息。

二、古琴曲《广陵散》

《广陵散》与聂政的故事相联系，始见于宋元人的诗文。据汉代蔡邕《琴操》一书中记载：战国聂政的父亲为韩王铸剑，因延误日期而惨遭杀害。聂政立志为父亲报仇，入山学琴十年，身成绝技，名扬韩国。韩王召他进宫演奏，聂政终于实现了刺杀韩王的报仇夙愿，自己毁容而死。后人根据这个故事，谱成琴曲，慷慨激昂，气势宏伟，成为古琴名曲之一。"散"有散乐之意。先秦时已有散乐，是一种民间音乐，有别于宫廷宴会与祭祀时的雅乐。

《广陵散》一曲，渊源已久。东汉末至三国时，《广陵散》已在流行。汉应璩(190—252)与刘孔才的书信中言及"听广陵之清散"。魏嵇康的《琴赋》中提到的琴曲亦有《广陵止息》。嵇康因善弹此曲而闻名一时，即使到了刑前，仍从容不迫，索琴弹奏此曲，并慨然长叹："《广陵散》于今绝矣！"汉晋伺《广陵散》曾作为相和歌流传，由于当时流行于楚国地域之故，宋郭茂倩《乐府诗集》将《广陵散》列为楚曲。隋唐以前，《广陵散》与《止息》尚为两曲。

现今所见《广陵散》谱本重要的有三种：第一种是明朱权《神奇秘谱》本；第二、三种是明汪芝的《西麓堂琴统》，其中有两个不同的谱本，称甲、乙谱。这三种不同谱本经琴家研究，管平湖先生根据《神奇秘谱》打谱的《广陵散》曲是今日经常演奏的版本。

全曲共45段，是一首少见的、篇幅最长的大型琴曲，分为六大部分："开指"(一段)，"小序"(三段)；主体部分是"大序"(五段)，"正声"(十八段)，"乱声"(十段)；"后序"

(八段),全曲的核心段落是"正声"。

全曲始终贯穿着两个主题音调的交织、起伏和发展、变化,一个主题是见于"正声"第十一段的曲调(do re mi re mi sol do);另一个主题是先出现在《大序》部分,主题派生出来的一个曲调(re mi sol la sol mi re do)。

谱中有"刺韩""冲冠""发怒""投剑"等分段小标题,其中使用的"慢商调"为本曲所独有。全曲气魄深沉雄大,有粗犷、质朴之美,贯注了一种愤慨不屈的浩然之气,"纷披灿烂,戈矛纵横",以致朱熹指斥"其曲最不和平,有臣凌君之意"。明代宋濂跋《太古遗音》谓:"其声忿怒躁急,不可为训。"《琴苑要录·止息序》云:"怨恨凄感",曲调凄清轻脆;既有"佛郁慷慨",又有"雷霆风雨""戈矛纵横"之气势。

琴曲《广陵散》包孕的崇高情操和叛逆精神及其深刻的哲理性,其强大的艺术生命力和高度的艺术感染力,被世代相传。

三、古曲《梅花三弄》

古曲《梅花三弄》,又名《梅花落》《梅花引》《玉妃引》。相传此曲最早是东晋(265—420)桓伊所奏的笛曲,后人将笛曲改编,移至在古琴上演奏,成为一首古琴曲。乐谱见于《神奇秘谱》《西麓堂琴统》等40余种琴谱中。

关于《梅花三弄》的乐曲内容,历代琴谱都有所介绍。今存唐诗中亦多有对笛曲《梅花落》的描述,说明南朝至唐间,笛曲《梅花落》较为流行。南朝至唐的笛曲《梅花落》大都表现怨愁离绪的情感。明清琴曲《梅花三弄》通过营造音响效果,描绘、表现梅花洁白,不畏寒霜、迎风斗雪的顽强性格和高尚品性,来歌颂、赞誉高尚纯洁、坚贞不渝的人品。

此曲在结构上采用循环再现的手法,重复整段主题三次,每次重复都采用泛音奏法,泛音曲调在不同徽位上重复了三次,故称"三弄"。主要曲调的曲谱如下。

乐曲结构布局共十段、三弄:

第一段,引子;

第二段,主题曲调,一弄;

第三段,新曲调段落之一;

第四段,主题曲调变奏,二弄;

第五段,新曲调段落之二;

第六段,主题变奏,三弄;

第七、八、九段,新曲调段落之三;

第十段,尾声。

乐曲《梅花三弄》中的旋律在古琴不同的音域变奏呈现,同时引用新的旋律曲调,与之形成对比,其意义非凡。

四、《潇湘水云》

宋代是古琴音乐发展的重要时期，琴曲、琴人、琴派，三者齐头并举，把传统琴学艺术推进到新的水平。古琴曲《潇湘水云》是宋代浙派琴家创始人郭沔(字楚望，1211—1274)创作并流传最广、影响最大的一首千古不朽的代表性杰作。明朱权编撰的《神奇秘谱》(1425)中，"解题"曰："是曲也，楚望先生郭丏所制。先生永嘉人，每欲望九嶷，为潇湘之云所蔽，以寓倦倦之意也。"

当金兵长驱入宋，南宋统治者偏安于一隅之际，深感国事飘零的郭楚望，移居于湖南宁远九嶷山下(潇水自九嶷山流过)，借水光云影，以抒抑郁、眷念之情。乐曲就是通过对潇水的描写，抒发了作者对国事飘零的抑郁、眷念以及对山河的热爱之情。

曲谱最初见于《神奇秘谱》，据此刊印的标题为(共分十段)：(一)洞庭烟雨；(二)江汉舒清；(三)天光云影；(四)水接天隅；(五)浪卷云飞；(六)风起云涌；(七)水天一碧；(八)寒江月冷；(九)万里澄波；(十)影涵万象。此曲流传至后世，约有50余种谱本，结构也发生了一些变化。现全曲为起、承、转、合四大部分，十八小段，加引子和尾声。创作手法的特点是两个对比性的主题及其音调的展开贯串全曲。第一主题 (骨干音：do re mi, mi sol mi sol mi, sol la do sol)格调苍劲、稳健；第二主题(骨干音：la do re mi re do la)。

乐曲由引子散板开始，来自第一主题飘逸的泛音核心音调：do re mi mi mi 使人进入碧波荡漾、烟雾缭绕的意境。

第一部分：第二、三、四段，慢板。第二段主题一呈示。前面的旋律核心音调，在中音区呈示，使用古琴特有的吟、糅手法，反复围绕着骨干音变化发展，此核心音调贯穿全曲，深刻地揭示了作者抑郁、忧虑的内心世界。第三、四段主题二在行板中呈示，平静而安稳，但继之则以强烈的音程大跳音调取之，后则低音区层层递升、浑厚的音势，通过大幅度荡糅技巧，展示了云水奔腾的"水云之声"画卷，一改抑郁、忧虑之气氛，表达出翻滚思绪之情。

第二部分：第五至八段，中板，主题巩固和初步展开，有欲起先伏之妙用。第八段再现了第四段云水奔腾的画卷，但情绪更为奔放、热情。

第三部分：第九至十四段，快板展开，五段一气呵成，是全曲的高潮部分，以第五段的前两乐句为素材移高八度展开，高、低音区大幅度地跳动，按音、泛音、散音音色巧妙地组合，交织成一幅天光云影、气象万千的图画，表现了作者对祖国山河的热爱之情。

第四部分：第十五至十七段，快板，主题变化再现。第十八段是结尾部分，音乐转入低音区，旋律上行又回折，最后再现的"水云之声"，流露出作者内心无限的感慨。

全曲情景交融，寓意深刻，乐曲无意于水声模仿，也不像船歌那样有摇曳感的节奏型贯穿其中。作者充分利用了古琴演奏中"吟糅绰注"的技法，用泛音的飘逸表现了云水的苍茫、精神世界的凝思；用琴弦共鸣体的余音袅袅，造成自然界空灵的意境，充分利用古琴演奏中的"吟、糅、绰、注"技法，集中体现了古琴艺术的"清、微、淡、远"的含蓄之美，被历代琴家公认为典范。

第六章 中国传统音乐(器乐)欣赏

第二节　传统琵琶曲欣赏

琵琶是以演奏手法命名的一种重要的传统乐器，唐代是琵琶演奏艺术发展的一个高峰时期，明清时期琵琶形制基本稳定，出现众多的琵琶演奏家，制作、演奏艺术再获极大的发展。中国传统琵琶曲根据乐曲风格可分为武曲、文曲等；根据速度可分为慢板乐曲、快板乐曲；根据结构可分为小曲和套曲。

一、琵琶武曲《十面埋伏》

早在16世纪以前，乐曲《十面埋伏》已在民间流传。

《十面埋伏》主要描绘公元前202年，楚汉刘邦和项羽在垓下决战的情景，项羽自刎于乌江，刘邦取得胜利。乐曲主要歌颂了楚汉战争的胜利者刘邦，尽力刻画"得胜之师"的威武雄姿，全曲气势恢宏，充斥着金戈铁马的肃杀之声。

全曲采用了我国传统的大型套曲形式(受章回小说结构的影响)，可共分三大部分、十三段(汪煜庭传谱)。

第一部分包括：(一)列营；(二)吹打；(三)点将；(四)排阵；(五)走队。

引子"列营"段。描述了这场大战前的准备，表现了威武雄壮的汉军阵容。乐曲一开始，琵琶就在高音区奏出了嘹亮的战鼓声，然后又模拟军号、炮声等典型的战争音响。战鼓的节奏音调(la do la sol la)由慢到快，高亢明亮的号角声在马蹄声的铺垫下奏响于高音区，接着铿锵有力的节奏和激昂高亢的长音与低音区再次出现的鼓声、号角声相配合，从音响上模拟战前异常紧张的气氛与戏剧性的效果。

在鼓角、炮声以后，"吹打"段出现了气息悠长的旋律(do re mi la do sol)，表现了浩浩荡荡的汉军由远而近、阔步前进的情景。"点将""排阵""走队"三个小段则是对汉军军营形象活动的刻画。节奏在此时变得整齐紧凑，音调也变得跳跃富于弹性，乐曲的情绪在有条不紊的结构安排中逐层发展，为过渡到激战场面做了充分的铺垫。

第二部分是激烈的作战，也是真正精彩的段落。包括"埋伏""小战""大战"三个段落。其中通过运用琵琶特有的技法和丰富多变的节奏，层次分明而又生动、逼真地描绘了气势磅礴的大战场面。"埋伏"这段音乐利用一个音型的反复出现和音区变化，形成一张一弛、一松一紧的特征，造成一种表面平静、实为紧张的战场气氛，给人一种夜幕下伏兵四起、神出鬼没地逼近楚军的阴森感觉。后面的"小战"和"大战"刻画了楚汉交锋、短兵相接的场面。琵琶运用高超复杂的绞弦技巧真实地再现了战争的惨烈：人仰马嘶声、兵刃相击声、马蹄声、呐喊声等，惊心动魄，让人振奋。中间一段琵琶的长轮奏模拟箫声，隐约透出四面楚歌，暗示项羽兵败。

第三部分包括(九)项王败阵；(十)乌江自刎；(十一)众军奏凯；(十二)诸将争功；(十三)得胜回营。"项王败阵、乌江自刎"两个段落，描绘了项羽败北后在乌江自杀的情景。绵绵不绝、如泣如诉的曲调令人愁肠欲断，深刻地表现了项羽在四面楚歌之中慷慨悲歌、诀别虞姬自刎，与前面的高潮形成了鲜明的对比。

后三小段描写了汉军胜利者的种种姿态，刘邦得胜回朝，音乐结束。

全曲气势恢宏，充斥着金戈铁马的肃杀之声。"在演奏技巧方面，《十面埋伏》几乎涵盖了所有传统琵琶舞曲技法。集中了无数优秀民间音乐家的创作智慧，汇蓄着中国古代琵琶艺术的丰富宝藏。"(袁静芳著《民族器乐》，高等教育出版社，第 208 页)可以说《十面埋伏》把古代琵琶表演艺术发挥到登峰造极的地步，创造了以单个乐器的独奏形式替代了西方管弦乐队交响乐所表现的波澜壮阔的史诗场面的奇迹。

二、琵琶文曲《夕阳箫鼓》

早在 18 世纪，《夕阳箫鼓》就在江南一带流传，此曲最早见于 1875 年吴畹卿的手抄本。"箫鼓"是中国古代的一种乐队组合形式，由排箫、笛和鼓等乐器组成，汉代已流行。汉武帝《秋风辞》："泛楼船兮济汾河，横中流兮扬清波；箫鼓鸣兮发棹歌。"

汪昱庭(1872—1951)将《夕阳箫鼓》的曲谱流传下来，成为现代一首著名的琵琶独奏曲。他的演奏兼取平湖派与浦东派之长，所传弟子也较多。现大都以汪昱庭的弟子李廷松的传谱为例，尽管乐曲标题各派有异，但其基础仍是"夕阳箫鼓"。乐曲的基本结构是同一主题的变奏，在基本旋律的变奏中又加进新的音乐素材，充分发挥了琵琶左手推、拉、打、带的指法，加深了对主题形象和意境的刻画。乐曲进行的速度、力度也都有多种起伏变化，既描绘了微风轻拂、水波荡漾、夕阳西下、江上泛舟的景色，也描绘了橹声急促、渔舟近岸和渔歌四起的欢腾景象，表现了人对大自然的热爱。最后的尾声宁静如画、意境深远。

全曲分为十一段，可为带插部的变奏曲式结构。

结构布局：

第一段，引子，散板，描绘鼓声、箫声，呈现出主题骨干音(la do re la sol)，展现出夕阳美景；

第二至五段，主题的呈示及反复变化(变奏)，尽情地渲染夕阳美景；

第六段，"插部"，在低音区出现一个新的材料，意境含蓄而深远；

第七段，主题扩充、模进展开；

第八、九段，主题变化再现，意境开阔、舒展；

第十段，主题进一步展开，呈现出乐曲的高潮，渔舟近岸、情景欢腾；

第十一段，尾声，速度放缓、力度趋弱，恢复了初始时的宁静、优美的景色画面。

20 世纪 30 年代初，上海"大同乐会"柳尧章、郑觐文等人将琵琶曲《夕阳箫鼓》改编成民族器乐合奏曲，改名为《春江花月夜》。两者内容基本一致，故以《春江花月夜》为例，全曲构成介绍如下。

1) 江楼钟鼓

先由琵琶用弹挑指法模拟鼓声，箫和筝则奏出轻微的波音，描绘出夕阳映江面、熏风拂水涟的景色和安谧深幽的意境，接着乐队齐奏出优美如歌、富有江南风格的主题，参见如下谱例。

666 1̇2̇6 | 5 56 | 55 6̇1̇2̇ | 3 - | 36̇1̇ 5653 | 2 - | 35 6̇5̇6̇1̇ | 232 1231 | 2 -

这一主题旋律可以说是全曲的基础，以后各段就是以这段旋律为基础进行"换头合尾式"的变奏，也就是在每一段的前半部分进行变奏或引进新的音调(即"换头")，而在每段

的后半部分反复主题旋律(即"合尾"),乐曲的其他各个段落都是通过它的变奏、发展、衍化而成的。

2) 月上东山

主题音调移高四度自由模进(即把第一段的主题旋律移高四度,作自由模进变奏),如江上微波的涟漪,恬静朦胧、江清月白的夜色。

3) 风回曲水

主题音调在上五度上自由模进,富有推动力,恰似江风吹拂,流水回荡(有时被删去了)。

4) 花影层台

琵琶弹出四组先紧后松的华彩段,如阵阵清风吹皱一江春水,水中花影纷乱层叠之貌。

5) 水深云际

琵琶和中胡在低音区齐奏,音色浑厚深沉,忽而琵琶八度的跳越、轻柔透明的泛音,如"江天一色无纤尘,皎皎空中孤月轮"之景色。

6) 渔歌晚唱

洞箫在琵琶和木鱼的伴奏下吹出一段悠扬如歌的旋律,后乐队齐奏,速度加快,由远而近,如白帆点点,渔翁低吟,歌声飞至,渔人晚归。

7) 洄澜拍岸

琵琶以扫轮指法弹出一连串由慢而快,恰似渔舟破水、掀起波澜、旋拍两岸的热烈情景。接着,乐队齐奏,造成小高潮后又回到琵琶独奏,慢弹轻挑,如渔舟远去,水复平静。

8) 桡鸣远濑

"桡"就是划船的桨。"濑"是指从沙石上流过的急水。

9) 欸乃归舟

"欸乃"是模拟摇橹的声音。两段均是乐队合奏,筝弹历音,洞箫加花,乐队用固定的音型作递升递降的旋律进行,速度由慢渐快,力度由弱至强,把音乐推向高潮,生动地勾画出归舟破水、浪花飞溅、波澜起伏的意境和橹声欸乃、竞相追逐的画面。

10) 尾声

归舟远去,万籁俱寂,春江在苍茫的暮色中显得更加优美、宁静和安详。全曲在悠扬、徐缓的旋律中结束,意境深远,使人回味无穷。

该曲通过委婉、质朴的旋律,流畅、多变的节奏,形象地描绘了月夜春江的迷人景色,塑造出鲜明生动的音乐形象,描绘出一幅色彩斑斓、春风和煦、皎月当空、山水相连、花月交辉、渔舟晚归、如诗似画的自然景色,以其浓郁的中国风格、纯朴典雅的民族音调,赞颂了江南水乡的优美风姿,给人一种难言的美妙之感和艺术享受,充分展现了中国传统丝竹乐的艺术美。

三、标题琵琶曲《海青拿鹤》(又名《海青拿天鹅》)

元代时出现的琵琶套曲。此曲题材取自北方游牧民族的狩猎生活,海青又名海东青,是北方狩猎民族饲养的一种专门捕猎动物的猛禽,当时的契丹王室常携海青外出围猎,故此曲被认为是在契丹民族或女真族的传统音乐的基础上加工编创而成。元代杨允孚在《滦京杂咏》中提到此曲:"为爱琵琶调有情,月高未放酒杯停。新腔翻得《凉州》曲,弹出天鹅避海青。"

北京智化寺有清康熙三十三年的抄本《放海青》《拿鹅》两曲。1814年荣斋编《弦索备考》亦有《海青》一曲，均为合奏谱。现存琵琶独奏乐谱最早见于华秋萍的《琵琶谱》。

《海青拿鹤》主题鲜明，结构紧凑，除引子、尾声外可分四大部分。

引子是舒展平稳的散板，展现了辽阔的草原美景。

第一部分，以生动多变的节奏，调式交替、色彩变化的旋律，表现猎手们纵鸟挽弓的雄健形象和海青飞翔前抖羽、展翅、左右寻看的姿态。

第二部分，以切分扫弦演奏的刚健有力的海青主题作为"合尾"多次出现，它与穿插其中的另外一个旋律形成对比，互相烘托，从不同侧面着重刻画海青矫健、勇猛的形象。

第三部分，海青主题反复出现，运用音区对比手法，描写海青穿云破雾，盘旋翱翔，使海青的音乐形象更为鲜明。

第四部分，全曲高潮，琵琶在不同音位上运用拼弦技巧，绘声绘色地描绘了海青与天鹅的搏斗和天鹅被扑击时的惊叫声。最后海青主题音调再现，象征了海青击落天鹅，取得胜利。

尾声以民间曲牌《撼动山》《五声怫》为素材模仿吹打，描绘猎手带着海青满载而归的情景。

全曲采用了琵琶的多种表现技巧，如吟、挽、轮、挑、扫等，讲究音量音色的对比，乐曲在激烈中蕴含悲壮，雄健中又见柔情，在刻画海青矫健、勇猛形象的同时，反映了游牧民族剽悍、挚诚、雄健的性格。

四、琵琶曲《月儿高》

《月儿高》是一首著名的琵琶传统大套文曲，是器乐艺术中描写月亮的极品之作。所作年代及作者均不详，后被改编成民族管弦乐曲。现存最早谱本是明代嘉靖年间的手抄本《高和江东》中的一曲。清嘉庆年间蒙古族文人荣斋所编的《弦索备考》(1814)中亦收录有此曲。

《月儿高》主要描述月升到西沉的过程，全曲共分十二段：(一)海岛冰轮；(二)江楼望月；(三)海峤踌躇；(四)银蟾吐彩；(五)风露满天；(六)素娥旖旎；(七)皓魄当空；(八)琼楼一片；(九)银河横渡；(十)玉宇千层；(十一)蟾光炯炯；(十二)玉兔西沉。

第一段散板引序，缓收的旋律层层递升，犹如一轮明月从海上冉冉升起，把人们带到一种朦胧变幻的意境中去。

第二段如歌的旋律，用左手"吟、揉、推、挽"等指法作润饰，极富韵味，令人联想起飘飘欲仙的优美舞姿。在第三、五段，这个旋律在重复时，首句之后插入了长大的展开性音乐材料，使音乐得到了发展。尾部再现二段旋律时，第五段做了成倍的紧缩，并加了一个"搭尾"，结束在羽音上。

第四段将曲首散板引序做了结构变动与扩充。

第六段至第九段，将前面歌唱性主题作自由变奏，速度加快，节奏多变，旋律活泼跳跃，具有传统歌舞音乐的特点。乐曲呈现明显的层次发展，恰如舞袖翻滚、飞步环绕的热烈舞蹈场景。

第十至十二段，先是宽广地上扬旋律，用"长轮"指法演奏，乐音连绵不断，如同浮现玉宇千层，蟾光炯炯，耸入云霄，幽雅古朴而富于幻想；接着运用"摭弹"技法奏出轻

快急促的音调，充满生气。最后一段，先出现第一段引序材料的缩影，接着速度多变的音型重复，富有戏剧性。最后以全曲的首句作为全曲的终止乐句，描述玉兔西沉，周围一片幽静。

全曲古朴动人，委婉缠绵，优雅华丽，舞蹈性极强，颇具大唐风韵。

五、琵琶曲《阳春古曲》

《阳春古曲》早在明代已在民间流传，有两种不同版本，《大阳春》和《小阳春》。《大阳春》是指李芳园、沈浩初整理的十段、十二段乐谱；《小阳春》是汪昱庭所传，又名《快板阳春》，流传很广。此曲表现了冬去春来，大地复苏，万物生机勃勃、欣欣向荣的初春美景，旋律清新流畅，节奏轻松明快。《阳春古曲》由民间器乐曲牌《老六板》的旋律(骨干音调：mi mi la mi la re sol la do mi)为各段开首，组成多个变体的琵琶套曲。

全曲可分为七段：(一)独占鳌头；(二)风摆荷花；(三)一轮明月；(四)玉版参禅；(五)铁策板声；(六)道院琴声；(七)东皋鹤鸣。(注：这些小标题出自李芳园之手，与乐曲内容并无多大关系。)但形式结构上仍然是起、承、转、合的原则关系。

(1) 起部："独占鳌头"。曲首出现长达十七拍的"八板头"变体，它在以后三个部分的部首循环再现。原《八板》的旋律以"隔凡"和"加花"等技法加以润饰，运用"半轮""夹弹""推拉"等演奏技巧，音响效果独特有趣，使花簇的旋律充满活力。

(2) 承部："风摆荷花""一轮明月"。这两个《八板》变体，在头上循环再现《八板头》之后，旋律两次上扬，在高音区上活动，表现情绪较为热烈。

(3) 转部："玉版参禅""铁策板声""道院琴声"在这三个段落中出现了不少展开性的因素。首先是乐曲结构的分割和倒装，并出现新的节拍和强烈的切分节奏。其次是运用"摭分""扳"和"泛音"等演奏指法，使音乐时而轻盈流畅，时而铿锵有力。特别是"道院琴声"，整段突出泛音，恰如"大珠小珠落玉盘"，晶莹四射，充满生命活力。

(4) 合部："东皋鹤鸣"是本部的动力性再现，在尾部做了扩大，采取突慢后渐快的速度处理，采用强劲有力的扫弦技巧，音乐气氛异常热烈。

六、古曲《汉宫秋月》

《汉宫秋月》原为崇明派琵琶曲，后演变成不同谱本，现流传的演奏形式有二胡曲、琵琶曲、筝曲、江南丝竹等多种谱本。此曲主要表达的是古代宫女哀怨、悲愁的情绪及一种无可奈何、寂寥清冷的生命意境。不同的乐器运用各自的演奏艺术手段再创造，以塑造不同的音乐形象，这是中国民间器乐演奏中最为常见的情况。

1. 二胡《汉宫秋月》

由崇明派同名琵琶曲第一段移植到广东小曲，粤胡演奏，又名《三潭印月》。1929年左右，刘天华记录了唱片粤胡曲《汉宫秋月》谱，改由二胡演奏(只以一把位演奏)。其后的二胡演奏家蒋风之整理并演奏的《汉宫秋月》，做了很大删节以避免冗长而影响演奏效果。其速度缓慢，弓法细腻多变，旋律中经常出现短促的休止和顿音，乐声时断时续，加之二胡柔和的音色、小三度绰注的运用，以及特性变徵音的多次出现，表现了宫女哀怨悲愁的

情绪，极富感染力。

2. 江南丝竹《汉宫秋月》

采用的原为"乙字调"(A宫)，由孙裕德传谱。原来沈其昌《瀛州古调》(1916年编)丝竹文曲合奏用"正宫调"(G宫)。琵琶仍用乙字调弦法，降低大二度定弦，抒情委婉，抒发了古代宫女细腻、深远的哀怨之情。中段运用了配器之长，各声部互相发挥，相得益彰，给人以追求与向往。最后所有乐器均以整段慢板演奏，表现出中天皓月渐渐西沉、大地归于寂静的情景。

3. 琵琶曲《汉宫秋月》

又名《陈隋》，以歌舞形象写后宫寂寥，更显清怨抑郁，有不同传谱。目前一般是据无锡吴畹卿(1847—1926)所传，其后刘德海加上了许多音色变化及意向铺衍的指法，一吟三叹，情景兼备，很有感染力。

总之，此曲抒发了古代受压迫宫女幽怨悲泣的情绪和寂寥清冷的意境，可以使现代人了解、感受古代人的不幸遭遇和悲郁的情感。

七、小结

中国传统独奏音乐的品种丰富，还有筝音乐，以及吹奏的笛、笙、箫音乐，拉弦乐器二胡、板胡、马头琴等音乐。中国传统种类繁多的独奏音乐，在长期历史沿革的过程中，形成了众多流派和曲谱。如古琴音乐在南宋浙派(浙江省)、江派(长江下游)两大派系基础上，至明清见于记载的还有蜀派、闽派、广陵派、虞山派、中州派等支系及其编撰、流行的大量曲谱。根据文字和乐谱的记载，琵琶流派在清朝嘉庆年间已分为南北两大派，近百年来，琵琶演奏家多云集在江南一带，主要有江苏无锡派、崇明派、上海浦东派、汪昱庭派和浙江平湖派，以及大量的琵琶曲谱，这些都为民族乐器欣赏提供了大量的精神食粮。

除传统独奏器乐音乐之外，丰富的中国民族器乐的合奏音乐，大量的曲牌作品，音乐学家袁静芳先生将其归纳、定性为民族器乐乐种体系，如丝竹乐类乐种、弦索乐类乐种、鼓吹乐类乐种、吹打乐类乐种、锣鼓乐类乐种。

下面以江南丝竹乐为例进行介绍。

江南丝竹的最大特点就是演奏风格精细，在合奏时各个乐器声部既富有个性又互相和谐，支声性复调织体写法很有特点。乐曲多来自民间婚丧喜庆和庙会活动的风俗音乐，有的是长期流传于民间的古典曲牌。

(1) 江南丝竹的乐队组合

"丝"——二胡、中胡、琵琶、三弦、扬琴、秦琴等；"竹"——笛、箫、笙；其他——板、板鼓、碰铃。最近发现在上海郊县的丝竹乐队中有使用京胡、板胡和碟子等。

(2) 江南丝竹的曲式结构，一般分为三类。

① 基本曲调的变奏，如《中花六》《慢六板》《欢乐歌》《云庆》。

② 循环式结构(类似于西洋音乐的回旋曲式)，如《老三六》《慢三六》。

③ 多曲牌联奏的套曲，如《四合如意》《行街》。

上面所述的这八个曲子即是流传最广、影响最大、颇有代表性的江南丝竹八大曲。这

些乐曲尽显江南秀美柔婉之风,富有情韵。

除以上的江南丝竹,还有广东音乐,如《旱天雷》等曲;福建南音,都属于丝竹乐。

其他部分民族器乐作品欣赏曲目有:广东音乐中的《雨打芭蕉》《步步高》《孔雀开屏》等。

《旱天雷》主旋律如下。

$1=D \quad \frac{4}{4}$

6535 5 5 5 | 6535 2 2 2 | 6535 55 52 72 | 76 5·6 55 | 52 72 76 51 |

35 6 6 66 | 65 1 1 12 | 35 2 2 2 | 6535 15 15 51 |

以上这些无疑是民族音乐(戏曲、民歌、说唱、舞蹈)宝库中的精华和重要的组成部分。民族器乐音乐是中华民族聪明智慧的体现,也是一笔宝贵的民族音乐文化遗产。

第三节 中国古代音乐美学和思想与中西音乐风格特征

一、中国古代音乐美学和思想

在中国古代,美育思想和美育实践也有着悠久的历史。古代教育的"六艺"(礼、乐、御、射、书、数)思想中就包含着美育的内容。

春秋末年至战国末年这一时期,社会上思想活跃,百家争鸣,先后出现了儒、墨、法、道等诸家思想理论,在音乐美学思想方面形成了三大学派。

(1) 以孔子为代表的儒家音乐美学思想。孔子主张内容和形式上的统一,认为音乐中只有"美"和"善"达到完美和谐的统一,才能体现出理想美的极致,反对"粗俗"或"虚浮"的音乐,提倡"尽善尽美""乐而不淫、哀而不伤"的"中庸"音乐审美评价标准,强调了音乐审美中的美感体验与一般快感体验性质的不同。例如,孔子在评论《韶》与《武》两部经典性乐舞时,说道:《韶》为"尽善矣,又尽美也",《武》则为"尽美矣,未尽善也"。孔子还提出:"兴于诗,立于礼,成于乐。""诗"和"乐"是君子修身成仁的重要途径。所以,儒家音乐美学思想,强调"礼"和"乐"的教育作用,把"礼"和"乐"放到了教育的首位,作为修身齐家、兴邦治国的工具,千百年来成为中国统治阶级以及社会的主流思想。

(2) 以墨子为代表的墨家音乐美学理论。墨子承认音乐美感的存在,但他看到当时的统治者为了"享乐"不仅加重了民众的负担,也使社会经济、政治趋于失衡,提出"为乐非也"的观点,对音乐的社会功能采取否定的态度。

(3) 以老子为代表的道家的音乐美学理论。老子提出"大音希声",在老子看来,最完美的音乐,是无法用感官去感受的。那么只有以"心"的超凡境界才能够去领悟音乐。

中国古代文人的音乐观也别具特色。中国古曲中,有许多看似模仿的标题,但其乐旨却不侧重描写客观事物。西方的油画注重细节的真实,而中国水墨画讲究写意、神似,诗词讲"言外之意",美术讲"象外之象",音乐注重的是"弦外之音"。特别是古琴音乐,

要求通过可感可闻的音响，传达出不可穷尽的意蕴；通过外在的、表面的形式，体现内在的本质的精神。它不追求对所咏之物的音响特征进行刻意的外在模拟，而是借助炽烈的投入使之升华为艺术形象。

二、中西传统音乐风格特征比较

中国古代音乐以礼为规范，以"中和"为美，要求其内容乐而不淫、哀而不伤、怨而不怒、温柔敦厚和形式的中正和平，无论是文人音乐、宫廷音乐、宗教音乐或是民间音乐，都比较注意分寸，讲究恰到好处，强调"含蓄""蕴藉"，在主体精神的感受上追求"和谐"的境界。可以说"中和之美"是中国古代音乐美的创造与欣赏主要的追求目标和重要指导原则。

中国传统音乐在其特有的政治、历史与文化传统背景中所形成的独自的民族传统音乐风格体系，与西方所谓专业音乐风格体系相比较，呈现出鲜明的特征。

(1) 中国传统音乐思维的形态以线性为主，强调单线条旋律的横向变化与发挥。西方音乐思维形态是立体化的，多声部的线条与和声及其张弛变化是音乐呈示、展开的主要动力。

(2) 中国传统音乐的节奏和节拍富于弹性、律动自由，即便是用均分律动的有规律的节奏，其强弱交替、速度缓急也有许多伸缩余地，这与中国音乐重写意的表现原则相一致；西方音乐节奏、节拍有规律、规则，符合西方美术绘画和西方音乐重结构和写实的表现原则。

(3) 中国传统音乐产生于五度相生率，以五声音阶、调式的语汇为主；西方音乐主要以十二平均律，七声音阶、大小调调式体系的语汇为主。

(4) 中国传统音乐的结构是线性的速度变化体，一个母曲衍生出大量的变体曲，音乐的情感(甜美与苦涩、欢乐与悲哀、开朗与晦暗、活泼与忧郁等)依音化旋律的丰富变化得以自然流露，形成所谓"散—慢—中—快—散"的结构。西方音乐结构强调内在的逻辑性，蕴含对立统一的思想原则，富哲理性，特别表现在"奏鸣曲式"的形式结构之中。

(5) 中国传统音乐在表现观念上是文学性、标题性和自娱性，器乐作品都有明确的标题(没有纯音乐作品)。西方音乐在表现观念上是供欣赏和审美，突出音乐的自律性和纯音乐性，如"古典音乐"中一些无标题纯器乐化作品以速度或曲式和体裁作为名称。19世纪浪漫主义音乐才开始了音乐与文学、诗歌、绘画相结合的历史。

(6) 中国传统音乐的总体审美印象犹如中国传统黑白两色的写意性水墨画，形式凝练、简洁，刻画、描绘出丰富的内容和意境。西方音乐则正如写实的立体油画，形象鲜明、结构典型、戏剧高潮和色彩丰富。二者各具特色和艺术价值。

当今世界经济一体化，全球各民族也在相互学习、相互渗透、相互融合。世界音乐文化的辉煌之日已经到来，特别是20世纪末中国当代新音乐(伴随百年来中西音乐文化的交流、融合、重建，中国新时期的改革开放)的成就举世瞩目。

第七章　20世纪80年代之前部分管弦乐作品欣赏

20世纪初，伴随五四运动和新文化运动的发展，中国作曲家开始主动学习西方的音乐文化和技术，并将西方音乐技术与中国民族音乐进行有机结合。许多音乐体裁的创作如交响曲等，从无到有，在不到百年的时间里，中国音乐作品与西方的古典主义、浪漫主义相融合。20世纪80年代以前，伴随着新中国的成立和发展，中国音乐的历史进入一个崭新阶段，揭开了新的篇章。在"为工农兵服务""洋为中用"等文艺方针的指引下，广大音乐工作者继承和发扬我国的音乐传统，大胆借鉴外国音乐的宝贵经验，紧密配合着党和国家在各时期的中心任务乃至一些具体的工作，辛勤耕耘，创作出大批优秀的音乐作品，走出了一条中国新音乐的发展道路。

在此期间，作品的内容有的与中国近现代革命的历史有关，有的内容反映了在新中国成立后，人民群众在各个不同阶段的思想感情和精神风貌。

第一节　部分室内乐作品

贺绿汀(1903—1999)，湖南邵阳县人，1923年入长沙岳云学校艺术专修科学习音乐，大革命期间曾参加湖南农民运动、广州起义。1931年入上海国立音专，师从黄自学习理论作曲，师从查哈罗夫、阿克萨可夫学习钢琴。1934年所作钢琴曲《牧童短笛》和《摇篮曲》在亚历山大·齐尔品举办的"征求中国风味的钢琴曲"评选中分别获得一等奖和名誉二等奖。此后进入电影界，为左翼进步影片《风雨儿女》《马路天使》等写音乐。1943年到延安，筹建了中央管弦乐队。新中国成立后，担任上海音乐学院院长和中国音协副主席。

半个世纪以来，他一共创作了3部大合唱、24首合唱曲、近百首歌曲、6首钢琴曲、6首管弦乐曲、十多部电影音乐，出版有《贺绿汀音乐论文选集》。

一、贺绿汀：《牧童短笛》及管弦乐曲(He Lüding：Piano piece 《Cowboy blow the bamboo Piccolo》and《The Orchestral suit for Sen ji de ma in the Inner Mongolia》)

钢琴独奏《牧童短笛》作于1934年，根据我国童谣"小牧童，骑牛背，短笛无腔信口吹"而定名。全曲为A—B—A¹复调性的再现三部曲式。

首部A段，幽悠潇洒，两支结合在一起的自由对位式复调旋律，犹如两位牧童在骑牛漫游，信口对吹，无拘无束。中部B段，使用和声音型伴奏的主调音乐与A部复调音乐形成对比，活泼欢愉，似牧童与水牛在快乐地舞蹈。再现段，作曲家将A段的对位复调旋律加花，曲调更为流畅、妩媚(参见如下乐谱)。

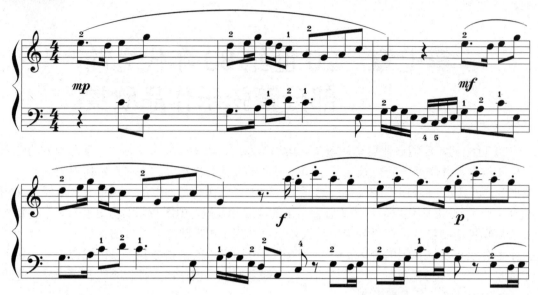

这首作品具有鲜明的音乐形象和浓郁的江南风味,在我国现代钢琴音乐创作中,具有开拓意义。

管弦乐组曲《森吉德玛》,全曲分为两段。第一段速度舒缓,音乐主题描绘了辽阔草原的大自然景象,第二段主题的素材速度加快,配器上出现变化,刻画出蒙古族人民欢庆的喜悦心情和载歌载舞的热烈场面。

管弦乐曲《晚会》共分三段:第一段音乐主题表现出鼓乐齐鸣,一派欢天喜地、热闹无比的晚会场面;第二段通过主题乐句的对答和强弱对比,表现出了晚会上男女老少兴高采烈的欢乐情形;第三段采用中国民间音乐的锣鼓节奏,对比更为强烈,晚会的场面更加热烈而欢腾。

以上这两首乐曲于1949年9月在北京中南海怀仁堂的第一届全国政协会议上首演。

二、华彦钧:弦乐合奏《二泉映月》(Hua Yanjun:String tutti《The Luna be reflected in the Second Fountain》recomposed by Zu-qiang Wu)

作品《二泉映月》原本并无标题,是杨荫浏先生为阿炳录音后两人商定的乐曲名称。该作品由华彦钧(阿炳)作曲,吴祖强改编。

"二泉"是中国无锡市的一处游览胜地,坐落于惠泉山,全称"天下第二泉",这里以一潭绝妙的泉水得名,阿炳经常在此卖艺。

此曲静如潭水又涌似喷泉,以景抒情,冥思伴以激动,如诗一般优美、恬适,动人心弦。改编曲借助了西方和声、复调及弦乐队的配器方法,并在结构、力度层次上做了调整、变化,使之情感、意境有了极大的丰富和充实。

吴祖强(1927—),江苏人,出生于北京,中国著名作曲家、音乐理论家和教育家。1952年、1958年分别毕业于中国中央音乐学院和苏联莫斯科柴可夫斯基音乐学院。其创作有歌曲、合唱、室内乐、管弦乐、协奏曲、舞剧、戏剧电影音乐等。

第七章 20 世纪 80 年代之前部分管弦乐作品欣赏

音乐形式和内容综合数据，如表 7-1 所示。

表 7-1 《二泉映月》的音乐形式和内容综合数据

作品名称	吴祖强：弦乐合奏《二泉映月》												
编号	1	2	3	4	5	6	7	8	9	10	11	12	13
陈述段落													
调式、调性	D(宫)、A(徵)												
小节编号及数目	4	4	4	4	4	6	5	5	5	5	6	4	7
主音色	ViI	ViI	Ve				Vc						ViI
节拍	4/4												
速度	Lento，慢板												

三、桑桐：钢琴曲《在那遥远的地方》(Sang tong：Piano piece "On the remote district")

1. 音乐结构图形(回旋曲式，见图 7-1)

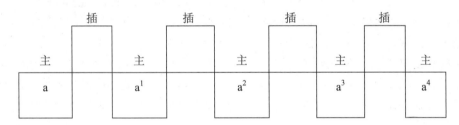

图 7-1 《在那遥远的地方》的音乐结构图形

2. 音乐特色

主旋律共呈示 5 次，每次呈示均有微妙的变化，使其具有"变奏"性质，也因主旋律之间都有插段，使它又具有"变奏"特点，可视为一首幻想性的回旋变奏曲。全曲力度变化大，从 ppp 到 fff；节奏(节拍)自由交替，其中节拍先后为 2/4、4/4、3/8、3/4、2/8、1/4、4/8、6/4、5/8、5/4、7/4、8/4。特色和声语汇有："纯四度"与"三全音"叠加的和弦、多个小二度叠置的"音块"和弦、"复合和弦"、增三和弦等。

3. 相关资料

作曲家桑桐(1923—2011)，生于中国江苏松江县，1941 年入国立上海音专作曲系学习。1949 年秋起，在上海音乐学院任教，数十年来，一直从事教学，工作之余进行创作。作品有歌曲、器乐曲、合唱、管弦乐等不同体裁形式约 100 多首。他还是和声理论的专家，著有《和声学专题六讲》《和声的理论与应用》(上下册)、《五声综合性和声结构的探讨》等专著。

钢琴曲《在那遥远的地方》作于 1947 年，是我国最早应用无调性手法与民歌主题相结

合的作品之一。

第二节　管弦乐作品

一、管弦乐《瑶族舞曲》(Orchestral Music for the Chinese Yao Minority)

乐曲生动地描绘了新中国诞生后，瑶族人民欢庆节日时载歌载舞的场面和青年男女勇敢追求幸福生活的精神风貌。结构为复三部曲式，乐曲开始有一个引子，弦乐组以轻柔的拨奏模仿出瑶族民间长鼓的敲击声，仿佛夜幕降临了，人们穿着盛装，打着长鼓，从四方结伴而来，聚集在月光下。

第一部分：小提琴领奏出了一个幽静、委婉的主题，犹如一位窈窕少女婀娜多姿地翩翩起舞。这一旋律先后还由长笛、双簧管、单簧管奏出，表明姑娘们都纷纷加入舞蹈的行列。随着长鼓越敲越欢，音乐气氛不断地高涨，大管在铿锵有力的弦乐背景上奏出了一个粗犷、豪放的主题，好似小伙子们终于按捺不住内心的激动，兴奋地围着姑娘们跳起了热烈、刚劲的舞蹈。接着，双簧管又吹奏出甜美的曲调，好似温柔的姑娘们含羞地招呼，它引出了热烈的对舞。

第二部分：它是一个抒情的、三拍子的中板段落，旋律时而温柔富有歌唱性，时而也出现跳跃的节奏音型，恰似一对对恋人边歌边舞，互诉爱慕之情，憧憬美好的未来。

第三部分：再现了开始的主题，但木管乐器的演奏更加渲染了歌舞气氛，人们欢跳、旋转，情感越来越奔放，最后狂欢在强烈的全奏声中达到高潮。

《瑶族舞曲》由刘铁山、茅沅创作，原为管弦乐曲，其后由一生致力于复兴国乐的著名指挥家彭修文改编成民族管弦乐曲，突出展示了民族乐器优越的演奏性能和独特的声音效果，更显民族风格与地方色彩。两种演奏形式的《瑶族舞曲》各具风采，均获得中外听众的喜爱。

二、管弦乐《北京喜讯到边寨》(Beijing's good news to the border village)

该管弦乐由郑路与马洪业共同作曲。郑路出生于1933年，1948参加中国人民解放军后曾担任军乐团单簧管演奏员、军乐团创作室副主任。马洪业出生于1927年，1948年参加部队宣传队。新中国成立后，1954转业后曾在上海广播乐团、中央广播乐团任单簧管演奏员。

乐曲取材于苗族和彝族民歌的曲调，有"苗岭风情"，亦有"阿细跳月"，各显情趣，其中始终贯穿以舞蹈性节奏和伴奏音型，表现了北京的喜讯传到祖国边陲时，山寨人民欣喜若狂、热烈庆祝的情景，形象鲜明、热情奔放。此曲在国庆30周年献礼演出中获创作一等奖。

此曲的形式、结构是带有引子和尾声的复三部曲式。

引子：音乐一开始，在小提琴轻柔的震音背景上，两支圆号先在中高音区奏出模仿兄弟民族牛角号的音型，之后使用阻塞音吹奏法重复，仿佛传来北京喜讯的电波在群山间震荡、回响。

第一部分：突然，整个乐队欢腾起来，中、高音木管和弦乐器齐奏出矫健欢快的主题旋律，铜管和低音木管、弦乐及打击乐器配以节奏强烈的伴奏，顿时把听到北京喜讯的各族人民载歌载舞之欢腾景象呈现于人们眼帘。主要曲谱如下所示。

后面主题重复，形成卡农式的模仿，更增添了喜庆的气氛。之后，力度减弱，由两支双簧管分别在属调和主调上重奏出天真、活泼的主题。接下来力度又突然变强，主旋律移到短笛、长笛、小提琴及木琴上，并发展出一个调皮诙谐的彝族风格的主题。

第二部分：乐曲力度明显减弱，双簧管吹奏出一个轻柔、轻盈而富有表情的苗族风格的主题，好似一位苗族少女在轻歌曼舞。之后，主题在 C 调和 F 调之间频繁地转换，让人充分领略了炽热狂欢中的抒情色彩。

第三部分：小号先吹奏出奔放、粗犷的音调，描绘了小伙子们欢欣、健美的舞姿动作。接着，小提琴用跳弓奏出活泼轻快的旋律，好似姑娘们喜悦的群舞。这时圆号模仿牛角号音调为之伴奏，好像小伙子们在为姑娘们的精彩舞蹈加油喝彩。乐曲最后以鼓乐齐鸣的宏伟音响再现了引子和第一部分的音调，在更加欢腾、热烈的气氛中结束。

三、李焕之：《春节序曲》(Li Huanzhi：The Spring Festival Overture)

作曲家李焕之(1919—2000)生于中国香港，1985 年任中国音协主席，作有歌曲、器乐曲、电影音乐及交响曲等作品。

《春节序曲》是作曲家《春节组曲》中的第一乐章，以民间的秧歌音调、节奏，描绘了欢快、热烈的大秧歌舞，体现了中国人民在传统节日春节到来时的欢腾、喜悦。《春节序曲》就是作者在延安过春节时的生活体验与感受的产物，作于 1955—1956 年。乐曲展现了一幅革命根据地人民在春节时热烈欢腾的场面以及团结友爱、互庆互贺的动人图景。

1. 全曲的四个乐章

第一乐章"序曲"，是热烈欢快的大秧歌舞的概括描写，有闹秧歌的锣鼓声和歌声、秧歌队员的舞姿和灵巧的穿花场面，以及一唱百和的镜头。

第二乐章"情歌"，像一首抒情诗，是春节中的一个插曲。乐曲开始由英国管奏出引子而带出陕北情歌的主题，像在月光如水的延河边，青年男女漫步谈心。

第三乐章"盘歌"，回旋曲式的圆舞曲。作者把第一主题当作人民在节日中团结与友爱的主题，另外还有两个副题，这三部分的音调都是从不同的陕北领唱秧歌调中演变出来的。它们时而像朋友谈心，时而又像老人同青年的幽默逗趣。这里，作者根据当年延安的周末舞会的实际情况，有意用民间风格的音乐与现代交谊舞曲相结合的写法，将这首具有民族风格的圆舞曲写得颇有新意。

第四乐章"灯会"，三部曲式。主部是陕北民间队列音乐唢呐曲《大摆队》的音调，健美壮阔，句法连贯，首尾一气呵成，反映了陕北唢呐艺人连续呼吸的高度技巧。现在虽

然是管弦乐化了，但仍保留这个连绵不断的特色。全部组曲的构思都带有舞蹈形象的特色，它和传统节日的风俗情调保持着密切的联系，同时又是新的节日景象的描绘。

2. 主旋律

1) 主旋律 a

一短一长的附点音符乐汇，画龙点睛地表达了轻松、快乐之感。其主要乐谱如下。

2) 主旋律 b

突出的切分音节奏，上下行环绕式进行的乐汇，歌唱出惬意、舒坦的心情。其主要乐谱如下。

3. 音乐结构图形(复三部曲式，见图 7-2)

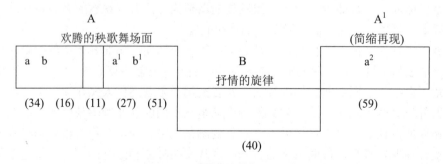

图 7-2 《春节序曲》的音乐结构图形

4. 音乐形式和内容综合数据(见表 7-2)

表 7-2　《春节序曲》的音乐形式和内容综合数据

作品名称	李焕之：《春节序曲》		
曲式名称	复三部曲式		
陈述段落	A	B	A^1
	$A+B$；A^1+B^1	C	
材料	$a+b$；$c+c^1$；$a+a^2$；$c^2+a^3+c^3$	$d+d^1+$补$+d^2+d^3$	$a^4+c^4+b^1$
调式、调性	C	F、bA	C
小节编号及数目	1～34；35～50；51～62；63～90；91～139	140～179	180～237
	(139)	(40)	(59)
主音色			
节拍	2/4	4/4	2/4
速度			
意象	节日时的欢腾、喜悦之情		

四、吕其明：序曲《红旗颂》(Lü Qiming：Overture of The praises for Red Flag)

吕其明，1930 年 5 月出生，原籍安徽省无为县无城镇，1940 年 5 月参加新四军。1949 年前后，曾任上海电影制片厂小提琴演奏员并作曲。1959 年任上海电影乐团团长，同时进入上海音乐学院学习作曲、指挥，后专职上海电影乐团音乐创作室主任及作曲，任中国音乐家协会理事、中国电影音乐学会副会长，曾创作《铁道游击队》等多部电影音乐、《红旗颂》等十余部大中型器乐作品以及 100 余首声乐作品，多次荣获"金鸡奖""小百花奖""最佳音乐奖"等。

《红旗颂》是吕其明于 1965 年创作的一首管弦乐序曲，在 1965 年第六届"上海之春"开幕式上，由上海交响乐团、上海电影乐团、上海管弦乐团联合首演，获得了成功。

《红旗颂》采用单主题贯穿发展的三部结构。

乐曲开始是引子，嘹亮的小号奏出以国歌为素材的号角音调，描绘出雄伟、庄严的天安门广场冉冉升起五星红旗的动人情景，展示了中华人民共和国诞生那激动人心的时刻。之后，双簧管奏出深情如歌的旋律，传达出人民对红旗至深的情与爱。乐器交替的二声部模仿、连续的三连音音型使节奏富有活力，乐曲出现小高潮。

中间部分的颂歌主题变成了铿锵有力的进行曲，仿佛是中国人民在红旗指引下，自强不息、战斗不止的雄壮步伐。

第三部分主题再现，气势磅礴、尽情歌颂。尾声的号角雄伟嘹亮，形成乐曲的最高潮。

1. 主旋律

1) 主旋律 a

较平稳的节奏中，长气息且宽广、上下行环绕式的乐句，给人一种深远的历史感，表

现了赞美之情。其主要乐谱如下。

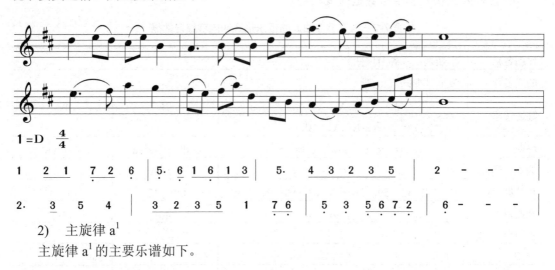

2) 主旋律 a^1

主旋律 a^1 的主要乐谱如下。

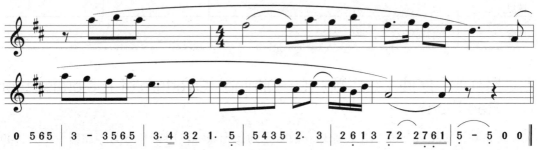

2. 作品结构图形(三部性结构,见图 7-3)

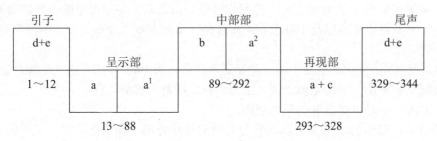

图 7-3 《红旗颂》的音乐结构图形

d,是指曲中引子和尾声的号角曲调;e,是指引子和尾声中的《国歌》音调;b,是指乐曲中部里的三连音组成的曲调。这几个音调这里并未给出谱例,请在聆听时注意辨别,而且全曲的发展贯穿着变奏原则。

五、朱践耳:《节日序曲》(Zhu Jianer:Overture Festival,Op.10)

作曲家朱践耳(1922—)生于中国天津,在上海长大。1955 年留学于莫斯科柴可夫斯基音乐学院,作品有歌曲、钢琴、室内乐、舞剧、管弦乐等,但其主要的艺术成就是在交响乐创作方面。其作品题材广阔,既有对民间风俗人情的描绘,也反映历史事件和人生哲理,

第七章 20 世纪 80 年代之前部分管弦乐作品欣赏

艺术风格上有突出的民族性和时代性；表现手段上以音乐内容为本，兼收并蓄，勇于创新。

《节日序曲》作于 1958 年 1 月，1959 年 5 月首演于莫斯科。此作受到肖斯塔克维奇《节日序曲》的启发和影响，但是具有鲜明的个性和民族风格，表现了时代生活幸福、快乐的主题。后来，经他的老师巴拉萨年的推荐，由苏联国家广播电视台作为永久保留曲目而收购。1959 年 10 月 1 日，由黄贻钧指挥上海交响乐团在上海国庆十周年音乐会上演奏。

1. 主题

1) 主部主题

突出的后十六分音符与长附点音相结合的动机 1，以及动机 2 和 3 的不同形式的松紧结合，体现了灵巧、兴奋的意象和欢天喜地之感。其主要乐谱如下。

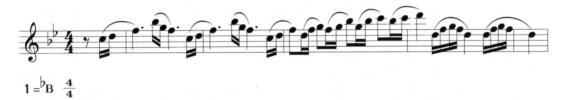

2) 副部主题

宽松的节奏，上下跳跃式进行，鲜明的五声性音调旋律特色，优美、深情。其主要乐谱如下。

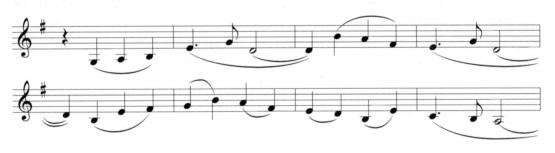

2. 音乐结构图形

这是一种较典型的奏鸣曲式结构，再现部的划分既可视为"动力"再现(在展开部的Ⅲ中)，也可看作"倒装再现"，如图 7-4 所示。

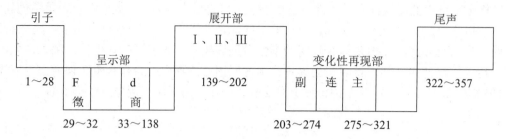

图 7-4 《节日序曲》的音乐结构图形

六、马思聪：交响组曲《山林之歌》(Homesick song)

中国作曲家、教育家、小提琴家马思聪(1912—1987)生于广东海丰，卒于美国费城。幼年在广州读小学，1924 年随其长兄赴法国，先后考入南锡音乐学院及巴黎音乐学院学习小提琴，1929 年回国。1930 年再度赴法，学习作曲。1931 年回国，先后在广州、上海、南京从事音乐教育、演奏及创作活动。1949 年中华人民共和国成立后，曾任中央音乐学院院长等要职。1967 年，因不堪"文革"迫害，举家出走香港，同年 4 月定居美国费城。他是中国小提琴演奏艺术与教学的拓荒者，在长达半个多世纪的时间里，他先后创作了小提琴《第一回旋曲》《内蒙组曲》《山歌》等，以及大合唱《民主》《祖国》《春天》《第二交响曲》等大量作品。他尊重音乐艺术规律，重视作品的形式和表现技巧。虽然他的生活和创作经历曲折而坎坷，但始终从现实生活和民族传统文化中选取题材，表现生活，贴近人民，充满了爱国主义情怀。

交响组曲《山林之歌》于 1953 年秋开始创作，1954 年 5 月完成。首演于 1956 年北京夏季"第一届全国音乐周"。20 世纪 40 年代，马思聪曾在西南和粤北山区居住，体验了山林的自然景色和山区人民的生活。当他收到一封附有云南怒江民歌曲调的听众来信时，深受触动而作《山林之歌》。

全作共分五个乐章，单数乐章优美抒情，双数乐章活泼欢快。

1. 第一乐章："山林的呼唤"

1) 主旋律

羽调式山歌风 a 与"呼唤"主旋律 b。

2) 作品结构图形

单三部曲式，见图 7-5。

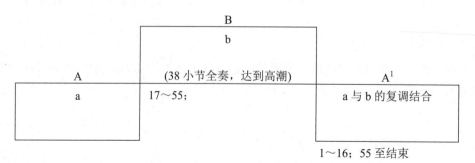

图 7-5 《山林之歌》第一乐章的音乐结构图形

第七章　20世纪80年代之前部分管弦乐作品欣赏

2. 第二乐章："过山"，快板

多主题变奏手法构成复三部曲式，充满生活情趣的诙谐曲。音乐结构图形：复三部曲式，如图7-6所示。

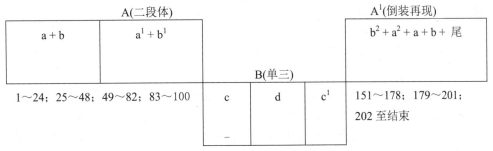

图7-6　《山林之歌》第二乐章的音乐结构图形

音乐特点：四个主旋律速度轻快，富有弹性的节奏贯穿全曲，在音调、音色、调性、力度等方面富有变化，音乐意象在活泼中显出机敏、俏皮。

3. 第三乐章："恋歌"

其中主旋律的调性安排有奏鸣曲式的特点。音乐结构图形：复三部曲式，如图7-7所示。

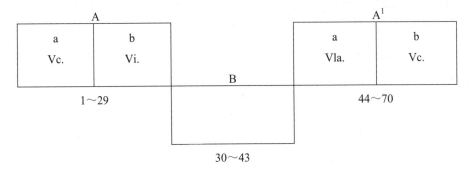

图7-7　《山林之歌》第三乐章的音乐结构图形

4. 第四乐章："舞曲"，活跃的快板

该乐章表现了一幅欢乐、狂热的舞蹈场面。乐曲结构介于复三部曲与回旋曲式之间，有三条主旋律，其内部结构有一个共同的特点，即每一条主旋律都包含了两种不同的结构因素，形成一种"异质旋律"。

5. 第五乐章："夜"，抒情的行板

单三部曲式，是第一乐章的变化再现。

这部作品，每个乐章均有鲜明的个性，感情真切、动人，结构严谨，管弦乐色彩绚丽。

七、辛沪光：交响诗《嘎达梅林》

女作曲家辛沪光(1933—)，原籍江西万载。1951年入中央音乐学院作曲系，师从江定

仙、陈培勋等，毕业后任内蒙古歌舞团专职作曲，后调内蒙古艺术学校任教。1956年因创作交响诗《嘎达梅林》而一举成名。其主要作品还有管弦乐《草原组曲》，马头琴协奏曲《草原音诗》，弦乐四重奏《草原小牧民》《剪羊毛》，单簧管独奏《蒙古情歌》《欢乐的那达慕》，电影音乐《祖国啊，母亲》等。由于长期在牧区生活，她熟悉蒙古族的生活习俗和语言，收集、整理了大量的内蒙古民间音乐，作品大多富于内蒙古音乐的民族特色，具有草原的气息和牧民的性格。

交响诗《嘎达梅林》表现蒙古族民族英雄嘎达梅林领导蒙古族人民起义，与封建王爷、军阀作斗争的事迹。

交响诗的曲式结构为奏鸣曲式。呈示部，引子以长调"嘎达梅林"主题开始，嘎达梅林主题表现出号召人民起义的英雄气概。展开部，王爷的主题出现一阵混乱，以及人民群众像激怒的浪潮一样起来反抗，嘎达梅林四处集结起义的队伍，骑马背枪奔驰在广阔的草原上。再现部，主题充满了乐观的气息。最后铜管奏出悲壮而沉痛的音响，表现了人民对英雄的哀悼。中提琴在弦乐颤抖、悲泣的伴奏下，奏出"嘎达梅林"主题，并逐渐由哀悼变成颂歌，在强烈的号召声中结束全曲。

八、刘庄，等：钢琴协奏曲《黄河》

钢琴协奏曲《黄河》，由刘庄、储望华、盛礼洪、殷承宗、石叔诚、许斐星等根据冼星海的同名大合唱改编，作品以抗日战争为历史背景，以黄河象征中华民族，歌颂了中华民族的英勇气概和斗争精神，表现出强大的艺术魅力。

全曲共四个乐章。

1. 第一乐章：前奏《黄河船夫曲》

音乐结构图形：回旋变奏曲式，D大调，如图7-8所示。

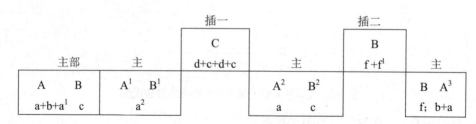

图7-8　《黄河》第一乐章的音乐结构图形

开始是引子，小号与小提琴奏出气势磅礴的"号子"动机，木管以快速的半音阶上行和下行音流刻画了黄河船夫同惊涛骇浪作殊死搏斗的场景，这时乐队奏出了合唱中"划哟，冲上前！"的音调。钢琴奏出急骤的琶音，掀起了似巨浪般的音流以后，出现了坚定有力的船夫号子主题，似万众一心的船工正顽强地同狂风巨浪拼搏，表现了中华民族不屈不挠的斗争精神。随着音乐的不断发展，钢琴奏出主题乐句，表现了船夫们勇敢冲过急流险滩的坚强意志。之后，一段无比抒情悠扬、舒服惬意的旋律，仿佛在一个艰难险阻过后见到了胜利的曙光，心中充满了自信。最后，音乐在钢琴有力的弹奏中再现了激烈的主题音调，又回到船夫们与惊涛骇浪紧张的搏斗之中。

2. 第二乐章：《黄河颂》

音乐结构图形：二段式，$^\flat$B 大调，如图 7-9 所示。

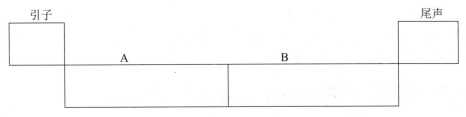

图 7-9　《黄河》第二乐章的音乐结构图形

大提琴缓慢地奏出深邃庄严的主题旋律，独奏钢琴又反复陈述，这是对中华民族悠久历史的追溯：黄河两岸住着善良、勤劳的民族，千百年来他们在这块富饶的土地上辛勤地劳作、生活、奋斗。钢琴奏出铿锵有力的和弦，给人以宏伟壮丽的印象；而铜管乐器奏出"义勇军进行曲"动机，它象征觉醒的中华民族定会屹立在世界的东方。

3. 第三乐章：《黄河愤》

音乐结构图形：复三部曲式，$^\flat$E 大调，如图 7-10 所示。

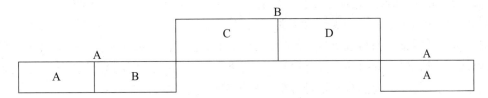

图 7-10　《黄河》第三乐章的音乐结构图形

竹笛以清脆的音响吹出了陕北高原质朴、宽广的引子音调，独奏钢琴模仿古筝弹奏，奏出了轻快而民族风格浓郁的主题。乐队明亮、宽广的发展后，钢琴奏出深沉、压抑的和弦，铜管奏阻塞音表现了敌寇对祖国山河的践踏，人民处在水深火热之中。音乐在苦难音调进行的同时，积累、酝酿出反抗斗争的情绪，独奏钢琴激动地奏出表现民族悲愤的雄强音调。乐队以辉煌的气势再现了民族风格浓郁的主题音调，像是黄河滚滚的怒涛在诉说中华儿女的满腔悲愤。

4. 第四乐章：《保卫黄河》

音乐结构图形：自由变奏曲式，一共 380 小节，如图 7-11 所示。

引子	A	A^1	A^2	A^3	A^4
	(31)	(22)	(22)	(39)	(52)
	A^5	A^6	A^7	插	A^8
	(32)	(40)	(43)	(27)	(52)

图 7-11　《黄河》第四乐章的音乐结构图形

铜管奏出号召战斗的引子旋律,其中糅进了《东方红》歌曲的动机,以象征中国共产党向全国人民发出战斗的号令!随后,在钢琴的华彩乐句之后,出现了合唱中保卫黄河的主题旋律。这是一段斗志昂扬的进行曲,表现了中华民族前仆后继、英勇不屈的献身精神。之后,随着音乐主题的不断发展,把一幅幅抗日军民英勇杀敌的壮观画面呈现于人们眼前。《东方红》主题的出现,将音乐情绪推向整部乐曲的最高潮。救国、爱国以及英勇无畏的民族精神是《黄河大合唱》真正的主题思想。

九、何占豪、陈钢:小提琴协奏曲《梁山伯与祝英台》

作曲家何占豪 1933 年生于浙江省,1950 年考入浙江省文工团当演员,1952 年转入浙江省乐队,开始学习小提琴,1957 年考入上海音乐学院管弦系进修班,学习小提琴专业,不久与俞丽拿等同学组成"小提琴民族学派实验小组"。"梁祝"创作成功后,随即转入作曲系,毕业后任教 30 多年。其作品注重从戏曲、民歌和传统民族器乐曲中提取特征音调和素材,如二胡协奏曲《乱世情侣》、古筝协奏曲《孔雀东南飞》、二胡与乐队《莫愁女幻想曲》等。

作曲家陈钢 1935 年生于上海,自幼随父学习音乐,10 岁拜师学习钢琴、作曲。1955 年考入上海音乐学院作曲系。1958 年冬至 1959 年春与何占豪密切合作,创作其毕业作品"梁祝",后留校任教 30 余载。作品以小提琴曲见长,如小提琴独奏《苗岭的早晨》《炉台》《阳光照耀着塔什库尔干》、小提琴协奏曲《王昭君》等。

小提琴协奏曲《梁山伯与祝英台》创作于 1959 年年初,同年 5 月 4 日由上海音乐学院管弦乐队排练试演,何占豪担任小提琴独奏。5 月末,在"上海音乐舞蹈会演"中,由上海音乐学院管弦乐队协奏,俞丽拿小提琴独奏,樊承武指挥正式公演。

单乐章标题协奏曲取材于中国民间故事,故事的主要情节被浓缩为其乐曲表现的三部分内容:相爱、抗婚、化蝶,并与欧洲传统奏鸣曲式的结构框架糅为一体。乐曲吸取了越剧唱腔曲调,综合采用了交响音乐与中国戏曲音乐的表现手法,旋律优美动人,管弦乐色彩新奇绚丽,思想性、艺术性强而通俗易懂,被认为是交响音乐民族化的典范。

这是一首单乐章、采用奏鸣曲式的标题协奏曲,把故事中"草桥结拜""英台抗婚"和"坟前化蝶"三个主要情节分别作为呈示部、展开部和再现部的内容。

1. 音乐内容

(1) 引子。在弦乐的轻柔颤音与竖琴的分解和弦背景上,先听到长笛吹出的清秀的华彩旋律,紧接着双簧管奏响了优美、缠绵的引子主题,描绘了江南三月春光明媚、鸟语花香的盛景。

(2) 呈示部。包含有主部、连接部、副部和结束部。主部爱情主题是慢板,构成再现三部曲式,A 是爱情主题,B 是"草桥结拜",连接部是一个华彩乐段;副部是快板主题旋律,表现了男女主人公"同窗三载"的幸福情景。结束部为"十八里相送,有口难言,长亭惜别,欲言又止",由独奏小提琴奏出清晰明朗、甜润深情的旋律。大提琴与小提琴以相互对答形式奏出,描绘了梁、祝两人结拜。

(3) 展开部。由"英台抗婚""楼台会"和"哭灵投坟"三个段落组成。

第七章　20世纪80年代之前部分管弦乐作品欣赏

"英台抗婚"。大锣与定音鼓发出阴闷低沉、阴森恐怖的音响,小提琴奏出惊恐不祥的音调,随后节奏加紧、速度加快,预示着不祥之兆。随之铜管乐器奏响了象征封建礼教势力扼杀爱情的凶暴残酷的主题。接下来,独奏小提琴奏出了一个英台倾诉音调,其下行的滑音犹如心肝欲碎的哭泣。之后,在乐队强烈的快板全奏衬托下,独奏小提琴奏出英台誓死不屈的抗婚主题,与前面代表封建礼教势力的音调,在不同的调性上进行了殊死的搏斗。

"楼台会"。大提琴与小提琴时分时合、相互对答演奏,似梁祝再次相见时缠绵悱恻的倾诉"二重唱",把他们的相互爱慕之情淋漓尽致地表现了出来。

"哭灵投坟"。这段音乐借用了我国民族乐器的某些技法和中国戏曲中的紧拉慢唱等手法。独奏小提琴的散板演奏乐队的快板齐奏交替出现,描写出祝英台在梁山伯坟前对封建礼教的血泪控诉。接着,在小提琴奏出的好似祝英台要以年轻生命向苍天作最后控诉的凄绝乐句,锣鼓的齐鸣呈现祝英台纵身投坟的悲剧场面。

(4) 再现部。竖琴和长笛奏出了充满幻想色彩的华彩旋律,而第一小提琴与独奏小提琴先后加弱音器又重现出前面那令人陶醉的爱情主题,展现出一幅梁祝双双化蝶、千年万代永不分开的美丽图画。

2. 音乐内容与形式、结构

1) 相爱(呈示部)

段落	引子	主部	连接	副部	结束部
旋律		a		b	a^1
情节	春光明媚	爱情	草桥结拜	同窗共载	长亭送别
板式	散	慢		快	慢

2) 抗婚(展开部)

段落	I	II	III	IV	V	VI
旋律		c		a^2		
情节	凶暴的恶势力 — 抗婚 — 抗婚场面 — 楼台相会 — 坟前控诉 — 哭灵投坟					
板式	散	快	慢	快	散	

3) 化蝶(简缩再现部)

段落	引子	主部		尾声
旋律		a		
情节	仙境———忠贞爱情——————理想			
板式	散	慢	中	散

"彩虹万里鲜花开,花间蝴蝶成双对。千年万代不分开,梁山伯与祝英台。"

3. 突出的特色

(1) 音乐故事情节化。
(2) 音色人物化。
(3) 主旋律素材民族化。
(4) 西方乐器、奏鸣曲式与中国民族板式音乐结构有机结合。

十、王西麟：交响组曲《云南音诗》

交响组曲《云南音诗》初稿完成于 1963 年，作品以少数民族的音乐素材，表现了新中国的气象与人民幸福生活的主题。该作品在 1981 年全国第一届交响乐作品评奖中获一等奖。其终曲"火把节"曾在意大利、英国、法国、西班牙等数十个国家的 30 多个城市演奏。

1. 第一乐章："茶林春雨"(6 分 50 秒)

4/4 拍，慢板。作曲家用清淡的水墨画式的笔法，勾勒了一幅意境深邃的画面：茶林青翠，春雨蒙蒙，牧笛悠幽，生机盎然。

1) 主旋律

(1) 主旋律 a(参见如下乐谱)。

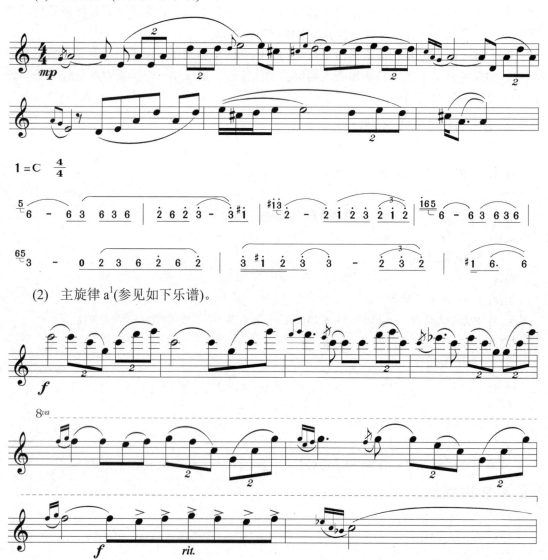

(2) 主旋律 a^1(参见如下乐谱)。

第七章 20世纪80年代之前部分管弦乐作品欣赏

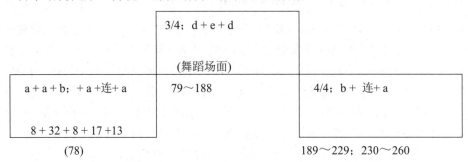

2) 音乐结构图形(力度性拱形结构)

a	+	a¹	+	a²	+	a³	+	a⁴	+	a⁵	+	a⁶
Cing.		ob.		Fl.		String				Cl.		Cing.
pp						ff						pp
1～14;		15～25;		26～31;		32～45;		46～63;		64～68;		69～77

2. 第二乐章:"山寨路上"(7 分 09 秒)

活泼的快板,4/4 拍。三段体结构,即倒装再现。"山寨丛林间的小路上,人群兴高采烈地赶集赴会,活泼、风趣、诙谐、喜悦,脚步声自远而来又渐远去。"

音乐结构图形:再现三部性结构,如图 7-12 所示。

	3/4;d+e+d (舞蹈场面)	
a+a+b; +a+连+a 8 + 32 + 8 + 17 +13	79～188	4/4;b+ 连+a
(78)		189～229;230～260

图 7-12 《云南音诗》第二乐章的音乐结构图形

3. 第三乐章;"夜歌"(8 分 54 秒)

3/4 拍,舒适、自在的小广板,共 148 小节。"夜海深邃而悠远,引人遐想,似有幻觉和传奇色彩"。

4. 第四乐章:"火把节"(7 分 36 秒)

2/4,4/4,4/6 等多节拍,充满生机、活力的小快板,表现了盛大欢腾的节日,身穿盛装的人们载歌载舞。艳丽多彩的舞蹈音乐旋律,时而粗犷矫健,时而婀娜多姿,赞美了新中国人民的精神面貌和美好生活。

1) 主旋律(参见如下乐谱)

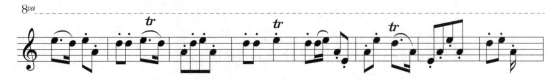

$1=C$ $\frac{2}{4}$

$\underset{\frown}{3. \ 2} \ 3 \ 6 \ | \ 2 \ 2 \ \overset{tr}{3.2} \ | \ 6 \ 2 \ 3 \ 6 \ | \ 2 \ 2 \ \overset{tr}{3} \ | \ \underset{\frown}{2 \ 2} \ 3 \ 6 \ 3 \ | \ 6 \ 3 \ \overset{tr}{2. \ 6} \ | \ 3 \ 6 \ 3 \ 6 \ | \ \underset{\frown}{2 \ 3} \ 6 \ 0 \ \|$

2) 音乐结构图形

三大部分，共分五段，如图 7-13 所示。

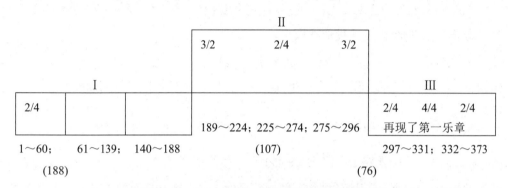

图 7-13　《云南音诗》第三乐章的音乐结构图形

十一、吴祖强：交响组曲《红色娘子军》

作曲家吴祖强，祖籍江苏常州人，1927 年生于北京。1947 年入南京国立音乐学院作曲系学习，师从江定仙。1950 年随校并入中央音乐学院，1952 年毕业于中央音乐学院。1953 年赴苏联留学，在莫斯科柴可夫斯基音乐学院学习理论作曲，师从梅斯奈尔教授。1958 年回国，在中央音乐学院任教。1982 年任院长并兼任中国音乐家协会副主席兼创作委员会主任、中国文艺界联合会执行副主席，并多次担任国际音乐比赛评委。现为中国文联副主席、中国音乐家协会名誉主席、中央音乐学院名誉院长、中国人民政协会议常务委员。

1964 年的舞剧《红色娘子军》音乐是集体创作，由吴祖强负责，成员有杜鸣心、王燕樵、施万春、戴宏威。该曲成为中国现代舞剧音乐的代表作。他还改编创作了弦乐合奏《二泉映月》、交响音画《在祖国大地上》、管弦乐《春江花月夜》《弦乐四重奏》等作品，如歌曲、合唱、室内乐、管弦乐、协奏曲《草原小姐妹》、舞剧《鱼美人》及戏剧电影音乐等。

交响组曲《红色娘子军》由九个段落组成，从不同侧面描写了女战士吴琼花和娘子军的飒爽英姿以及男党员代表洪常青的英武形象。

第一曲：序曲。选自舞剧序曲，在清脆急促的小军鼓伴奏下，以进行曲节奏奏出了质朴、爽快且充满活力的《娘子军连歌》主题。

第二曲：琼花独舞曲。选自舞剧中表现吴琼花反抗精神的特定主题，让人联想起她机警地躲避团丁的搜捕而逃出虎口，并决心报仇的情节。

第三曲：娘子军操练舞。选自舞剧中娘子军操练的舞蹈音乐。武装起来的女奴们要翻身闹革命，紧张激烈的音乐表现了女战士们高昂的练兵热情。

第四曲：赤卫队员五寸刀舞。选自舞剧中描写赤卫队员剽悍形象的音乐，由火热而富有气势的引子乐句导引出一个活泼欢快、民族风格浓郁的主题。

第五曲：琼花独舞及场景。音乐表现了冲出虎口的吴琼花来到解放区第一次见到穷人自己的队伍以及面对娘子军鲜艳的军旗思绪万千的激动人心的情景。

第六曲：黎家少女舞。压抑的"黎族舞曲"主题，仿佛女奴在逼迫下的歌舞，表现了海南岛人民遭受的苦难。

第七曲：快乐的女战士舞。轻松活泼、喜悦愉快的主题描写了女战士与老炊事班长嬉戏、逗趣的情景。

第八曲：军民联欢。矫健、轻快的音乐主题表现了根据地军民的鱼水情谊，展现了娘子军利用战斗间隙休整练兵和老百姓抓紧时间慰问子弟兵的团结场面。

第九曲：常青就义。音乐主题由豪迈刚强发展为雄伟壮丽的《国际歌》音调，刻画了红军指挥员洪常青为解救吴琼花而被捕时临危不惧、英武坚毅、从容就义的光辉形象。

十二、罗忠熔：《第一交响曲》(Luo Zhongrong：Symphony No.1)

中国作曲家、音乐理论家罗忠熔(1924—)生于四川省三台县，1942年和1944年先后在四川和国立上海音专学习小提琴。1947年起，师从谭小麟教授学习作曲。1951—1985年先后在中央乐团、中央音乐学院、中国音乐学院任音乐创作及作曲教授。罗忠熔的创作虽可以说60年代前以交响音乐为主，80年代后以室内乐为主，但也涉及其他各种体裁形式，如钢琴曲、艺术歌曲等。1985年，德国学术交流协会(DAAD)在西柏林艺术院举办了罗忠熔作品音乐会。

《第一交响曲》作于1958年11月，次年5月完成。1959年10月由指挥家李德伦指挥中央乐团交响乐队，作为国庆十周年纪念的献礼节目正式公演。这部作品带有它所产生的那个时代的政治、艺术观念上的一些鲜明印迹。

这部交响曲是根据毛泽东1950年国庆观剧时，和柳亚子先生的一首词《浣溪沙》写成的。全曲共四个乐章，前两个乐章描绘了词的第一段内容、意境；后两个乐章抒发了词的第二段内容、情感。

浣 溪 沙
和柳亚子先生
毛泽东

长夜难明赤县天，　　　一唱雄鸡天下白，
百年魔怪舞翩跹，　　　万方乐奏有于阗，
人民五亿不团圆。　　　诗人兴会更无前。

第一乐章：奏鸣曲式。主部主题引用了内蒙古民歌音调。全作描绘了祖国的地大物博、历史悠久和人民的苦难、勤劳、勇敢，富于极强的史诗性。

第二乐章：再现三部曲式。表现了劳动人民在旧社会的血泪、反抗和希望。全曲凄凉、悲壮。

第三乐章：主旋律由《三大纪律，八项注意》的歌曲曲调构成，表现了"风起云涌的革命武装斗争"和"欢呼解放的胜利场面"，是一曲无产阶级革命的凯歌。

第四乐章：回旋奏鸣曲式。乐曲中出现庄严、宏伟的《东方红》音调，表现了人民欢庆新中国的诞生以及对未来的憧憬。

第八章 20世纪80年代以后部分室内乐、管弦乐作品欣赏

1978年，中国实行改革开放政策，社会经济迅速发展，人民生活得到改善，人们思想获得极大解放，中国迎来了科学文化的春天。

改革开放为中外音乐文化的交流、中国新音乐创作的发展提供了绝好的契机。中国的音乐创作迅速与国际现代音乐观念接轨，中国作曲家自觉地将西方现代音乐的创作技法与本民族优秀文化相结合，用音乐抒发心声、表现时代生活。在西方音乐与传统断裂、失衡之际，中国作曲家创作出震撼人心的作品，并受到世人的瞩目。

第一节 室内乐作品

一、周龙：《弦乐四重奏琴曲》

周龙，1953年生于北京，自幼学习音乐，1983年毕业于中央音乐学院作曲系，师从苏夏教授学习作曲，后任中国广播艺术团创作员并在母校兼课。1985年赴美，在纽约哥伦比亚大学师从周文中等教授学习作曲，1993年获博士学位。中国唱片公司曾出版题为《广陵散》《空谷流水》的周龙的管弦乐、民乐作品专集。近年的主要作品有：钢琴独奏与电子音乐录音带作品《无极》；单簧管、筝与低音提琴三重奏《定》；五重奏《禅》等。其作品多以表现人的内在思想，内涵深刻、胸怀博大，有抒情性，也有戏剧性。他是领先在民乐领域运用现代音乐新观念创作的作曲家之一。

《弦乐四重奏琴曲》根据中国唐代诗人柳宗元的七言古诗《渔翁》于1982年创作，原诗为："渔翁夜傍西岩宿，晓汲清湘燃楚竹。烟销日出不见人，欸乃一声山水绿。回看天际下中流，岩上无心云相逐。"由中央音乐学院四重奏团首演于1985年全国第四届音乐作品评奖赛，荣获一等奖。作品音调来源于古琴曲《渔歌》，采用欧洲传统弦乐四重奏的形式，单乐章、多节拍，在题材、素材、结构布局、多声部写作和音色处理等方面都体现了中国传统文化、传统音乐独具的音韵和风格。作品要求将提琴的演奏手法与中国民族乐器特殊的演奏手法相联系，充分表现了渔歌的诗意和意境。

二、谭盾：《第一弦乐四重奏"风、雅、颂"》

中国作曲家谭盾，1957年8月出生于湖南省长沙市，自幼酷爱音乐文学。1976年在湖南省京剧团担任小提琴演奏员。1978年考入中央音乐学院作曲系，师从黎英海、赵行道教授，1985年冬提前毕业，获硕士学位。1986年春赴美留学深造，1993年获纽约哥伦比亚大学博士学位。

自在中央音乐学院学习期间始，他创作了大量形式多样的作品，1982—1985年，曾三

第八章　20世纪80年代以后部分室内乐、管弦乐作品欣赏

次举行个人作品音乐会,其作品如《乐队序曲》《两乐章交响曲》《弦乐队慢板》《乐队及三种固定音色的间奏》等,对民族器乐的传统结构、语言和组合形式进行了突破,注重新音色的开掘,因技法的探索性和风格的新颖性而受到人们的关注,在 20 世纪 80 年代初中期产生了一定的影响。1986 年赴美国后所作的《土迹》《声音的形式》《九歌》《死与火》《鬼戏》等作品,在国际作曲比赛及音乐活动中不断获奖,其创作新风格得到继续发展。他是目前在国际乐坛上最活跃和最具影响力的中国作曲家之一。

《第一弦乐四重奏"风、雅、颂"》应国际威伯室内乐作曲比赛而作于 1982 年,作品获第二名。其三个乐章标题借用了《诗经》三大部分的名称。

1. 第一乐章:"风";奏鸣曲式结构框架

1) 音乐结构图形(见图 8-1)

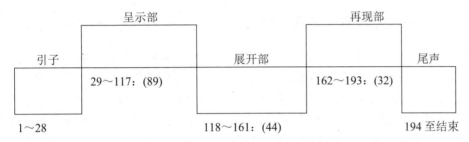

图 8-1　第一乐章的音乐结构图形

2) 特点

(1) 引子的旋律音调来自瑶族民歌,其特性为减五度音程。

(2) 呈示部第一主题由两个乐句组成,其中小七度下行大跳后,连续四度和八度的上行跳进,呈现出奋发向上的意志;第二主题富有抒情性,气息悠长、优美如歌。

(3) 呈示部中的两个主题在展开部中交织变化发展;省略第二主题的简缩再现;第二主题与引子的音调叠置,构成尾声。

2. 第二乐章:"雅";抒情慢板;再现三段体曲式

1) 音乐结构图形(见图 8-2)

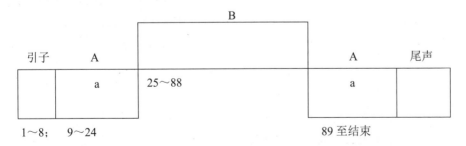

图 8-2　第二乐章的音乐结构图形

2) 特点

(1) a 旋律音调来自古琴曲《梅花三弄》和《幽兰》,用十二音序列作成。

(2) b 旋律音调完整引用古琴曲《梅花三弄》的引子材料，因此 A 与 B 不是对比关系；全曲强调统一性，突出梅花、幽兰"雅"的品性、韵味。

3. 第三乐章："颂"；快板；中介(变奏)曲式结构

本乐章音乐特点如下。

(1) 将古琴音调糅进十二音序列之中。

(2) 把中国传统音乐结构(古琴曲的散起、入调、入慢等)与西方曲式结构(奏鸣曲式、三部曲式、变奏曲式)相融合。

(3) 将古琴指法中的吟、糅、绰、注，琵琶中的滚、佛、划、扫，二胡、板胡中的滑指等特殊的演奏法移到弦乐四重奏中，丰富了四重奏的音色，使作品具有东方音乐的神韵。

三、陈其钢：男中音与室内乐队《水调歌头——为苏东坡同名诗而作》

中国作曲家陈其钢，1951 年生于上海，自幼学习音乐。1964 年考入中央音乐学院附中，主修单簧管。1973 年在浙江省歌舞团乐队担任演奏员、指挥和作曲工作。1978 年考入中央音乐学院作曲系，师从作曲家罗忠镕。1984 年，陈其钢以第一名的优异成绩，通过了中国教育部出国研究生的考试，获得法国政府奖学金，赴法深造。陈其钢出色的音乐才能受到当代音乐大师梅西安的赏识，使其有幸亲聆大师的教诲长达 4 年之久。1984—1988 年，相继取得了巴黎高等音乐师范的高级作曲文凭和巴黎大学的音乐学硕士文凭。

1985 年以后，他的许多重要作品在巴黎问世、出版并获奖，如单簧管乐曲《易》，大型管弦乐作品《源》《孤独者的梦》等。大师梅西安在他的出版目录前言中写道："我认真地读过他所有的音乐作品。可以说，他的这些作品表现出一种真正的创造和极高的才能，以及中国人的思维方式与欧洲音乐构思的完美融合。自 1985 年以来他所写的所有作品，无论在其构思、诗意和乐器法等方面都非常出色。"

《水调歌头——为苏东坡同名诗而作》，为男中音与室内乐队，法文名为《抒情诗Ⅱ》，1991 年作曲家为接受荷兰"新音乐组"约稿而作。1991 年 4 月 2 日在荷兰阿姆斯特丹潘拉蒂斯音乐厅举行的"七位中国作曲家音乐会"上首演。作曲家有意识地将中国古词和中国戏曲演唱方式与 20 世纪西方乐队形式及作曲技法相结合，做了有意义的尝试。男中音独唱在作品中占有重要位置，依字行腔的曲调和吟诵式的道白互相穿插，真假声混用……无论是和声或是配器手段，都力求简单清晰，使得声乐部分得以突出，并在高潮区推出强烈的戏剧效果。

水 调 歌 头

明月几时有？把酒问青天。
不知天上宫阙，今夕是何年。
我欲乘风归去，又恐琼楼玉宇，高处不胜寒。
起舞弄清影，何似在人间！

转朱阁，低绮户，照无眠。

第八章　20世纪80年代以后部分室内乐、管弦乐作品欣赏

不应有恨，何事长向别时圆？

人有悲欢离合，月有阴晴圆缺，此事古难全。

但愿人长久，千里共婵娟。

乐曲的结构大体为"起、承、转、合"四个大段落。"起"为第1～34小节(引子)；"承"为第35～82小节；"转"为第83～205小节；"合"为第206～230小节(尾声)。

此作以诗词、人声(京剧唱腔)与器乐(西方室内乐队)为主要素材，用现代音色、音响色彩观念和作曲技术，表现了现代人的某种强烈的孤独感。

四、朱践耳：琵琶与弦乐四重奏《玉》(Op.40 b)

室内乐琵琶与弦乐四重奏《玉》，作曲家创作于1999年1月。1999年5月3日由琵琶演奏家杨惟和瑟瑞特(Ceruti)弦乐四重奏组首演于美国纽约黑肯大厅。

这是继五重奏《和》之后，作曲家创作的又一部室内乐力作。在同名作《玉》琵琶独奏曲(Op.40 a，创作于1995年4月)的基础上，又添加了弦乐四重奏声部，其丰满的和声效果、音响动态，使得原本的琵琶独奏的性格更为鲜明，主、客体形象更为分明、突出。

在此之前，作曲家曾对个别中国民族乐器做了发掘，如第四交响曲是对竹笛音色、技巧的开发；协奏曲《天乐》则是对唢呐吹奏技术的开掘。《玉》无疑对琵琶乐器的音色和演奏技巧等发展产生一定的影响。

玉是一种稀少、贵重、含有多种重要元素的矿物质，其独特的品质是坚硬和雅致。自古以来，玉及其饰品备受珍视和珍重，用玉、崇玉，形成了一种玉文化。许慎在《说文解字》中称谓："玉石之美，有五德。润泽以温，仁也。鳃理自外，可以知中，义也。其声舒扬远闻，智也。不折不挠，勇也。锐廉而不忮，洁也。"玉可洗涤人心，净化人性，它不仅是文化，也体现道德修养。全曲充分发掘了琵琶的表现力，揭示了作品标题"玉"独特的丰富内涵，特别是它的刚和硬、冷和丽的品质。

音乐材料的组织完全是现代序列思维，作曲家设计了三种十二音序列：由三个四音列(音列Ⅰ、音列Ⅱ、音列Ⅲ，音列Ⅱ、Ⅲ都是由音列Ⅰ所派生出来的)构成的十二音序列；由两个六音列构成的十二音序列增调式Ⅰ(上行：$^bD—^bE—F—G—A—B$)和增调式Ⅱ(上行：$^bB—C—D—E—^\#F—^\#G$)；包含着六律、六吕的一个十二音序列，全曲的基本材料就是F—G—A—B四音，其中有增四度音程。序列的呈示、发展、变化，都与自由变速结构相结合，即自由的"散—慢—中—快—慢—散"的布局。全曲的结构基本上可分为六段，散板、入拍、慢板、中板、快板、慢板，但是，整体布局也体现了明显的呈示、展开、再现的三部性原则，曲式结构仍体现出复合型。

1. 呈示部分

第一段，散板(随意的广板)，弦乐在最高音、渐强式的碎音之后，琵琶强奏出四音列Ⅰ(B—G—F—A)，这是全曲基本材料下行大三度、大二度与上行大三度，排列构成的音列Ⅰ音调。它是独特的音乐性格"玉"的代表，意义尤为重要，耐心品味这个序列音调，觉得有种坚硬、冰冷(耐高温)之感，看来作品是刻画、强调"玉"的这一独特性格。音调多次变化后，模进构成音列Ⅱ($^\#G—E—D—^\#F$)出现，由慢渐快，音乐似若思若想，苦苦寻觅着什么。

第二段，音乐也是散板，但是逐渐入拍，主要是音列Ⅲ($^bB—^bD—^bE—C$)的呈示，显现出心绪急迫、烦躁、沉重、复杂。

2. 展开部分

第三段，从序号 6 开始，在苍劲有力的慢板中有自由催撤，也有随意的散板。其中弦乐奏出连续下行、赋格式的句式，音列Ⅲ($^bB—^bD—^bE—C$)在此变化、展开，情绪激愤。稍后，琵琶奏出大量的上弦音和复合泛音的效果，营造出清雅绝尘、超尘拔俗的意境。

第四段，序号9，中板或中速，在弦乐的泛音效果中，琵琶奏出不断转换音区的复调性旋律，拍子极为复杂，出现 11/16 拍、4/8 拍、3/8 拍等，基本音列 F—G—A—B 四音使用"魔方"式的旋法，按序出现，节奏富于变化，使得音乐惬意、轻松、生动、有趣。

第五段，小快板—快板—散板，音乐逐渐达到高潮，但也是音乐终结的开始，情感无比激动、强烈。

3. 尾部

音乐的速度再次回转到慢板，音列Ⅰ：B—G—F—A 由弦乐全奏再现，琵琶再次用高泛音奏出。全曲轻弱地结束在由琵琶奏出、以($A+^{\#}D+E^b+B$)音构成的和弦上(一个增四和一个减五度，实际是两个增四度，AE 两音是琵琶的空弦，这个和弦在全曲中有重要的地位)。

第二节　管弦乐作品

一、朱践耳：交响组曲《黔岭素描》(Op. 23)

交响组曲《黔岭素描》由作曲家朱践耳创作于 1982 年的春天，由上海交响乐团曹鹏指挥，首演于 1982 年 5 月第十届"上海之春"。

交响组曲《黔岭素描》是作曲家恢复创作以来，写的第一部风俗性的管弦乐作品，它借描绘贵州山区苗族、侗族人民的生活风情，表现了改革开放以后，祖国各族人民焕发出来的新貌。

作曲家吸取苗族、侗族的民间音乐中的音调，首次大量地运用了多调性、特性调式，以及新颖的和声、复调等作曲手法，使得民间音调、民族风情具有鲜明的现代艺术韵味。

交响组曲《黔岭素描》共四个乐章。

1. 第一乐章：赛芦笙

引子是两支单簧管重奏式吹出的曲调，平行四度的声部模仿出芦笙的效果，把聆听者带进了山雾缭绕的苗家山寨。突然，木管、弦乐轮奏的一股股强烈的上行音势和颤音，音乐出现一派节日喜庆、赛事的场面。序号 4，小快板，定音鼓敲打出三拍子的节拍重音，好似赛事准备开始，分别以木管、铜管和弦乐组代表着三个芦笙队，叠置在三个不同的调性以及不同的节拍、节奏之上同时出现、进行，管弦乐队的各种组合、配器效果，持续性的节奏音型，间加排鼓的敲奏，生动地描绘了节日族群部落芦笙赛事的嬉戏和热闹的场面。这一乐章的音乐呈三部性特征。

第八章 20世纪80年代以后部分室内乐、管弦乐作品欣赏

2. 第二乐章：吹直箫老人

慢板，弦乐演奏四、五度叠置的和声层和颤音之后，在散板中，长笛由慢渐快再渐慢的独奏，与低音单簧管在不同的调性上分别自由地吹出独奏段，像老人一会儿吹直箫，一会儿又侃侃地述说着什么，间插着弧形走向的和声层和颤音效果，一派玄妙的意境。最后，长笛独奏再次出现，并且一再强调 $^bE—D—C$ 这个音调，音乐弥漫着酸苦之感。

3. 第三乐章：月夜情歌

第三乐章的音乐呈复三部曲式，开始是寂静的柔板。在持续的长音和固定式音型背景下，双簧管独奏出优美的侗族曲调，纯朴、柔情，钟琴与钢琴在高音区的琶音音型，奇妙的侗和弦分解，充满诗意。弦乐合奏、单簧管独奏收尾后，引出一个小快板、舞曲风段落：中提琴如歌般地唱出快活的曲调，短笛和双簧管应答，木管组切分音式的齐奏的效果，好像小伙子和姑娘们在翩翩起舞。尾部，中提琴和圆号奏的旋律又出现，音乐弱收。序号 23，寂静的柔板再现，但是，双簧管的独奏段改为了弦乐齐奏，后面双簧管接下去，与单簧管一道，反复了三遍 A—F—bB 动机音调，最后音乐结束在弦乐齐奏的 E—D—B 音调上。

4. 第四乐章：节日

中板，引子音乐出现一个固定式的节奏型：x xxx x o，由弱渐强，进入急板。这是一个复三部式的结构。第一部分，再现三部性，乐队全奏 E 羽调式的一个"群舞"动机，多次变化节奏重复这个乐汇，描绘出人们兴高采烈、人群沸腾的节日气氛。中间，转换了调性，小号、圆号、单簧管和圆号分别吹出独奏句式的乐句，然后全奏再现"群舞"动机性的乐段，并且移到 B 羽调性上重复了一遍。

第二部分，从序号 36，抒情的中板，在 g 小调式上，单簧管独奏，然后弦乐齐奏出优美、深情的苗族民歌徵调式曲调，苗族姑娘们婀娜的舞姿，加上丰满的管弦乐队和声、节奏层，音乐优美、动听，刻画了苗族、侗族人民幸福的生活和美好的情意。

序号 40，回到主调 E 羽调式上，乐队全奏再现"群舞"动机段落，然后分别在不同调性上呈示。最后，乐队强奏，一片狂欢的景象，音乐结束在 E 羽调式的"群舞"动机上。聆听这个乐章，犹如身临其境苗族、侗族节日欢乐、喜庆的场景。

二、朱践耳：音诗《纳西一奇》(Op.25)

音诗《纳西一奇》由作曲家朱践耳创作于 1984 年的春天，并由上海交响乐团黄贻钧指挥，首演于 1984 年 5 月第十一届"上海之春"。1994 年第二届全国交响乐作品评选获三等奖。

我国的少数民族纳西族人民生活在云南丽江地区，传承着古老的东巴文化，其中有丰富的歌谣、成语、音乐、舞蹈、绘画、雕塑、服饰等民俗，常常以物拟人，兴比借喻，形象生动。纳西族人素以质朴、勇敢著称。作曲家在深入生活的基础上，创作了音诗《纳西一奇》。这是作曲家继交响组曲《黔岭素描》之后的又一部风俗性的管弦乐作品，对他后期创作的高峰而言，这是一部积累创作经验的关键性作品。全作共由四个有标题的乐章组成，篇幅短小，结构紧凑。

1. 第一乐章：铜盆滴漏

乐曲以刻画铜盆滴漏的情景，抒发了对纳西族人民古老的文化、历史的缅怀之情。

在广板、小提琴小二度长音轻而弱、静谧的背景下，萨克斯管吹出悲凉、粗犷的音调。中部出现小高潮，弦乐、木管和圆号声部合奏出纳西族民歌音调，苍劲有力，梆子和木鱼敲打的固定节奏表现出一种坚韧、顽强之感。尾部萨克斯的音调再现。乐曲呈力度拱形结构。

2. 第二乐章：蜜蜂过江

"蜜蜂过金江"是纳西民歌中著名的一句成语。乐曲借描绘蜜蜂过江的传奇故事，将蜜蜂象征、比喻为弱小但执着、勇敢的纳西族人民，颂扬了纳西族人民在自然界的风浪中顽强、乐观的生存和斗争精神。

一开始，小提琴快速的小二度颤音和下行音列，描绘出群蜂飞舞的情形。中部，在弦乐与木管快速衔接的音型中，铜管声部奏出雄壮、响亮的音调，刹那间，音响动态惊天动地，似乎群蜂遭受到惊涛骇浪的袭击。尾部，又出现弦乐持续、快速的小二度音程的十六分音符音型，群蜂仍在飞舞，并且渐渐转弱、远去，音乐戛然而止。该曲的结构形式短小、简洁，一气呵成，仍似力度拱形结构。

3. 第三乐章：母女夜话

在慢板中，大提琴与小提琴的对话，类似慈祥、善良的母亲与纯洁、清秀的女儿在清净的夜晚絮絮私语、吐露心声，含蓄、深情。中部，弦乐木管和圆号声部合奏，音乐出现高潮。之后，大提琴与小提琴的对话陈述再次显现，象征纳西文化代代相传、生生不息。

4. 第四乐章：狗追马鹿

这是一个反映爱情与劳动的民间叙事长诗——"传统大调"，原为《猎歌》。纳西语称"肯俄岔"，意为"狗追马鹿"，《猎歌》在"传统大调"中属于正宗的欢乐调。故事的主人公是一对穷苦的男女恋人，女方凑钱替男方买来猎狗，精心饲养，操办家务。男方到雪山上打猎，在寒冷的山林岩路中几经艰辛，射得马鹿。然后两人把鹿茸、鹿心拿到街上卖，买回衣物礼品，共享生活之快乐。作品通过狩猎的细节和离别相思等生动情景，表现出青年男女美好的情意和劳动生活与希望。

作曲家在作品中虽使用了某些纳西族民间音乐素材、纳西口弦的音调，体现纳西民族文化，但音乐即景生情，利用丰富、细腻而又宏大、丰满的音响动态和现代和声、多调性、复调织体思维，使作品充满了时代气息。全作形式结构简洁、清新，使得纳西族的成语、故事，古老的民族文化、民族性格焕发出新姿、新意，生动地刻画出当代纳西族人民的真实和质朴、浓郁的生活气息和真情、乐观、勇敢的性格特征。

三、刘湲：交响狂想诗《为阿佤山的记忆》

阿佤人说："我们所走过的路，是蚂蟥才会走的路。"沉重的精神枷锁，沉重的生活负担，没有让佤族人软弱屈服，却造就了其骁勇、刚强的铮铮铁骨。"为民族的生而生，为民族的壮大、延续而奉献"。

1. 音乐的形式

全作共分五个乐章。

Ⅰ：庄严的行板；

Ⅱ：很快的快板；

Ⅲ：很慢的慢板；

Ⅳ：极快的快板；

Ⅴ：广板。

2. 音乐内容特点

(1) 全曲的"基础音核"似乎表现在一个五声性音调上，它由三度、小二度和四度音程组成。这一"基础音核"多次出现在乐曲之中，其形式、技法的表现不同。

(2) 云南民歌羽调式音调在全曲中多处可见，极富民族色彩。

(3) 在管弦乐齐鸣中，锣鼓以突出的音响，各种鼓的轰鸣之声，张扬了佤族人民刚强的个性，塑造了阿佤山的苍莽、雄伟，也敲出了华夏各民族的凝聚力和战斗力。

3. 相关资料

中国作曲家刘湲1959年出生于杭州，1975年考入福州歌舞团演奏单簧管，开始随郭祖荣学习作曲。1986年考入上海音乐学院，师从杨立清等。1991年毕业入上海歌剧院专职作曲，创作了室内乐《南词》《咏竹》《"0"号交响曲的尾奏》《古琴协奏曲》，诗剧《天作之合》，舞剧《月牙儿》等类型多样的作品。

交响狂想诗《为阿佤山的记忆》在1991年"第14届上海之春"获得大奖，属纯中国式的旋律，运用了许多现代作曲技法，表现了佤族质朴、悲凉的野性，勾勒出一幅佤族同胞内心的精神画卷。

四、刘敦南：钢琴协奏曲《山林》

1. 第一乐章：山林的春天(6分46秒)

第一乐章采用较自由的奏鸣曲式结构，激动、深情的大引子音乐，如春天的颂歌。第一主题：活泼、轻快，仿佛是人们奔向山林时的脚步声；第二主题：富于优美的歌唱性，使人联想到春到山林的美好景象。根据创作的时间和背景，可以说，这里的"山林"实质上就是祖国的象征，"春天"就是"希望"的到来。作曲家抒发了"文革"结束后，中国人民重获自由后所迸发出的强烈的思想和情感。

2. 第二乐章：山林的夜话(8分21秒)

第二乐章的结构是复三部曲式，写山峦与树林的对话："山林"的黎明、苏醒以及为人类造福。苗族音调，悠扬恬美，极富幻想性，抒发了对未来美好生活的向往。

3. 第三乐章：山林的节日(7分27秒)

第三乐章也采用较自由的曲式结构(见图8-3)，呈现了少数民族的风俗人情，气氛热烈欢腾，表现了对中国社会进入新的历史时期的喜悦之情。其音乐结构图形如图8-3所示。

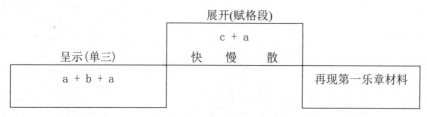

图 8-3　《山林》第三乐章的音乐结构图形

4. 尾声

在尾声中再现了第一乐章的引子音乐，出现全曲的高潮。全作首尾呼应，形成一个整体。

五、杜鸣心：《小提琴协奏曲》

作曲家杜鸣心 1928 年出生于湖北省，其父在 1937 年秋"淞沪战役"中为国捐躯后，母亲忍痛将其送入四川儿童保育院，随后被保送入育才学校学习音乐。1945 年学校迁往上海，杜鸣心师从上海音专钢琴教授范继森等学习钢琴。1949 年秋转入刚筹建的中央音乐学院。1953 年经推荐和考核，赴苏联莫斯科音乐学院作曲系学习。1958 年学成回国即与吴祖强合作创作舞剧《鱼美人》《红色娘子军》。1976 年后长期执教于中央音乐学院，创作了大量的音乐作品，如交响诗《飘扬吧，军旗》《长城》交响乐、《第一、二钢琴协奏曲》等。1982 年 11 月和 1988 年 10 月，"杜鸣心作品音乐会"两度在香港举行。在长期的艺术实践中，"使音乐为更多的人理解与接受"和"唤起人们心灵深处的共鸣"形成了其质朴、深情、纯净的艺术风格。

《小提琴协奏曲》作于 1982 年秋，首演于 1982 年 11 月香港"杜鸣心作品音乐会"，日本小提琴家西崎崇子独奏，香港管弦乐团协奏，甄建豪指挥。1986 年该作又在美国华盛顿肯尼迪艺术中心公演。美国舞蹈编导玛戈·薛娉婷以此为蓝本，编创了交响芭蕾舞曲《紫气东来》，1988 年 9 月由中央芭蕾舞团排演成功。

1. 第一乐章：快板

1) 音乐结构图形(奏鸣曲式，见图 8-4)

图 8-4　《小提琴协奏曲》第一乐章的音乐结构图形

2) 音乐特点

呈示部是清新而富于激情的快板，带升 G(sol)音的羽调式使其具有了中国南方民间的乡土气息。第一主题是典型的 9+9 小节的上下句方整性结构，舒展、开阔、酣畅。第二主题在中低音区，显得含蓄、柔美，与明丽的第一主旋律形成对比。

展开部主要是第一主旋律材料的衍生展开，密集的双弦相交替、快速的音阶走句，音乐激情澎湃。尾部是独奏华彩乐段。

再现部(H)从连接(L)开始比呈示部提高一个大二度，第一、二主旋律统一为 d 羽调式。尾声华丽的小提琴反复强调第一主旋律的核心音调(首部四音)，在激情、壮丽中结束。

2. 第二乐章：广板，甜美的恋歌

音乐结构图形：复三部曲式(见图 8-5)。

图 8-5 《小提琴协奏曲》第二乐章的音乐结构图形

3. 第三乐章：活泼的快板

主部(第一)主题是徵调式；副部(第二)主题是商调式。

1) 音乐结构图形(无展开部的奏鸣曲式，见图 8-6)

图 8-6 《小提琴协奏曲》第三乐章的音乐结构图形

2) 音乐特点

第一主题首部在中低音区，以八分音符连续四度上行跳进，之后以十六分音符的音阶式快速上行，充满动力，具有一股昂然、奋发的力量。第二主题与前两乐章的歌唱性抒情气质相近，山歌风味，清亮、纯净。

再现部中第二主题比呈示部中低了一个大二度，与第一乐章移高的处理相对应，在调性布局上的处理，显示了作曲家整体构思的严谨、缜密。全曲 D 音处于中心主导地位，用五声调式、调性突出了民族风格。

六、王西麟：《第三交响曲》(Op.26)

作曲家王西麟 1937 年生于河南开封，少年时喜爱文学，后学习五线谱。1949 年参加解放军某师小型文工团，演奏各种吹管乐器，拉二胡等。1957 年考入上海音乐学院作曲系。1962 年毕业后在中央广播乐团专职作曲。1964 年由于政治运动受到迫害，被下放到山西，前后长达 14 年。这段坎坷的乡间生活经历，使他更为广泛地接触到基层社会生活和民间习俗及民间音乐，深刻地感受到寻常百姓的喜怒哀乐。"文革"浩劫过去后，1977 年 12 月王西麟调回北京工作，任北京歌舞团专职作曲。1994 年作为亚洲有特殊贡献的作曲家和学者

访问了美国 8 所大学。

1991 年、1999 年、2000 年分别举办了王西麟交响乐作品音乐会(Ⅰ)、(Ⅱ)、(Ⅲ)，上演了他近年来的作品。其主要作品有：交响组曲《太行山印象》、交响序曲《十月之诗》、6 部交响曲、《招魂》《悲情史诗——百年祭》《小提琴协奏曲》和交响合唱《国殇》等。生活铸就了他的两个人格术语——真诚、忧患，作品多以深刻的悲剧性、强烈的矛盾冲突及严峻的历史批判而著称。

《第三交响曲》经历了长时间的创作酝酿过程。早在 1968 年的"文革"时期他身处逆境之中被押解到各县各村去批斗的跋涉旅途之中即有了萌念，在 20 世纪 80 年代初开始准备，于 1989 年年初动笔，1990 年 9 月完成。1991 年 3 月 10 日在北京音乐厅"王西麟交响作品音乐会(Ⅰ)"由中央乐团交响乐队演奏，韩中杰指挥首演。2000 年上海音乐出版社出版总谱及 CD。

王西麟的《第三交响曲》是对一百年中国苦难历程的史诗般的概括，"跋涉""苦涩"和"忧伤"三个乐章环环相扣，惊心动魄。莫斯科音乐学院教授、肖斯塔科维奇的好友音乐学博士瓦·尼·赫洛波娃听了这首悲壮的交响曲后激动地说："这位中国作曲家继承了不屈不挠的肖斯塔科维奇的传统。如此辉煌的音乐，我想，肖斯塔科维奇会因之而欣喜不已。"

交响曲共四个乐章，演奏约 62 分钟，用现代音乐语言写成，风格与西方完全同步，在中国交响音乐史上开创了多个先例：62 分钟的长度、先锋的音乐语言(无调性、肆意、极度的不和谐)和使听众为之震惊的内涵。作品具有宏大的气势、丰富的色调以及基于作曲家内心深刻体验的哲理内涵。音乐基调凝重、深沉，表达出作曲家对民族历史和人类命运的深深关切和严肃思考，又是一部个人抒情的悲剧性和史诗性的无标题交响曲。

1. 第一乐章：慢板

由两个基本主题的陈述和展开构成。引子主题，既是本乐章的基本乐思，也是全交响曲音乐材料的核心，它用泛调性的音乐语言写成，其乐谱如下。

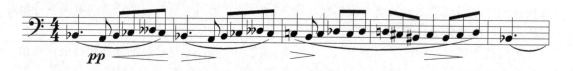

该主题以半音上下行级进的形态由低音弦乐缓缓奏出，塑造了在漫漫长路上艰难行进、左右徘徊、痛苦寻觅、挣扎渴求的囚徒式的形象，被称为"跋涉主题"。

第一主题用自由十二音写成，1～9 音顺序是主题核心，9～12 音间插入多个重复音，其乐谱如下。

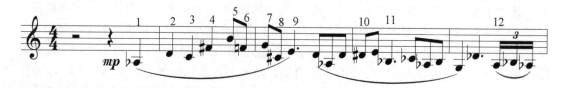

第八章　20世纪80年代以后部分室内乐、管弦乐作品欣赏

第二主题由英国管奏出,显得苍凉、苦楚、冷峻和压抑,可称为"苦涩主题"。

两主题分别呈示,音乐时而在哀愁地乞求,时而在激愤地倾诉,时而激情澎湃疾呼呐喊,时而悲愤满腔拼力抗争,充满强烈的感染力。15分钟长度的第一乐章是全曲的序引,真正的矛盾冲突在后面乐章中展开。

2. 第二乐章：小快板

这是一首规模宏大的固定低音变奏曲,其引子主题和固定低音主题皆由第一乐章"苦涩主题"衍生而成。固定低音以八小节为一个基本单位,作了39次之多的变奏。这是西方巴洛克时期的"帕萨卡利亚"形式。作曲家在这长大的音乐布局和容量中,使用色块音乐、节奏对位等现代音乐表现技法,着意刻画了怪诞、荒唐、粗暴、骄横的形象。音乐无比悲壮,令人惊心动魄、震撼不已!

在乐章的尾声(第336小节后),速度放慢一倍。"跋涉主题"由加弱音器的低音弦乐奏出;之后,英国管独奏的"苦涩主题"作为对位声部与之重叠乃更加深沉、悲凉。临近结束,速度加快,固定低音主题、不规则的敲击型和弦与铜管的半音音束汇聚成强大的音流。

3. 第三乐章：广板

这是一曲深沉的悲歌,采用单一主题展开的带尾声的两大部分的曲式结构。在音乐材料、结构、速度、力度、展开手法和音乐情绪上,与第二乐章形成鲜明的对比。中音长笛奏出的主题"忧伤主题",它气息绵延、色调哀婉,宽广的呼吸和连贯的句式使这一舒展与顿挫互补的主题格外动情,有长歌当哭而又欲哭无泪的艺术感染力。

第二部分在弦乐群的高位泛音上短促滑奏,发出与抽泣相近的音响,似乎是鬼魂们的抽泣声和磷之鬼火此起彼伏。大提琴在低音区陈述主题,宛如历史老人的苍凉悲叹。三次掀起音响波澜和激愤的高潮,充分展示了悲剧性的抗议力量。音乐进入尾声,中音长笛再次奏出"忧伤主题",独奏大提琴的人工泛音在其上方叠奏,使这一独白式的主题意境更为深远,这里的配器可谓匠心独运、妙笔生花!最后终结在木琴散淡的震音里,给人们一种无可名状的悲凉。

4. 第四乐章：中快板

这是一个结构独特的终曲。除引子和尾声外,长达四百多小节的主体部分没有通常意义上的音乐主题,而是通过固定节奏音块的长时间持续、附属这条主线的音乐材料的增减、节奏、织体的变化、音响力度的升降等手段进行音乐的展开。作曲家说:"这个篇幅长大的快板乐章,是吸收西方'简约派'(Minimaliset)音乐结构原则,以'音型化织体'为主干并彻底改变了和声语言而大大增强了音乐的内在张力"。音乐如同怒发冲冠、目眦俱裂。乐章中其音响力度经历了三起三落的变化过程,一次比一次更强大有力,构成了这部交响曲的最有力的高潮,气势磅礴,震撼人心。

5. 尾声(第459小节起)

音乐速度减慢一倍。这个尾声不仅是本乐章的,而且是整部交响曲的尾声。"跋涉主题"和英国管独奏的"苦涩主题"依次再现,弦乐在高音区用三组三全音程叠加,造成寒冷彻骨、令人揪心的和声音响。这两个主题的动机衍化出一个抑扬格半音上行的"呼唤"

243

音调。在不断重复中,力度逐级上升,由 PPP 到达 fff,呼唤变成激愤的抗议和严峻的警告。

短暂的乐队全奏使音乐的力度迅疾爆发又很快消退,余下低音弦乐仍固执地奏出"小二度的呼唤"动机,音量极为微弱,整部作品便结束在这发人深省的深邃意境中,使这个尾声部分的思想内涵更加深刻。

七、朱践耳:《第一交响曲》(Op.27)

朱践耳的创作空白了 10 年(1966—1976),又在长达 9 年的酝酿思索和准备之后,直到 1985 年,终于开始着手写作《第一交响曲》,于次年完成。

这部"人类的命运交响曲",全作共四个乐章,48 分钟。第一、二乐章是人性的异化,第三、四乐章是人性的回归。中心思想是揭示真、善、美异化为假、恶、丑的人类悲剧。四个乐章的标题采用了表达人的思想感情、精神状态的标点符号。

1. 第一乐章的标题符号:?(疑问)号

贯穿全曲的引子主题,是"箴言"式的,犀利的四音动机,好似宣言,又好似警号或呐喊。其乐谱如下。

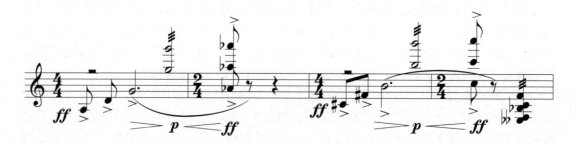

(1) 主部主题:抒情的慢板。其乐谱如下。

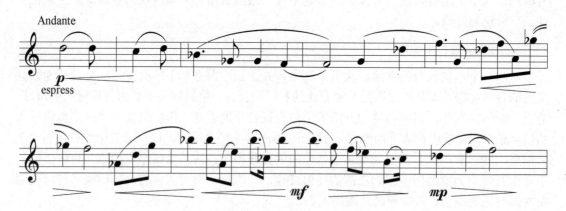

随其后的展开,巧妙、直接地转化为副部主题,变为快板,将主部主题的重复音删去,只剩下十二音的骨架,而且改为逆行,运用了典型的无调性十二音上下大跳的写法,增加了戏剧性效果,使之"面目皆非"。副部主题的乐谱如下。

第八章 20世纪80年代以后部分室内乐、管弦乐作品欣赏

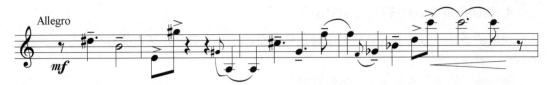

(2) 副部主题是从主部主题异化而来，寓意深刻。此乐章没有再现部，直到第四乐章的高潮以后，主部主题才完整再现，而"异化"出来的副部主题根本就没有了再现。

第一乐章的音乐结构图形：无再现部的奏鸣曲式(见图8-7)。

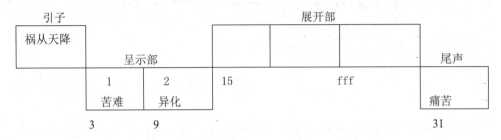

图8-7 《第一交响曲》第一乐章的音乐结构图形

2. 第二乐章标题符号：？！(疑问加感叹)号(疑问的加剧加深)

该乐章描写了"一幅讽刺漫画"。朱践耳将中国"文革"时期的政治歌曲以及无穷动式的京剧西皮过门等材料拼贴在一起，并做了夸张、变形等技术处理，音乐渗透出愚昧、野蛮、恐怖的气氛，刻画了变本加厉的荒唐和疯狂。

音乐结构图形：三部性结构曲式(见图8-8)。

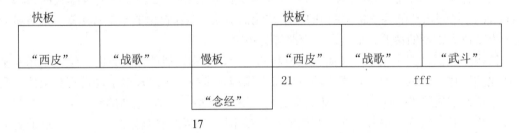

图8-8 《第一交响曲》第二乐章的音乐结构图形

3. 第三乐章的标题符号：……(省略)号

音乐是痛苦、沉默和无言的思考，似人性开始反省、觉悟。"每家都有一本难念的经，各述苦衷"。

音乐结构图形：三部性结构曲式(见图8-9)。

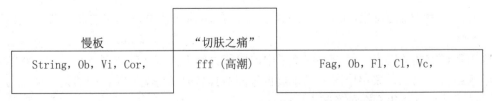

图8-9 《第一交响曲》第三乐章的音乐结构图形

4. 第四乐章的标题符号：！(感叹)号

快板的音乐，似乎是人觉悟、反省之后的奋起斗争。但是，尾声的音乐不是什么胜利的欢呼、欢庆，而是更深的思考。

第一乐章的主部主题再现，其乐谱如下。

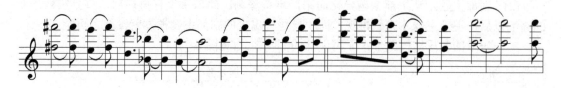

音乐结构图形：较自由的(赋格段)曲式(见图8-10)。

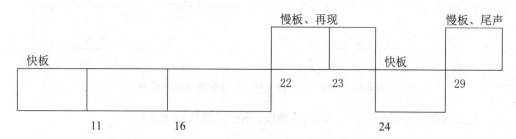

图8-10 《第一交响曲》第四乐章的音乐结构图形

全作在于描绘人的心理、思想历程，而不是描写什么事件。

这部作品中，引子"箴言"式的写法，以及在第一、四乐章的高潮中，铜管响亮的呐喊；第一乐章，主、副部旋律在呈示中就有很大的展开；第二乐章讽刺漫画式的谐谑曲(Scherao)；第四乐章赋格(Fuga)主题的气质和配器手法，全作自由的十二音用法；都直接受益于肖斯塔克维奇的第五、七、十、十四等交响曲。

结构上表面是四个乐章，实质上在材料的运用、乐思发展的逻辑方面，这四个乐章是一体化的整体。因为，第一，真正的再现部在第四乐章中；第二，引子动机贯穿全曲，到第四乐章的赋格段(Fuga)中，引子动机演变为完整的主题；第三，全曲的和声结构原则与无调性音乐有其一致性。另外，音乐写法的主导是中国民族的线性思维，《第一交响曲》的这四个方面可以说就是作曲家朱践耳的特色。

"这是一部集史诗性、哲理性、悲剧性为一体的交响曲"，"是对'文化大革命'的深刻反思。""它令人回忆起那段丑恶横行的年代，人民的痛苦、疑虑、惊讶、愤懑、奋起和抗争。"(《现代音乐欣赏辞典》第699页)

八、朱践耳：《第十交响曲》(Op.42)

这是朱践耳继他的前四部单乐章作品之后，最后的一部单乐章交响曲，其特色也很明显。

选用素材方面的特点：第一，使用了中国唐代大诗人柳宗元的诗词《江雪》，将音乐与文学相结合。第二，采用中国古代乐器古琴演奏其名曲《梅花三弄》的曲调，使之与人声相映衬互补，一并集合在录音带上。

第八章　20世纪80年代以后部分室内乐、管弦乐作品欣赏

表现方法方面的特点：第一，使用语调化旋律法，将人声吟唱与传统戏剧音乐的京腔、昆曲等因素交织在一起；第二，用录音带技术与西方传统的管弦乐队表演相融合；第三，运用现代无调性、泛调性作曲技法，从而将传统与现代、古与今、东与西交汇融合，使之形成全新的面目和风格，呈现出全新的文化意义。

《第十交响曲》的形式结构特征：单乐章。曲式结构较为新颖，既有西方的奏鸣与回旋原则，也有中国传统的"板式变速结构"原则，即"散—慢—中—快—散"式的音乐结构形态，明显的复合性思维，体现了作曲家的"合—法"创作原则。这里，作者倾向于视之为回旋奏鸣曲式，以适应西方学者观念。从音乐材料使用的角度观察，将吟唱和古琴的段落视为主部，管弦乐部分视为副部，尾声是再现部，两句诗词，视为简缩再现，副部却不再出现，可见作曲家用心巧妙。全作速度的布局又显示出中国传统的"板式变速"体态，实可谓"中西合璧"。

《第十交响曲》由作曲家完成于1998年4月，由陈燮阳先生指挥上海交响乐团，首演于1999年10月上海大剧院。同年11月，该团将《第十交响曲》与肖斯塔科维奇的《第十交响曲》首次同台上演于北京国际音乐节。此作是应美国哈佛大学弗罗姆音乐基金会委约而创作，荣获1999年12月上海宝钢"高雅艺术奖"、2002年上海市文学艺术个人"优秀成果奖"。

《第十交响曲》有两种音响动态效果的呈示与展开，构成了其音乐文本的矛盾对立和对比，同时，以交响音乐的戏剧性，揭示了生活中的哲理。

录音带的吟唱——"主部Ⅰ"。第一次呈示出现在一片嘈杂、混乱音响(序奏)背景之后，男声语调化高亢的吟唱，在散板自由的节拍中，由远而近，稳健、潇洒、飘逸之情态，似站在高山之巅，仰天长啸，"冷眼观世界"，在诗词第四句的"江"字上，托出京剧"影生"唱法的腔调，凸显出对混乱腐浊的尘世鄙视、厌恶和诅咒之情。

展开部里，"主部Ⅰ"第二次的语调化吟唱，速度变为快板，重复词句的语调，主人公的心境显得急切、焦躁。在诗词第三、四句中的"翁"和"雪"等字上，衬托出京剧"黑头""花脸"唱法的气度，显得极富斗争和批判精神。

尾声中，在弦乐队泛音的和弦分解，一种缥缈、超脱的背景之中，"主部Ⅱ"古琴较完整地将"梅花三弄"曲调原形以复调形式出现。之后，"主部Ⅰ"第三次吟唱，仅引用了后两句诗，简缩再现，完全采用了京剧青衣的唱法腔调，明显的"小生"气质，在散板自由的节拍中，中音区较弱的力度里，主人公心境显得平稳、镇静而豁达。这里，"主部Ⅱ"完形与"主部Ⅰ"的简缩再现，表现了面对装腔作势、喊叫"高洁"的虚伪，似看破红尘、超逸绝尘、超然自得。针对"被改造"而言，这里的超逸绝尘、超然自得，实为知识分子坚持正义和真理的浩然正气的人格精神之"再生"，即"人之生"。

三次语调化的吟唱，演唱家几乎逐字逐句对诗词做了精雕细刻，强调了高音、低音，真声、假声，开口音与闭口音的鲜明对比，着力对"灭""绝""雪"三字给予突出的强调，英雄的批判精神气质跃然而生。

录音带的古琴部分——"主部Ⅱ"：古琴在陪衬男声吟唱的同时，利用它独特的音色和技法风韵，通过古曲"梅花三弄"的变形旋律音调，穿插在男声吟唱诗词的前后，着重渲染纯朴、厚道、谙悉世故、超凡脱俗的性格。在尾声的再现部中，古琴才较完整地呈示出"梅花三弄"曲调的原形，刻画出具有典型意义的善于思考，具备独立人格精神的中国知

识分子"再生"形象。古琴把诗词吟唱的形象和情感进一步深化,合而为一。

乐队段落以辅助、对比性的"副部"性质表现在作品里,恰似回旋曲中的"插部"功能。

全作中,管弦乐队全奏段主要表现了两次。

第一次是音乐的初始,序号1～4的音乐,在这一"序曲"段落中,管弦乐队以极不协和的和声、极强的力度,与打击乐器一起,营造出一种极为混乱和疯狂的"音响造型",其中的枪炮声,"冲、杀"的叫喊声,一片粗暴、野蛮、愚昧、荒唐、变态的混乱,不禁使人联想起"文革"时期的"造反派"和"红卫兵",令人惊悸、不寒而栗。

第二次管弦乐队全奏段是展开部中序号为20的音乐,这里是全作的高潮,也正处于"黄金分割点"。最为戏剧性的是:"混乱"者铜管乐器逢场作戏,一反常态,摇身一变,效法君子,高歌起"梅花"音调,声嘶力竭,显得尤为生硬、令人不快,可使人想起历史上的那些恬不知耻的伪君子。

再现部的尾声里,省略掉了乐队全奏"混乱"的"副部插段"音响造型,意味着这类丑剧不应该再次出现。

《第十交响曲》使用西方现代作曲技法、观念,与中国优秀的传统文化、智慧进行有机结合,自觉地摒弃了西方现代艺术"拒绝交流""孤立""自恋""精英主义"的孤傲,"非人化"倾向的偏执,赞美了中国知识分子身上坚持正义和真理的浩然正气,从而较好地处理和解决了现代艺术与现实生活、艺术与传统文化、艺术的民族性与宽容性、严肃与通俗、高雅与大众、现代与后现代等多方面的关系和问题。

九、谭盾:《交响曲(1997 天·地·人)》和《地图》

1.《1997 天·地·人》

《1997 天·地·人》全曲由三个乐章构成。

第一乐章:(一)序歌《天·地·人》;(二)童声合唱《茉莉花》为高潮;(三)龙舞;(四)凤;(五)庆典;(六)庙街的戏与编钟。

第二乐章:(七)地;(八)水;(九)火;(十)金。

第三乐章:(十一)人;(十二)摇篮曲;(十三)和。

标题取名"天·地·人",力图以中国文化之境界"天时、地利、人和"为一基点来深刻地诠释"香港回归"这一伟大的历史事件。作品中,大提琴作为"叙述者""见证人",把天真无邪的童声合唱和中国古老的钟声连在一起。纯真的童声合唱,预示着辉煌的未来;古老的钟声,深深地缅怀历史。香港庙街的录音,则是在讲中国人与香港人的故事。其中,有各种各样的音乐素材,如中国民歌《茉莉花》、贝多芬的《第九交响曲》和广东粤剧《帝王女》等。作曲家试图在寻找一种内外的永恒、统一,并表现和追求天、地、人完美合一的愿望和境界。作品气势磅礴,颇有中国史诗意韵。谭盾选择用中国古代的乐器编钟原件与美国华裔大提琴家马友友(Yoyo Ma)沉稳悠扬、精彩纷呈的大提琴演奏结合在一起,琴音与音乐背景中的国乐声形成完美的组合与搭配。这种选择加大了作品本身的历史内涵和对现实的冲击力和表现力,突破了交响乐现有的格局,融合了东方和西方的音乐形式,跨越了历史和未来,跨越了地域和种族,融合了传统与现代。内容和形式的完美契合则展现了

第八章　20世纪80年代以后部分室内乐、管弦乐作品欣赏

作品的宏大意境和深邃的隐喻。

已故日本音乐家武满彻(Toru Takemitsu)评论谭盾的音乐"有人类热血汹涌一般的力道，但却又极为优雅，充满来自灵魂深处的声音"。

《天·地·人》为1997年7月1日香港回归祖国而创作。由世界知名大提琴家马友友、中华编钟乐团、300名儿童组成的童声合唱团及香港管弦乐团共同首演，作曲家谭盾亲自指挥。

2.《地图》

《地图》，全名为《地图——寻回消失中的根籁》(湘西音乐日记十篇)，是作曲家谭盾应波士顿交响乐团委约，在两次深入湘西土家族、苗族、侗族采集原始声像素材的基础上，为大提琴、录像和管弦乐队而作，首演于2003年2月美国波士顿和纽约卡内基音乐厅。

《地图》由两部分组成。

第一部分：傩戏与哭唱；吹木叶；打溜子；苗唢呐；飞歌。

第二部分：间奏曲：听音寻路；石鼓；舌歌；竹；芦笙。

每一乐章的素材来自湘西当地的民俗风情，在乐曲演奏的同时用大型投影仪放映给观众。原生态民间音乐的"声像记录"作为一个独立的声部，被置于舞台的中心部分，舞台中央有一个投射影片的超大屏幕，另有两个小屏幕位于两侧。演出过程中，影像中的本土音乐原汁原味地与现场交响乐融为一体，大提琴与土家族姑娘进行对唱等，显得别具一格，令人耳目一新。

谭盾不断地在寻找刺破自己坚硬之盾的长矛，开拓新的音乐境界。他将未来称为"音画时代"，并且在2003年多媒体交响作品《地图》中充分运用了这一先进的科技手段所带来的便利。谭盾认为"音画时代"已经"不仅仅只有影像艺术这么简单"了，而应该是"跨越时光、划破地域隔阂的一种有共通性、同步性的交流媒介"。

十、交响诗篇《土楼回响》

交响诗篇《土楼回响》荣获首届中国音乐"金钟奖"金奖，这是一部表现祖地在闽西的客家人奋斗、开拓、发展、性格、文化等综合性的壮丽史诗。客家人是汉族的一个民系，因古代中原的历次战乱而南迁，他们为了繁衍生息和保卫家园，聚居生活在用生土构筑的封闭型土楼里。20世纪80年代因美国卫星误认为那是中国人密布在闽西山区的导弹发射井，才引起了世界的注目。

这部庞大的交响曲，贯穿在全曲五个乐章中的只有两个朴素的音乐主题，它们都出自客家山歌，只有四、五度两个音的"新打梭镖"号子主题和非常质朴的"唔怕山高水又深"的山歌主题。

1. 第一乐章：劳动号子(3分15秒)

由长号奏出的两个音的"劳动号子"主题淳朴而执拗，铜管与打击乐以一唱一和的劳动号子方式体现了力量和勇往直前，土楼是劳动和团结的象征。

2. 第二乐章：海上之舟(8分24秒)

为了生存，客家人不得不离乡背井漂洋过海向外发展。这里表现了一叶扁舟在滔天巨

浪中拼死搏斗的英雄形象。在黑色的大海和"山歌主题"的搏斗中，不时可以听到"号子"的号角，在展示了果敢弄潮的勇士形象之后，大海被征服，神往的彼岸已在前方，一首由闽西山歌王唱起的意味深长的《过番歌》，道出了无尽的叮咛和牵挂。

3. 第三乐章：土楼夜语(10 分 54 秒)

这是一首土楼"母亲"深情的夜曲。两支长笛柔和地奏起一首徵调式的富有闽西风味的"摇篮曲"。之后，英国管又唱起一首羽调式的山歌。钟琴叮叮咚咚地数着天上的星星；远处似乎传来了小号奏起的"劳动号子"，像是儿女们与母亲的遥相祝愿。羽调和徵调山歌再次交相辉映，"号子"主题铿锵壮丽好似母子在梦中相会。之后，一曲哀婉思念的树叶吹奏，又将母亲带回到现实的山边。

4. 第四乐章：硕斧开天(9 分 53 秒)

"盘古硕斧开天地"，客家人堪有一比。在这里"号子"主题外化为充满动力的快速主题，糅进了客家人舞龙舞狮等富有活力的热烈场面，表现了客家人生生不息、勇于开拓的大无畏精神。中段抒情委婉，又使人联想到客家人崇文重教和尊祖朔根的细腻感情。

5. 第五乐章：客家之歌(5 分 59 秒)

这是一首沉着坚定的三拍子进行曲。"号子"和"山歌"主题的原型由弱到强，从远到近，雄浑有力、坚韧不拔地顽强交响，表现了客家人团结一心、合力拼搏的顽强精神。最后，作曲家还破天荒地要求观众与台上的民众合唱这首意味深长的客家山歌，以"行为艺术"的方式结束这首既雄浑又深情的交响曲。

歌词：
你有心来俺有意，唔怕山高水又深。
山高自有人开路，水深还有造桥人。

第三篇　流行(通俗)音乐欣赏

第九章　中国通俗、流行歌曲欣赏导引

流行音乐的价值趋向在于强调音乐的生活性、娱乐性，以及内容和形式的通俗性。正是这种品味，流行歌曲才得到大众的喜爱。

艺术歌曲的价值在于艺术性，歌词强调理想、永恒的东西，歌曲强调完美的声音、音域、音量、音质。它的音乐内容强调因果联系，作曲家写作艺术歌曲需要较全面的作曲技术。所以，艺术歌曲的作曲技术含量高，一般只有经过专业声乐技巧训练，才能演唱艺术歌曲。歌唱家在演唱时是为了传播某种价值，所以，艺术歌曲以"听"和欣赏为前提和目的。

通俗、流行歌曲属于大众文化，像一种城市民歌。流行歌手就是当代的行吟诗人、文化明星，与青少年同呼吸、共患难。通俗、流行歌曲从我出发，它的价值在于参与、在于唱。流行歌曲重节奏、重瞬间、重幻想，甚至无所谓音质，不纯的气声、哑声、鼻音、哭腔，都可以一试。

流行歌曲音乐的特点是曲调生动、优美、富有真情，节奏明快，往往具有鲜明的时代感。健康的流行音乐，可使人在轻松的气氛中缅怀幸福的往事，体味人间美好的情感，激起人们对生活的热爱。流行歌曲有热门、潮流之势，正由于此，它会很快过时，被人们所遗忘。反之，有些通俗、流行歌曲音乐的歌词往往具有深刻的思想性和时代性，歌词和曲往往体现出一种历史使命与价值观，反映了一个社会的矛盾，表现出一代人的强烈认同感，让不同的人有相同的感觉，成为一代人心灵的窗口和一个时代的心声。通过它能了解一代人的理想与现实、希望与困惑等问题，这也是高品位流行歌曲的最大特点。同时，也要注意鉴别流行歌曲(特指歌词)的优与劣，防止借娱乐而传播消极、空虚、软弱，甚至是悲观、庸俗的思想。

20 世纪 80 年代初进行的改革开放，使得中国流行歌曲的"春天"真正到来。

一、《一无所有》

1986 年，崔健在首都体育场表演这首歌时引起了轰动。三年以后，他的摇滚乐专辑《新长征路上》面世，为 20 世纪 80 年代画上句号。《一无所有》歌词中的"你"和"我"形象地代表着生活中物质和精神这一对矛盾，提出一个时代的问题。该歌曲的旋律是中国民族商调式。前八小节是一个乐段，后八小节重复一遍；但是第二、三遍有两句出现变化；后八小节是第二乐段(也可以看作副歌)。歌曲的调式在羽调式与商调式之间游弋，即显出色彩上的变化，也显得较为平稳。曲调情感真挚，简洁、易唱、易记忆。整体结构形成非典型的对比单二部曲式。

一无所有

(崔健演唱)

词曲 崔健

1 = C 2/4

```
6 6 1 1 1 2 | 2 0 0 0 | 7 7 7 7 6 6 | 6 - 0 0 |
```
1. 我曾经 问个 不 休， 你何时 跟 我 走，
2. 脚下的 地 在 走， 身边的 水 在 流，
3. 告诉你我 等了 很 久， 告诉你我最后的 要 求，

```
6 6 6 6. 1 | 2 7 6 6 - | 6 5 3 2 2 | 2 - 0 0 |
```
可你却 总是 笑 我， 一 无 所 有。
可你却 总是 笑 我， 一 无 所 有。
我要抓 起你 的 双 手， 你 这就跟 我 走。

```
6 6 1 1 1 2 | 2 0 0 0 | 7 7 7 7 6 6 | 6 0 0 0 |
```
1. 我要 给你 我的 追 求， 还有我的 自 由，

```
(1 1 1 7 1 7 1 7 | 6 - 0 0 | 2 2 2 2 7 7 6) | 6 0 0 0 |
```
2. 为何你 总笑个没 够， 为可我总要 追 求，
3. 这时你的手在 颤 抖， 这时你的 泪 流，

```
6 6 6 6. 1 | 2 7 6 6 - | 6 5 3 2 2 | 2 - 0 0 |
```
可你却 总是 笑 我 一 无 所 有。
难道在你 面 前我 永 远是 一 无 所 有？
莫非是你 正 在 告 我 你爱我 一 无 所 有？

```
6 5 - 3 2 | 2 - - 0 2 | 5 5 3 5 6 | 6 - 0 0 |
```
1.2 噢 你 何时跟 我 走？
3. 噢 你 这就跟我走？

```
6 5 - 3 2 | 2 - 0 0 2 | 5 5 3 2 2 | 2 - 0 0 |
```
噢 你 何时跟 我 走。
噢 你 这就跟 我 走。

二、《龙的传人》

从音乐的角度来看,这首歌是校园民歌中现实主义创作的代表。旋律两小节一句,前 8 小节一个乐段;后 8 小节一个乐段,组成单二部曲式。音调的重复是其最大的特点。歌词情感浓重,故土情怀、民族复兴以及着重追索人世的意义和生存的价值是该作品的主题。

龙的传人

词曲 侯德健

1=C 4/4

6 7 1 2 3 2 | 1 1 7 6 - | 6 7 1 2 3 2 | 1 7 1 2 3 - |
1.遥远的东方有 一条江, 它的名字就 叫长江,
2.古老的东方有 一条龙, 它的名字就 叫中国,
3.百年前宁静的 一个夜, 巨变前夕的 深夜里,

6 7 1 2 3 2 | 1 1 7 6 - | 7 7 7 1 7 | 6 6 5 6 - |
遥远的东方有 一条河, 它的名字就 叫黄河,
古老的东方有 一群人, 他们全都是 龙的传人,
枪炮声敲碎了 宁静夜, 四面楚歌是 姑息的剑,

3 3 3 2 1 | 2 2 3 2 - | 1 1 1 2 1 | 7 7 1 7 - |
虽不曾看见 长江美, 梦里常神游 长江水,
巨龙脚底下 我成长, 成长以后是 龙的传人,
多少年炮声仍隆隆, 多少年又是 多少年,

3 3 3 2 1 | 2 2 3 2 - | 1 1 1 7 1 7 | 6 6 5 6 - |
虽不曾听见 黄河壮, 澎湃汹涌 在梦里。
黑眼睛黑头发 黄皮肤, 永永远远是 龙的传人。
巨龙巨龙你 擦亮眼, 永永远远地 擦亮眼。

三、《橄榄树》

《橄榄树》因为有了台湾三毛的加入而引人注目,她传奇般的经历和文字间对梦与理想的追逐也是歌曲得以流传的重要原因。曲作者李泰祥成功地将古典音乐的手法和校园歌曲的特质相糅合,台湾歌手齐豫以她清澈、纯美的声音和音乐融为一体,极敏锐的音乐感知力使其歌声宛如天使一般。此后,流浪的悲苦与欢乐以及唯美的心态成为这类歌曲的一大热点。

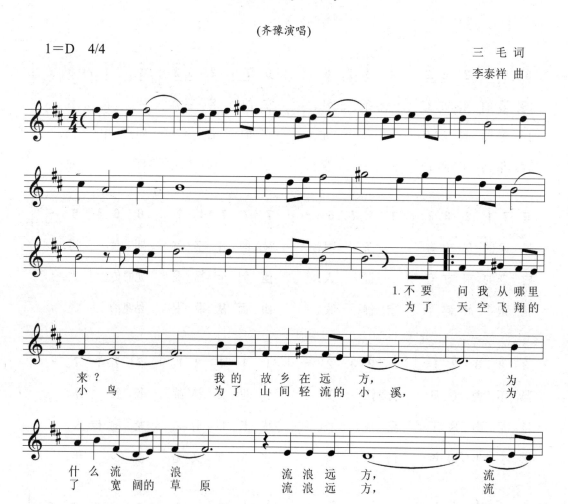

1989年年底,中国大陆继香港、台湾摇滚乐队之后,黑豹摇滚乐队正式组建,黑豹的音乐真挚而动人,表达了对生命诚挚的热爱、对自由的渴望以及原始而狂野的激情。专辑《黑豹》《无地自容》*Take Care*《靠近我》《怕你为自己流泪》等曲目广为传唱,其他还有唐朝、指南针等乐队。民间摇滚乐队的出现,揭开了中国流行歌曲历史新的一页。

四、《万石山》

通俗歌曲《万石山》是 2016 年 3 月中国文联出版社最新出版的《厦门，恋歌——卢广瑞原创歌曲集》中赞美厦门、鼓浪屿歌曲的第一首作品。在歌曲集中，不仅有该作品的普通话版、闽南语版，而且还有男中音独唱版、合唱版。可见这首歌曲地位的重要性。

万石山是厦门名胜景点之一，其山矗立在厦门的最高峰，其花木集厦门之大全，遍山都有人文历史之印记，景色美不胜收！是厦门"五大美丽特质"[①]的突出、集中的代表。歌词作者、诗人[②]以厦门名胜景点——植物园万石山为聚焦点，以美丽的风景万石山，寓意美丽的厦门城市。其中用石头、花木、赤脚大仙、春姑娘等形象，以及用"都当栋梁材，都当美人坯，精心巧安排，早晚勤栽培"等词句，赞美了质朴、勤劳和英勇的厦门人民之意象，凸显出此歌词立意鲜明，诗意盎然。

(一)歌词《万石山》的形式与内涵

歌词共两大段，文字精练，层层递进，逻辑严密，寓意极为深刻。
《万石山》歌词如下：

我爱厦门的万石山，我爱万石山的胸怀，
容得下石头万千块，石头千姿又万态，
都当栋梁材，精心巧安排，
石头笑口开，笑声响天外，
赤脚大仙匆匆赶过来，
脚印到今天还深深埋。

我爱厦门的万石山，我爱万石山的胸怀，
迎进了花木万千株，花木各从五洲采，
都当美人坯，早晚勤栽培，
天天飘奇香，月月放异彩，
春姑娘悄悄走过来，
从此一步也走不开。

以上可看出，《万石山》全歌词由 2 大段构成。第一大段可分为 3 个小段，三层含义。
第一小段是前 4 句。第一层含义，就是第一句歌词，以第一人称(作者或吟诗人、歌唱者)开门见山，直截了当地说出的心语："我爱厦门的万石山，我爱万石山的胸怀"。为什么爱呢？诗人接着马上说出爱的缘由，是因为"容得下石头万千块，石头千姿又万态"。这里句子中有主、客的问题，两个形象的问题。一个是"哪、谁"容得"万千块的石头"，主语被诗人省略了；诗人省略的主语、主人就是厦门市人民。厦门人民历来"容得下石头万千块"。另一个就是客体形象"石头"。这里的"石头"形象，就是来自海内外、五湖

[①] 详见：美丽厦门共同缔造. http://zt.xmnn.cn/a/mlxmgtdz/.
[②] 歌词作者：王佳兆，原厦门市文联《厦门文学》编辑部主任，著名诗人、词作家。

四海、"千姿又万态"建设厦门的精英、贤良和人才。实质上，这里借主人公的口语，一方面吐露了人们热爱厦门城市的心语，另一方面说出了厦门人民海纳百川的心胸和宽广的眼界、视野和气派。

紧接着是中间的 4 句歌词，每句仅 5 个字的第二小段。这是歌词的第二层含义，是诗人歌颂、赞美万石山的中心思想、主要依据和内容。"都当栋梁材，精心巧安排"。这是在说，来自五湖四海、"千姿又万态"的"石头"，每天都在拼搏奋战、争创先进，使得聆听者的眼前出现了一幅建设者们热火朝天、争先创优的图景。这里的"精心巧安排"，似乎使人摸不着头脑。因为"精心巧安排"的主语又被诗人省略掉了，这省略掉的主语、主体、主人公就是厦门市政府、厦门人民。正因为厦门市从上到下的精心安排，才使得客体形象"石头"、来自海内外五湖四海的各路精英、贤良、人才，天天"笑口开"，创业者们震耳欲聋的"笑声"(豪情壮语)，不断地创造出"响天外"的光辉业绩，如海沧大桥、翔安海底隧道等。厦门人民在改革开放的三十五年里，从海内外大量地引进人才，接受、学习并消化世界各地的先进科学技术和管理经验，把厦门一个小渔村式的小岛，快速发展、成长成为一个美丽的现代化海湾城市。此段仅 4 小句，却字字重千金。句子层层递进，主客不时地转换，人面与声色交织，画面动感十分强烈。

第三小段，即歌词的第三层含义，就是最后的两句。这里诗人的笔锋突转，用极短的字句缅怀、回顾了厦门的历史。歌词中出现了"赤脚大仙"，并且"匆匆赶过来"。这里，歌词的形象又一次发生了变化。"巨人印"是万石山植物园中的重要景点之一，一块巨石上刻有巨人的脚印。诗人以"赤脚大仙"代理名人志士形象。厦门历史上，多少名人志士、无数英雄豪杰，曾经不远万里、急切匆匆、执着地来到厦门，并且"脚印到今天还深深埋"。就是说，这些历史上的名人志士、英雄豪杰，如陈嘉庚、林巧稚等无数的先烈，他们可歌可泣的英雄事迹，永远地都深深地刻印在厦门的历史里，埋藏在厦门人的心中。

第一大段，突出地赞美厦门人民的精神美、心灵美。

第二大段也可分为 3 个小段落，3 层含义。与前大段字数基本相同。第一层含义，完全重复第一句歌词开门见山，直截了当地说出第一人称(作者或吟诗人、歌唱者)的心语："我爱厦门的万石山，我爱万石山的胸怀。"但与后面的词句联系起来，仔细考量，这儿的"胸怀"不同于第一段。第一段是对人才、创客的态度，第二段是对事物、创业的态度。下面，诗人将歌颂、赞美厦门的"石头"形象，改换成为了"花木"。这里的"花木"也可视为是精英、人才、创客的形象。即"迎进了花木万千株，花木各从五洲采"，"万千株"的"花木"被"迎进了"厦门，这些"花木"全都是"各从五洲采"来。同样，赞美厦门人民海纳百川的心胸。

第二小段是中间每句 5 字的 4 个句子，这是其第二层含义。这里 4 句歌词"都当美人胚，早晚勤栽培，天天飘奇香，月月放异彩"。主语仍然被诗人省略了。"花木"们争先恐后地"都当美人坯"，而园丁们(厦门人民)辛劳地"早晚勤栽培"这些"花木"，使得"花木"们"天天飘奇香，月月放异彩"，这里的主客逻辑和省略法同前大段。正因为厦门人民从上到下的辛勤栽培和热情的服务，才使得歌词前面的客体形象"花木"、创客——来自海内外、五湖四海的各路科技人才，天天"飘奇香，月月放异彩"。这里"花木"绽放出来的"奇香、异彩"，不仅是其光辉业绩，也象征着厦门特区建设的丰硕成果，厦门因而更加温馨、美丽。

第九章 中国通俗、流行歌曲欣赏导引

第三小段，最后的两句词，似电影的蒙太奇意境，诗人的笔锋又转了。歌词中出现"春姑娘"一词，这里的"春"即春天，"姑娘"就是美的形象。诗人以春姑娘的形象，形容、代表了厦门具有得天独厚、美好的自然环境——空气、水、阳光，正是这得天独厚、美好的、"悄悄走过来"的自然环境，滋润了采自五洲的花木，让她们(那些精英贤才)"一步也不离开"。这里使用了"悄悄"二字，显得非常微妙！因为，大自然春夏秋冬的变化，就是不以人的意志所为，一切自然的规律，不都是"悄悄"地在发生着变化吗？第二大段歌词，歌颂厦门人民胸怀的同时，突出地赞美了厦门的山美、水美、自然美、环境美。在感性的浪漫情怀中，也彰显着理性的逻辑。

此段歌词中一个"迎进"，一个"采"字，再一个"栽培"，就是在刻画厦门人对所有先进事物的态度。当代的厦门儿女不就像传说中第一批飞到厦门岛上的白鹭，它们苦于岛上的荒芜，发挥开拓进取的精神，分头飞向各地，采集来各种奇花异木的种子，在荒岛上播种、栽培，年久岁深，才有了花繁叶茂的鹭岛。至今，仍在共同缔造美丽厦门的美好未来。

(二)歌曲《万石山》的旋律与结构之分析

歌曲音乐的前奏使用童声合唱与混声合唱开门见山，弱拍起，分别唱出"我爱厦门万石山""我爱厦门"，变化重复了3遍，其中利用"依字行腔"的规律，突出闽南语"厦门"(e meng)二字的语调，这样使得歌曲旋律将南音中最重要的纯四度音程与闽南语"厦门"二字的语调有机地结合在一起，成为歌曲的"音核"sol-do, re-sol，全曲围绕此纯四度音程或延展或对比而成，既形成鲜明的曲调特色和"符号"特征，也把闽南、厦门的地方特色凸显出来，可使聆听者留下深刻的印象。

独唱出现的第一个乐段，由4个乐句(与4句歌词搭配)组成。第一乐句，使用的也是"依字行腔"法，也强调闽南语"厦门"(e meng)二字的腔调和音韵，旋律线虽呈起伏形状，但以属音"我"字起，以主音"山"字止，动静相宜，曲调感柔媚缠绵，仍然显得"稳"而又"静"；第二乐句仅重复弱起节奏和音调，止在属音"怀"字之上，似乎是"同头异尾"，其实已经开始"动"、出现转折；第三乐句，旋律线先抑后扬，递进转向；第四乐句使歌曲的旋律出现第一次高潮，止在高点e^2音，旋律旋宫转调，第一个乐段呈现向后开放……终止。这4个乐句的关系，体现出"起—承—转—开"的形态。

紧接着，旋律将后面2小段、6句歌词合并为即对比又再现("半对比，半再现"，这是"再现单二部曲式"的重要特征)的一个乐段。曲调出现对比，突出表现在附点节奏、强节拍及紧缩小节数上。此时，旋律变化重复展开、重点强调歌词的中间4句，将5字句的歌词紧缩在2小节一个乐句里，最后一个乐句，出现a^3长音，此音恰好处在黄金分割点(整个作品的长度比，即0.618)处，将歌曲的音乐推向最高潮，彰显出黄金分割处的震撼和魔力。之后，旋律曲调巧妙、变化性地再现了第一乐段的第一、二乐句，使得歌曲的整体呈现出极富特色的"倒装对称"性的"再现单二部曲式"，独唱的结束句，旋律继续旋宫，终止在A商调式的主音之上，显露柔媚、开放式的特征。尾部，后补的合唱、乐队段，在独唱的柔美的独唱句后，以特强的力度，高唱属—主二音及其和弦，多句重复"厦门"二字歌词，使得音乐重回到D宫调式的主音之上(或可看作西方大小调式的"正格终止式")，将音乐在高潮中结束全曲，再显雄浑之大气势。

歌曲《万石山》的音乐曲式结构简图(可参考本章后面附的谱例)。
倒装对称性的"再现单二部曲式"。

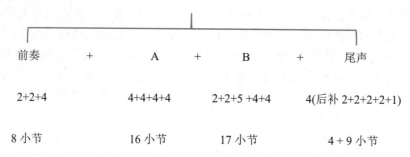

A 商—D 宫—A 徵；D 宫—B 羽—E 羽； A 宫—B 羽—E 徵—G 宫—D 宫；A 商—后补 D 宫。

(三)歌曲《万石山》的调式、调性之特色

从以上的结构简图中，我们不难看出：调式、调性变化是歌曲《万石山》旋律音乐的一大特色。其旋律线的行进、运动，头尾音不断变化，使得调式、调性不断游移，几乎一个乐句一个调式、调性，达到犹如万花筒般之效果的技法。这就是运用五声调式音阶的旋宫转调法。

首先，前奏共 3 个乐句，以 A 商起，经过 D 宫句，止在 A 徵调式、调性之上。

其次，第一乐段共 4 个乐句、16 小节，以 D 宫起，经过 B 羽调式，止在开放性的 E 羽属音之上。

再次，第二乐段共 5 个乐句、17 小节，前对比性的 9 小节，以 A 宫起，经过 B 羽旋宫在 E 徵调式的属音之上止，再次向后"开放"，达到全曲最高潮。之后，立刻变化倒装再现第一乐段的前 2 个乐句。第一个乐句调式旋向 G 宫，第二个乐句止在 D 宫调式之上，尾声的一个乐句收束在 A 商调式上。倒装再现这 2 个乐句，形成头尾对称的形态。

后面的补充终止，则强调西方的大小调调式的色彩，终止在 D 大调调式(也可看作收束在 D 宫调式)的主音之上。

以上可以看出，旋宫法调式、调性的变化，的确使得全曲呈现五彩缤纷的色调。这种手法符合歌曲表达五彩纷呈的万石山之景色和意象，以及描绘美丽厦门日新月异、天翻地覆的变化之图景。调式、调性的转换及表达法，与歌曲所要表现歌词的主题思想完全一致。(详见谱例)

在中国传统乐学、五声调式音阶体系之中，四度、五度音程是最为有特色、特点的一个音程。在旋宫转调中，关键在于四度、五度音程的使用。歌曲《万石山》的旋律曲调、乐句在行走时，将四度、五度音程作为轴心音程，巧妙地运用四度、五度音程，乐句的陈述和展开，犹如行云流水，旋宫转调法即使得旋律曲调婉转、柔媚，也使得音响呈现出魔幻、奇特之效果。

歌曲《万石山》将歌词中"厦门"二字使用闽南语发音，与其他普通话歌词有机地结合在一起，体现闽南、厦门文化之特色，使其具有了鲜明的"符号"特征。歌曲的旋律柔媚委婉、豪放大气，曲调朗朗上口，形式结构简洁，易记忆。一首歌曲的体裁性质或是战歌，或是进行曲；表现的情感或喜或悲；必须具备一个明确的性质。歌曲《万石山》表现

第九章 中国通俗、流行歌曲欣赏导引

的情感在于抒情，表现一个"赞"字，内容和形式都集中体现了一个"美"字。

《万石山》谱例如下。

万石山
（男中音独唱版）

王佳兆 词
卢广瑞 曲

1=D 2/4
♩=120 中速 稍慢 深情地

```
     ┌─────────────────┐     f
  5 5 ♭7 1̇ | 2̇ - | 2̇ - | 3̇·3̇ 2̇ 6 7 | 5̇ - | 3̇·3̇ 2̇ 5 7 |
  千 姿    又 万    态,      都 当  栋 梁 材,     精 心  巧 安
  各 从    五 洲    采,      都 当  美 人 胚,     早 晚  勤 栽

                                              ┌──────────────┐ fff
  6 - | 3̇·2̇ 1̇ 7 6 | 5·  6 | 1̇ 2̇ 4̇·5̇ | 5̇ - | 5̇ - |
  排,    石 头 笑 口 开,      笑 声 响 天 外,
  培,    天 天 飘 奇 香,      月 月 放 异 彩,

 mp
  0 5 6 1̇ | 4 3 2 1 | 4  5·6 | 6 - | 0 5 6 1̇ | 5̇ 1̇ 2̇·6 |
  赤 脚  大 仙  匆 匆  赶 过  来,      脚 印 到  今 天 还
  春 姑  娘 悄  悄  走 过  来,      从 此 一  步 也

                     结束句      rall.
  3 2̇·1̇ | 1 - :‖ 0 5 6 1̇ | 4̇ 3̇ 2̇·6 | 4 6·5 | 5̇ - ‖
  深 深  埋。        从 此  一 步 也  走 不 开。
  走 不  开。
```

*注：歌词中"厦门"二字，演唱时用闽南话发音。

歌曲版权为卢广瑞所有。All songs' copyrights be reserved by Lu Guang-rui.

第十章　轻音乐欣赏导引

所谓"轻音乐"(Light Music)是相对于风格较严肃的艺术音乐而言。轻音乐旋律优美、动听，节奏明快，且结构较为简洁，往往带给人们活泼、愉快、轻松之感，故称为轻音乐。轻音乐优美的旋律会经久不衰，不同于流行歌曲那样具有强烈的时代性、时髦性和易过时。轻音乐的品质恰恰介于艺术音乐和流行音乐之间，古典气息与现代风味兼而有之，可谓"第三种"品格。轻音乐华丽而不俗艳，浪漫而不轻浮，抒情而不缠绵，既通俗易懂又格调高雅，让人赏心悦目。轻音乐轻松、舒服的品质，强调了轻音乐的娱乐性、唯美性。

第一节　轻音乐的体裁及特点

最初的轻音乐乐队往往有指挥，指挥大多精通古典音乐，会演奏各种乐器，他们既是乐队的指挥，也是乐曲的创编者。20 世纪 80 年代以来，轻音乐的演奏趋向个人化方向发展，乐队的核心往往是某一种乐器的演奏明星，乐队也由原来的演奏主体转变为演奏配角。有的轻音乐队则兼收并蓄，将交响乐、流行音乐、爵士乐、摇滚乐、新世纪音乐融为一体。里查德·克莱德曼的钢琴、肯尼·G 的萨克斯、赞费尔的排箫、雅尼等人及其乐队的作品都给人以高层次的审美享受。

灵活、丰富多彩、别具一格的配器是轻音乐最大的特点。轻音乐往往用一些民间乐器，如西班牙吉他、口琴、手风琴等演奏主旋律，以此来营造特殊的音乐情调和氛围，并与传统的管弦乐器形成音色上的对比，使音响富于变化而丰富多彩；其次，使用各种打击乐器，如小军鼓、铃鼓、三角铁、沙锤、非洲鼓以及一些富有特色的民族、民间打击乐器，使音响生动活泼；再次，通过加入电声乐器来丰富乐队的音色和增强音响的现代气息。电声乐器、打击乐器与传统的弦乐器完美地结合在一起，营造出一种晶亮剔透、生动明快的音响效果；有时通过加入有词或无词的人声演唱或哼唱来烘托优美的音乐氛围，演奏中伴随着具有现代气息的节奏、动人的无词混声哼唱与乐队演奏的优美旋律交替出现，时起时落，极为优美动听。

轻音乐的曲目大多是改编而来，其中欧美流行歌曲、电影插曲、民间乐曲、古典乐曲、摇滚、迪斯科、流行音乐等占有相当的比重，如《牧歌》《昨天》《雨的节奏》《我爱巴黎》《蓝色爱情》《天堂鸟》等。这些歌曲改编后淡化了原作品中的流行因素，突出了优美的旋律，使音乐情调为之一变，更加优美悦耳。至今，许多歌词已被人们忘记，但轻音乐改编的乐曲却深深地留在人们的脑海中。

以通俗音乐语言演绎古典名曲被很多轻音乐团所热衷。好的改编与演奏既保留了原曲的古典精神，又融入了现代气息，让古典乐迷感到别有韵味，更缩短了古典音乐与人们的距离，激发了人们的欣赏兴趣。

总之，轻音乐所具有的韵味、动人的旋律、优美的和声、新颖的配器、丰富的音色、

浓郁的浪漫情调给人以全新的感受，形成了特有的美感。这种音乐好比常穿西装的人换上了随意自然的休闲服，在繁忙的工作之后，聆听轻音乐就像喝了一杯清凉爽口的饮料，使人耳目一新。

第二节　世界轻音乐团及欣赏导引

20世纪西方先后出现了一些轻音乐团体，其中有三个最为重要，被称为"世界三大轻音乐团"，其创始人曼托瓦尼、詹姆斯·拉斯特和保罗·莫利亚都是正宗科班出身，他们都先后创建了以自己的名字命名的乐团，在数十年的演出录音实践中成为世界著名的三大轻音乐团。在共性之外，这三大乐团都有着鲜明的个性，各领风骚，独树一帜，经久不衰。

一、世界著名轻音乐团体

1. 英国曼托瓦尼(Mantovani)乐团

该乐团成立于20世纪30年代后期，该乐团成立是轻音乐诞生的标志。该乐团的特色源于其创始人、著名小提琴家曼托瓦尼对小提琴的独特理解，形成以极柔和动听、优美醉人的旋律和绝妙的演奏风格。乐团演奏的《魅力》等集中体现了这种美感，悦耳动听的音响像醉人的芳液流入人们的心田。该乐团演奏的《时光流逝》《秋叶》《昨天》等带给人们的美感是难以用语言表达的，使轻音乐迅速在通俗乐坛上奠定了自己的地位。乐团的唱片大多由迪卡(DECCA)公司出品，主要是在20世纪50—60年代录制的。该公司发行了一套两张曼托瓦尼的金曲集，汇集了其演奏的最精彩的29首金曲。

2. 德国詹姆斯·拉斯特(James last)乐团

该乐团成立于20世纪60—70年代轻音乐鼎盛时期，这是环球公司(宝丽金)旗下的专属乐队，近十年来录制了大量的精美唱片。乐团的音乐常透露出欢乐、愉快和乐观主义的气氛，有一种不可抗拒的吸引力和动人心弦的感染力。

3. 法国保罗·莫利亚(Paul mauriat)乐团

该乐队成立于20世纪60—70年代轻音乐鼎盛时期，乐团编制一般在30～40人。该乐团的演奏将古典音乐与流行音乐元素融合在一起，演奏的音乐配器精巧，旋律流畅，风格清新，温和典雅，情趣盎然，是一种典型的"怡情音乐"，令人感到每个音符都充满了法国人独有的浪漫情思和诗意，使人产生强烈的共鸣。唱片《蓝色爱情》《爱琴海的珍珠》是保罗·莫利亚的成名作。其唱片是由PHILIPS公司录制，录音效果极佳。进入80年代后，该团的风格一度曾向爵士乐和摇滚乐转向。

4. 理查德·克莱德曼(Richard Clayderoman)的钢琴轻音乐

理查德·克莱德曼，著名法国钢琴家，1953年出生于巴黎，6岁进入巴黎国立音乐戏剧学院学习，16岁开始演奏自作曲。1977年，独奏《水边的阿狄丽娜》，引起轰动。1990年，以《致艾德琳之诗》获得世界上唯一的金钢琴奖。

5. 雅尼(Yanni)的现代电声轻音乐

希腊著名作曲家、演奏家雅尼，1954年出生于卡拉马塔。1972年，雅尼赴美国明尼苏达大学留学，并提前获得心理学学士学位，毕业后开始电声轻音乐的创作和表演生涯。1980年，雅尼录制了第一张专辑《Optimystique》，之后作品不断问世，至今已有十余张专辑，并在世界各地举办音乐会，如希腊卫城、印度泰姬陵、中国故宫、英国伦敦、2006年的拉斯维加斯音乐会等。雅尼的轻音乐作品将高雅的古典交响乐与绚丽的现代电声乐巧妙地结合起来，从中我们可以体会到古希腊的浪漫诗意与现代美国的自由奔放的融合感。雅尼曾两度被提名美国格莱美奖。

二、中国当代轻音乐简介

20世纪末期，伴随中国经济改革、建设的成长，中国现代轻音乐也出现了快速的发展。中国轻音乐团成立于1989年12月，中国轻音乐协会成立于1989年5月，有北京现代音乐学院、北京现代音乐研修学院、中国女子十二乐坊等院校、团体，他们的演出活跃在国内外，其曲目充分展现了现代与传统、东方与西方、通俗与高雅相融合的艺术特点。中国现代轻音乐的各种活动频繁、欣欣向荣，如著名萨克斯演奏家范圣琦及他的"老树皮乐队"等。

三、新纪元音乐

新纪元音乐(New Age Music)是后现代主义思潮在轻音乐领域里的表现，与后现代主义思潮有着共同的哲学观念，那就是对生命、对生活的理解：生命属于我们只有一次，应当活得崇高而有意义，追求平衡、和谐、安定——世界上最完美的境界。

新纪元音乐不强调表现什么重大社会问题，也不想给听众什么重要的语义信息。作品的音调简朴、平易，不强调个性的写作技巧，诸如复杂的声部关系、精美的色彩性和弦、主题有趣的变形等，它所表现的情感不是什么令人神采飞扬、热血沸腾的激情，相反，突出非炫技华彩性的即兴表演，情感自然流露，营造透明的、神秘的、充满朦胧气氛和特殊的空间感与意境，赋予聆听者一个极大的想象空间。乐曲的终止往往在不断的反复中逐渐隐去，或是在不协和和弦上收束，这种仿佛是镇静剂使人心绪宁静下来的结尾方式与突出个性的浪漫主义音乐有明显的区别。

新纪元音乐中表现出来的这些后现代主义美学特征，体现了东方传统的审美观念：不渲染、不激动、不精确等美学特征。它让人们在那不断反复的、平静的音乐中调理自己的心情，使之忘却日常生活里所遇到的种种烦恼，从而达到超脱的境界。"新纪元音乐"可分为民族、部落(Ethnic Fushion、Techno Tribal)音乐、精神(Spiritual)音乐、太空(Space)音乐、气氛(Atmospheres)音乐、原声新世纪(New Age Acoustic)以及电子新世纪(New Age Electronic)等。

四、轻音乐曲目欣赏导引

(1) 民歌改编成轻音乐，如中国民歌《牧歌》，中国女子十二乐坊首张专辑中的《敖包相会》《茉莉花》《康定情歌》《刘三姐》，根据16世纪传入英格兰的民谣《绿袖子》，根据墨西哥民间舞蹈音乐改编的《墨西哥草帽舞》，以及《蓝色探戈》等。

(2) 英美排行榜的热门歌曲，如《昨天》《雨的节奏》《我爱巴黎》《蓝色的爱》《莉莉·玛琳》，曼托瓦尼乐队的《意大利随想曲》(由《塔兰泰拉舞曲》《我的太阳》《弗朗西斯卡》《桑塔露齐亚》《玛丽亚·玛丽》六首曲子的主旋律组成)等。

(3) 欧美电影、好莱坞电影、音乐剧、舞台剧的主题音乐或插曲，是轻音乐的另一改编来源。像《月亮河》《时光流逝》《爱情故事》等乐曲，都是轻音乐的经典曲目。

(4) 用通俗音乐语言演绎古典名曲，既保留了原曲的古典精神，又融入了鲜明的现代气息，如被改编成轻音乐的巴赫的《圣母颂》、舒伯特的《小夜曲》、贝多芬的《月光》、门德尔松的《春之歌》等，听来别具一格，令人耳目一新。

(5) 轻音乐专辑音乐，如詹姆斯·拉斯特的专辑《盛情之邀(By Request)》，保罗·西蒙的《寂静之声(the sound of silence)》，玛斯·腊萨(Mars Lasar)的《因缘(Karma)》，卡鲁恩什(Karunesh)的《道禅(Zen Breakfast)》，德国专营新世纪音乐的唱片公司 BSC Music 的《天堂鸟(Bird of Paradise)》和《月光仙子(Moon Faery)》等。

(6) 理查德·克莱德曼的钢琴轻音乐专辑；雅尼的现代电声轻音乐专辑。

第十一章 西方流行音乐(爵士乐、摇滚乐)欣赏导引

爵士乐起源于民间，发展成美国本土独具特色魅力——无拘无束的自由，灵巧精明的智慧最具有分量的一种流行音乐。爵士乐、摇滚乐反映了美国社会生活及其文化价值观。

第一节 爵士乐的分支

19世纪末20世纪初爵士乐诞生于美国的新奥尔良(New Orleans)，它吸取了布鲁斯(Blues)和拉格泰姆(Ragtime)的特点，以丰富的切分和自由的即兴赢得了流行音乐"王者"的地位。爵士乐经过一个多世纪的发展已呈现出了"百花齐放"的局面。

从20世纪初开始，爵士乐经历了20年代的"爵士时代"、30—40年代鼎盛时期的"摇摆时代"、50—60年代的自由创作时期、70—80年代的"融合派爵士乐时代"，以及90年代的"新经典主义者"创造出的游离于爵士浪漫主义传统之外的音乐。现在，几乎每一种爵士风格都活跃在舞台上。

一、新奥尔良爵士

新奥尔良爵士(New Orleans Jazz)是指20世纪30年代以前的传统爵士乐，兴起于新奥尔良，盛行于芝加哥，是迪克西兰爵士(Dixieland Jazz)和芝加哥爵士(Chicago Jazz)的总称。最早的爵士乐就是新奥尔良爵士，出现于1917年(第一张爵士乐唱片诞生于1917年)。新奥尔良爵士讲究合奏，给人的感觉是激烈、兴奋并充满生机的。乐队编制一般为小号(或短号)1~2人吹奏主旋律，单簧管1人吹奏副旋律，长号1人吹奏固定低音，贝司(或大管)、鼓各由1人演奏，后来又增加了萨克斯，使其从此成为爵士乐队的一大特色。

代表人物及乐队："正宗迪克西兰"爵士乐队(Original Dixieland Jazz Band)，查尔斯·博尔顿(Charles Bolden，1868—1931，擅长短号)，杰利·罗尔·莫顿(Jelly Roll Morton，1890—1941，作曲家，擅长钢琴)，金·奥利佛(King Oliver，1885—1938，擅长短号)，西德尼·贝彻(Sidney Bechet，1897—1959，擅长高音萨克斯、单簧管)，路易斯·阿姆斯特朗(Louis Armstrong，1901—1971，歌手，擅长小号)，比克斯·贝德贝克(Bix Beiderbecke，1903—1931，擅长短号)，范茨·沃勒(Fats Waller，1904—1943，歌手、作曲家，擅长钢琴)，基德·奥赖(Kid Ory，1886—1973，擅长长号)。

20世纪初，爵士乐从新奥尔良走向美国的两个地理中心——芝加哥和纽约，并站稳了脚跟。

二、摇摆乐

摇摆乐(Swing)盛行于20世纪30年代,经常采用20～30人的大乐队(Big Band)形式,因此30年代又被称为爵士乐历史上的大乐队时期。摇摆乐最明显的特征是具有一听便想随之舞动的摇摆节奏。摇摆乐的乐队一般都由萨克斯、铜管和打击乐等几个部分组成,按谱演奏不同的声部。从音响上来分辨,铜管乐的明亮音色以及大乐队的庞大气势,可以很容易让人辨别出摇摆乐。

摇摆乐的代表人物有:弗莱切·亨德森(Fletcher Henderson,1897—1952,编曲,擅长钢琴),本尼·古德曼(Benny Goodman,1909—1986,擅长单簧管)等。

三、比博普和硬博普

比博普(Bebop)出现于20世纪40年代,它强调和声变化和个人即兴。比博普的艺术特点可以概括为高技术、快速度。乐手们凭着极高的演奏技术,极力地张扬自己的音乐个性。乐队的编制通常是由3～6名乐手组成,乐手经常有意识或无意识地对和声、调性进行大胆的尝试和改革,各种乐器在不断、交替地做着快速的即兴独奏(Solo),使人越听越兴奋。硬博普(Hard Bop)出现于50年代,是比博普的延续,盛行于美国东海岸一带,所以又称为"东海岸爵士"(East Coast Jazz)。音乐上,硬博普在比博普的基础上变得更加狂放和自由。

代表人物:查理·帕克(Charlie Parker,1920—1955,作曲家,擅长中音萨克斯),迪齐·吉列斯匹(Dizzy Gillespie,1917—1993,作曲家,擅长小号)等。

四、冷爵士

冷爵士(Cool Jazz)出现于20世纪40年代末,盛行于50年代,是一种柔美的爵士乐风格,集中在美国西海岸,故又称"西海岸爵士"(West Coast Jazz)。冷爵士的艺术特点可以概括为温馨、典雅、舒缓、放松。冷爵士类似于古典音乐中的室内乐,乐队一般由3～6名乐手组成,最典型的是由钢琴、贝斯、鼓组成的爵士三重奏。萨克斯、小号、颤音琴等乐器也经常在冷爵士中作为主奏乐器出现。音响上,冷爵士总是给人一种松弛、悦耳的感觉。每种乐器对音色的控制都极为细腻。酒吧、咖啡厅里至今仍然以冷爵士作为背景音乐洗尽尘世的喧嚣,为人们提供着清新自然的"柔美之音"。

代表人物:迈尔斯·戴维斯(Miles Davis,1926—1991,作曲家,擅长小号),戴夫·布鲁贝克(Dave Brubeck,1920— ,作曲家,擅长钢琴)等。

五、自由爵士

自由爵士(Free Jazz)出现于20世纪60年代,一批先锋派乐手反对以往爵士乐的一切传统,采用惊人的自由调性,犹如现代派音乐中的机遇音乐和偶然音乐,极力地破坏音乐的结构和调性,引进意外因素。乐队编制上,自由爵士和以往的爵士乐最大的差别在于他们的演奏是完全自由的,美学标准是抽象的。从表面上看显得杂乱而无序,但是内在的和声结构却是十分严谨的,乐手之间的合作精神是自由爵士最重要的技术依托。自由爵士将爵士乐推向了一个极高的思想境界,但是由于它那极难理解的音乐形象和美学标准,使它与

普通听众无缘。

代表人物：奥内特·科尔曼(Ornette Coleman，1930— ，作曲家，擅长中音萨克斯)，约翰·科尔特兰(John Coltrane，1926—1967，作曲家，擅长次中音萨克斯)等。

六、拉丁爵士

拉丁音乐与爵士乐的结合早在 20 世纪 30 年代就已开始，但拉丁爵士(Latin Jazz)真正的盛行则是在 60—70 年代以后。其特点是在爵士乐的基础上融入了大量的打击乐器和复杂的拉丁节奏。乐队的组合，除了爵士乐原有的乐器之外，添加了康加鼓、邦戈鼓、沙锤、牛铃等打击乐器，形成了乐队的重要配置。从节奏上看，各种复杂的拉丁节奏(如曼波、探戈、伦巴等)和爵士乐的结合使其呈现出更加丰富的节奏色彩。

代表人物：斯坦·盖茨(Stan Getz，1927—1991，擅长次中音萨克斯)等。

七、融合爵士

融合爵士(Fusion Jazz)兴起于 20 世纪 70 年代，所谓的融合爵士，一般是指在爵士乐的基础上融合了摇滚乐、世界音乐等成分，同时也融进一些流行音乐元素的爵士风格。因此，融合爵士给人的感觉是既新鲜又流行，而又不失爵士乐的色彩。乐队的组合打破了传统爵士乐队一直以原声乐器为主体的原则，大量地使用电声乐器和电子乐器，使其更具现代气息。总之，融合爵士的电气味重、流行味浓烈。

代表人物：迈尔斯·戴维斯(Miles Davis，1926—1991，作曲家，擅长小号)，赫比·汉恩考克(Herbie Hancock，1940— ，作曲家，擅长钢琴)等。

第二节　爵士乐的特征、特性与常用乐器

一、爵士乐的特征、特性

爵士乐的节奏与一般流行音乐不同的是它大量采用了切分和三连音以及改变重音位置的方法，形成了与众不同的律动效果。爵士乐的切分节奏复杂多样，特别是跨小节的连续切分经常将原有的节奏整小节移位，造成一种飘忽不定的游移感，利用改变重音位置使原来固有的节奏律动产生临时的转变，例如常常将原来的 4/4 拍节奏改变成 3/16 拍。

爵士乐的旋律经常采用布鲁斯音阶(1 2 $^\flat$3 3 4 5 6 $^\flat$7 7)来形成它的特点，有时还在布鲁斯音阶的基础上增加 $^\sharp$4 和其他一些变化音，使其变得更加丰富多彩。

爵士乐的和声常以七和弦为基础，并且大量地运用扩展音如 9 音、11 音、13 音，以及替代和弦，有时还经常出现连续的下行纯五度副属和弦进行，使其呈现出丰富多彩的和声效果。

即兴是爵士乐手(或歌手)必练的演奏(或演唱)技巧之一，根据规定的和声走向，利用丰富的节奏变化，爵士乐的风采尽在个人的掌握之中。

总之，真正的爵士乐是心灵的感应，是灵魂与躯体的碰撞。它既柔和、含蓄，也富有激情、狂放，既那么自由，又那么抽象。其表演表现出情绪多于理智、形式重于内容的特

征。某种程度上，爵士乐也是表演者情感发泄、刺激的一种方法，寻找精神娱乐、解脱的一种方式。其风行一时与现代经济、科技的发展，以及人们思想、生活的变化息息相关。

二、爵士乐的常用乐器

在爵士乐队中每个人都是乐队的主体，其中包括歌手。一般爵士乐的乐队形式大致上可以分为小乐队和大乐队两种，其中小乐队以钢琴、贝斯、鼓构成的爵士三重奏最为常见；大乐队主要以铜管和萨克斯为主体，贝斯和鼓一般都是必不可少的乐器，在此基础上，还会配置一些吉他、钢琴和颤音琴等其他乐器。由于每个乐队的实际情况不一样，所以，任何一种乐器都有可能结合到一起。爵士乐中最常用的乐器有：钢琴(Piano)、贝斯(Bass)、架子鼓(Drum)、萨克斯(Saxophone)、小号(Trumpet)、长号(Trombone)、单簧管(Clarinet)等。

爵士乐的即兴演奏是爵士乐生命的表征。

第三节 摇滚乐的来源、特征与特点

一、摇滚乐的来源

节奏布鲁斯(Rhythm &Blues)是第二次世界大战以后布鲁斯音乐继续发展的结果，作为摇滚乐的重要来源之一，它影响了摇滚乐，自身又不断发展，使其变成了当今流行乐坛最受宠爱的乐种之一。1997年的两首格莱美获奖作品：埃里克·克莱普顿(Eric Clapton)的《改变世界》(Change The World)和翠西·查普曼(Tracy Chapman)的《给我一个理由》(Give Me One Reason)就是既融进流行音乐成分又保持布鲁斯特征的现代节奏布鲁斯的佳作。

节奏布鲁斯在城市布鲁斯的基础上结合了摇摆乐和钢琴音乐布吉·乌吉的特点，声音变得更加有力，更加突出持续不断、向前推进的节奏，还保留了黑人音乐即兴演奏的传统，以及美国南部乡村音乐的泥土气息，采用可以不断反复的12小节布鲁斯曲式与和声框架，由此形成了50年代摇滚乐的主流风格。

摇滚乐简单、有力、直白，特别是它那强烈的节奏，与青少年精力充沛、好动的特性相吻合；摇滚乐无拘无束的表演形式，与他们的逆反心理相适应；摇滚乐歌唱的题材，与他们所关心的问题密切相关。摇滚乐的影响改变了其他流行音乐的面目，成为流行音乐的主流。

二、摇滚乐的特征

摇滚乐一般为四拍子，在传统的四拍子中二、四拍是弱拍，许多主流摇滚却强调二拍、四拍力度，也有的主流摇滚对每小节的四拍同等强调。主流摇滚比节奏布鲁斯在节奏上的变化更快些，反拍的力度更厚重，感觉更强烈。主流摇滚还经常采用12小节布鲁斯曲式结构，或以此为基础加以变化。如普莱斯利演唱的《猎犬》(Hound dog)、《监狱摇滚》(Jailhouse Rock)、小理查德(Little Richard)演唱的《露西》(Lucille)等。

三、摇滚乐的特点

1. 节拍、节奏与速度

传统的摇滚乐的节拍一般都是一贯到底的 4/4 拍，但是也有例外。如在披头士(The Beatles)乐队的歌曲里，不仅有 2/4、3/4、6/4 等节拍，还有各种节拍的混合使用，转换十分自如。《你所需要的只是爱》(All you need is love)中的一个片段，是 3/4 拍和 4/4 拍的混合。《黑鸟》(Black bird)中的节拍转换更为自由，3/4 拍、4/4 拍和 6/4 拍交替出现。在《早上好，早上好》(Good morning，Good morning)中出现了 5/4 拍。一般流行歌曲中是很少使用 5/4 拍的。各种节拍的混合使用，使得歌曲的节拍重音律动飘忽不定，给人带来一种清新的感觉。

在歌曲的节奏处理上，一般乐队都是使用节拍单位的固有节奏时值。如果改变节拍单位的固有时值，也会使节奏变得更为生动。如披头士《永远的草莓地》(Strawberry fields forever)中的一个片段，除了常规的八分音符三连音外，还有四分音符的三连音，再加上正常时值的四分音符和八分音符。在短短的几小节中出现如此多的节拍单位，这在传统的摇滚乐中是十分罕见的。

人为地改变正常节拍中的重音位置，造成一种节奏上的暂时"离调"，这也是摇滚乐中常用的手法，以给人带来新鲜感。

速度上，传统的摇滚乐大都比较快，中速和慢速仅适合于流行歌曲。但是，现代摇滚也有中速和慢速的乐曲，在速度上大胆突破。

2. 曲式结构

直到 20 世纪 60 年代初，大部分流行歌曲和摇滚乐仅采用有限的两种曲式。

(1) 12 小节布鲁斯曲式：前奏—12 小节—12 小节—间奏—12 小节—尾声。

(2) AABA 曲式：前奏—A—A—B—A—间奏—B—A—尾声。

一般乐句长度为 4 小节，全曲长度约 2 分钟。

通过反复来拉长歌曲的篇幅，这是最简单又常用的方法。如歌曲《嘿，裘德》和《我需要你》就是这么做的。但是，有的歌曲是通过不同段落的对比组合来建立一个较为庞大的曲式结构。如《生活中的一天》，曲式结构为"A—B—A"结构：前奏 + a^1 + a^2 + a^3 + 间奏 + b + a^4 + 尾声，小节数为"4+4+2；4+5；4+5+3；5+5+10；4+5+3"，这是个十分独特的结构。从主题材料上看，这首歌有两个主要音乐材料：a 与 b，构成一个带再现的三段体结构"A—B—A"。然而，从整个篇幅和音乐发展的逻辑上看，这首歌似乎又是一个二段体：A+B，A'。再看 A、B、A'每个部分的内部结构又各不相同，形成了一个变化丰富而又高度统一的曲式结构。这首歌的另一个特点是它的乐段打破了以 4 小节及其倍数(8、12、16 等)为单位的方整结构。如 a3 乐段由一个 4 小节乐句和一个 5 小节乐句再加上一个 3 小节的补充乐句构成。B 乐段更为奇特，是由两个 5 小节的乐句加上一个 11 小节的拖腔构成。

3. 和声与调性

绝大部分的摇滚乐在和声方面比较简单。通常只用自然大调的三个基本和弦 I、IV、V，如传统的"12 小节布鲁斯曲式"中所用的 I—IV—I—V—I 的和声序列和流行歌曲

中的Ⅰ—Ⅵ—Ⅳ—Ⅴ的和声序列进行方式。现代摇滚中,一些乐队别出心裁,进行大胆的探索、革新,在和弦的运用上,他们突破了流行歌曲以自然音和弦为主的传统,广泛运用各种类型的变体和弦,将各种非功能性的调式化和声语汇用于创作中,使作品的和声呈现出清新、奇特的面貌,极大地丰富了摇滚乐的和声效果。

4. 音色与配器

传统的摇滚乐阵容主要是:主键盘、主音吉他、节奏吉他、贝斯和鼓。现代摇滚乐也受到现代音乐充分挖掘新音色的影响,在演唱、演出和制作唱片时,经常加入其他乐器以丰富和加强作品的织体结构、音响效果。如运用弦乐四重奏、古钢琴、铜管乐队,以及运用少见的音色,如管风琴和低音口琴等,还有运用许多不同国家的民族乐器,有时还融入各种自然音响,如飞机的轰鸣声、鸡叫、鸟鸣声以及各种嘈杂声等。

5. 乐队与歌手

20世纪,世界上各时期、各国都出现过各种组合的爵士、摇滚乐队。比较有名的如"平克·弗洛伊德""滚石""皇后""布鲁斯·斯普林斯汀""披头士"等。一般由5名乐手组成。如英国的"披头士"(Beatles,又译作"甲壳虫")乐队,约翰·列侬(John Lennon)和其他四位青年组成的一支摇滚乐队。1962年12月发行了首张单曲《爱我吧》(Love Me Do)和《请令我愉快》(Please Please Me)引起了巨大的轰动,首张专辑也荣登英国排行榜榜首。专辑《佩铂军士孤独之心俱乐部乐队》(Sergeant Pepper's Lonely Hearts Club Band)是其鼎盛之作,1964年该乐队征服美国。1970年乐队解散。

1935年1月,猫王埃尔维斯·普雷斯利(Elvis Aron Presley)生于美国南方密西西比州。"猫王"(The Hillbilly Cat),是狂热的美国南方歌迷为他取的昵称。20世纪50年代,猫王将乡村音乐、布鲁斯音乐以及山地摇滚乐融会贯通,超越了种族以及文化的疆界,形成鲜明而独特的摇滚个性风格,强烈地震撼了当时的流行乐坛。

6. 美国流行、摇滚音乐全才

迈克尔·杰克逊(Michael Joseph Jackson)是继猫王之后西方流行乐坛最具影响力的音乐家,他在作词、作曲、场景制作、编曲、演唱、舞蹈、乐器演奏方面都有着卓越的成就。迈克尔的演唱融合了黑人蓝调与白人摇滚,常常使用假声、痉挛、口技等,充满了伤感与快乐,神秘与真诚,活力与热情,时而高亢愤疾,时而柔美灵动。同时伴有各种舞姿,迈克尔将机械舞、踢踏舞、霹雳舞、现代舞、太空步集于一体,形成新杰克摇摆舞曲(New Jack Swing)、俱乐部舞曲(Club/Dance)、摩顿黑人音乐(Motown)、都市流行(Urban)、放克(Funk)、节奏布鲁斯(R&B)等多种舞蹈风格。他的专辑《THRILLER》销量达1.04亿张,成为世界销量第一,其正版专辑全球销量已超过7.5亿张,被载入吉尼斯世界纪录大全。迈克尔与披头士、猫王被列为世界流行乐史上最著名的歌手,将摇滚流行音乐推向了一个巅峰。迈克尔患有白癜风皮肤病,但他一个人支持了世界上39个慈善救助基金会,成为全世界以个人名义捐助慈善事业最多的人。

第四节　西方流行音乐中常用的术语

1. R&B

R&B 的全名是 Rhythm & Blues，一般译作"节奏怨曲"或"节奏布鲁斯"。广义上，R&B 可视为"黑人的流行音乐"，是现今西方流行乐和摇滚乐的基础。

2. House

House 是于 20 世纪 80 年代沿自 Disco 发展出来的跳舞音乐。芝加哥的 DJ 将德国电子乐团 Kraftwerk 的一张唱片和电子鼓(Drum Machine)规律的节奏及黑人蓝调歌声混音在一起，House 就产生了。一般翻译为"浩室"舞曲，4/4 拍的节奏，一拍一个鼓声，配上简单的旋律，常有高亢的女声歌唱。

3. Britpop

Britpop 虽有个"Pop"，但其实是 Rock 的一种，源于 20 世纪 90 年代的英国，中文可译为"英式摇滚"，Britpop 风格十分广泛。英国 Britpop 的代表人物有：Oasis、Blur、Suede、Pulp、Radiohead。

4. World Music

World Music 意思是指非英美及西方民歌、流行音乐，通常指发展中地区或落后地区的传统音乐，如非洲及南亚洲地区的音乐、拉丁美洲的音乐，则能普及自成一种类型。另外，World Music 通常是指与西方音乐混合了风格的、改良了的传统地区音乐。

5. 重金属

重金属(Heavy Metal)必须具备狂吼、咆哮或高亢激昂的嗓音、电吉他大量失真的音色，再以密集快速的鼓点和低沉有力的贝斯填满整个听觉的背景空间，而构成一种含有高爆发力、快速度、重量感及破坏性等元素的改良式摇滚乐，通常泛指传统的主流派重金属或无法分类到其他重金属流派里的重金属乐。

6. 朋克

朋克(Punk)的歌词传达了某些叛逆思想以及对生活环境、文化、社会、政治等的不满情绪，而音乐缺乏协调性，无特定风格，是一种相当嘈杂的音乐，通常一群能将乐器弄出声音来的人就可以组成一个朋克乐队。

第四篇 作品解析

第十二章 部分音乐作品解析

第一节 痴情的欢乐与绝望的悲怆
——贝多芬《第九(合唱)交响曲》与柴可夫斯基《第六(悲怆)交响曲》之比较研究

贝多芬的《第九(合唱)交响曲》和柴可夫斯基的《第六(悲怆)交响曲》是人类交响曲天地里的两朵奇葩。其博大、深邃的精魂,真挚丰富的情感,精湛、娴熟的技艺,显然超过了其他同类作品。聆听、赏析这两部交响曲,不禁使我们激动、狂喜,又惆怅、悲伤,为之倾倒。

贝多芬是 18 世纪德国作曲家、维也纳古典乐派的巨擘;柴可夫斯基是 19 世纪俄罗斯作曲家,浪漫主义音乐的巨匠。两位大师的这两部作品,体裁相同,思想、感情却大相径庭,确为貌合神离。前一个在乐观地奋斗、进取,痴情地狂喜、欢乐,进入极乐世界的天地;后一个在眷恋"青春、爱情、沸腾的工作、困难的克服"[①]之中,悲观的忧郁、哀痛,步入"山穷水尽"的绝境。同样都是在人生的晚年,都是自己最心爱的作品,都是两位大师的集大成之作,但他们所表现出来的思想、情感、人生观却截然对立、相反。

一、作品的现象比较

贝多芬《第九(合唱)交响曲》(以下简称"贝九")与柴可夫斯基《第六(悲怆)交响曲》,(以下简称"柴六")从外部形式上看都是四个乐章的交响套曲。虽然贝多芬生长在 18 世纪启蒙运动的氛围中,柴可夫斯基生长在 19 世纪批判现实主义的思潮里,这两部作品产生的时间却都是在 19 世纪。"贝九"创作完成于 19 世纪初叶,1823 年;"柴六"创作完成于 19 世纪末,1893 年;都处于广义上的浪漫主义音乐范畴之中。但实质上,贝多芬是人文主义思想家,柴可夫斯基是人道主义思想家;贝多芬是浪漫主义音乐的鼻祖,柴可夫斯基是浪漫现实主义音乐的大师。因此,"贝九"与"柴六"产生的时间虽是同一个世纪,但却相隔 70 年,是两个时代出现的形式酷似的同一体裁的作品。

比较文学作品、比较戏剧等艺术作品可以抓住作品中的情节、人物、性格、典型环境等方面作比较,从而剖析出其主题思想、艺术特色。那么比较音乐作品呢?

① 见《柴可夫斯基第六交响曲》总谱的出版说明,人民音乐出版社出版。

第十二章 部分音乐作品解析

有人认为音乐只是一种形式、结构美,没有什么思想、内容。如19世纪音乐美学理论家汉斯立克(Eduard Honslick,1825—1904)的观点。他在《论音乐的美》一书中指出:音乐的美存在于乐音的组合之中,与任何非音乐的思想、范围没有什么关系,表现情感并非音乐的直接内容也不是它的职能。音乐所表现的是纯音乐的观念,即乐音进行的各种不同形式。音乐的内容就是乐音运动的形式。① 也有人认为一部有价值的音乐作品必须是高尚的思想感情内容同独创的艺术形式的结合。如19世纪德国浪漫主义作曲家舒曼认为:"音乐绝不是供人娱乐、供人茶余饭后遣愁解闷的东西。它必须是一种更高尚的东西。"② 能照明人类心灵深处的东西。舒曼的音乐观就是认为"音乐应该具有真正能触动人们内心情感的,是具有高度思想性的内容"③。

虽然这两位理论家、作曲家对音乐的本质有其各自的出发点和侧重面,但却集中指出了音乐有无思想内容这一音乐表现的特殊性问题。

音乐艺术的特殊性,决定了音乐作品中没有什么典型人物,也没有什么典型环境和情节。但是,既然音乐作品是一种符号性的感情语言,或是某种"乐音运动的形式、结构",并且又是由具有鲜明的个性、活生生的人所创造,那么就不可能没有作者的思想、感情,乃至作品的思想主旨、内容。我们通过分析作品的外部形式、结构、调性、旋律,以及作曲家的社会、生活、创作背景等问题,还是能够清楚地把握作品的。

古典时期和浪漫主义时期的音乐作品是调性音乐,把握住作品的调性尤为重要。

(一)作品的调性比较

"贝九"是四个乐章,开宗明义的调性是 d 小调。但实际上,全曲四个乐章的重心在同名调 D 大调上,并由 D 大调结束全曲(见图 12-1)。

第一乐章(奏鸣曲式)	第二乐章(谐谑曲风)(奏鸣曲式)
d 小调	d 小调和 D 大调
第三乐章(双主题变奏)	第四乐章(奏鸣思维)(变奏手法)
$^\flat$B 大调	D 大调

图 12-1 "贝九"四个乐章的调性

从"贝九"的调性布局,我们可以看到同名大、小调,b 小调和 D 大调被贝多芬认为是一个调性,即一个事物的两个侧面。小调的属性柔软、暗淡;大调的本质明亮、辉煌。我们观察作品,b 小调是贝多芬的出发点,D 大调是他的精神归宿。他在全曲重心所在的末乐章里,用 D 大调和 $^\flat$B 等大调的明亮、辉煌,抒发了富于哲理的情感和伟大的理想,狂喜地结束了全曲。

"柴六"也是四个乐章。开宗明义是 b 小调,全交响曲也以 b 小调为轴线,以 b 小调始,以 b 小调终(见图 12-2)。

从"柴六"的调性布局,我们可以看到,b 小调是柴可夫斯基的出发点,同时也是他的归结处。柴可夫斯基把极度的忧郁、悲观集结在 b 小调上。同时,他选用了 D 大调和 G 大调作为轴心调性 b 小调的陪衬与之对比。这一点,在第一乐章主、副部调性布局如是,在

① 叶纯之,蒋一民. 音乐美学导论[M]. 北京:北京大学出版社,1988:246.
②、③ 于润洋. 音乐美学史学论稿[M]. 北京:人民音乐出版社,2004:180~181.

整个奏鸣套曲中，第一、四乐章与第二、三乐章的调性布局也如此。D 大调是 b 小调的关系大调，G 大调是 b 小调的降六级(VI)大调，柴可夫斯基把青春、爱情、理想都寄托在 D 大调和 G 大调上，与 b 小调形成对比。D 大调和 G 大调的本质属性是明亮、温暖；b 小调的本质属性是黑、灰、淡、冷。柴可夫斯基就是在这种调性色彩对比之中抒发情感、倾吐悲愁。

第一乐章(奏鸣曲式)	第二乐章(复三部曲式)
b 小调	D 大调
第三乐章(谐谑曲)	第四乐章(三部曲式)
G 大调	b 小调

图 12-2 "柴六"四个乐章的调性

(二)作品的曲式结构比较

奏鸣曲式和交响套曲是调性音乐曲式结构原则发展到最高阶段的产物。它既有"一种形式上的平衡和完美(本身也是形式和内容关系上的一种孤立的固定的看法的反映)"，也"具有较强的逻辑性和一定的辩证因素①"。

"贝九"和"柴六"这两部作品彻底改变了传统的奏鸣曲式和交响套曲的"形式和内容关系上的一种孤立的固定的看法"，既在内容和形式上使之极大地充实、丰富，并做到了高度的辩证统一，又使奏鸣曲式和交响套曲呈现出音乐建筑美的奇观。也正是由于各自思想情感内容不同，所以两部交响曲在形式结构上各具特色。

"柴六"这部交响套曲，其乐章之间的内部联系上似乎是"放大"了的奏鸣曲式(见表 12-1)。

表 12-1 "柴六"交响套曲其乐章之间的内部联系

呈 示 部	
主 部	副 部
第一乐章(奏鸣曲式) (提出问题、矛盾) b 小调(主调)	第二乐章(复三部曲式) (抒发感情) D 大调(属调)
展 开 部	再 现 部
第三乐章(谐谑曲) (世俗生活的感受) G 大调(下属调)	第四乐章(三部曲式) (结论) b 小调(回主调)

第一乐章的中心调性是 b 小调，似乎是放大了的奏鸣曲式的主部调性；第二乐章的中心调性是 D 大调，旋律性质是抒情性。D 大调是 b 小调的关系大调，通常被认为是属调，正恰似副部的调性。把第一、二乐章的调性设计和其旋律性质联系起来看似放大了的奏鸣曲式的呈示部，提出矛盾；第三乐章的中心调性是 G 大调，是 b 小调和 D 大调的下属调。

① 李伯年. 贝多芬创作中的辩证思维[J]. 中央音乐学院报. 1986(3)：19.

谐谑曲风也明显是表达"世俗的感受"，其乐章的篇幅也似乎是放大了的奏鸣曲式的展开部；第四乐章的中心调性是 b 小调，作调性回归，整乐章的性质也似"浓缩再现"，对全曲作出了结论：在叹息、撕心裂肺的悲哀声中凄惨地死去。各乐章之间这种紧密的内在联系，使整部交响套曲在形式结构上显示了高度严谨的条理。

"贝九"这部交响曲，其乐章之间的内部联系(见图 12-1)与"柴六"大不相同。

从四个乐章调性布局和各乐章曲式结构的联系上看，贝多芬的创作思维完全是打破传统格局的。不能说贝多芬不懂得奏鸣套曲各乐章之间的传统上的美学意义，而是他有意识地用新的结构方法，表现自己崭新的思想、感情。很清楚，在《合唱》交响曲中，贝多芬一心一意去寻找人类皆兄弟般的理想境界。

这部巨作的重心是第四乐章——《欢乐颂》。在这一乐章里，贝多芬创造性地把一个四重唱(SoIo)和一个大合唱队引入交响乐队中，大大增强了交响音乐的表现力，并且使用了奏鸣曲式思维原则，同时运用了高超的变奏方法，使得这一乐章的结构是全新的音乐建筑格局，像一座高耸入云的摩天大楼，呈现出异常惊人的奇景。难怪 19 世纪大作曲家柏辽兹就说"分析这样一个作品是困难而危险的"[①]。这一乐章充分显示了贝多芬大胆的浪漫主义、革命精神和创新精神的威慑力。"贝九"第四乐章曲式如图 12-3 所示。

[一]引子，(回顾与综合)， 3/4 拍
特点：前三个乐章的材料与终曲的材料多种调式，多种节拍。调式、调性如下。
d F ♭B A c a F ♭B ♯c D

[二]乐队段 A，(再现单二部，分节歌)，4/4 拍
特点：与声乐段 A 似呈示部的"主部"。
$a^1 + a^2 + a^3 + a^4$。之后是间奏(33 小节)。

[三]声乐段 A
特点：独唱、重唱与合唱的呼应。
D 大调：$a^1 + a^2 + a^3$。

[四]声、器乐段 A^1，6/8 拍
♭B 大调。
特点：似呈示部的"副部"。

[五]乐队段 A^2，(变奏二)6/8 拍
特点：二声部对位，主旋律的紧缩和扩展，似"展开部"。多种调性如下。
♭B c ♭E B ♭g ♭B d d B b

[六]声器乐段 A
特点："主部"A 再现，"狂欢"的气氛，似"再现部"。回主调：D 大调。

图 12-3 "贝九"第四乐章曲式

① 见《贝多芬第九交响曲》总谱第 258 页，人民音乐出版社出版。

> **[七]声乐段 B**(慢行板，抒情)2/3 拍
> 特点：引子材料，领唱与合唱呼应，多种调性，似"第二次展开"。
> G ♭B F G D
>
> **[八]声乐赋格段，A^3**(变奏三)
> 特点：回主调，与 A4 一同，似"第二次再现"。
>
> **[九]声乐对位卡农，A^4**
> 特点：连接功能作用，共 32 小节。
>
> **[十]尾声，A^5**(变奏五)2/2 拍，强调主调 D 大调
> 特点：声、器乐全奏，似"第二次狂欢"。

图 12-3　"贝九"第四乐章曲式图(续)

(三)主要乐章主题的分析比较

如果要在音乐作品中找出人物性格来，它就是主题的旋律。

主题旋律是节奏、节拍、调式、调性、音程等诸多音乐要素的集中、统一，也是作曲家思想、情感的具体表现。因此，旋律历来被认为是"音乐的灵魂"。

"贝九"的终曲是其核心乐章，是"贝九"的结论，也是贝多芬英雄思想的最终体现，其主题旋律意义重大。

该主题由 8+8 两个乐句，反复后 8 小节作强调补充，构成共 24 小节的再现单二部曲式。这一主题乐段情绪激昂高亢，气势奋发、雄伟，既是英雄形象的化身，也是英雄发出的豪言壮语。其乐谱如下。

主题用明亮的 D 大调为基色，以主和弦三音开始，上、下行级进运动，在第二乐句里出现了六度大跳进音程，与 4/4 拍中四分音符和附点音符铿锵有力的节奏相结合，集中表现豪情壮志的英雄形象，人类团结为兄弟般的信心和勇气。贝多芬把这 24 小节的主题旋律用器乐和声乐分别在底、中、高三个音区(即三个层次)上呈示，似乎形象地再现了但丁《神曲》中的三界艺术构思：地狱—炼狱—天堂，象征着英雄的人类从地狱经由炼狱而后步入天堂乃至最后狂欢的艰辛而又壮观的景象。这就是贝多芬"通过斗争，取得胜利"和"经由痛苦，达到欢乐"的艺术总结。

贝多芬把这一主题分散在不同调性、不同的声部上(独唱、重唱、齐唱、合唱中)，采用各种变奏手法，充分运用和声、配器、对位赋格等作曲技巧，创造性地集中在奏鸣曲式的

第十二章　部分音乐作品解析

框架中，从不同的角度展示了人类的苦难与曲折、奋斗的艰辛与险阻，表现了贝多芬对于困难及厄运从不畏惧、从不屈服，而是以斗争摧毁不和谐的一切，并且深信胜利必将到来，人类皆兄弟的一天必将实现。

"柴六"的第一乐章是奏鸣套曲的核心乐章，具有概括性的特点。

引子序奏由大管奏出沉重而徐缓的叹息音调，两个五小节的乐句，表现出极为悲怆的情绪，起到了"一锤定音"的效果，奠定了全曲的悲剧基调，其乐谱如下。

在 e 小调上，由一个级进起落的短小动机的模进构成，使听者眼前仿佛出现一位疲惫不堪的老人形象，好似英雄在"知天命"之年发出悲伤的哀诉。该旋律伴以低音提琴由主音到属音的半音下行的音阶，预示了悲剧性的结局。大管与低音提琴的反向进行，奇怪的是乐段结束在 e 小调的主音上，但和声却站在极不稳定的 b 小调的 D6/5 和弦上，反映了作家既渴求光明和幸福但又无法摆脱无情的悲剧命运的矛盾心理。

主部主题是引子的紧缩变体，其乐谱如下。

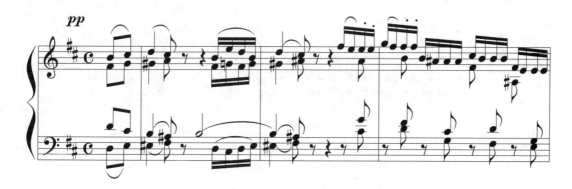

该部由三个动机组成，在冷色调的 b 小调上用弦乐音色奏出，好像一位英雄在面对无情的命运时质问苍天大地，里面既有悲怆、叹息的语气，又有倔强的奋争、不屈不挠的意志。

再现时，第 66 小节，此动机用铜管小号的高音区，以 ff 的力度表达了英雄无畏的呐喊和勇敢的抗争。

副部主题Ⅰ在 b 小调的关系调——明朗的 D 大调上出现，在色彩上与 b 小调形成鲜明的对比，其乐谱如下。

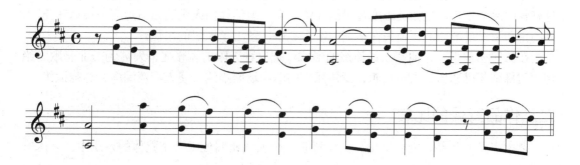

该部速度改为 Andante L=69 在主持续音上,如梦幻一般。小提琴以主和弦的三音始、五音终,唱出了委婉跌宕、气息悠长的八小节句段,表达了对青春、爱情和事业的无限思念与甜蜜的回忆,也充分表现了柴可夫斯基多愁善感的抒情性格。

副部主题 II 是长笛和单簧管与大管的对话,其乐谱如下。

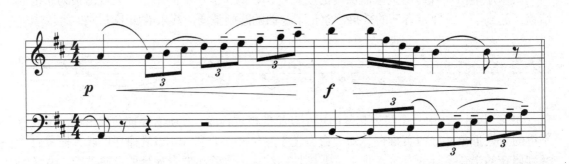

该部好似两位知音在促膝交谈,表现了对生活、艺术和创作的热情。该主题用五度模进方法,在三个调性层次上,呈现出宽松和谐的气氛以及美妙动人的情景。

展开部以 d 小调小属半减七和弦开始,其乐谱如下。

该部用 ff 的力度,乐队全奏而出,如晴天霹雳,把英雄从美好的回忆中拉回到冷酷的现实之中。整个展开部用主、副部材料分两次几个阶段展开,表现了英雄与黑暗势力进行殊死搏斗的惊心动魄的场面。

更巧妙的是,作曲家使用了特殊的动力再现手法,使主部主题在展开部的氛围中再现,一改悲哀的询问、叹息之面目,以 fff 的力度把展开部推向高潮,最后以喧叙性、极度的忧郁、强烈的悲愤语气结束了展开部。副部主题在 B 大调上作调性服从、减缩再现。

尾声中,弦乐由高低音区的级进下行拨奏,铜管和木管分别奏出与副部主题相关的气息悠长的两个乐句,犹如英雄度过了战斗的一生,坦然地向人生的归宿走去。最后在 b 小调的主和弦里逐渐微弱,消失在茫茫的宇宙之中,留下了无限的惆怅。

在第四乐章里,作曲家以最简练的形式,把这种无限的惆怅之情发展为一曲悲歌、绝句,仿佛是英雄悲伤的失声哀叫、凄惨死亡的悲剧场面描绘,使人泪流满面、悲痛欲绝。

二、作品背景的比较

艺术家及其作品、社会历史、文化背景、个人气质同处于一个整体的系统中。艺术家

第十二章 部分音乐作品解析

都是活生生的人,尤其是直抒内心深处情感的音乐家,其作品的产生无不与他所处的时代、社会思潮、文化传统有关,同时也与他的生活经历、物质条件和精神生活有着密切关联。

(一)作者所处的时代与社会思潮的比较

贝多芬出生在 18 世纪下半叶的 1770 年,去世在 19 世纪 20 年代后期(1827 年)。他生长在 18 世纪下半叶君主封建王朝割据的德意志,但在封建统治的维也纳(贝多芬 22 岁时移居维也纳)度过了一生 57 个年头中的 35 年。

柴可夫斯基(1840—1893)生活在 19 世纪下半叶的俄罗斯帝国,度过了一生的 53 个年头。贝多芬比柴可夫斯基在世整整多 4 年。两人相隔半个多世纪,欧洲的时代特点和社会思潮都发生了很大的变化。虽然两个人的时代、生活环境不同,但两个人的祖国却有着共同的命运,即在大变革之后,精神危机是这两个国家的共同特征。

18 世纪,启蒙运动在欧洲各国蓬勃兴起,资本主义经济日趋繁荣,启蒙主义思想家如卢梭等人用唯物主义为思想武器,继承了文艺复兴时期的优良传统,提出了彻底的反封建、反君权、用资产阶级民主取代封建主义专制的思想,喊出了"自由、平等、民主、博爱"的响亮口号。这种先进的思想深入人心,在当时人们的思想、精神领域中产生了深刻的影响。这是贝多芬出生时的时代特点。

此时英、法等国的上空已出现了勃勃生机,但德意志国土上仍是四分五裂的封建君主专制割据局面。人民没有民主、自由、平等。贝多芬 22 岁时的出走与此不能说没有一点关系。

但影响贝多芬最深刻的第一个事件是人类社会有史以来最伟大的历史性事件之一——1789 年法国资产阶级大革命。这次革命成功地建立了人类历史上第一个资产阶级专政的共和国,同时也标志着资产阶级取得了决定性的胜利。当时贝多芬 19 岁,这样重大的历史性事件对贝多芬作品中的革命性、英雄性因素的形成是一个潜在的基因。第二个事件是拿破仑失败后,封建统治者攫取了胜利果实,革命的结果又是封建复辟,特别是 1815 年"维也纳会议"上的"神圣同盟"的领导者、奥地利首相梅特涅在奥地利采取种种反动措施,加强封建统治。贝多芬的后期(45~57 岁)的十多年就是在这种令人窒息的社会环境中生活的。

19 世纪中、后期,当资产阶级在欧洲各国逐步取得并完全占据了统治地位时,资本主义社会的弊病也渐渐地暴露出来。正像马克思在《共产党宣言》中的那段名言:"资产阶级在它已经取得了统治地位的地方,把一切封建的、宗法的和田园诗般的关系都破坏了……它使人和人之间除了赤裸裸的利害关系,就再没有任何联系了。"①金钱是社会的主要杠杆,人们信仰的平等、自由、博爱的理想破灭了,理念热情没有了,信念、前途渺茫了,落入苦闷、彷徨的深渊。这种社会现实,在思想文化领域中反映出来的是文学中出现批判现实主义作品,音乐领域中的浪漫主义风靡一时,涌现出一批具有浪漫主义、觉醒的民族意识的民族乐派代表人物。

19 世纪中后期的俄罗斯大地上废除了农奴制,资本主义和民主主义开始滋生、发展,但随着以尼·格·车尔尼雪夫斯基和尼·阿·杜勃罗留波夫为首的革命运动遭到挫败,成十成百的先进活动家死于贫困和迫害。在亚历山大三世的专治统治下,人民仍缺少应有的自由和民主权利。柴可夫斯基就是在这种环境中生长的。

① 马克思恩格斯全集[M]. 第 4 卷. 北京:人民出版社,1958:461~504.

柴可夫斯基一方面对本国的黑暗社会现实有着深刻的认识;另一方面通过旅欧生活对西方社会的虚伪、冷酷又有着清醒的感触,黑暗的现实他无法忍受,理想的光明的未来出路他又寻找不到。正如列宁在《列·尼·托尔斯泰和他的时代》一文中尖锐地指出:"悲观主义、不抵抗主义,向'精神'呼吁,是这种时代必然要出现的思想体系。""柴六""正是真实地反映了俄罗斯知识分子在这个变革时代惶惑不安、无所适从的思想情绪"。①

贝多芬和柴可夫斯基这两位大师都是在现实中找不到光明的出路,于是只能在精神苦闷的状态下发出呼吁、追求人生、寄托理想。但是,贝多芬的精神苦闷是英雄积极地向乐观主义呼吁;柴可夫斯基的精神苦闷是英雄消极地向悲观主义呼吁。贝多芬的《合唱交响曲》最终描绘了人类社会美好的前景;柴可夫斯基的《悲怆交响曲》最终陷入个人忧郁、绝望的泥潭中,无力自拔。

(二)作曲家的出身、精神及物质生活的比较

贝多芬创作《合唱交响曲》是在1817—1823年,历时6年。4年后,他与世长辞。

贝多芬的一生可以分为三个重要阶段。

1770年12月诞生于莱茵河畔波恩的贝多芬,从幼年就开始学习音乐,他受到穷困潦倒的父亲的苛刻管教,没有欢愉、幸福的童年,幼小的心灵里就埋下了反叛的种子,同时养成了顽强、倔强的性格,这是第一阶段。

30岁是贝多芬的而立之年。他在维也纳音乐界已取得了难以动摇的地位。但是,他同时发现自己的出人头地实质上是贵族的奴仆。他毅然走出宫廷,以自由公民、音乐家自居,与居高临下的王宫贵族平等相对。

30岁也是他开始坠入苦闷深渊之年,即他的耳聋明显加重,使他感到命运的残酷与不公。这时期他生活不规律,吃饭不定时,也不定量,经常移居,从1795年到生命结束主要的住所有17处。② 贝多芬曾在38岁时计划结婚,但未实现,在爱情上从未得到应有的精神补偿,生活上也从未得到应有的心理、生理上的满足,这是第二阶段。

第三阶段也是创作"贝九"的背景。1815年"维也纳会议"之后,降临了全欧性的封建复辟;由于鲁道夫大公的经济不景气,使得贝多芬的薪水减少、经济拮据;收养侄子卡尔,给贝多芬带来许多麻烦;耳疾致使贝多芬完全失聪。这一阶段,社会政治气氛压抑、个人经济拮据、身体健康状况恶化使得贝多芬处在极为低沉的困境之中。

但是,贝多芬经受住了命运的严峻考验,没有屈服于现实的无情打击,反而在精神上得到彻底的解脱,他是真正从但丁《神曲》中的地狱经由炼狱进入天堂,达到至善至美境界的强者。《合唱交响曲》就是这种精神解脱的证词。

"柴六"与"贝九"不同,柴可夫斯基从执笔创作到完成,仅用了几个月的时间,但是柴可夫斯基花了近两年的时间苦苦地寻找、选择"表现情绪的原则、作品的基础音调"和形式结构。最初,他自称这是最主观的标题交响曲,而想到创作它时他往往大哭起来。③

柴可夫斯基的出身与贝多芬不同,父亲是矿场督察,这在当时的俄罗斯也属于中上阶层,因此,他有优裕的童年生活,也受到了良好的家庭教育。之所以说柴可夫斯基也是叛逆的

① 《柴可夫斯基第六交响曲》总谱的出版说明[M]. 北京:人民音乐出版社,1987.
② 近卫秀磨. 贝多芬外传[M]. 台北:全音乐谱出版社,1982:211.
③ 尤·克列姆列夫. 柴可夫斯基的交响曲[M]. 北京:人民音乐出版社,1982:8.

英雄，既有精神方面的原因，也有家庭方面的原因。

柴可夫斯基一生有三件大事：第一件是 23 岁弃法律从音乐；第二件是 37 岁弃婚姻，依靠富孀梅克夫人的资助并由此产生神秘的相思之苦；第三件是 38 岁弃教授工作专心从事创作。这"三弃"既反映了柴可夫斯基的英雄叛逆性格对人生的追求，也反映了他精神上的苦楚。

从他弃法律从音乐来看，我们不能说 23 岁的柴可夫斯基对当时俄罗斯的社会现实有多么深刻的认识，但他违背父命，对高位、高薪的法官地位不屑一顾，毅然放弃，而去追求社会地位低下的艺术家身份，足以说明青年时代的柴可夫斯基的内在气质和其所渴望追求的理想。

从本质上来讲，法律是没有情感的，是无私的、公正的、至高无上的，法官需要依照法律，用公正的理智去挽救人们的灵魂；而音乐是情感的表现和宣泄，是"从最实感开始，而以最富于热情的肉的世界结束"，音乐的本质要求音乐家用炽热的情感去激发、呼唤人们的心灵。因此，在本质上，音乐与法律因功用不同而相对立。

柴可夫斯基的气质既多愁善感又忧国忧民，很有可能，他本能地意识到没有能力用理智去挽救社会、挽救人的灵魂，而有能力向世人倾吐独自的心声，试图用情感打动人的心灵。柴可夫斯基的气质不谋而合地与音乐的特殊性相吻合，这也是他成为抒情音乐大师的重要因素之一。

弃婚姻从相思之苦，不是因为柴可夫斯基不珍惜爱情，而是他的婚姻没有真正的思想基础。37 岁时，他与安东尼娜·伊凡诺夫娜·米林柯夫结婚。三个月后，柴可夫斯基说："我的家庭，我的妻子已做了可能做到的一切来使我高兴，寓所舒适、整洁、清新而动人，然而我带着憎恨和愤怒看这一切。"[①] 米林柯夫的虚荣与内心的空虚使柴可夫斯基极度厌恶自己的婚姻，认为自己是多么盲目和疯狂！几个月后，他离开了家庭。

第二年弃教授专事创作，接受梅克夫人的经济资助，开始旅居欧洲生活，赴瑞士、巴黎等地，同时精神上开始了相思之苦的折磨，长达十年之久。可以说梅克夫人就是他的精神支柱，一旦失去了这根精神支柱，他也就失去了生活的意义和勇气。柴可夫斯基 50 岁时，梅克夫人终止了对他的经济资助与通信。挚友情感的断交，不仅使柴可夫斯基失去了经济上的重要来源，更重要的是精神上受到了致命的打击。在给梅克夫人断交的复信中，柴可夫斯基写道："一点不夸张地说是你救活了我，如果不是有了你的友谊和同情，我一定会发了疯而且毁灭了。"并且还说："我从来没有一刻钟忘记你，将来也永远不会忘记你，因为我对我自己的每一个想头，也都与你有关的。"[②]

51 岁时，柴可夫斯基接受纽约的聘请，带着沉重的心情赶赴美国。

52 岁他被选为法兰西学院的院士，剑桥大学授予他音乐博士的头衔，但这些荣誉都未使柴可夫斯基有片刻欢愉。他却一直在苦苦地寻觅新的作品的表现情绪和结构形式。

① C.波文，B.冯·梅克. 我的音乐生活——柴可夫斯基与梅克夫人通讯集[M]. 陈原译. 北京：人民音乐出版社，1982：71.

② C.波文，B.冯·梅克. 我的音乐生活——柴可夫斯基与梅克夫人通讯集[M]. 陈原译. 北京：人民音乐出版社，1982：249～250.

53岁时,在绝望与黑暗中,"像一场除魔的法术似的,柴可夫斯基把那久久占有他的漆黑精灵,一股脑儿倾倒出来"。①这就是《第六(悲怆)交响曲》。

三、美学本质的比较

(一)音乐主题旋律的特性

1. 音乐的特殊本质

音乐是声音的艺术。作为物理现象,声音的运动方式是时间性的、流动性的,声音有长短、强弱、高低之别。人类之所以能够感知声音的运动,是因为人类天生就具有听觉的功能系统。人在实践中逐步意识到声音的运动方式与人的内在情感的运动方式是相同的,具有一种同构性。人的情感活动方式或平稳、或激动、或高涨、或低落,也是时间性的、流动性的、不稳定性的。因此,把声音通过有组织地选择、加工成为一种有机的"音响结构",以此来抒发内在的情感,即灵感。所以音乐的特殊本质就是在时间中流动着的一种"音响结构"的"情感流"。这种"情感流"用特殊的符号表示出来就是乐谱,再通过表演变为可视听的"音响结构",它必定是反映、暗示、象征着什么。这种"音响结构"形式上有其传统性,表现上有其非固定性,必须具备一定的音乐理论与实践知识,依听觉去感知、体验和分析,即音乐欣赏(注:这里把音乐称为"情感流",乃针对19世纪浪漫主义音乐而言)。因此,音乐艺术实践的内容(创作、表演、欣赏),一方面说明音乐艺术实践的复杂性,另一方面说明音乐艺术实践内容本身也是音乐特殊本质的一个组成部分。

2. 音乐的特殊矛盾性

音乐这种"音响结构"的"情感流"本身存在着自身的特殊矛盾性。即灵感中的"情感"内容是明确的、清楚的,但依"音响结构"表现出来的具体的符号,语意是非概念化的。这种不依靠文字产生概念化的特殊的情感语言,决定了它表现出来的内容是不明确、不固定、不清楚的。这就是音乐作品中的思想内容与表现出来的方式——"音响结构"之间的特殊矛盾性。

所谓音乐的内容是明确的,是因为作曲家所处的社会时代、生活环境、创作背景、动机等方面都有现实性和实感。他们灵感中的"情感"就是世界观、艺术观等诸方面的集中体现。

所谓音乐的内容是不明确的,是因为虽然"音响结构"的运动方式与人的情感方式有同构性和对应性,但这种"情感语言"的非固定性、非概念性使其明确性的一面模糊而晦涩了。把握并具体分析"音响结构"诸方面因素,使其不固定性变为固定性的、非概念化变为概念化的,这就是音乐理论家的重任。

纯音乐作品是作曲家直抒情意的情感"音响结构",没有也不可能交代什么典型环境,但这"音响结构"是一个综合体,其中音乐主题的呈示给人产生一种形象感。我们也可以把音乐主题旋律看成文学作品中的典型人物,如果说文学名著中的主人翁都有作家本人

① C.波文,B.冯·梅克. 我的音乐生活——柴可夫斯基与梅克夫人通讯集[M]. 陈原译. 北京:人民音乐出版社,1982:258.

的身影，那么名曲中某些旋律就是作曲家本人形象的直接表露。"贝九"中《欢乐颂》的音乐主题旋律就是贝多芬的英雄形象；"柴六"中四个乐章的音乐主题旋律就是柴可夫斯基的自我化身。

(二)作曲家所处时代及艺术观的比较

18世纪欧洲文艺流派的主流是广义的思想启蒙运动。人们心中崇尚理性、良知，信仰"平等、自由、博爱"的人文主义思想。

因此，海顿作品中充满了幽默、诙谐、乐观向上；莫扎特作品里充满了眼泪的欢笑，并"坚信光明的未来"。贝多芬一生与命运搏斗，苦苦地为人类社会探寻出路。"贝九"可以说是把启蒙运动的理性升华至光辉的顶峰，一反德意志民族忍受痛苦甚于求欢乐的天性，把这种天性发展成为忍受痛苦一定能达到欢乐的高度。

作为文艺流派，狭义的浪漫主义在19世纪中叶已销声匿迹，19世纪下半叶文学领域的思潮是批判现实主义。但作为文化思潮中的广义浪漫主义几乎统治了整个19世纪的艺坛，音乐领域即在其中。

同启蒙运动的理性、良知相对，浪漫主义的主观性具有强烈的反理性倾向，音乐中古典主义的特征是个性的萌发，浪漫主义的特征是个性的宣泄。黑格尔等唯心主义哲学关于"绝对理念""自我"的学说唤起了浪漫主义者对个人内心世界的无限向往。

浪漫主义者认为，艺术的目的就是传递个人内心炽热的、无限的情感，并且认为音乐是最能接近这种神秘内心世界的最理想的艺术。蒂克·霍夫曼、让·保尔、舒曼等人异口同声地赞美音乐，把它推崇为艺术本源，认为其他艺术都要向音乐靠拢，以接近这个炽热而灼痛的内心世界。[①]

于是，艺术的综合时代开始了，音乐与文学、绘画、建筑相互渗透，出现了舒伯特的声乐套曲、舒曼的钢琴套曲、李斯特的单乐章标题交响诗、瓦格纳的乐剧改革等作品和事件，其音乐作品从内容到形式结构，乃至创作技法都有了很大突破，表现出反传统古典主义形式美的特点，这就是柴可夫斯基所处时代的音乐特点。可是，值得注意的是，"柴六"在其音乐形式和结构上表现出来的是在较严谨地继承并忠实于传统中抒发独自的心声，与勃拉姆斯如出一辙，"在旧皮囊中装新酒"，呈现出一种既浪漫又严谨的美。柴可夫斯基继承了俄罗斯民族坦诚直率的特点，把其民族特有的直率、深沉、抑郁、伤感在"柴六"中发挥得淋漓尽致。

(三)典型性的叛逆：英雄性格

伟大的艺术都是精辟的思想和精湛的技艺相结合的产物，而精辟的思想是每一件艺术品的灵魂。艺术家首先是思想家，加之高超的技艺才能是伟大的艺术家。感情最丰富的人，也可能是个性最强的人，而个性最强的人只能受正确、先进、崇高、伟大的思想所支配、武装，其个性才能放射出耀眼夺目的光芒。

贝多芬和柴可夫斯基都是具有精辟思想和精湛技艺的伟大艺术家。两人都是时代的叛逆者，都具有冲脱羁缚的英雄的思想性格。

贝多芬的英雄思想和英雄性的音乐风格是举世公认的，贝多芬之所以在音乐史中有举

① 刘经树. 炽情的宣泄与静穆的象征[J]. 中央音乐学院学报，1987(2)：33.

足轻重的地位，英雄思想和英雄性的音乐风格是其坚实的基础。

比《共产党宣言》早问世30年的"贝九"交响曲，就是贝多芬英雄思想大放光辉的具体体现。歌颂人类皆兄弟般的拥抱是"贝九"的最高思想主旨。这完全是贝多芬精神中的理念社会，而这种理念在其时代的确是一种空想，只是一种精神运动。但贝多芬的理念和空想，与只有伟大的幻想，但在实践上软弱的卑怯的德国资产阶级有着本质的区别，他的精神理念有充实的实践内容。这就是理念社会实现的前提必须通过斗争，必须经由痛苦，即"通过斗争，取得胜利"和"经由痛苦，达到欢乐"。这既是贝多芬英雄思想的思维逻辑，也是其英雄性音乐风格的展示过程。斗争是英雄思想的内容，取得胜利是英雄斗争的结果，而人类皆兄弟般的拥抱则是英雄思想的最终目标，这是贝多芬英雄思想的三个层次，也是贝多芬英雄思想的实质内涵。

我们不能说贝多芬的英雄思想就是共产主义思想，但也不能不看到贝多芬英雄思想中闪烁着的共产主义火花。贝多芬的人类皆兄弟般的拥抱的理念社会，与人人平等、没有剥削、没有压迫的共产主义社会的理论中某些概念和特征不能不说没有思想通感与和谐之处。

柴可夫斯基的叛逆、英雄性格与贝多芬大不相同。柴可夫斯基的叛逆主要是信仰危机，失去了精神支柱，就没有贝多芬思想中的理念社会。这是时代精神在柴可夫斯基思想中的回光返照。因此，同样是英雄，他不懈地奋斗，违背父愿，弃法律事音乐，在26年中创作了大量精美的艺术珍品，题材之广，形式之多，都达到了惊人的地步。英雄的奋斗，用人类最精确、形象、鲜明、动人的音乐语言，大大丰富了浪漫主义音乐宝库，为现实主义音乐发展奠定了基础，遗憾的是却未能在人类的精神长河中追求出一个伟大的目标。

四、小结

贝多芬是古典时期、启蒙运动时代最浪漫、超脱时空的、最伟大的思想家、艺术家；柴可夫斯基是浪漫主义时期、批判现实主义时代最真实、最大胆地吐露时代气息、抒发个人情感的思想家、艺术家。贝多芬用大、小调调式体系的"音响结构"为资产阶级和人类唱了一曲赞歌；柴可夫斯基用大、小调调式体系的"音响结构"为其时代和人生谱写了一首挽曲。贝多芬的革命英雄浪漫主义为人类社会描绘了灿烂的美景；柴可夫斯基的英雄现实主义为人类精神情感写下了惊心动魄、催人泪下的篇章。

"贝九"中的"狂喜"，是"通过斗争，取得胜利""经由痛苦，达到欢乐"的哲学思想体现，是对人类最美好生活美景的渴望，是积极的、肯定的、乐观的、向上的。

"柴六"中的"悲伤"是"经奋斗而到悲观"哲学观点的体现，既是一位思想家对时代精神的感受和体验，也是个人对人生无法摆脱命运束缚的悲叹，这是宿命论思想的反映，既有积极、肯定的因素，又有消极、否定的因素；既持有乐观态度，又抱有悲观情绪，突出表现了矛盾性和局限性。柴可夫斯基思想上的矛盾性与局限性既是时代的，也是个人的；既是个人的，也是人类的。

贝多芬在最黑暗、冷酷的社会环境中，在命运的危难关头，不以为山穷水尽，反而以"痴情的狂喜"为人类指明了无限光辉而又美好的伟大前程。

柴可夫斯基在危难关头，却只看到了山穷水尽，而没有窥视出柳暗花明。他走出了大千世界，步入极乐境地，却没有用英雄的奋斗开辟出一个崭新的天地，没有升华到理应达

到的理想境界。他用绝望的悲伤去回敬那个时代，回敬社会和人生，在思想上他不是大鹏，在力量上他不是强者。但是，柴可夫斯基的伟大正在于他的《悲怆交响曲》既形象地描绘了俄罗斯19世纪末的时代特征，也抒发了一个忧国忧民、多愁善感的赤子之情。他作为一个时代、一个民族的骄子，和贝多芬一样，出色地完成了历史赋予他的光荣使命，和贝多芬一样在世界乐坛永垂不朽。"贝九"中震撼人心的"痴情"和"柴六"中撕心裂肺的"绝望"将永远撞击着人类的心灵，永远回荡在人类世界上。

第二节　基础音核与乐观有为

——李斯特"交响诗第三"《前奏曲》

19世纪西方浪漫主义音乐的杰出代表之一是匈牙利音乐家李斯特(List，1811—1886)。他一生集音乐之大成(钢琴家、指挥家、作曲家、音乐教育家、音乐理论家)，但使他在音乐史中占有一席之地的重要原因是他开创了单乐章标题交响诗这一具有划时代意义的音乐体裁。他的交响诗在音乐形式上大胆创新，并赋予其充实的思想情感。

一、创作的基本背景

李斯特一生为管弦乐队创作了十三首标题交响诗，题材几乎都是取材于诗歌，或与诗人、诗歌有联系，以及来自文学剧本、美术作品等，其中"交响诗第三"《前奏曲》是其杰出的代表作，是他的人生观、创作思想和艺术特色的集中概括和体现。他的创作思想和情感的突出特点是乐观的、民主的、现实主义的精神，这与他青年时代在法国广泛接触当时先进的知识分子——雨果、巴尔扎克、海涅、乔治·桑等人有密切关系，也与他本人特有的热情、豪爽、奔放的性格有关。

李斯特借用了法国浪漫主义诗人拉马丁的抒情诗集《沉思集》中的第十首诗《序曲》(即"前奏曲")作为"第三首交响诗"的标题。但是这首交响诗的音乐内容和形象与拉马丁原诗的思想内容并不相符。原诗内容充满了悲观主义情调，把人生观视为死亡之前的一系列前奏，而"交响诗第三"恰似一幅流动的音乐画卷，抒发了作曲家的思索和信念、勇气和行动，洋溢着乐观、进取、积极、有为的激情。他本人为该作写的诠释是："生命是什么？不就是由死亡敲出第一个庄严的音的那首不可知的赞歌的一系列前奏吗？爱情是一切生灵的迷人的曙光。但是，谁的最初的欢乐不受到暴风雨的袭击？谁的美好梦幻不被狂飙吹得烟消云散，命运之坛仿佛碰上电闪雷鸣，不堪一击而化为灰烬。又有哪个受到残酷伤害的灵魂从这样一声暴风雨中脱身后不竭力在寂静的农村生活中慰藉它的记忆？但是，人不会久久沉湎于他最初在大自然的怀抱中所享受的慈爱温暖，一旦'号角吹出警报'，无论是什么争斗召唤他冲锋陷阵，他都会踏上那危险的岗位，在战斗中恢复对自己的充分意识，恢复自己的力量。"(参见《管弦乐名曲解说》中册，186～287页[美]爱·唐斯著，人民音乐出版社，1992年版。)

这幅乐观、有为的人生画卷是怎样用音乐艺术表现出来的呢？历来音乐家们一致认为，

李斯特用了"单主题的变奏发展贯穿原则",创立了单乐章标题交响诗这一崭新的体裁形式。实际上,这种"单主题的变奏发展贯穿原则"是建立在一个"基础音核"之上的,在某种程度上,可以说是现代"核心和音乐技术"作曲思维的雏形。

《前奏曲》几经修改,大约完成于 1850 年,正值李斯特 39 岁,正是人生的不惑之年。1854 年 2 月 28 日,由他本人亲自担任指挥,在魏玛首演。

二、音乐的形式结构与内容

全曲的"基础音核"仅三个音:由下行二度(有时小二度,有时大二度)和上行四度(有时纯四度,有时增四度)构成。其乐谱如下。

这一"基础音核"既是全曲的基本素材,又是作曲家所描绘、刻画的"人生"之主体形象的化身。

1. 疑问

音乐从弦乐群轻弱的二声拨奏后奏出"基础音核"引申而出的"疑问旋律",其乐谱如下。

该旋律在 4/4 拍缓慢的行板速度、微弱的力度中,先低后上扬走势的 A 小七和弦分解的句尾,木管组和声、中长笛声部连续重复两次"基础音核",好似主人公沉浸在人生的思索中,质问苍天、大地,苦苦地寻觅着什么……

这句"疑问旋律"在 C 音上呈示之后,分别在 D、♭A、A、♭B、B 音上模进展开。该段音乐整体上的力度由弱渐强,配器由清淡渐浓重,节奏由轻缓渐急,情绪不断高涨,(第 1~34 小节)似寻觅的答案渐渐清朗、明确。随后,乐队全奏出第二段音乐。

2. 豪情

这一主题特点是在"基础音核"之后,出现音阶下行式、坚定刚劲的三连音与长附点音符结合的尾奏乐句,其节奏一松一紧,顿音奏法与长附点音的对比效果用低音组乐器(大管、大提琴、贝斯齐奏)表现出来,一改沉思、冥想、疑问之面目,变成充满力量和勇气之豪情,气氛庄严、高贵、宏伟,其乐谱如下。

该段音乐,强调主至下属(T-S)的和声功能运动之音响色彩,并分别在 C、F、♭A、C 音上模进、交替出现(第 35～46 小节),将以上的音乐气质做了充分渲染。

3. 柔情与梦幻

随后,音乐改换了速度、节拍,在舒缓的节奏中,第一小提琴固定分解和弦的织体背景下,"基础音核"被宽放处理,变成柔美、轻盈如歌、动人的"柔情旋律"(第 47 小节),其乐谱如下。

柔情旋律分别在 C 大调和 E 小调上,弦乐和圆号吟唱了两遍(第 63～66 小节),这时"基础音核"又做了变形处理,称为"梦幻旋律",其乐谱如下。

该旋律由四支圆号奏出,一派朦胧之诗意。(第 69 小节)四支圆号将"梦幻旋律"吹奏了两遍,第一小提琴奏出一个优美深情的支声性复调乐句。

"梦幻"与"深情的支声复调",两个旋律此起彼伏,遥相呼应、对答,象征着似"迷人的曙光的爱情",情感美丽、真挚、动人。

但是,美好、动人的"梦幻"很快被风暴、狂飙"吹得烟消云散"(第 66～108 小节)。

4. 战斗

李斯特在这段展开性陈述结构的音乐中,将"基础音核"移位,并将其尾部改换成半音化环绕三连音形态,其乐谱如下。

其后，又将"基础音核"巧妙地安排在新的动力性织体中，描绘出在"电闪雷鸣""狂风暴雨"中，受伤的灵魂鼓足力量和勇气，与其"搏击—败退—重振—拼搏—胜利"的戏剧性交响画卷(第131～181小节)。

5. 休憩与召唤

音乐渐渐静下来，双簧管和小提琴分别在 bB 大调和 G 大调上奏出"柔情旋律"，似乎主人公竭力在寂谧、平静的休憩中慰藉，沉湎于他的美好回忆中……

不久，在弦乐队 E 大调主和弦的长音上，圆号、双簧管相继奏出田园中的号角声，其乐谱如下。

随之，单簧管模仿，弦乐队助之，音乐似乎在催促、召唤沉湎在美好、柔情的回忆、休憩状态中的心灵(第201～259小节)。

6. 热烈的梦幻

弦乐队首先在 A 大调上再现了"梦幻旋律"，呈示性的音乐陈述显现出热情的气氛；奏其第二遍时，增加了长笛声部；第三遍时改由四支圆号和大提琴陈述之，弦乐队演奏欢乐的复调性织体声部。一派田园圆舞曲风，音乐热情的气氛愈演愈烈。最后，乐队全奏出第四遍的"梦幻旋律"，音乐进入高潮(第260～343小节)。

这段音乐抒发了主人公在奔向火热的战斗之前对真挚的爱情的眷恋。

7. 英姿

小提琴奏出急速的上、下行音阶走句，描绘出英雄飞奔归队，重新踏上新征途。随后，李斯特运用紧缩和宽放并置、交错相结合的手法，将柔情与梦幻旋律变为雄伟的战斗进行曲(参见以下乐谱)，充分显示了飞奔归队、踏上新征途的英雄冲锋陷阵，在战斗中恢复并挥洒自己的力量(第356～464小节)。

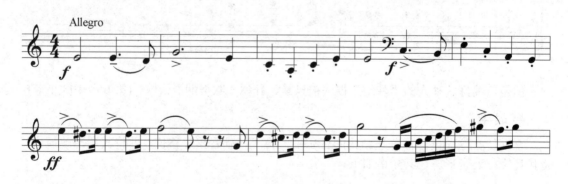

最后，音乐在高潮之中，乐队全奏再现了"豪情旋律"(第405小节)。这次再现添加了定音鼓、大鼓、小军鼓和钹这些乐器，配器效果更为丰满、墩厚，使音乐形象的气质也更为庄严、宏伟、高贵。该旋律在 C、F、C、bA、C 和弦强进行的和声交替运动配置下，加

上小提琴密集的分解和弦织体，全曲结束在辉煌、凯旋、胜利的气氛中。

三、小结

李斯特的《前奏曲》使用了极少的音乐素材——三音"基础音核"运用各种材料发展手法(模进、宽放、紧缩等)将其首、尾部加以伸、缩变化，形成多种主体旋律，描绘出多种音乐"形象""意境""场面"，组成一部情感丰富、内容充实、格调高尚的交响诗。全曲的和声运用是较一般的传统功能性和声手法，多处强调主至下属功能的运动(在第二、第七段中大为突出)。但其"基础音核"成功的创作实践，的确可谓百年后的现代"核心和音"作曲技术的先声。正是运用"基础音核"的变化、发展思维，李斯特突破了传统奏鸣曲式结构的束缚，开创了单乐章交响乐的新天地，使其作的形式结构吐放出自由、灵活、新颖之气息。

《前奏曲》成功地刻画了乐观、勇于追求、积极奋斗的有为人生。

《前奏曲》的音乐形式和内容综合数据如表 12-2 所示。

表 12-2 《前奏曲》的音乐形式和内容综合数据

作品名称	李斯特"交响诗第三"《前奏曲》						
曲式名称	(奏鸣曲式框架)"基础音核"变奏曲式						
编号	一	二	三	四	五	六	七
陈述段落与类型	引子	呈示部		展开部	连接部	再现部	
		主部	副部			副部	主部
	展开性	呈示性	呈示性	展开性	连接、引入性	呈示性	展开与呈示结合
材料	a	a^1	a^2+a^3	a^4	a^2	a^3	a^2+a^1
调式、调性		C	C、E		bB、G、E	A	C
小节编号	1～34	35～46		109～181		260～343	344～419
主音色							
节拍	4/4	12/8	9/8，12/8，8/4	2/2，12/8	4/4，6/8	6/8	2/2，12/8 (4/4)
速度	行板	"庄严宏伟、高贵的"行板	行板，"但逐渐活跃起来"	快板，"但不过分快"	中板	中板，"但逐渐活跃起来"	快板，"勇武的战斗进行曲风"
意象	疑问	豪情	柔情与梦幻	战斗	休憩与召唤	热烈的梦幻	英姿

第三节 仇恨与爱情

——柴可夫斯基的幻想序曲《罗密欧与朱丽叶》

19世纪西方音乐界的主流——浪漫主义音乐几乎统治了音乐界100年,而浪漫主义音乐的一大特色就是音乐与文学相融合。浪漫主义音乐家们钻进文学、小说、戏剧、诗歌的宝库中,挖掘自己的灵感。

受莎士比亚的悲剧《罗密欧与朱丽叶》之启发而创作的作曲家大有人在,但只有极少数的音乐作品和莎士比亚的文字一样,充满本能的激情和矛盾而感人肺腑。俄罗斯作曲家柴可夫斯基创作的同名幻想序曲,就是这极少数音乐作品中的珍品。

幻想序曲《罗密欧与朱丽叶》(以下简称《罗、朱》)是柴可夫斯基的第四部管弦乐作品,初稿完成于1869年,当时他年仅29岁,与莎翁完成其悲剧时的年龄几乎相同。正值柴可夫斯基从圣彼得堡音乐学院毕业后,在莫斯科音乐学院任教仅3年之时。1870年,柴可夫斯基接受巴拉列夫的意见,修改了作品中的某些片段,同年3月16日首演于莫斯科。

一、音乐作品如何表现文学内容

莎士比亚的悲剧《罗密欧与朱丽叶》以在蒙太古和凯普莱特两大家族的世代宿仇的历史积怨中绽开出来的爱情花朵为背景,从而展开一系列曲折、复杂的故事情节和矛盾冲突。表面上是两大家族的世代宿仇与青年男女之间的忠贞爱情的矛盾冲突,实质上是落后的封建旧思想与先进的人文主义新观念的矛盾冲突。莎翁站在历史的高度揭示这一社会问题,并把这种矛盾冲突悲剧化,即忠贞的爱情以悲剧而告终,让悲剧的独特艺术魅力——"把美好的东西毁灭掉"打动世人,让爱情的悲剧化解两个家族的仇恨,暗示出先进的人文主义新思想战胜了落后的封建世俗旧思想。

音乐艺术是情感语言艺术。这种情感语言——"音响结构",即音乐作品本质上不是概念化语义性语言。19世纪下半叶,尼采(F. W. Nietzche 1844—1900)说:"语言作为现象的器官的符号,绝对不能把音乐的至深内容为人披露。"音乐这种非概念化、非语义性的情感语言被看作"当语言文字枯竭了,无力表达艺术家的情感时,音乐就开始了"[1]。文学和音乐的辩证关系就在于此。

那么,音乐作品究竟如何表现文学内容?柴可夫斯基以他的旷世奇才出色地回答了这一问题。他用单乐章序曲体裁表现戏剧故事,把戏剧中的主要矛盾用音乐主题(主旋律)来代表,通过音乐主题旋律的呈示、展开、变化,概括了曲折、复杂的戏剧故事情节。在音乐作品的重心部位,突出描绘的是戏剧故事中矛盾的冲突性,而不是去描绘故事的情节性。《罗、朱》成功的艺术实践,使管弦乐音乐作品具有更为新异的情感内容和深刻的审美价值。

管弦乐序曲体裁原本是西方歌剧的"前奏曲",后来在19世纪成为浪漫主义作家们常用的一种独立性器乐体裁形式,其实质是"奏鸣曲式"的结构形式。柴可夫斯基在《罗、朱》中,从表现音乐内容出发,创造性地将"奏鸣曲式"的形式结构极大地丰富、发展,

[1] 尼采. 悲剧的诞生[M]. 南京:译林出版社,2007:41.

赋予其崭新而又充实的内容，使得《罗、朱》的曲式结构呈现出独特的新奇景观。所谓"幻想"二字，特指作曲家的主观感受。

二、音乐的形式结构与内容

《罗、朱》虽是奏鸣曲式结构形式，但以其内在形象、外在形象以及音乐运动的逻辑规律来看，全曲应视为三个部分。

第一部分：引子、行板；描绘、抒情性。

第二部分：奏鸣曲式的主要部分(快板)。

(1) 呈示部主部主题：戏剧冲突性。

(2) 呈示部副部主题：抒情性。

(3) 展开部：戏剧冲突性。

(4) 再现部：戏剧冲突性。

(5) 二次展开部：戏剧冲突性。

(6) 二次再现部：戏剧冲突性。

第三部分：尾声、慢板；悲歌式抒情。

以上三大部分本身就是奏鸣曲式的有机的结构成分，但各部分又有独立具体的内容，这是《罗、朱》形式结构的一大艺术特色。

1. 引子

这段音乐共有两个主题旋律。

(1) "圣洁、正义主题"旋律。

(2) "悲剧主题"旋律。

音乐开门见山，在 4/4 拍中出现圣洁、正义的主题旋律，其乐谱如下。

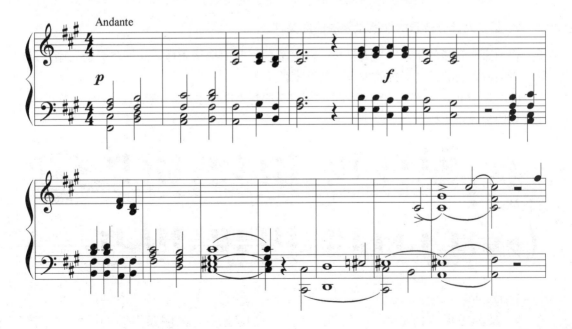

```
1=A  4/4
 1 — 2 — | 3 — 4 — | 6 — 54 | 6 — — 0 | 7 7 1 7 | 6 — 5 — |

 0 0 2 3 | 4 4 6 4 | 3 — 2 — | 3 — — — | 3 0
```

该主题平稳、宽松的节奏，#f 小调上行音阶的走势，配以柱式和弦效果，仿佛使聆听者看到罗密欧与朱丽叶两人缓行在教堂里，劳伦斯神父正在为这一对恋人主婚的场面，其气氛庄重、圣洁。主题旋律的庄重、圣洁的气质也是正义、先进事物的象征和代表。

之后，和弦式小结连接后，(第 21～40 小节)音乐转到 f 小调上，出现了复调性的乐段。在上方从 f^2 到 a^3 长音符音阶上行旋律中，似"圣洁、正义"主题旋律的变形，下方出现一条对位旋律，即"悲剧动机"主题(第 21～40 小节)。

"悲剧"动机以音阶下行的走势模仿、模进的手法，在不稳定的节奏中，预示了纯洁爱情的不幸，使上方"圣洁、正义"主题蒙上悲剧的阴影。但上方"圣洁、正义"主题在高音区中高而亮的主和旋琶音效果，显露出一派生机和希望。

引子第二段音乐，(第 41～77 小节)作曲家仍用对比复调技法，一方面将"圣洁、正义"主题在高音区用亮而高的和弦效果表现，另一方面将"悲剧动机"以弦乐拨奏的效果加强悲剧的气氛。

第三段落的音乐，具有既收束引子音乐又引导后面主要音乐的性质，起到承前启后的作用。(第 78～111 小节)在低音区 E 音上，(b 小调下属持续音)高音区强调的是"圣洁、正义"主题音调，最后稳定在 b 小调主和弦第一转位柱式和弦上，将要引出第二大部分的音乐。

引子中这两个音乐主题是对一个先进、正义的事物不同侧面的描绘，在展示矛盾冲突的第二大部分音乐中，发挥了极其重要的作用。

引子音乐集中体现了作曲家柴可夫斯基对悲剧的态度：《罗密欧与朱丽叶》是圣洁、正义的悲剧，从而也表明了作曲家对先进人文主义的赞美。

2. 第二大部分音乐的性质是矛盾的冲突性

作曲家在音乐的呈示中展开冲突，在音乐的展开中揭示矛盾，从而将爱情悲剧展示在聆听者面前，这就是其形式的内容和其艺术性所在。

(1) 呈示部分主部——世代宿仇主题(以下简称"世仇主题")(第 112～183 小节)。该主题旋律的部分乐谱如下。

```
1=D  4/4
6 33 3  0 6  7 | 1.7  6  0176 | 1.76  0176 | 14  0456 7123 4 0 |
```

第十二章 部分音乐作品解析

这一主题旋律突出的特点是其节奏性。在 4/4 拍中，不足四小节的乐句里，积累了四种节奏型。在四种节奏型的对比和矛盾中，旋律中突出 d 小调的属音下行至主音($^\#$f—b)和 d—$^\#$c—b 的下行音程进行，加之乐队全奏的丰满、不协和和声效果，表现出蒙太古和凯普莱特两大家族刀光剑影、剑拔弩张、大动干戈的仇恨与争斗场面。作曲家运用单主题单三部的结构和模仿复调手法，把这两个家族的仇恨和争斗描绘得活灵活现。

在尾部，音乐由戏剧性向抒情性过渡。

(2) 呈示部副部——深情、热情的爱情主题(以下简称"爱情主题")(第 184～192 小节)。该主题旋律的部分乐谱如下。

1=bD 4/4
0 0 5 — |5 7 1 2|6 5 1 — |1 — 6 7|5 — 5 — |5 5 6 b7 |3 4 b6 — |

这一抒情主题冲突的是旋律的线条性。8 小节缠绵不断、跌宕起伏、优美如歌的旋律，表现了英俊潇洒的罗密欧和美貌深情的朱丽叶激动人心的热恋场景。但是，旋律在 D 大调中，从高音 A(属音)起至主音 D 到最低点音的 D 主音止，这种由高至低的旋律走势，配以一系列紧张、不和协的七和弦序进，也暗示了爱情的矛盾和痛苦。

紧接着，音乐出现了呈示部副部第二个主题旋律——"朱丽叶主题"(第 193～212 小节)。该主题旋律的部分乐谱如下。

1=bD 4/4
0 0 0 $^\#$5 |2 $^\#$5 3 5| 4 3 2 $^\#$5| 2 $^\#$5 3 5| 4 3 2 1 |

这个主题旋律是在引子"悲剧动机"的节奏型上生长出新的音乐形象。减五度和小二度音程上下摇曳进行的旋律，恰似朱丽叶那妩媚动人、婀娜多姿的倩影。

随之，音乐在高八度上再现了"爱情主题"(第 213～219 小节)，同时使用了"悲剧动机"的音型织体，使得深情、高亢、优美动人的旋律增加了不安之感。

之后，作曲家将"爱情主题"使用"悲剧动机"的音型织体、迷离多变的调性、模进手法加以充分的展开，揭示了爱情中复杂的心境：热烈和执着、矛盾和痛苦。

最后,又一次再现了"爱情主题"(第 235~242 小节),音乐渐渐地出现收束性质,将进入"奏鸣曲式"的展开部。

作曲家在奏鸣曲式的第一部分的呈示部中,将呈示性和展开性写作手法相结合,在音乐的"静"中强调"动"感,突出音乐的戏剧性,紧紧地抓住了戏剧故事中的主要矛盾。

展开部音乐由裁截后的"世仇主题"材料引入开始(第 273~278 小节)。作曲家首先把引子中"圣洁、正义主题"和呈示部中"世仇主题"用对比复调作曲技法,展开性陈述思维、各种配器手段,在调性变换中将矛盾冲突展开。音乐跌宕交错、此起彼伏,描绘出一幕幕动人心弦的交响画面(第 280~352 小节)。

在弦乐队火山爆发式的急速快弓走句中,管弦乐队回到 b 小调上,全奏出"世仇主题",音乐进入再现部。

(3) 再现部中,作曲家减缩、变化、再现了"世仇主题"后,在 D 大调上出现"朱丽叶主题"。该主题配以十六分音符的切分晃荡式音型织体,使朱丽叶妩媚动人的倩影显得惶恐不安。

第 389 小节,音乐在 D 大调上才出现"爱情主题"的再现,但很快被模进手法变化发展下去,音乐再次奏响"爱情主题"的高亢旋律。

随之,音乐出现第二次展开部。

(4) 第二次展开部。作曲家此次将"爱情主题"用模进手法,在变幻莫测的调性游离中,在高、低不同的音区里做了充分的展开,仿佛这对恋人缠绵悱恻、坚贞不渝的爱情 (第 420~445 小节)。

突然,在 b 小调中,响起"世仇主题"。

(5) 音乐进入第二次再现部(第 446~484 小节)。乐队全奏出"世仇主题",4 小节之后,又奏响"圣洁、正义的主题"音调。在这两个主题之后,又出现了"爱情主题"的紧收变形音调。刀剑相向的争斗、正义之声的呐喊、坚贞不渝的爱情,音乐出现了电影"蒙太奇"式的变幻不定的交响画卷将其戏剧冲突推向最高潮。

随之,音乐进入收束性的尾声音乐。

3. 第三部分,音乐的性质是葬礼式的挽歌(第 485~522 小节)

音乐在 B 大调的持续、密集的三连音伴奏织体,缓慢的速度中,弦乐群奏出"爱情主题"的变形旋律;优美、深情、如歌动听的"爱情主题"旋律,变得支离破碎了,犹如罗密欧与朱丽叶的葬礼场景:凄婉悲凉、泣不成声。此旋律的乐谱如下。

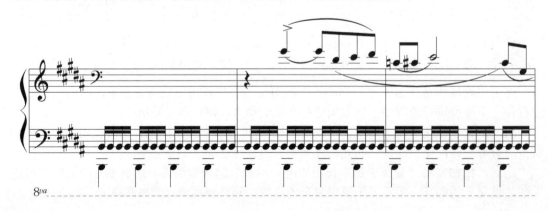

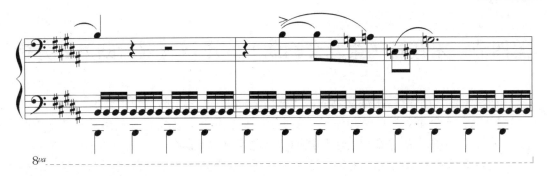

随之，"朱丽叶主题"在微弱的力度里，以柱式和弦手法静静地出现，似美丽、纯情的朱丽叶殉情而死，安然地躺在地上。

最后，作曲家把"爱情主题"旋律用宽放变形手法处理，连续强调吟唱了四遍，冲向全曲最高音 B 音(第 510～518 小节)。乐队全奏 B 大调主和弦，表现在不稳定、失控性的节奏中，全曲结束在 B 大调主音的低音区上和无比悲壮的气氛之中。

第三部分尾声音乐，集中体现了作曲家柴可夫斯基对莎士比亚同名悲剧的无限悲悯之情和内心强烈的悲愤之意。

三、音乐形式和内容综合数据

《罗密欧与朱丽叶》的音乐形式和内容综合数据如表 12-3 所示。

表 12-3 《罗密欧与朱丽叶》的音乐形式和内容综合数据

作品名称	柴可夫斯基的幻想序曲《罗密欧与朱丽叶》		
曲式名称	奏鸣曲式		
陈述段落	一	二	三
	引子	呈示部、展开部、再现部	尾声
	Ⅰ、Ⅱ、Ⅲ	第二次展开部和再现部	Ⅰ、Ⅱ、Ⅲ
材料	①"圣洁、正义主题"；②"悲剧动机"	①"世仇主题"；②"爱情主题"；③"朱丽叶主题"；④"圣洁、正义主题"；⑤"悲剧动机"	"爱情主题"的裁截和宽放、变形
调式、调性	#f、f	b、D、D	B
小节数	1～111；	112～；184～；273～252；	485～522
主音色		全奏、大提琴、弦乐等	
节拍	4/4	4/4	4/4
速度	行板	快板	慢板
意象	圣洁、正义的悲剧	世仇的争斗，热烈的爱情，仇恨与爱情的矛盾冲突	悲壮的葬礼

第四节　朱践耳《第九交响曲》的尾声《摇篮曲》之分析

作曲家朱践耳创作了 11 部交响曲，《第九交响曲——为乐队与童声合唱》(后简称《第九》)虽然名称是"第九"但是却作于《第十交响曲》之后。因此，他的最后一部交响曲是《第九》[①]，副标题中的"童声合唱"指的就是尾声《摇篮曲》。

我们对摇篮曲并不陌生，此曲一般都是长辈、父母陪伴宝宝入睡时唱的歌谣，这种歌曲的风格讲究静谧、清丽，情感真挚、亲切，充满了慈爱的情义。中外大作曲家如舒伯特、勃拉姆斯、贺绿汀等人，都创作了此类作品。

朱践耳《第九》的尾声——《摇篮曲》，虽具有摇篮曲的某些特征，但此曲不是歌谣体歌曲的写作方法，与一般摇篮曲不可同日而语。作曲家在其中使用了一系列的创新写法，赋予了此曲交响的属性。此曲旋律优美动听、感人至深，既与前面的音乐内容密切相连，又可独立成章、寓意深刻[②]。

(一)《第九》基本、复杂的音乐内容

尾声《摇篮曲》虽可独立成章，但是，研究它必须要与前三个乐章联系起来，这样才可正确理解《摇篮曲》的词和曲的寓意。《第九》三个乐章有以下基本内容。

第一乐章：慢板—中板—庄严的(Lento—Moderato—Maestoso)。

音乐内容有达摩克利斯剑似的主导和弦和犹如历史老人的大提琴在吟哦呢喃等。此乐章音乐以低沉、冰冷、悲凉之感为主。

第二乐章：慢板(Lento)。

此乐章表达了"思绪万千夜如年，长河蜿蜒，何为彼岸？"的愁绪。主题为哭腔，弦乐组分为八声部演奏。其中乐队全奏 9 拍次主导和弦，之后，概括并隐现了作曲家自己的第一、第二、第四、第七交响曲以及《百年沧桑》中的"苦难"主题。

第三乐章：快板—安静的柔板(Allegro—Adagio Tranquillo)。

此乐章可分为三个部分。由圆号和小号吹出一个引子旋律音调，发出战斗的号角开始。

第一部分是快板，中提琴声部起奏八分音符，"行进""战斗"式突出节奏感的赋格主题，赋格段音乐。

第二部分，全乐队再现主导和弦的光亮和锋利之音响效果。随后，音乐进入中速，这一部分的音乐以"战斗"主题音调为主，似乎是对人民的抗争、战斗意志的描绘。

第三部分，大提琴在散拍子中独奏出沉重、悲愤的音调，犹如一位历史老人的悲天悯人，在痛楚彻骨地痛哭流涕。这是此音色、音调第四次出现。

突然，打击乐器表现狂敲乱砸的"疯狂"，小号领奏"斗争"主题音调，短笛和长笛吹出凄厉、惊叫的"惊恐和愤怒"主题音调。弦乐器焦急、惶恐、快速的十六分音符音型

① 专著《时代与人性——朱践耳交响曲研究》(上海音乐学院出版社，2005 年)中已认为《第九交响曲》是最后一部交响曲。

② 这首《摇篮曲》发表在《音乐创作》2002 年第 1 期。

的重复和由低音向高音的划奏，音乐描绘出一派惊骇的、似血腥大屠场的惨剧场面。[1]大提琴历史老人的独白又再次哭泣。

在此之后，与其性质截然相反、形成鲜明对比的尾声《摇篮曲》出现，音乐似乎进入了一个世外桃源。

以上三个乐章都是建立在"核心集合"十二音作曲技法、序列音乐思维基础之上[2]，而《摇篮曲》(特指主旋律)则以调性音乐为主要特征。

(二)《摇篮曲》含蓄、深刻的歌词之内涵

作曲家亲自为这部交响曲的尾声——童声合唱《摇篮曲》写了歌词，歌词如下。

> 月亮弯弯，好像你的摇篮，
> 星星满天，守在你的身边，
> 绿色的小树陪你一同成长，
> 爱心的甘露滋润你的心房，
> 虽然乌云会把月光遮挡，
> 虽然暴雨也会无情来摧打，
> 过了黑夜，迎来灿烂朝霞。

歌词仅 7 句话，语言朴素、简练，但是含蓄、深刻，如同一首散文诗。

第一句在于突出词和曲的意境，其中"月亮""摇篮"将我们带入夜晚和床前；第二、三、四句中的"星星""小树"都是幼童周围"大自然"中的天象，也是人或人类的比拟，而其中的"你"字可以理解为是"天道"与"人道"。"天道"指自然规律，也可为"天理"，而"人道"则指正义、理性的"人心""人性"[3]。第四句中的"爱心"就是"人心""人性"中具体思想、情感的表达。"守在你的身边""陪你一同成长""滋润你的心房"，这三句中内在的含义是对善良和理性、正义和真理的愿望、执着和追求。

后三句中的"乌云""暴雨"和"黑夜"特指一切反人性的野蛮、罪恶和邪恶，以及兽性的暴力，人类在生存、生活中战胜了它就能迎来"灿烂的朝霞"，"黑夜"过去一定就是白昼和光明，就是幸福、美好的未来和人类金色的年华！

歌词语言朴实、含蓄，主题思想却也清楚，概括起来就是歌颂人性中的真善美，其中不乏乐观精神。用一个"爱"字可以涵盖全部。确切地讲，这个爱就是一种爱祖国、爱世界、爱人类的思想情感。

(三)《摇篮曲》丰富的音乐内容

1. 带有小"展开"的曲式结构

整首《摇篮曲》共 43 小节，呈示两个部分，为"并列二部曲式"[4](见图 12-4)。

[1] 卢广瑞. 时代与人性——朱践耳交响曲研究[M]. 上海：上海音乐学院出版社，2005，第 133～144 页.

[2] 李辉. 核心集合对音高结构的整体控制——试析朱践耳的《第九交响曲》[M]. 第一届中国现代音乐创作研究年会论文集，武汉音乐学院，2005.

[3] 朱践耳致笔者的一封信中曾提及歌词的含义.

[4] 杨儒怀. 音乐的分析与创作[M]. 上册. 北京：人民音乐出版社，1995：275～283.

A (复乐段)		+	B(展开性乐段)	
(引奏)+童声齐唱(16 小节)		+间接+	童声合唱(14 小节)+结束部	
a + b；a + b¹			a¹+a²+ b +b²	
4	4+4；4+4	(1)	4+4+(2)	8
♭E	D、T		(调性游移)	♭E

图 12-4　《摇篮曲》的曲式结构

引奏后的 16 小节由四个 4 小节的乐句组成，是童声齐唱的部分。第一与第三乐句统一，第二与第四乐句对比，是较典型的复乐段结构。

后 22 小节是三个乐句构成的乐段加结束部(这一部分整体也可看作"乐句群")。这是童声二声部合唱部分。在第二个乐句中，这首歌曲的"黄金"地段，音乐出现高潮(♭A 高音)。后面两小节作为补充，最后的 8 小节可作为结束部。此乐段在调式、调性、节拍、力度等方面都出现变化，与前者形成鲜明的对比。其中没有出现对比性的新材料，材料完全是核心"音调"的原形，改变的是音乐陈述类型，即"展开性"写法。整体上，《摇篮曲》的结构形成"并列二部曲式"，交响性、展开性的音乐陈述方法，丰富了此曲的形态和内容。

《摇篮曲》这一特殊的形式、写法与歌词的内容、性质相吻合，在简易中见繁复，在平凡中见神奇，达到了形式与内容的完美结合。

2. "核心音调"的旋律写作

童声合唱的调性旋律，素材极为集中、精练，如第一部分(其乐谱见谱例 1)。

谱例 1

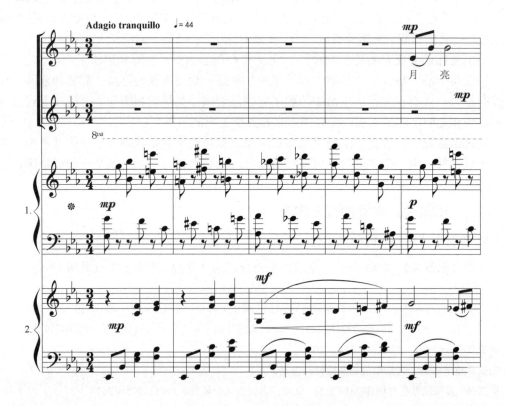

//(限于篇幅,以下仅为声乐旋律谱,省略了钢琴缩谱,至第 21 小节)

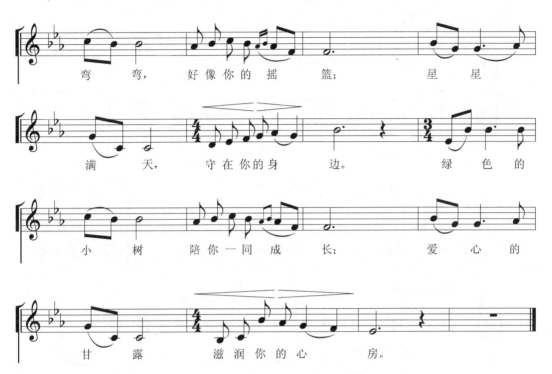

　　第一乐句(从第 5 小节开始,前面 4 小节休止是乐队的引奏),第一小节出现的上行五度音程与节奏的结合是全部歌曲的"核心音调",特点是由调式的主音上行到属音,并重复该音,稳定在三拍子之中,"核心音调"突出空五度音程的色彩。一开始五度音程上行的"大跳"走势,有一番活泼、积极的情态,但是,音乐的速度却是安静的缓板,并且在三拍子的节奏之中(xx x),使这一"核心音调"不仅具有童趣,而且还有了摇晃的节奏特色,成为一种音乐"动机"(此动机已在前面第一、二乐章的竖琴声部中出现过 [①]),体现了在"静"中有"动"之感。"核心音调"的空五度音程,效果非常单纯,造成一种"悬念"和"空隙",使我们不知道是大三和弦还是小三和弦,这给乐队的色彩和弦与和声提供了表现的机会。

　　第二个乐句(从第 9 小节开始),音程的走势由上行转变为下行,好似第一个乐句的"倒影","你上,我下"呈对称感,别有一番童趣。该句止在调式的属音上,和声也呈开放性状态;第三乐句完全重复前者(第一乐句),第四乐句的后两小节略微变化,旋律音落在调式的主音上,和声出现终止式。

　　这个复乐段强调了音乐内在的呼应和统一性。四个乐句承载 4 句歌词,清丽的童声齐唱,调性音乐极富纯静之美感。

　　一个小节的连接句之后,引出第二部分音乐,第 22～43 小节,其乐谱见谱例 2。

① 《朱践耳交响曲集》卷三,第 595、596、620、628 页中的 Arpa(竖琴)声部。

谱例 2

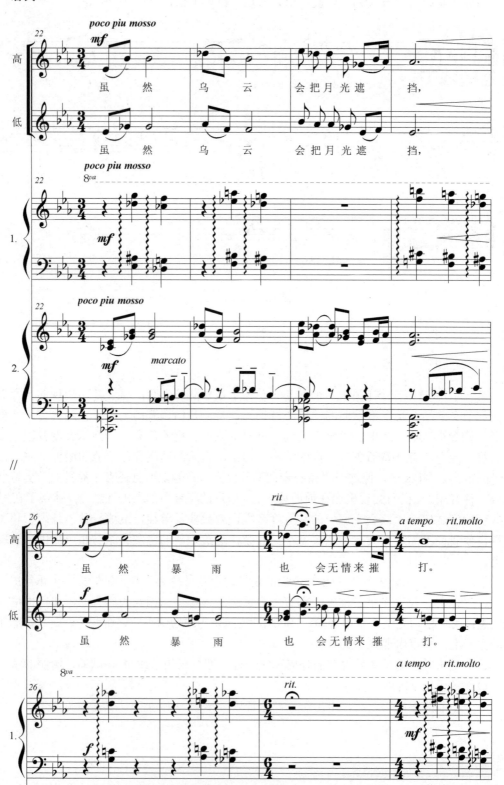

第十二章 部分音乐作品解析

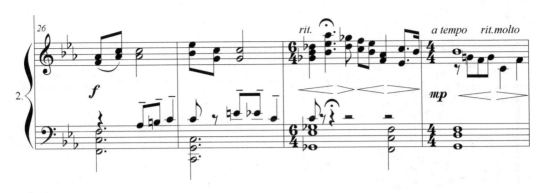

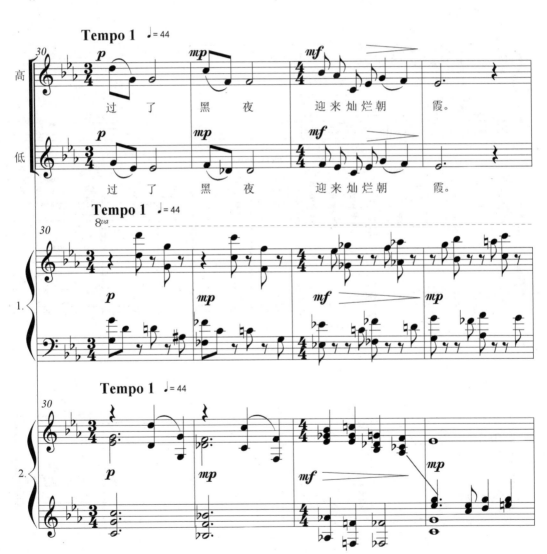

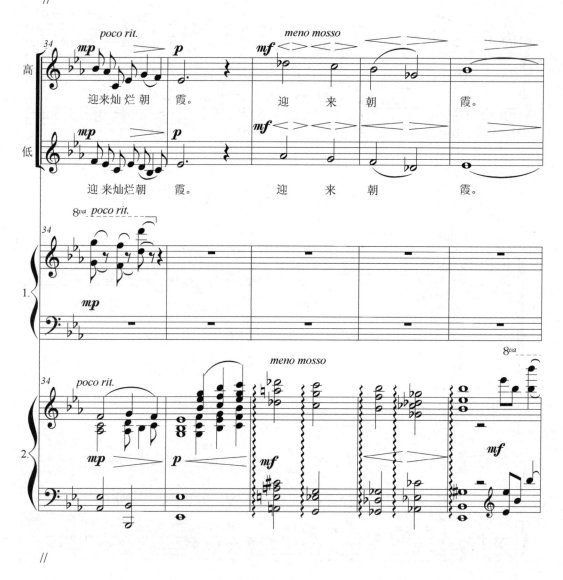
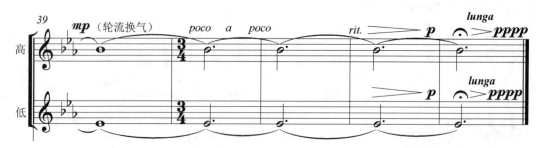

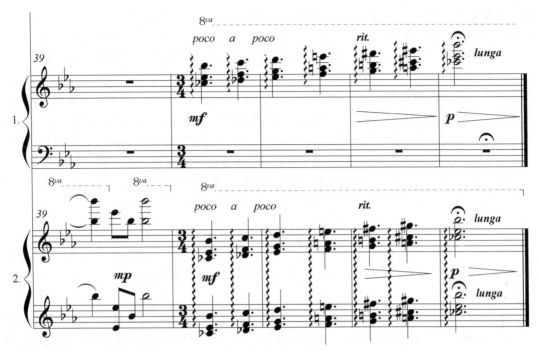

这个部分由三个乐句组成，承载三句歌词，由单声部齐唱变为二声部合唱，音乐的陈述运用了展开性的写法，调性连续转换，显示出不稳定性，与前一部分形成鲜明对比。第一个乐句，音程还是上行的走势，调性开始游移。第二个乐句仍以上行的走势，使用模进手法，将旋律推向并站在最高的降 A 音(bA)之上，此音加自由延长符号，然后又下行落在bB 音上，这一小节的节拍也拉宽，变为 6/4 拍，加上和声的作用，使得音乐出现最高潮，恰似一片光辉、灿烂、壮观的朝霞美景，使人如痴如醉、为之激动。第三个乐句(第 30 小节)再现了前面乐段核心"音调"的下行"倒影"句式，后两小节将前面复乐段的尾部稍作变动，重复前两小节(第三乐句的后两小节)作为补充，实现完满终止，这样使得前后两个部分既有对比，也有呼应，有机统一。在仅仅三个乐句(实际是三个半乐句)之中，旋律与和声、调式、调性频繁转移(西方的和声思维与中国的旋宫转调相结合)，旋律却仍然优美、动听。

最后的 8 小节(第 36 小节起)，这是一个结束部，突出歌词"迎来朝霞"四个字。色彩性的和声、力度逐渐转向最弱，童声旋律终止在bE 调的主和属两音、空五度谐和音程之上，把聆听者带进无限美好的梦、呼唤、憧憬和理想之中。

3. 四个层次的织体

管弦乐队的功能在此以伴童声为主，其中和声与织体起到了很好地制造艺术气氛的作用，此曲恬静、深邃的性格特色主要应归于织体与和声的作用。织体的特色如下。

第一部分，乐队织体很好地为"安静"和"柔板"以及"孩童的梦和憧憬"服务，营造一种静谧的梦境氛围。

前 4 小节的引奏的开始、乐队的织体形成三层状态，各自承担着不同的作用，即低音及中音和声层、对位线条层和高声部色彩性的点缀音节奏层。在第一乐段中，低音及中音和声层，明确调式、调性，并持续一种节奏型，造成一个持续安静的背景；对位线条层，

由一支单簧管奏出；高声部色彩性的点缀音节奏层，是自由安排的十二音、无调性的一个声部，以四小节(12 拍，正好是 24 个音)为单位地重复，此织体层由单簧管和长笛奏出，增添了"星星闪烁"的意境。管弦乐队的三层织体将音乐导入温馨的摇篮曲境界。乐队三层织体，加上童声旋律层共四个层面。

在第二部分的前两乐句中，旋律(童声)开始展开性陈述，乐队织体骤然发生变化，弦乐队用碎弓奏出快速、音阶式的上行句式，而木管组单簧管、长笛和短笛在高声部急速地演奏十六分音符的和声顿音，圆号奏出一个支声复调性质的声部，整体音响动态极为不稳定，制造出强烈的"动"感，渲染歌词中"乌云"的"遮挡""暴雨"的"摧打"之气氛。在童声出现最高音、音乐的最高潮之处，以上乐队的织体动态戛然而止。在第三乐句中，乐队织体恢复到前一部分的状态，平稳地回到安静和温馨的动感之中。

4. 叙述→戏剧→色彩性的"叠置"性和声运动

《摇篮曲》中，旋律(声乐)是调性音乐，而和声呈现出调性与无调性以及多种关系的叠置现象。和声总的趋势是由单纯到复杂，由叙述性到戏剧性再到色彩性(尾部的和声完全纯为色彩性质的)。

第一部分中，和声的调性、调式明确，第一乐句与第三乐句旋律相同，但是和声配置却不相同，第三乐句的和声显然比前者要丰富一些。高音区的十二音无调性的背景音乐属于色彩性的，起到了点缀作用。

第二部分是戏剧性的，和声为制造戏剧性艺术氛围，起到了非常重要的作用。如第二乐段一开始(见谱例 2 的第 22 小节之后)。

旋律与和声在调式、调性上不一致。这里和声似乎移到小调式色彩，但是，第一乐句的和声没有使用 ♭e 小和弦，而是用了六级七和弦，到了第二乐句才使用了 f 小调主和弦，避免了在和声连接(转调)中 ♭E 大调转为 ♭e 小调这种用得过多的方法。总之，和声虽有调性感，但很难确定稳定在了什么调式、调性上，而且上面高声部还添加了平行增四度、减五度音程和弦(见谱例 2 的第一钢琴声部)。总体上，和声有泛调性的特征，这种手法完全符合这里展开性音乐陈述写法的要求。

在最后结束部的 8 小节中(第 36~43 小节)，和声很有特色。童声合唱重复歌词"迎来朝霞"四个字，两个声部旋律以平行纯四度下行进行，与乐队伴奏构成较复杂的和弦，这一和声语汇富于极美的色彩，我们听着的时候，好像五彩缤纷、绚烂、美丽的"朝霞"就在眼前。

最后 4 小节是一组按全音阶向上级进的平行大七和弦，不过，七和弦却省去了五音，这样使得三音与七音之间的空五度很突出，也正应对了童声合唱中"核心音调"空五度的特色(见谱例 2 尾部)。在弦乐队持续的 ♭E 大三和弦中，童声合唱保持在结束的 ♭E 和 ♭B 纯、空五度音程两个长音之上，这组按全音阶级进的平行和弦，由钢琴和竖琴的琶音奏出，似乎仍在说着些什么……在调性中增添无调性的和声因素，余味无穷。

总之，和声语言是非传统功能和声陈述，表现出和声"叠置"的特色，即："调性与调式的叠置；调性与无调性的叠置；三度叠置的和声与七和弦或九和弦的叠置；非三度结构叠置的和弦；声乐(主导旋律声部)与伴奏声部的叠置。"①

① 这里引用了杨儒怀先生的指教(书信中)，在此特对先生表示诚挚的感谢。

从以上所举各例可以看出，如果没有这些微妙的和声语言起作用，单靠旋律和歌词，童声合唱的整体艺术效果将大为逊色。

(四)结语

综上所述，在最后一部交响曲的尾声——《摇篮曲》中，作曲家朱践耳使用高超的旋律写作、精湛的配器与和声技术，在歌谣性的《摇篮曲》中注入了交响因素，使其成为品位极为高雅的交响艺术品，从而改写了《摇篮曲》的性质、作用和历史。尾声《摇篮曲》表现出对人类的终极关怀，深含一片爱心和乐观精神。这不仅是前三个乐章中忧患和批判意识的升华，也是全曲真正主题的"画龙点睛"。

附录一 本教材教学学时安排参考

学时安排方案一：《音乐欣赏》课程教学大纲

一、课程学时

总学时为76节，每周2节，共38周，4学分。

二、适用范围

音乐学本、专科学生。

三、课程安排

第一学期：西方音乐欣赏概述

第一周　第一章：音乐欣赏概述、西方交响乐队。
第二周　第二章：浪漫主义音乐体裁欣赏，第一至第三节。
第三周至第四周　第四节：组曲。
第五周至第八周　第五节：交响诗。
第九周至第十二周　第三章：古典主义和浪漫主义音乐体裁欣赏，第一节：序曲。第二节：音乐会序曲。
第十三周至第十五周　第三节：室内乐欣赏。
第十六周至第十八周　第四节：奏鸣曲与套曲体裁欣赏。
(注：其中间插体裁相同的部分20世纪现代音乐作品欣赏)

第二学期：中国音乐欣赏概述

第一周至第五周　第五节：协奏曲欣赏。
第六周至第十六周　第六节：交响曲欣赏。
(注：其中间插体裁相同的部分20世纪现代音乐作品欣赏，以及"音乐作品解析"的内容)
第十七周至第十八周　第九章：流行(通俗)歌曲欣赏导引。第十章：轻音乐欣赏导引。第十一章：西方流行音乐(爵士乐、摇滚乐)欣赏导引。

学时安排方案二：《交响音乐欣赏》教学大纲

一、课程学时

总学时为36节，每周2节，共18周，2学分。

二、适用范围

大专院校各系本、专科学生(公共选修课)。

三、课程安排

第一周　第一章：音乐欣赏概述、西方交响乐队。

第二周　第二章：浪漫主义音乐体裁欣赏，第一至第三节。

第三周　第四节：组曲。

第四周　第五节：交响诗(一)。

第五周　第五节：交响诗(二)。

第六周　第三章：古典主义和浪漫主义音乐体裁欣赏，第一节与第二节序曲(一)。

第七周　第二节：序曲(二)。

第八周　第三节：音乐会序曲(一)。

第九周　第三节：音乐会序曲(二)。

第十周　第四节：协奏曲欣赏(一)。

第十一周　第四节：协奏曲欣赏(二)。

第十二周　第五节：交响曲欣赏(一)。

第十三周　第五节：交响曲欣赏(二)。

第十四周　第四章：现代主义音乐风格欣赏，第一节与第二节部分现代音乐作品欣赏。

第十五周　第二节至第五节部分现代音乐作品简介及欣赏。第五章：巴洛克音乐简介及欣赏。

第十六周　第九章：流行(通俗)歌曲欣赏导引；第十章：轻音乐欣赏导引；第十一章：西方流行音乐(爵士乐、摇滚乐)欣赏导引。

第十七周　期末考试。

学时安排方案三：《中国音乐欣赏》教学大纲

一、课程学时

总学时为 36 节，每周 2 节，共 18 周，2 学分。

二、适用范围

大专院校各系本、专科学生(公共选修课)。

三、课程安排

第一周至第二周　第六章：中国古代音乐作品欣赏。

第三周至第九周　第七章：20 世纪 80 年代以前，部分室内乐、管弦乐作品欣赏。

第十周至第十五周　第三章：20 世纪 80 年代以后，部分室内乐、管弦乐作品欣赏。

第十六周至第十七周　第三篇　第九章：流行(通俗)歌曲欣赏导引；第十章：轻音乐欣赏导引；第十一章：西方流行音乐(爵士乐、摇滚乐)欣赏导引。

第十七周　期末考试。

附录二 交响乐体裁与作曲家

18世纪	巴洛克后期音乐(1700年前后)		
	组曲 大协奏曲 歌剧序曲等	(德)巴赫(J.S.Bach,1685—1750);亨德尔(G.F.Handel,1685—1759)	
		(意)柯莱里(Corelli,1653—1713);维瓦尔第(A.vivaldi,1678—1743)	
		(德)柏林乐派——C.P.E.巴赫(1714—1788)	
		曼海姆乐派——约翰·施塔米茨(J.Stamizo,1717—1757)	
	古典主义音乐,"维也纳古典乐派"。(1750—1820)		
	奏鸣曲 序曲 室内乐 协奏曲 交响曲	(奥)海顿(Joseph Haydn,1732—1809)	
		(奥)莫扎特(Wolfgang Amadeus Mozart,1756—1791)	
		(德)贝多芬(Ludwig van Beethoven,1770—1827)	
19世纪	浪漫主义(民族主义,印象主义)音乐 (1800—1850—1900)		
	序曲 交响诗 交响组曲 协奏曲 交响曲	德、奥主要作曲家	舒伯特(Franz Schbert,1797—1828)
			门德尔松(Felix Mendelssohn,1809—1847)
			舒曼(Schumann,1810—1856)
			瓦格纳(R.Wagner,1813—1883)
			布鲁克纳(Bruchner,1824—1896)
			约翰·施特劳斯(J.Strauss,1825—1899)
			勃拉姆斯(Johsnnes Brahms,1833—1897)
			玛勒(Mahler,1860—1911)
			理查·施特劳斯(R.Strauss,1864—1949)
		法国	伯辽兹(Berlioz,1803—1869)
			佛朗克(Frank,1822—1890)
			圣-桑(Saint-Saens,1835—1921)
			德彪西(Debussy,1862—1918)
			拉威尔(Ravel,1875—1937)
		东北欧	李斯特(Liszt,1811—1886)
			斯美塔纳(Smetana,1824—1884)
			德沃夏克(Dvorak,1841—1904)
			格立格(E.Grieg,1860—1907)
			西贝柳斯(Sibeiius,1865—1957)

续表

19世纪	序曲 交响诗 交响组曲 协奏曲 交响曲	俄国	格林卡(Glinka,1804—1857) 鲍罗丁(Borodin,1833—1887) 穆索尔斯基(M.Mussorgsky,1839—1881) 里姆斯基·科萨科夫(Rimsky Korsakov,1844—1908) 柴可夫斯基(P.I.Tchaikovsky,1840—1893)
20世纪	现代音乐：新民族主义，新古典主义，表现主义；实验音乐；新浪漫主义；等等。 (1900—1950—2000)		
	序曲 交响诗 交响组曲 协奏曲 交响曲 后50年实验性音乐： 微分音音乐； 噪声音乐； 序列音乐；电子音乐；偶然音乐	德、奥	勋伯格(A.Schoenberg,1874—1951) 贝尔格(A.Berg,1885—1935) 威伯恩(A.Webern,1883—1945) 亨德米特(P.Hindemith,1895—1963) 亨策(H.Henze,1926—) 斯托克豪森(K.Stockhausen,1928—)
		法国	奥涅格(A.Honegger,1892—1955) 米约(D.Milhaud,1892—1974) 梅西安(O.Messiaen,1908—1992) 布列兹(P.Boulez,1925—)
		意大利	卡塞拉(A.Casella,1883—1947) 雷斯皮基(O.Respighi,1879—1936)
		英国	艾尔加(E.Elgar,1857—1934) 威廉斯(V.Williams,1872—1958) 霍尔斯特(G.Holst,1874—1934) 布里顿(B.Britten,1879—1976)
		美国	柯普兰(A.Copland,1900—1990) 格什温(G.Gershwin,1898—1937) 艾夫斯(C.Ives,1874—1954) 凯奇(J.Cage,1912—1992) 巴比特(M.Babbitt,1916—) 克拉姆(G.Crumb,1929—)
		俄及苏联	拉赫玛尼诺夫(Rachmaninov,1873—1943) 斯特拉文斯基(I.Stravinsky,1882—1971) 普罗科菲耶夫(S.Prokofieff,1891—1953) 肖斯塔科维奇(D.Shostakovich,1906—1975) 谢德林(Schedrin,1932—)

续表

20世纪	序曲 交响诗 交响组曲 协奏曲 交响曲 后50年 实验性音乐； 微分音音乐； 噪声音乐； 序列音乐；电子音乐；偶然音乐	东北欧	(匈)巴托克(Bartok，1881—1945) (芬)西贝柳斯(Sibeiius，1893—1957) (匈)里盖蒂(G.Ligeti，1923—2006) (波)鲁托斯拉夫斯基(Lutoslawski，1913—1994) (波)彭德雷茨基(K.Penderecki，1933—)
		中国、海外华人	黄自(1904—1938) 冼星海(1905—1945) 江文也(1910—1983) 丁善德(1911—1995) 马思聪(1912—1987) 李焕之(1919—2000) 朱践耳(1922—) 周文中(1923—) 罗忠镕(1924—) 杜鸣心(1928—) 何占豪(1933—) 陈钢(1935—) 金湘(1935—) 王西麟(1937—) 陈其钢(1951—) 瞿小松(1952—) 陈怡(1953—) 何训田(1953—) 周龙(1953—) 郭文景(1956—) 叶小钢(1952—) 谭盾(1957—)

附录三 20世纪世界十大交响乐团与中国交响乐团简介

1. 德累斯顿国立交响乐团(德国)

世界上最古老的交响乐团,成立于1548年。1817年开始,著名作曲家韦伯担任指挥。之后,著名音乐家瓦格纳和理查·施特劳斯指挥、排演,创造了乐团的辉煌历史。该团最擅长歌剧演奏,所演奏的德奥古典音乐格调高雅、音响丰满,具有德国古老音乐的传统色彩。

2. 俄罗斯列宁格勒爱乐交响乐团

俄国历史上最悠久、实力最强的管弦乐团。乐团的起源可以追溯到18世纪的圣彼得堡宫廷乐团,20世纪开始举行公开演出。1917年,著名指挥家库塞维斯基担任指挥,曾以"国立爱乐管弦乐团"为名。1938年,苏联著名指挥家姆拉文斯基就任该团的音乐监督,长达40多年,乐团声誉渐高,进入黄金时代。乐团的演奏风格显示了俄国式洗练的特色,最擅长演奏本民族音乐家如柴可夫斯基、肖斯塔科维奇等人的作品。

3. 维也纳爱乐管弦乐团(奥地利)

维也纳爱乐乐团是世界闻名的音乐之都——维也纳的象征,其历史可追溯至1842年。从1860年起,乐团由团员自主经营,在德索夫指挥下举办定期音乐会。1870年,里希特担任该团指挥,声誉渐起。其后,马勒、理查·施特劳斯、勃拉姆斯和布鲁克纳等著名作曲家或指挥家先后执棒,指挥该团演出。第二次世界大战后,贝姆、卡拉扬、慕蒂、伯恩斯坦、马泽尔等当代著名指挥家都经常被邀为客串指挥(该乐团不设常任指挥)。维也纳爱乐管弦乐团的演奏,多年来一直保持着鲜明的德奥音乐的传统风格,典雅而庄重,弦乐音色华丽优美。

4. 美国纽约爱乐管弦乐团

美国最古老的交响乐团,由希尔创立于1842年。1922年,门格尔贝格接任首席指挥,该团迅速发展。1928年,与纽约交响乐协会合并,形成今天的规模。1928—1936年,托斯卡尼尼就任音乐监督,该团进入了黄金时代。1958年,著名指挥家伯恩斯坦开始执棒指挥。1978年起,印度著名指挥家祖宾·梅塔就任该团的音乐指导与指挥。乐团共有团员106名,每年要演奏52周,其中有23周举办定期演奏会,演出场次约为190次。

5. 美国波士顿交响乐团

乐团创立于1881年,由亨谢尔任指挥。从创立至1918年,历任指挥都是清一色的德国指挥家。1919年,法国作曲家拉波接任指挥。1924年俄国著名指挥家库塞维斯基就任音乐监督,乐团进入了黄金时代。1972年后,美籍日本指挥家小泽征尔和英国指挥家戴维斯这两位著名人物先后执棒,乐团再度重振威风。波士顿交响乐团最具贵族气息,演奏的中国乐曲《二泉映月》(改编为弦乐合奏)深受中国观众的称赞。

6. 柏林爱乐管弦乐团(德国)

乐团成立于 1882 年，著名指挥家尼基什曾任该团指挥达 27 年之久，为乐团打下了牢固的基础，使之成为全世界首屈一指的交响乐团之一。1954 年，福特万格勒担任该团指挥。1955 年后由卡拉扬接任终身常任指挥，该团进入卡拉扬时代。比较而言，柏林爱乐管弦乐团的历史较短，但担任该团指挥职务的大多是最伟大的指挥家，使得乐团是当今世界上名副其实的各交响乐团之冠。

7. 捷克爱乐管弦乐团

1894 年以布拉格国民剧院管弦乐团为中心组建，两年后在捷克著名作曲家德沃夏克指挥下第一次举行演奏会。1918 年，著名指挥家陶利希担任该团的音乐监督，该团成为前捷克和斯洛伐克首屈一指的乐团。1950 年，安杰尔开始执棒，该团终于拥有了世界性的实力与声誉。该团演奏的曲目十分广泛，尤其在演奏本民族的作品时情韵特别优美，其中以德沃夏克的音乐为其最高成就。

8. 美国费城管弦乐团

乐团创立于 1900 年，首任指挥是谢尔。1921 年，斯托科夫斯基就任该团第三任音乐监督，年轻的乐团很快成为全美的"三大乐团"之一。1938 年，奥曼蒂接任该团的音乐监督，任职竟达 41 年之久。现由当代著名指挥家穆蒂担任常任指挥。乐团共有 105 名团员，每年工作 52 周，大约举行 190 多场音乐会。该团在美国冠盖群雄、拥有著名的演奏家，以辉煌的音响和多彩的音色被誉为"费城音响"，堪称 20 世纪世界性的"超级交响乐团"。

9. 多伦多交响乐团(加拿大)

乐团创建于 1908 年。1923 年，克尼兹担任该团的首席指挥。1931 年，马克米兰(功勋卓著，曾被英国皇室封为爵士)就任音乐监督，乐团有了长足的进展。1936 年，著名指挥家朱斯金特接棒。1965 年，小泽征尔担任该团的音乐监督，该团终于确立了世界第一流的地位。乐团共有团员 95 名，近年由戴维斯接任音乐监督。

10. 日本广播(NHK)交响乐团

乐团于 1926 年以近卫秀为中心而组建，称作"新交响乐团"。1935 年，近卫担任常任指挥。后改称日本交响乐团，由尾高尚忠和山田雄一任指挥。1951 年隶属于日本广播协会(NHK)。乐团共 128 名团员，每年平均演出 140 场左右(其中定期音乐会 60 场)。

11. 百年历史的上海交响乐团

上海交响乐团是中国乃至亚洲最古老的交响乐团之一。其前身——上海公共乐队成立于 1879 年。1922 年，乐队改称为上海工部局乐队，被誉为"远东第一"。中华人民共和国成立后，1956 年正式定名为上海交响乐团。黄贻钧、陆洪恩、陈传熙、曹鹏、陈燮阳、侯润宇等先后任乐团指挥。1984 年 12 月，指挥家陈燮阳担任乐团团长，1986 年年底，乐团实行音乐总监制，陈燮阳任音乐总监至今。

12. 新中国国家级中央乐团

1956 年 7 月由中央歌舞团管弦乐队、合唱队组建的中央乐团成立。李德伦、韩中杰任

附录三 20世纪世界十大交响乐团与中国交响乐团简介

交响乐队指挥。

1996年,在原中央乐团基础上重新组建"中国交响乐团",艺术总监是陈佐煌。中国交响乐团对原来乐团的体制进行了重大改革,实行公开招聘、严格考评、竞争上岗、全员聘任。现由国际著名指挥家汤沐海先生任艺术总监兼首席指挥。

13. 新世纪中国爱乐乐团

中国爱乐乐团(China Philharmonic Orchestra)于2000年5月25日成立,前身是成立于1954年的"中国广播交响乐团"。乐团以推动中国的交响乐事业为使命,确立了"国内一流、亚洲前列、世界著名"的发展目标。2000年12月16日,中国爱乐乐团在艺术总监余隆的指挥下,与钢琴大师米哈伊尔·普雷特涅夫合作在北京举行了隆重的首演音乐会。

2001年9月至2002年7月,中国爱乐乐团举行了第一个音乐季,演出了当代作曲家菲利普·格拉斯的大提琴协奏曲的世界首演,马勒的《大地之歌》、柏辽兹的《浮士德的沉沦》及乐团首次委约创作的京剧交响乐《杨门女将》的首演等作品。2002年10月,余隆指挥中国爱乐乐团与800余名中外音乐家一起,完成了马勒第八《千人》交响乐的中国首演。2002—2003音乐季上演了"不朽的贝多芬"系列音乐会。2003—2004音乐季中,乐团完成了跨越三个音乐季的庞大音乐工程——马勒的全部交响曲。系列专场音乐会纪念伟大作曲家德沃夏克逝世100周年。2003年9月,余隆率团出访欧洲,在著名的巴黎国家歌剧院、维也纳音乐之友协会大厅等地举行了成功的演出。巴黎的《费加罗报》和维也纳的《信使报》等媒体认为,中国爱乐乐团对潘德列茨基第四交响曲和马勒《大地之歌》的表现代表了中国音乐家在交响音乐演奏领域所达到的崭新水准。

中国爱乐乐团与国内外许多优秀的音乐家成功合作,乐团已跻身亚洲最优秀的交响乐团之列。

部分参考文献(专著)

[1] 中国艺术研究院音乐研究所. 中国音乐词典[M]. 北京：人民音乐出版社，1985.
[2] 王树人，喻柏林. 传统智慧再发现——精神的现实与超越(上下卷)[M]. 北京：作家出版社，1996.
[3] 牟宗三. 中国哲学的特质[M]. 上海：上海古籍出版社，1997.
[4] 牟宗三. 中西哲学之会通十四讲[M]. 上海：上海古籍出版社，1997.
[5] 周宪. 20世纪西方美学[M]. 南京：南京大学出版社，1997.
[6] 赵敦华. 现代西方哲学新编[M]. 北京：北京大学出版社，2001.
[7] 牟博. 中西哲学比较研究[M]. 北京：商务印书馆，2002.
[8] 王耀华. 民族音乐论集[M]. 福州：福建教育出版社，1988.
[9] 管建华. 中国音乐的审美文化视野[M]. 北京：中国文联出版公司，1995.
[10] 宋瑾. 西方音乐从现代到后现代[M]. 上海：上海音乐出版社，2004.
[11] 罗忠熔. 现代音乐欣赏[M]. 北京：高等教育出版社，1997.
[12] 杨儒怀. 音乐的分析与创作[M]. 北京：人民音乐出版社，1995.
[13] 于润洋. 现代西方音乐哲学导论[M]. 长沙：湖南教育出版社，2000.
[14] 李吉提. 曲式与作品分析[M]. 北京：中央民族大学出版社，2003.
[15] 李吉提. 中国音乐结构分析概论[M]. 北京：中央音乐学院出版社，2004.
[16] 钟子林. 西方现代音乐概述[M]. 北京：人民音乐出版社，1991.
[17] 张前. 音乐美学教程[M]. 上海：上海音乐出版社，2002.
[18] 叶纯之，蒋一民. 音乐美学导论[M]. 北京：北京大学出版社，1988.
[19] 杨儒怀. 音乐分析论文集[M]. 北京：中国文联出版社，2000.
[20] 茅原. 未完成音乐美学[M]. 上海：上海人民出版社，1998.
[21] 谢嘉幸. 音乐的"语境"——一种音乐解释学视域[M]. 上海：上海音乐学院出版社，2005.
[22] 林华. 音乐审美心理学教程[M]. 上海：上海音乐学院出版社，2005.
[23] 叶维廉. 道家美学与西方文化[M]. 北京：北京大学出版社，2002.
[24] 刘承华. 中国音乐的人文阐释[M]. 上海：上海音乐出版社，2002.
[25] [美]保罗·亨利·郎. 西方文明中的音乐[M]. 顾连理，张洪岛，杨燕迪，等，译. 贵阳：贵州人民出版社，2001.
[26] [美]爱德华·唐斯. 管弦乐名曲解说[M]. 上海音乐学院音乐研究所，译. 北京：人民音乐出版社，1992.
[27] 科普兰. 怎样欣赏音乐[M]. 北京：人民音乐出版社，1984.
[28] 张前. 音乐欣赏心理分析[M]. 北京：人民音乐出版社，1983.
[29] 王次炤. 音乐美学[M]. 北京：高等教育出版社，1994.
[30] 梁茂春. 交响乐是一种文化——20世纪中国交响音乐发展历程[M]. 音乐周报，2001.
[31] 汪毓和. 中国近现代音乐史[M]. 北京：人民音乐出版社，1994.
[32] 钱仁康. 外国音乐欣赏[M]. 北京：高等教育出版社，1991.
[33] 约瑟夫·马克利斯. 西方音乐欣赏[M]. 刘可希，译. 北京：人民音乐出版社，1987.
[34] 袁静芳. 民族器乐[M]. 北京：高等教育出版社，2004.
[35] 梁茂春，陈秉义. 中国音乐通史[M]. 北京：中国人民大学出版社，2005.
[36] 钟子林. 摇滚乐的历史与风格[M]. 人民音乐出版社，1998.
[37] [法]吕西安·马尔松. 爵士乐简明史[M]. 北京：中国人民大学出版社，2005.
[38] 王耀华，王州. 中国民族音乐[M]. 北京：高等教育出版社，2009.

后 记

时代在发展，生活在变化，人们对音乐艺术的思想认识、情感体验也在不断地深化和升华。历代精典的音乐作品，仍然在经历着时间的检验，其深刻的思想、情感与精湛的艺术魅力，仍然使聆听者欣喜若狂，激励着一代又一代人对生活充满乐观、积极、奋发进取的精神。

音乐作品是表现人的思想、情感之流动的"建筑"，其构成的复杂性不可言喻。对欣赏者而言，理解、体验这种无形、仅可聆听的听觉艺术，不能不说是勉为其难。本书的某些章节，对作品主旋律的形态特点给予提示，并且提供音乐作品的形式结构图形，及其形式和内容的综合数据，为之绘制一个"图纸"，虽不可能绝对地完整、完美，但尝试对音乐作品的表示、欣赏和理解方法做出新的举措，其中的一些"空缺"需要聆听者去填充、完成，以期收到互动的效果。

笔者竭力将音乐史、音乐美学、音乐分析学、曲式学与音乐欣赏结合在一起，使多学科知识融会贯通，从个性中找到共性，从特殊中发现一般规律。试图帮助读者通视、便捷地了解时代生活特征、作曲家及其音乐作品，较顺利地进入音乐审美的理想境界。当今社会已经是移动信息化、数字化、智能化、大数据时代，聆听传统经典的音乐作品的音、视频轻而易举。对于音乐欣赏而言，最伟大的时代已经到来！

由于主观、客观方面条件的种种局限，书中不免仍存在一些问题。这个时代，一切都没有最好，只有更好。学术上存在的问题，只能去利用新科技、掌握新技能，不断地研究、探讨、突破、解决。

本书第 1 版 2007 年面世，2013 年第 2 版对内容和结构进行了较大的修改、补充、完善。11 年后的今天，第 3 版又对一些内容修订，重新编辑，再次出版。本次再版过程中，清华大学出版社的领导、编辑付出了宝贵的时间，花费了大量的心血。在此，我对他们表示由衷的感谢！

卢广瑞

2018 年 7 月于厦门瑞景